Edvard Munch

1863—1944

LILJEVALCHS
&
KULTURHUSET

25 mars — 15 maj 1977

Omslagsbild/Cover: Nattvandraren. The Night Wanderer. 1920-talet. Kat. nr 49

EDVARD MUNCH 25.3—15.5 1977

Liljevalchs konsthall
Liljevalch's Art Gallery
Djurgårdsvägen 60
115 21 Stockholm

Kulturhuset
House of Culture
Sergels torg 3
111 57 Stockholm

Tisd—sönd/Tues—Sun 11—17
Tisd och torsd/Tues and Thur 11—21
Månd stängt/Mon closed

Tisd/Tues 11—22
Onsd—torsd/Wedn—Thur 11—20.30
Fred—sönd/Fri—Sun 11—18
Månd stängt/Mon closed

Utställning/Exhibition:

Arne Eggum, 1:e konservator/Chief Curator, Munch Museum, Oslo

Louise Robbert, Intendent Kulturhuset/Curator, House of Culture

Bo Särnstedt, Chef/Director, Liljevalch's. Projektledare/Project leader

Jan Thurmann-Moe, Ateljéchef/Head of the Restoration Department, Munch Museum.

Gerd Woll, Konservator/Curator, Munch Museum, Oslo

Katalog/Catalogue:

Bo Särnstedt, Redaktör/Editor. Layout
Ingebjörg Gunnarson, Museiassistent/Assistant, Munch Museum, Oslo
Åke Nilsson, Teknisk rådgivning/Teknical advice.

Foto/Photograph:

Munchmuseets fotoateljé, Chef Svein Andersen
Photographic Studio, Munch Museum, Director Svein Andersen

Översättningar/Translation:

Roger Tanner. Från norska till engelska: konstnärspresentation, Livsfrisen och Ett svar på kritiken av Edvard Munch/From Norwegian into English: Five Artists. An Introduction, The Frieze of Life and A Reply to the Critics by Edvard Munch.

Kim Bastin. Från svenska och norska till engelska: övrig text/From Swedish and Norwegian into English: the remainder

Kulturförvaltningens personal. Från norska till svenska
The staff of the Cultural Administration. From Norwegian into Swedish

Tryckeri/Print: Spånga Tryckeri AB, Stockholm, Sweden 1981

Liljevalchs katalog nr 331/Catalogue No. 331
3:e upplagan/The third edition

Förord

av BO SÄRNSTEDT

Edvard Munchs storhet som målare och grafiker är obestridlig. Ett fåtal är väl de av alla konstälskare som inte förstår eller inte orkar med hans ogenerade blottläggande av människans sårbara inre. Det sker med en kuslig, närmast magisk precision i bildens uttryck som klart avslöjar konstnärens förmåga att återge stark inlevelse och djupt medkännande.

Hans engagemang understryks av en återhållen intensitet i den hemlighetsfullt vibrerande färgen. Den förmedlar något av den vilande stämningen strax före ett vulkanutbrott. Suveränt regisserar han sedan motivets uppläggning över ytan till en scenisk storslagenhet. Dessa skakande dokument av människovarelsen och hennes värld har inte bara vidmakthållit Edvard Munchs aktualitet genom årtiondena utan fortlöpande utökat kretsen av beundrare för hans konst inom alla kretsar.

Stockholms kommun har genom sin Kulturförvaltning fått den unika möjligheten att visa Edvard Munch i en annorlunda och så stort upplagd presentation som aldrig har skett tidigare. Denna händelse har kunnat realiseras endast tack vare generöst tillmötesgående av ledningen för Oslo kommune. Man har öppnat Munchmuseets samlingar för ett brett urval till utställning i både Kulturhusets galleri och Liljevalchs konsthall. Man har därvid medverkat till att de med åren allt mer svårlösliga försäkringsproblemen inte nödvändigtvis skulle hindra projektets förverkligande.

Givetvis har denna satsning medfört en hård arbetsbelastning på Munchmuseets personal. Av flera skäl har tyvärr arbetet blivit extra krävande för alla inblandade och tidsbristen har satt medverkande både i Norge och i Sverige på hårda prov. Direktören för Oslo kommunes kunstsamlinger, Alf Böe, har dock helhjärtat stött projektet. Förste konservator Arne Eggum har lett det administrativa och praktiska arbetet från norsk sida. Denne har dessutom lagt särskild vikt vid den del av utställningen som arrangeras i Liljevalchs både vad beträffar urval och beledsagande katalogtext. Kulturhusets kollektion har sammanställts och behandlats i katalogen av museets konservator Gerd Woll. Till dem och till ateljéchefen Jan Thurmann-Moe samt alla andra vid museet som varit så tillmötesgående i det intensiva samarbetet vill Kulturförvaltningen i Stockholm rikta ett varmt tack. Det axplock konstnärer i olika generationer och utan synbar inbördes gemenskap, som inför denna utställning ombetts teckna ned sin omedelbara reaktion apropå Edvard Munch, har spontant givit uttryck för ett starkt engagemang. De tackas för värdefull medverkan i katalogen.

Den gemensamma aktionen över två så stora lokaler som Kulturhusets galleri och Liljevalchs konsthall med verk av den internationellt erkände konstnären är i sig en händelse av världsformat. Det handlar här utan tvivel om den numerärt största utställningen i sitt slag någonsin. Unik är den även därigenom att en mycket stor del av det presenterade materialet aldrig förut visats på en utställning eller fått den publicering i tryckt form som sker i denna katalog.

Å ena sidan gäller detta för de intressanta serier, som Munch arbetade med och som nu sammanställts under temabeteckningarna Sovrummet, Det gröna rummet och Bohemen. De ställs ut på Liljevalchs för första gången i denna omfattning och behandlas av Arne Eggum i belysande uppsatser. Detsamma gäller den sena, monumentala Livsfrisen, som aldrig tidigare dokumenterats offentligt i sin helhet i vare sig text eller som målningar. På Liljevalchs får dessutom ett tidigare utfört förslag till Aulafrisen för Kristiania Universitet sin plats. Flera av dess jättedukar kan för övrigt ses här för första gången på sextio år. Senast de var upphängda för publik var år 1917. Det skedde märkligt nog även då på Liljevalchs i konsthallens sjätte utställning sedan starten året dessförinnan. Till detta kommer i samma lokal en presentation av många av Munchs berömda målningar och teckningar under femtio år från 1890-talet. Ett par hundra blad av hans grafik ryms även här.

På Kulturhuset mitt i hjärtat av Stockholm med sitt ständigt pulserande liv möter besökaren för första gången Munch som arbetarskildraren i helformat. Aldrig förut har närmare tre hundra av hans målningar, teckningar och grafiska blad presenterats under denna titel vare sig på utställning eller i tryckt text. Gerd Woll har här gjort en pionjärinsats.

För avgjort berikande komplement till den viktiga utställningen tackas till sist Nasjonalgalleriet och Jan Helmers samling i Oslo samt Nationalmuseum i Stockholm som välvilligt utlånat verk ur sin ägo.

Preface av BO SÄRNSTEDT

Edvard Munch's stature as a painter and graphic artist is indisputable. It is but a small minority of art lovers that cannot understand or cannot endure his frank exposure of the vulnerable soul of man. The uncanny, well-nigh magical precision of pictorial expression with which this is done reveals plainly the artist's ability to render strong empathy and deep sympathy.

His involvements is underscored by a restrained intensity in the mysteriously vibrant colour. It communicates something of the mood of calm just before a volcanic eruption. With sovereign control he then lays out his subject of the canvas to create a work of scenic grandeur. These harrowing documents of man and his world have not only maintained Munch's relevance through the decades, but continue to widen the circle of admirers his art has gained in all quarters.

The Municipality of Stockholm, through its Board of Culture, has been offered a unique opportunity to show Edvard Munch in a way and on a scale as has never been seen before. This event has only been rendered possible through the generous courtesy of the responsible officials in the Municipality of Oslo. They have opened the collections in the Munch Museum to permit the showing of a wide selection in both the House of Culture Gallery and Liljevalch's Art Gallery, and they have also assisted in solving the insurance problems, which are growing more difficult year by year and might have threatened the realization of the projekt.

This effort has naturally meant a heavy work-load for the staff of the Munch Museum. For a number of reasons, the work ha been particularly taxing for all concerned, and in both Norway and Sweden, shortage of time has placed severe strains on the capacity of those who contributed. However, the director of the art collections of Oslo Municipality, Alf Bøe, has given the project his whole-hearted support, while Head Curator Arne Eggum has been in charge of the administrative and practical work in Norway. The latter has also given special attention to the selection of the part of the exhibition being shown at Liljevalch's, and prepared the corresponding sections of the Catalogue. The collection shown at the House of Culture was chosen and the relevant sections of the Catalogue written by the Curator of the Museum, Gerd Woll. To them, to Studio Director Jan Thurmann-Moe, and to all the others on the staff of the Museum who have been so helpful and obliging in this taxing co-operative project, the Stockholm Board of Culture express their warmest thanks. Thanks are also due to a gleaning of artists of different generations and with apparently nothing in common for their valuable contribution to the Catalogue. Asked to jot down their immediate reactions to Edvard Munch, they gave spontaneous expression to a deep involvement.

This joint exhibition, filling two halls of the size of the House of Culture Gallery and Liljevalch's Art Gallery with the works of an internationally recognized artist, is an international event in itself. In numerical terms it is certainly the biggest exhibition of its kind ever held. It is further unique in that a very large part of the material has never previously been exhibited, nor ever been published in print before appearing in this Catalogue.

This is true in the first place of the interesting series that Munch worked on and that are now arranged under the thematic titles "The Bedroom", "The Green Room", and "Bohêmen". They are being shown at Liljevalch's for the first time on this scale, and are discussed in illuminating essays by Arne Eggum. It is also true of the late, monumental "Frieze of Life", which has never before been publicly documented in its entirety, either in description or in the form of paintings. At Liljevalch's we can also see an earlier draft of the "Great Hall Frieze" for the University of Kristiania. A number of the giat canvases are now seeing the light of day for the first time in sixty years. The last time they were shown in public was in 1917. Strangely enough, that showing also took place at Liljevalch's, at its sixth exhibition since it opened in the previous year. Liljevalch's also houses a collection of many of Munch's celebrated paintings and drawings, covering fifty years from the 1890s. Also included are a couple of hundred examples of his graphic work.

In the House of Culture, at the very heart of Stockholm with its constantly pulsing life, the visitor meets Munch the portrayer of workers in full scale for the first time. Never before have nearly three hundred of his paintings, drawings, and graphic sheets been presented under this title, either at an exhibition or in printed form. Here, Gerd Woll has made a pioneering effort.

Finally, I would like to thank the National Gallery and Jan Helmer's collection in Oslo, and the National Gallery of Stockholm for their kindness in enriching this important exhibition by the loan of works in their possession.

Apropå Munch. Fem konstnärsröster.

Från min farmors hus som låg på en höjd över Oslofjorden sluttade tomten ner mot en tät och dunkel granhäck. Bakom den bodde Munch. Jag var i fyra—femårsåldern och den höga häckens mörker gjorde mig ängslig. Dess dysterhet blev mer påträngande ju starkare solen sken. Bakom den bor Munch, sade man. Jag visste inte vad d e t var, men det lät skrämmande och jag såg det aldrig.

Femton år senare satt jag vid samma granhäck mitt emot Munchs ateljé och diskuterade måleri med min farbror som är konstnär. Jag deklarerade att jag högst av alla beundrade Munch. Han varnade mig vänligt och sade att Munch är farlig. Man bör rikta sin uppmärksamhet på den franska konsten. Cézanne och Matisse är nyttigare för unga målare.

Det är möjligt att det är sant, ty jag har hört det ur många munnar sedan dess. Men det gör inte Munchs trollkraft mindre. Jag vet inga konstverk som ger mig ett sådant sug i magen som en del av Munchs målningar. Hans måleri går rakt in i nervsystemet och är direkt berusande, förhäxande.

Det är väl därför han är farlig för unga målare. Nästan vad han än målar så förvandlas motivet i hans målning till det stora dramat om Livet, Kärleken och Döden. Han är sannerligen inte "ren" som den osentimentale Cézanne och långt ifrån vardagsrealist. Men han har omoralen och moralen att acceptera "de store følelser" och helt och hållet ge sig hän åt sig själv på gott och ont.

För många målare skulle detta snabbt leda till pekoralets och självförhävelsens brant. Misslyckanden märks tydligare och ter sig mer pinsamma när man hänger sig åt De stora ämnena än när man med klädsam anspråkslöshet strävar med äpplen och krukor.

Att Munch ändå lyckades beror förstås på hans geni. Men hans genialitet bestod till stor del i att han var formellt medveten och som Cézanne, Matisse och alla andra stora målare lyckades ge alla former — föremål som tomrum — liv, karaktär och betydelse över hela bildens yta. Han omformade den upplevda verkligheten efter måleriets gestaltpsykologiska lagar. Det är därför hans bilder når fram till så många. Men där upphör likheten med Matisse och Cézanne eftersom Munchs temperament och inställning var så annorlunda. Om man analyserar Munchs målningar rätt tror jag att han är ovanligt nyttig — trots att han är farlig och *just därför* att han är "farlig".

Granhäcken har man förresten huggit bort.

Peter Dahl

När jag tänker på Munch tänker jag på ensamhet. Kanske för att jag känner igen min egen upplevelse av ensamheten i hans bilder. Dessutom uppskattar jag den ironiska humor han utsatte omgivningen för.

Hans bilder blir förstådda av många — även "icke konstkännare" på grund av sitt "raka" bildspråk. Det vill säga han använder sig inte av någon svår symbolik. Han målade otroligt mycket. Det är därför svårt att välja ut några enstaka bilder som exempel, men en av mina absoluta favoriter är "Nattvandraren" från 1939. Jag känner igen stämningen i den från mina egna nattvandringar. En annan målning jag tycker om är "Månsken" från 1893. Även den en suggestiv nattbild.

Munchs måleri utvecklades hela tiden. Målningen "Mellan klockan och sängen" är från 1940 och utgör en av hans sista målningar. Han har där inte förlorat något av sin skärpa.

Sten "Grus" Etling

Edvard Munch livets målare. Hans verk utstrålar liv — måleri — drama. Svartsjukans gröna färg visste han hur den skulle målas för att vi skall kunna känna detta hemska kval.

Flickornas sensuella kroppar spände han mot åldrandet och döden. Vardagshändelser, lycka, sorg, arbete, död uppfann han färger för. Det ihåliga rummet, skräcken, skriet, människors sammanpressade ensamhet målade han ut — utan besvärliga teorier. Nödvändigheten. Det måste vara så här.

Ingen form, ingen färg planerades in i bilden med snusförnuftets visshet. Nej, han bär fram sitt budskap med sitt eget kött och blod. Det stora som händer oss och människor i vår närhet kunde han visa på. Därför känns hans målningar lika aktuella idag, problemställningarna är desamma.

Edvard Munch hade lika stora framgångar som motgångar. Det var jämnt fördelat. Känslans konstnärer får oftast leva så. Svängningarna skapar nya perspektiv, nya bilder. Edvard Munch var i ett med livet och måleriet.

Ruben Heleander

Hösten -45, på Otte Skölds målarskola vid Snickarbacken i Stockholm, kom en förbittrad Otte Sköld upp i modellateljén och höjde inför eleverna en bok han höll i högerhanden. Han sa: Jag förbjuder er att läsa denna bok. Boken var "Han som älskade livet", Irving Stones biografi över van Gogh. Den mannen, sa Sköld, hade ett långt större helvete än de romantiska griller som utfyller ett huvud sådant som Irving Stones.

Därefter tog Otte fram en reproduktion av Munchs Skriket. Akta er för det här också, sa han. Det håller inte.

Sedan fortsatte vi elever på våra rutiga modellmålningar i Cézannes och Isakssons efterföljd.

Då på målarskolan tyckte jag, liksom de flesta, att Munch var manierad och dekadent. Kubismen och postkubismen föreföll oss dagsljusmässig, normal och utvecklingsduglig.

Så går tiden, eller hur, och nu 1977 tycker jag att postkubismen är den maniererade avdelningen, obegripligt tillkrånglad ibland, medan Edvard Munch på mig verkar ha ett naturligt föredrag, så som en människa andas och rör sig.

Den Edvard Munch som är känd och uppskattad ute i Europa är ofta det slutande seklets Munch, och sekelskiftets. Hans senare produktion, som ju dock innefattar större delen av hans liv, är märkvärdigt osedd, tror jag. Det är denne senare Munch som för mig är den mest angelägne.

Där råder en spänningsfylld tystnad, som i den grekiska myten om Halkyonos, isfågeln som häckar i november. Där är det ständigt klockan 12 på dagen eller klockan 12 på natten. Någon gång den akedians eftermiddagstimme då melankolien träffar människorna. Det är ofta vinter i dessa målningar, där snön redan innan bilden har jugendstilens kurvor. Men jag kan inte påminna mig en enda målning av Munch där temperaturen förefaller att ligga under nollstrecket.

Och denna middagstid, när detta skrives, ser världen genom köksfönstret ut som om Edvard Munch hade målat den. Smältvinden drar genom träden, snön har dråsat från grenarna, skogen är grönsvart; den ser varm ut.

Kummelnäs den 21 februari 1977

Torsten Renqvist

Det är något naket och oskyddat hos Edvard Munch som närmast ökar i intensitet nu när han endast lever kvar i sin produktion. För mig var han helt och fullt målare, trots att han arbetade med sociala motiv och målade med tydligt idéinne-

håll. Målningarnas ämnen kunde ofta betecknas som litterära — men det dramatiska innehållet i bilderna var till för att skapa underlag för ett rent måleriskt uttryck. Därav kommer att Munchs arbeten alltid känns angelägna: innehållet kan vara mer eller mindre aktuellt — men måleriet är levande och flödar av konstnärlig ingivelse. Kanske var hans kynne typiskt norskt. Jag kan ana en liknande sinnesart hos t.ex. den unge Hamsun (Sult), hos Sigrid Undset och hos flera. Det är som om en kärlekens tagelskjorta gjorde dem hudlösa: att det som sker dem fångas upp av hela nerv- och blodnätet. I varje fall är det så med Munch. Han levde ut sitt liv i bilder som är märkligt oskyddade och nära. Hans genialitet ligger i denna närhet.

"Det syke barn" (Nasjonalgalleriet, Oslo) målade han som 22-åring 1885—86. Hela hans upplevelseregister ligger här blottat — och det liknar ingenting annat. Det kan inte bli djupare och mera levande. Målningen skildrar en ung flicka i gränsområdet mellan liv och död — och hennes förtvivlade mor. Man kan beskriva färgen: det är rött, vitt, grönt, blått och svart. Sådan har många använt. Men här skälver färg och ljus som en flämtning — och förtydligar den ömtåliga skildringen. Den unge målaren har kämpat med sin bild. Den är sargad, skrapad och ristad i en serie omtagningar — och ändå framhäver alltsammans stundens innerliga storhet och sköra översinnlighet.

Munch visste nog att detta arbete, som kan tyckas vara en liten detalj i hans väldiga produktion, utgjorde hans primära inmutning som konstnär. Han kom tillbaka till motivet flera gånger. Vi har en version från 1896 (Göteborgs Konstmuseum). Från detta år är också en litografi av den rödhåriga sjuka flickans profil (varav ett underbart tryck i Thielska Galleriet). Där har vi också en replik av målningen. Och i Oslo kommunes samlinger har man en version målad så sent som 1926—27, 40 år efteråt. För mig är ursprungsbilden och litografin i Thielska Galleriet de allra märkligaste. Vad jag vill säga är att här kan man uppleva Edvard Munchs unika genialitet redan i ett enda ungdomsarbete.

90 år har förflutit — vad har detta måleri att säga dagens unga, som prövar överstora, polerade och närmast kliniskt kyliga arbeten, skildrande en morbid verklighet. Jag tror att de kommer att känna närheten hos Munch. Jag tror att hans bilder kommer att fortfara att vara aktuella så länge måleriet överhuvudtaget behåller sin lockelse som uttrycksmedel. Det han skapade med målarens verktyg kan vi erfara som liv.

Nisse Zetterberg

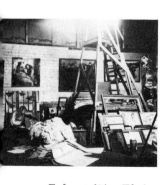

Från ateljén, Ekely.
From the Studio,
Ekely. 1929

Apropos Munch. Five artists.

My grandmother had a house overlooking Oslo Fjord. The garden sloped downwards towards a thick, dark coppice of spruce trees, behind which lived Munch. I was about four or five years old at the time, and the darkness of the high coppice frightened me. The brighter the sunshine, the more obtrusive its gloom became. Munch lives in there, people said. I did not know what a Munch was, but it sounded terrifying and I never saw it.

Fifteen years later I was sitting close to the same coppice, right opposite Munch's studio, discussing painting with my artist uncle. When I declared that I admired Munch more than anybody else, my uncle gave me a friendly word of warning. Munch, he said, is dangerous, and I ought to concentrate on French art instead, Cézanne and Matisse would be a far more salutary experience for a young painter.

Perhaps ha was right, because since then I have heard many people say the same thing. But this does not detract from Munch's wizardry. I know of no other works of art that can set up such a vortex in the pit of my stomach as his paintings do. They make a bee-line for the nervous system and they are directly intoxicating, spellbinding.

This, I suppose, is what makes him dangerous to young painters. Whatever he paints, the subject is nearly always transformed into the great drama of Life, Love and Death. He is certaninly not "pure" like the unsentimental Cézanne, and he is far from being an everyday realist. But he has the immorality and the morality to accept "les grands sentiments" and, for better or worse, to give himself no quarter.

This would very soon bring many painters to the brink of bathos and false pride. Failures become more conspicuous and more embarrassing when an artist grapples with themes on the grand scale than when he has the decorous modesty to stick to apples and earthenware pots.

Munch pulled it off, however, the reason of course being that he was a genius. But one of the great secrets of his genius was his sense of form, and like Cézanne, Matisse and all the other great painters he was able to impart life, character and meaning to all his forms — both objects and empty spaces — over the entire canvas. He transformed reality in accordance with the gestalt-psychological laws of painting. This is why his pictures get through to so many people. But there the resemblance to Matisse and Cézanne ends, because Munch's temperament and attitude were so completely different from theirs. If one analyses Munch's paintings correctly, I believe he makes an unusually salutary acquaintance — even though he is "dangerous", and in fact for this very reason.

I might add that the coppice has been felled.

Peter Dahl

Whenever I think of Munch I think of loneliness. Perhaps because in his pictures I recognize my own experience of loneliness. I also appreciate the ironic humour to which he subjected those around him.

His pictures are understood by many people — even if they "don't know anything about art" — thanks to his "straight" pictorial language. In other words, he does not employ any abstruse symbolism.

His output was incredible, and this makes it hard to select any individual pictures as examples, but one of my absolute favourites is "The Night Wanderer", painted in 1939.

In it I recognize the mood from my own night wanderings. Another suggestive painting which I like is "Moonlight", painted in 1893.

Munch's painting never stopped developing. "Between Clock and Bed" was painted in 1940 and is one of his last pictures. In it his artistic vision has lost nothing of its sharpness.

Sten Etling

Edvard Munch — the painter of life. His work radiates life — painting — drama. He knew how to paint the green of jealousy so that we can feel and recognize its agony.

He juxtaposed the sensual bodies of young girls with old age and death. He found colours for such everyday events as joy, sorrow, work and death. The hollow space, terror, the scream, human beings clinging together in their loneliness — all this he articulated without any troublesome theorizing. A matter of necessity; it had to be this way.

Neither form nor colour were grafted into his pictures for reasons of common sense. No, he presented his message in his own flesh and blood. He was able to show the great things that happen to us human beings in our immediate vicinity. This is why his paintings are just as relevant today; the problems have not changed.

Edvard Munch scored great successes and suffered great reverses. The two were evenly balanced, and more often than not this is the way in which artists of the emotions have to live. The fluctuations create new perspectives and new pictures. Edvard Munch was at one with life and painting.

Ruben Heleander

In the autumn of 1945, at Otte Sköld's school of painting on Snickarbacken Hill in Stockholm, an irate Otte Sköld burst into the studio where his pupils were doing studies of a model, flourishing a book in one hand. He said: "I forbid you to read this book!" The book in question was "Lust for Life", Irving Stone's biography of van Gogh. That man, Sköld said, had been through something infinitely closer to Hell than that the romantic ditherings of Irving Stone.

Otte then got out a reproduction of Munch's The Scream. "Watch out for this one too", he said. "It won't keep."

We then returned to our cubic portraiture à la Cézanne and Isaksson.

Like most of the other people at the school of painting at that time, I found Munch affected and decadent. To us, cubism and postcubism were the light of day — something normal and capable of development.

Well, of course, time goes on and today, in 1977, I consider postcubism as the affected department — sometimes bafflingly turned in on itself — while Edvard Munch seems to have a presentation or deportment as natural as human respiration and movement.

The Edvard Munch known and appreciated on the continent of Europe is preeminently the Munch of the *fin de siècle* and turn of the century. To my mind his later production, which after all took up the greater part of his life, is remarkably overlooked. To me this subsequent Munch is the most urgent.

In his later works there is a tense silence, like the Greek myth of Halcyonos, the ice bird that hatches in November. It is always either noon or midnight, or occasionally the Arcaedian hour of afternoon when people are overtaken by melancholy. It is often winter in these paintings, and the snow takes on the undulating curves of Art Nouveau before even the picture materializes. But I cannot recall a single painting by Munch where the temperature appears to be below zero.

As I write these lines at noon, the world seen through my kitchen window looks as if it had been painted by Edvard Munch. There is a warm wind whispering through the trees, the snow has fallen in cascades from the branches, the forest is a black green; it looks warm.

Torsten Renqvist

There is something naked and defenceless about Edvard Munch that seems to gain rather than lose intensity now that he only survives through his works of art. To me he was a painter through and through, although he depicted social themes and painted with a clear ideological emphasis. The subjects of his paintings could often be described as literary, but the dramatic content of his pictures was there to provide the foundation of purely pictorial expression. Hence the immediacy of Munch's pictures: however topical their content may or may not be, the painting is alive and flowing with artistic inspiration. Perhaps his mentality was typically Norwegian. I feel something of the same mood, for example, in the young Hamsun *(Sult),* in Sigrid Undset and in many others. It is as if a hair shirt of love had flayed them alive, so that anything happening to them is apprehended by their entire nervous systems and every vein, artery and capillary. Munch at any rate is that sort of an artist. He lived through the medium of pictures which are remarkably unprotected and immediate. This immediacy is the essence of his genius.

The Sick Child (Oslo, National Gallery) was painted in 1885—86, when Munch was 22. The entire range of his experience is revealed here, and it is absolutely unique. It cannot possibly become profounder and more alive. The picture shows a young girl hovering between life and death while her mother sits beside her in abject desperation. The colours are easily specified: as red, white, green, blue and black — a repertoire that has been used by many. But in this picture the colour and lighting shudder like the catch of breath, heightening the poignancy of the scene. The young painter has struggled with his picture. It is gashed and scraped and scratched in a succession of retages — and yet the overall effect is to bring out the inward greatness and fragile hypersensitivity of the moment.

Munch must have known that this work, which may seem a drop in the ocean compared with the rest of his enormous output, was his primary claim to the status of artist. He returned to the theme on several subsequent occasions. We have a version from 1896 (Gothenburg Museum of Art), and that same year Munch executed a lithograph of the profile of the redheaded sick girl; there is a wonderful print of this in the Thiel Art Gallery in Stockholm, which also possesses a replica of the painting. The City of Oslo collections include a version from as late as 1926—27, forty years on. To me the original picture and the lithograph in the Thiel Gallery are the most remarkable of all, because in them the unique genius of Edvard Munch can already be experienced in a single work from his youth.

Now that ninety years have passed, what do these paintings have to say to the young people of today, reared as they are in a climate of oversize, polished and almost clinically refrigerated art depicting a morbid reality? I believe they will sense the proximity of Munch. I believe that his pictures will retain their relevance as long as painting itself retains any attraction as a means of attraction. The works which he created with the tools of the painter we can experience as real life.

Nisse Zetterberg

PETER DAHL är född 1934 i Oslo. Han studerade vid Konsthögskolan i Stockholm 1958—63. Har varit huvudlärare i måleri vid Valands konstskola i Göteborg. Sedan 1976 är han professor i måleri vid Konsthögskolan i Stockholm. Representerad bl a på Moderna museet, Göteborgs konstmuseum och Malmö museum.

STEN ETLING är född 1947 i Stockholm. Han går andra året på Konsthögskolan. Arbetar framför allt med collage.

RUBEN HELEANDER är född 1931 i Stockholm. Han har studerat vid privata målarskolor i Stockholm och är huvudsakligen landskapsmålare. Representerad bl a på Moderna museet.

TORSTEN RENQVIST är född 1924 i Ludvika. Han har studerat vid Otte Skölds målarskola, Konsthögskolorna i Stockholm och Köpenhamn samt vid Slade School of Art i London. 1955—58 var han föreståndare för Valands målarskola i Göteborg. Började som målare och grafiker men uttrycker sig numera helst som skulptör. Representerad bl a på Nationalmuseum och Moderna museet i Stockholm, Göteborgs konstmuseum, Malmö museum samt Kgl. Kobberstiksamling i Köpenhamn.

NISSE ZETTERBERG är född 1910 i Stockholm. Han har studerat vid Konsthögskolan. 1957—69 var han huvudlärare på Konstfackskolan i muralmåleri. Förutom muralmåleri arbetar han med landskaps-, stilleben- och porträttmåleri. Representerad bl a på Moderna museet samt i Oslo på Riksgalleriet och Nasjonalgalleriet.

Förkortningar Abbreviations

Okk = Oslo kommunes kunstsamlinger
Sch = Gustav Schiefler: Verzeichnis des graphischen Werks Edvard Munchs
bis 1906; Edvard Munch. Das graphische Werk 1906 – 1926.
G/l = Grafik/litografi. Graphic art/litograph
LT = Litografisk tusch. Litographic China ink
LK = Litografisk krita. Litographic chalk
N = Nål. Needle
G/r = Grafik/radering. Graphic art/etching, drypoint
A = Akvatint. Aquatint
E = Etsning. Etching
H = Handkolorerad. Coloured on the print
K = Kallnål. Drypoint
L = Lavering. Wash
M = Mjukgrundsetsning. Soft ground etching
S = Skrapning. Zinkograph
T = Tusch. China ink
Z = Zinkplatta. Plate of zinc
G/t = Grafik/träsnitt. Graphic art/woodcut
TL = Tryckt med träplatta och litografisk sten. Printed with woodblock
and a litographic stone
LT = Litografisk tusch. Litographic China ink
LK = Litografisk krita. Litographic chalk

Där inget annat anges tillhör konstverken Munchmuseet i Oslo.
Except where otherwise stated, all works belong to the Munch Museum, Oslo

Ett livsverk
A Life's Work

Liljevalchs
Liljevalch's Art Gallery

Edvard Munchs konst

av ARNE EGGUM

Edvard Munch räknas idag som en av världskonstens klassiker, och hans konst vinner ständigt större förståelse, såväl bland befolkningsgrupper som inte är vana att se konst som i delar av världen där Munchs konst varit föga känd. En av orsakerna till detta är det djupt mänskliga, det allmänmänskliga innehåll som finns i hans konst. Kanske mer än någon annan modern målare har Munch uppnått en direkt kontakt med åskådaren. Munchs konst är djupast sett existensiell.

Han fick aldrig elever i vanlig mening. Inflytandet från hans konst har man inte direkt kunnat påvisa hos andra konstnärer. Det blev tidigt känt att hans konstverk var så subjektiva och personliga att de inte kunde bilda skola.

Det som verkat inspirerande och förlösande på samtidskonsten grundar sig i första hand på Munchs okonventionella, omedelbara och subjektiva användning av de måleriska verkningsmedlen, hur han satte alla inlärda och vedertagna regler ur spel för att nå ett uttryck. Det är först och främst hans direkthet, hans tveklösa och nästan hänsynslösa spontana sätt att måla och hans ärlighet i förhållande till det han ville meddela i sina bilder, som satte djupa spår i 1900-talets konst.

Munchs bilder är inte bilder som beskriver givna värderingar eller yppiga stämningar som åskådaren kan drömma sig bort i. Munch vill inte det söta och behagliga. Vad han önskar med sin konst är att ställa sina medmänniskor inför fenomen som är så fundamentala och ursprungliga att de inte behöver någon vidare förklaring. Ofta fenomen som ligger under och bakom vår kulturella fernissa, som inte kan beskrivas med ord, men som vi bokstavligen måste se i ögonen: döden, kärleken, ångesten.

Munch hade tidigt helt klart för sig vad han ville med sin konst. Bland många av de tankar som ledde honom mot det vi i dag kallar för expressionism finner vi bl a följande formulerat i en dagbok från 1890:

"Det kunde vara roligt att predika litet för alla dessa människorna som nu i så många år har sett på våra bilder – och antingen har lett eller skakat betänkligt på huvudet. – De fattar icke att det kan vara det minsta grand förnuft i dessa impressioner – dessa ögonblicksintryck – Att ett träd kan vara rött eller blått – att ett ansikte kan vara blått eller grönt – det vet dom är galet – Från det de var små har de vetat att löv och gräs är grönt och att hudfärgen är fint rödaktig – De kan inte fatta det är allvarligt menat – det måste vara humbug, gjort i slapphet – eller i sinnesförvillelse, helst det sista –

De kan inte få in i huvudet att dessa bilder är gjorda på allvar – med lidelse

– att de är en produkt av vakna nätter – att de har kostat ens blod – ens nerver
Och de anser att dessa målningar blir värre och värre –
Det utvecklar sig mer och mer energiskt åt det sinnessvaga hållet
Ja – ty – det är vägen till framtidens måleri – till konstens förlovade land.
Ty i dessa bilder ger målaren sitt innersta – han ger sin själ – sin sorg, sin glädje – han ger sitt hjärteblod. –
Han ger människan – inte föremålen. Dessa bilder vill kunna gripa starkare – först några få – sedan flera, sedan alla.
Som många violiner i ett rum – och man slår an den ton som alla andra är stämda i, då ljuder de alla.
Jag vill försöka ge ett exempel på detta oförståeliga med färgen – Ett biljardbord – Gå in i en biljardhall – När du har sett en stund på detta intensivt gröna överdrag, titta då upp – Hur förunderligt, allt omkring är rödaktigt – De herrarna som där var svartklädda, de har fått karmosinröda dräkter – och rummet är rödaktigt, väggar och tak –
Efter en stund är dräkterna åter svarta –
Vill man måla en sådan stämning – med ett biljardbord – Då får man väl måla det i karmosinrött –
Skall man måla ögonblicksintrycket, stämningen, det mänskliga – må man göra det på det viset –"

Edvard Munch's Art

by ARNE EGGUM

Edvard Munch is reckoned today among the classics of world art, and appreciation of his work is spreading both in milieux where art tends to get little attention and in parts of the world where Munch's work has previously been little known. One reason for this is the deeply human, universal content of his art. Perhaps more strongly than any other modern painter he succeeds in directly communicating a view of life to the beholder. Munch's art is fundamentally existential.

Munch never had any pupils in the ordinary sense. It is difficult to demonstrate any direct influence of his work on other artists. It was quickly realized that his work was too subjective and personal to form a school.

His inspiring and liberating effect on his contemporaries was due primarily to Munch's unconventional, immediate, and subjective use of the painter's working materials – the way he set aside all traditional and accepted rules to achieve expression. It is primarily by virtue of his immediacy, his vigorous and almost recklessly spontaneous style of painting and his ho-

nesty about what he wanted to say in his pictures, that he left such a deep mark on the art of the twentieth century.

Munch's pictures do not depict familiar values or superficial moods in which the beholder can lose himself. Munch is not interested in painting attractive, pretty subjects. What he wants to do in his art is to confront his fellow-men with phenomena so basic and so primordial that they need no further explanation – phenomena that are often hidden beneath and behind our cultural veneer that words cannot describe, but that we can literally look in the eyes – death, love, anguish.

Munch came to a very early awareness of what he wanted to do with his art. Among the many thoughts that led him towards what we now call Expressionism, we read the following in a diary from 1890:

"It could be amusing to preach a little to these people who for so many years have looked at our pictures – and have either laughed or shaken their heads doubtfully – they don't understand that there can be the tiniest grain of sense in these impressions – these instantaneous impressions – That a tree can be red or blue – that a face can be blue or green – they know that this is wrong – From the time they were little they have known that leaves and grass are green and that skin colour is a fine pink – They can't understand it is meant seriously – it must be humbug or painted carelessly – or in a fit of insanity – preferably the last.

They can't get into their heads that these pictures are painted in seriousness – in pain – that they are products of sleepless nights – that they have cost one's blood – one's nerves.

And they claim that these paintings are getting worse and worse. Things are going more rapidly, to them, in an insane direction.

*

Yes – because – it is the road leading to the painting of the future – to the promised land in art.

Because in these pictures the painter gives his most valuable possession – he gives his soul – his sorrow, his happiness – he gives his life's blood.

He paints Man – not objects. These pictures will, they must be able to affect one strongly – first a few – then more – finally all of them.

*

As many violins are in the same room – and one strikes the keynote in which the others are tuned, then all sound together.

*

I will try to give an example of what seems incomprehensible in my colours –

A billiard table – Go into a billiard hall – When you have concentrated intensly on the green cover for awhile – look up – How wonderfully reddish everything around will seem – The gentlemen dressed in black now wear crimson red suits – and the hall has reddish walls and ceiling. After awhile the suits become black again –

If you want to paint such an impression with a billiard table – then you must paint them in crimson red –

If one wants to paint the immediate impression, the mood, the human – you must do it this way –"

(Okk T 2760)

18

Munchs sena Livsfris

av ARNE EGGUM

Livsfrisen är en gemensamhetsbeteckning som till stor del omfattar de mer centrala motiven i Munchs konst. Det är ett oklart begrepp som pekar i en speciell riktning, men inte på något klart avgränsbart.

Beteckningen användes första gången av Munch själv i en längre artikel i tidningen Tidens Tegn 15 oktober 1918. Samma dag öppnades en utställning av 20 målningar med bilder från Livsfrisen hos Blomqvist Kunstutstilling i Christiania. Artikeln i Tidens Tegn var en längre förklarande introduktion som också publicerades i utställningskatalogen.

Utställningen och Munchs introduktion till denna blev till viss del utsatt för dräpande sarkasmer i dagspressen. Munch rycker ut med ett gensvar till kritiken i Tidens Tegn 29 oktober: "Med anledning av kritiken". Båda dessa artiklar publicerar Munch senare tillsammans med tidigare recensioner av hans konst i skriften "Livsfrisen". De båda inläggen är publicerade i sin helhet på ett annat ställe i denna katalog.

Detta är enda gången Munch introducerar en utställning med förklarande text som han själv har författat och det är enda gången han inlåter sig på polemik mot synpunkter givna i en utställningsrecension. Han måste haft starka skäl. Huvudskälet bör ha varit en önskan om att utställningen skulle bli ett viktigt argument för att han skulle tilldelas ett större offentligt uppdrag där han kunde slutföra Livsfrisen i en värdig arkitektonisk inramning.

Enligt katalogen var följande bilder med på utställningen:

1. **Barn plockar frukt.** 92 × 170 cm. 1903 – 04. M 19
2. **Människor på stranden.** 105 × 220 cm. 1911. M 722
3. **Under trädet.** 128 × 152 cm. 1902 – 04. M 280
4. **Kyssen.** 99 × 81 cm. 1897. M 59
5. **Två kvinnor.** 93 × 107 cm. Ca 1894. M 460
6. **Döden och livet.** 128,5 × 86 cm. Ca 1893. M 49
7. **Kvinna som kysser en man i nacken.** 148,5 × 136,5 cm. 1918. M 703
8. **Natt.** 135,5 × 110 cm. Ca 1893. M 502
9. **Det röda huset.** 119,5 × 121 cm. 1898. M 503
10. **Livets dans.** 90 × 314,5 cm. 1918. M 719
11. **Svartsjuka.** 100 × 120 cm. 1915 – 18. M 437
12. **Tröst.** 90 × 109 cm. 1907. M 45
13. **Skriket.** 83,5 × 66 cm. 1893? M 514
14. **Ångest.** 93 × 72 cm. 1894. M 515
15. **Domens dag.** 88,5 × 122,5 cm. 1910. M 818A tillsammans m. 818B 63,5 × 116 cm.

16. **Metabolism (Man och kvinna i skogen).** 172,5 × 142 cm. 1898 – 1918. M 419
17. **Dödsrummet.** 120 × 180 cm. 1914 – 15. M 416
18. **Dödskamp.** 174 × 231 cm. Ca 1915. M 2
19. **Döden och barnet.** 104,5 × 179,5 cm. 1899. M 420
20. **Moder och badande barn.** 93 × 117 cm. Ca 1894. M 746
(Alla tillägg till titlarna är framtagna av författaren.)

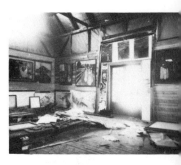

Även om ett par av identifikationerna är tveksamma, finns det all anledning att anta, att alla bilderna finns i Munch-museet.

Även om mitt förslag till identifiering av ett par av bilderna kan vara osäker så hindrar inte detta det faktum att de 20 bilderna daterar sig genom hela Munchs mogna verk, med tyngdpunkten lagd på 1890-talet.

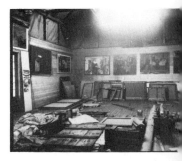

Munch dokumenterar med denna utställning att han hade målat utkast till sin bilddikt om livet, kärleken och döden i mer än 25 år. Ständigt hade han skapat nya versioner av motiven. Han lyckades däremot inte med att överbevisa allmänheten om att han borde få uppdraget att "i modifierad form" göra denna utställning permanent, offentligt tillgänglig i en egen lokal.

Hans enda möjlighet var då att bygga ett eget hus för Livsfrisen och det gör han på sin egendom Ekely, vilket han hade förutsagt i "Med anledning av kritiken". Några fotografier, som är tagna vid jultid 1925 av fotograf Wilse och år 1929 av fotograf Vaering, dokumenterar att Munch ytterligare redigerade Livsfrisen i sitt eget Luftslott.

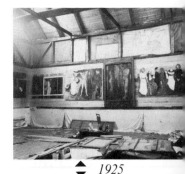

Studerar vi de 8 fotografierna, ser vi, att Munch relativt fritt komponerade ihop en rad av sina motiv, vilket sällan eller aldrig skulle ha hänt i Livsfris-sammanhang. Det gäller t.ex. "Kvinnorna på bron", "Melankoli" (Laura) och "Fruktbarhet". Omedelbart efter det att Munchs nybyggda vinterateljé var färdig, 1930, monterade Munch där en rad av Livsfrisens bilder och bröt därmed upp monteringen i Luftslottet.

Då museidirektören för Nationalgalleriet i Berlin, dr Ludwig Justi, besökte Munch på Ekely för att välja ut bilder till den retrospektiva hedersutställningen av Munchs arbeten år 1927, var enligt hans noteringar Livsfrisen monterad så som vi kan se den på fotografierna tagna julen 1925. Fotografierna från Luftslottssalen år 1929 visar en

1925

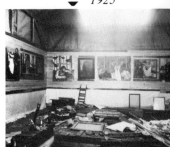

redigering av den samlade Livsfrisen efter hedersutställningen 1927. Att det gick relativt lång tid mellan upphängningarna bevisas av att det enligt fotografierna har bildats ljusa märken på väggen efter bilderna som de hängde år 1925. Vi ser också att Munch har avlägsnat den vita ramen från "Rött och Vitt" och den symboliska ramen från "Metabolism" efter 1925.

Den Livsfris Munch utställde hos Blomquist år 1918 och som han senare omredigerade i sitt Luftslott var i stort sett en sammanställning av självständiga konstverk från olika tidsepoker, ursprungligen målade för bestämda syften. I sin recension av utställningen i Tidens Tegn 18 oktober, ger Pola Gauguin uttryck för sin ängslan, att

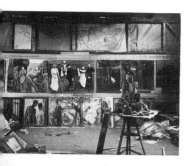

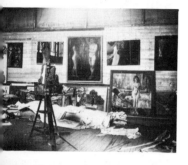

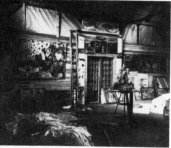

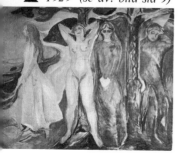

1929 (se äv. bild sid 9)

Munch fullständigt hänsynslöst skulle ödelägga konstverk, vilka hade sin genuina prägel från tidigare epoker, genom att måla över dessa och han föreslår följande:

"Kunde man samla alla originalen och låta Munch fortsätta bildserien, skulle vi ha en skön dikt om livet, kärleken och döden och därtill ett praktfullt monument över en rik och fruktbar epok i norsk kultur".

I skriften "Livsfrisen" tänker sig Munch en fris "målad i mycket stort format, motivet med stranden och skogen genomfört i alla delar". Ty som han själv uttrycker det, "Hälften av bilderna har ett sådant sammanhang att de med största lätthet kan föras tillsammans till en enda lång målning. Bilderna med stranden och träden – där överensstämmer tonerna – sommarnatten ger samklangen. – Träden och havet ger lodräta och horisontella linjer som upprepas i dem alla, stranden och människan ger de böljande, levande livstonerna – starka färger ger återsken av samklang genom bilderna."

Det var två målningar med på utställningen 1918 som tyder på att Munch önskade skapa en sådan serie. Det var målningen "Kvinnan som kysser en man i nacken" (M703) och "Kvinnan" (M663). Båda målningarna avbildades i dagspressen så att vi kan vara säkra på att just dessa versioner var med. "Kvinnan" stod inte med i katalogen.

vampyrtemat. Det faktum att Munch här inte använder den litterära titeln antyder väl också ett slags program i riktning mot mer direkt verklighetsprägel. Den nya utformningen av motivet har fått något hotfullt över sig. Det beror kanske på de våldsamma rytmiska kontrasterna i bilden mellan strandlinjens horisontallinjer och de kraftiga furustammarna.

Till denna bild finns en rad förstudier i olja på ganska stora dukar. Det stora antalet förstudier dokumenterar klart en önskan om att finna ett nytt uttryck. I detta måleri är inget överlämnat åt slumpen. De kraftiga färgerna klingar fast och precist.

Något mer osäker är jag när det gäller "Kvinnan" som utställdes utom katalogen. Bilden som har en försiktig och mild färghållning är behaglig för ögat, men är inte så betydelsefull som konstverk. Bilden fick också en särskilt hård kritik i Kristian Haugs sarkastiska recension i Aftenposten 18 oktober 1918:

"En av de nya bilderna eller skisserna vill jag nämna som en i färgen klangfull dekoration och som ett prov från det moderna själslivet. Det är den stora "Kvinnan i tre stadier". Som ung går hon vitklädd och yr vid stranden, senare står hon naken vid en furustam och exponerar sin mognad. Hon är vacker och ouppnåelig. I tredje stadiet är hon klädd i svart, vissen och insjunken. Då ser mannen henne igen. Han ser ut att vara matros eller eldare och har troligtvis inte genomgått någon större förändring sedan han blev avvisad i hennes glans dagar. Nu är han häpen: Herre Jemini, är detta hon. Han kliar sig i huvudet och går. Där hade ödet stått honom bi. Det är tur att något hänger så högt att man inte kan nå det den gång man vill."

Munch började inte förrän 1921/22 måla en strandfris i monumentalt format och då troligtvis med tanke på en kommande utsmyckning av det framtida Oslo rådhus. Konstnären hade redan år 1916 målat porträtt av advokat Heyerdahl, som var primus motor för idén att bygga ett rådhus åt Oslo och av Arnstein Arneberg som nu 1917 blev anställd som rådhusarkitekt. Det är i allt övervägande sannolikt att Munch hade rådhusutsmyckningen i tankarna när han började måla på strandfrisen och han hade nog också haft rådhuset i tankarna då han ställde ut Livsfrisen hos Blomquist år 1918.

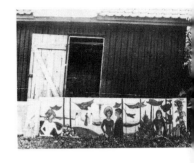

De många stora utomhusateljéerna, som Munch lät bygga på sin egendom på Skøyen var konstruerade på samma sätt som de han tidigare hade låtit bygga i Kragerø och på Hvitsten som arbetsplats för Aula-utsmyckningen. Ateljéerna var ämnade som arbetsplatser för utförandet av stora dekorativa uppdrag – inte till något annat. Munch måste ha uppfört alla utomhusateljéerna på Ekely för att stå rustad till Rådhusutsmyckningen.

Då han sätter igång med arbetet år 1921 (kanske först 1922) är den första bilden han målar strandfrisen, en monumental utformning av "Livets dans". "Livets dans" i Nasjonalgalleriet, Oslo var det sista betydande motivet Munch utförde i den ursprungliga livsfrisen från 1890-talet. Munch ansåg, särskilt efter att så många av bilderna hamnat i Nasjonalgalleriet och Rasmus Meyers samling, den ursprungliga livsfrisen vara en torso. År 1903/04 målar Munch en större fris efter uppdrag av dr Max Linde i Lübeck.

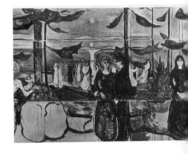

Huvudbilden i denna fris var "Livets dans" utförd i ett extremt längdformat. Frisen blev refuserad av Linde som ersatte Munch genom köp av andra bilder. År 1907 – 1910 målar Munch över denna bild. Bl.a. omformar han det som ursprungligen var två stillastående par nere vid stranden till dansande grupper. Medan den ursprungliga bilden hölls i mycket milda tunt målade färger är övermålningen utförd pastost i rena färger. Nästa gång bilden målades över är troligen i anknytning till utställningen hos Blomquist 1918. Trädstammarna som ursprungligen var smala lindstammar blir nu förändrade till norska furustammar, troligen för att passa till "Kvinnan som kysser en man i nacken".

År 1921 målar Munch en kopia av denna bild för Rolf Stenersen, där han – om det kan sägas på detta sätt – för ihop originalen och alla övermålningar tillsammans i en enhetlig bild. Originalen – det vill säga den flera gånger senare övermålade "Livets dans" från Linde-frisen – blir den direkta utgångspunkten för "Livets dans" i den monumentala strandfrisen. Munch dokumenterar på vilket sätt detta äger rum genom att låta fotograf Vaering vara med och ta bilderna av processen. Av ett fotografi kan vi se hur Munch har hängt upp det ursprungliga Linde-frismåleriet med snören över en långt större duk. Han målar så på denna duk över och under den långsträckta, upphängda bilden. Slutligen avlägsnar han denna senare bild och målar motivet färdigt. Så låter han bokstavligen talat en bild växa fram ur en annan.

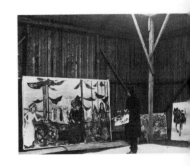

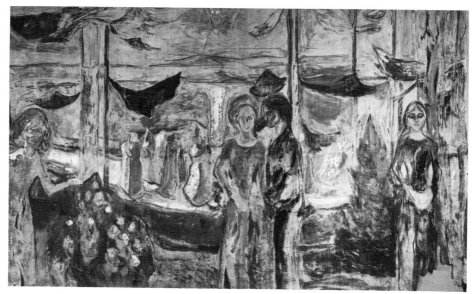

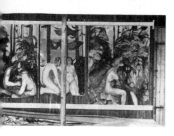

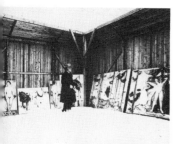

"Livets dans" från strandfrisen lät Munch åldras till en ruin genom att bilden blev placerad ute i blåst och oväder under hela 1920- och 1930-talen. Då den är utförd i en relativt skör kaseinteknik undgick inte bilden att åldras fort. Detsamma gäller "Kyss" från strandfrisen. Ett fotografi dokumenterar att bilden påbörjades kort tid efter "Livets dans", men efter det att Munch hade genomfört en ny version av "Kvinnan" (inte med på Liljevalchs) och "Ungdom på stranden".

"Kyssen" från strandfrisen är ett av det vackraste exempel vi har på ett Munch-måleri som har åldrats. Figurerna nere vid stranden och båten ute på vattnet är senare tillskott från 1930-talet.

En bild som också naturligt kan inordnas i strandfrisen är "Knäböjande naket par" (M820). Motivet går inte direkt tillbaka på tidigare utformningar av livsfrismotiven, utan på ett dubbelporträtt av konstnären och en modell. År 1925 tar Munch upp temat igen och skapar en rad motiv där alla aktörerna är nakna och handlingen förläggs till en buskskog. "Vampyr" och "Tröst" målas i stort format. I staffliformat målar han versioner av "Tröst" och varianter av motiven "Aska" och "Amor och Psyke". I en av friluftsateljéerna på Ekely monterar Munch de stora upplagorna av "Vampyr" och "Tröst" tillsammans med "Knäböjande naket par". Monteringen antyder att Munch önskar föra samman de rena strandmotiven med buskskogsmotiven. I alla tidigare versioner av "Vampyr" har mannen framställts påklädd, medan kvinnans klädsel – om hon överhuvudtaget skall tänkas att ha någon – inte är klart definierad. I denna version däremot är båda framställda nakna och de är i motsats till tidigare utförda i helfigur.

23

Exakt datering av dessa buskskogsbilder är inte möjlig. En mindre utgåva av "Tröst i buskskogen" är avbildad på ett fotografi som låter sig dateras till 1925. Annars målade Munch en rad motiv i samma buskskog på sin egendom på Skøyen, Ekely som låter sig dateras ungefär samtidigt.

Enligt protokoll i Nasjonalgalleriet målade Munch kopior av "Aska" och "Livets dans" i februari 1925. En berättelse omtalar att Munch målade en kopia av "Kvinnan" i Bergen 1932, men eftersom Munchmuseets utgåva kan ses på fotografier i Luftslottet julen 1925 måste i så fall Munch ha varit i Bergen för detta ändamål tidigare. Bilden är kraftigt övermålad senare. Det gäller hela förgrunden: strandlinjens ursprungliga kurvor (1925) är också starkt förändrade genom påmålningen. När det gäller "Aska" kan man inte se att denna är övermålad efter 1925. "Livets dans" däremot är starkt övermålad. De rörelsesuggererande linjerna längs den ljusklädda kvinnans kjol är senare tillägg. I stort sett är hela nedre femtedelen av duken förändrad. Ursprungligen (1925) var den mörkklädda kvinnans kjol en precist definierad kägelform ända ned mot gräset, men övermålningen har löst upp det hela. Båtarna på fjorden är också senare tillägg.

Den djupa glödande kolorit som särpräglar dessa kopior skiljer dem starkt från de övriga livsfrisbilderna.

Med anknytning till planerna om utsmyckning av rådhuset i Oslo 1931 var man enig om att ge Munch det rummet han ville ha i rådhuset, men Munch vägrade att binda sig förrän bygget var klart. Han var också på den tiden i det närmaste blind efter en ögonsjukdom och dessutom hade han haft andra planer för rådhusets utsmyckning. Det var en apoteos till den arbetande och byggande staden.

I en notering från 1930-talet har Munch formulerat följande:

"Hur jag kom på att måla friser och väggmåleri.

I min konst har jag försökt att få mig förklarat livet och dess mening –

Jag har också avsett att hjälpa andra till att göra livet klart för sig. Jag har alltid arbetat bäst med mina målningar omkring mig –

Jag ställde samman dem och kände att enstaka bilder hade förbindelse med varandra till innehållet –

När de ställdes samman blev det genast en klang i dem och de blev helt annorlunda än en och en.

Det blev en symfoni.

Så kom jag på att måla friser."

24

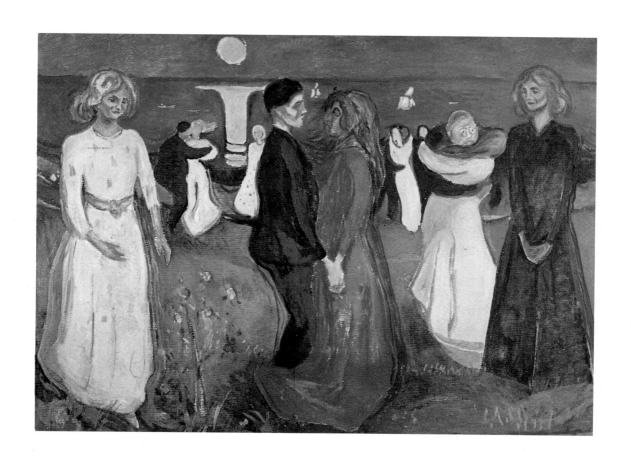

Livets dans. The Dance of Life. 1925. Kat. nr 9

Livsfrisen

av EDVARD MUNCH

Denna fris har jag med långa mellanrum arbetat på i omkring 30 år. De första lösa utkasten är från åren 1888 – 89. "Kyss", den s.k. "Gula båten", "Gata", "Man och kvinna" samt "Ångest" är målade 1890 – 91 och ställdes ut första gången tillsammans på Tostrupsgården här i stan 1892 – och senare samma år på min första utställning i Berlin. Året efter utökades serien med nya arbeten, bl.a. "Vampyr", "Skrik" och "Madonna" och ställdes ut som självständig fris i en privatlokal vid Unter den Linden. Bilderna visades 1902 på Berlin Secessionen, där de bildade en sammanhängande fris i den stora förhallen – och delvis anknöt till det moderna själslivet. Därefter ställdes de ut hos Blomqvist 1903 och 1904.

En del konstanmälare har försökt påstå att idéinnehållet i denna livsfris är påverkat av tyska tankegångar och av mitt umgänge med Strindberg i Berlin; de upplysningar som lämnats ovan är förhoppningsvis tillräckliga för att avliva detta påstående.

Själva stämningsinnehållet i frisens olika fält har sitt direkta ursprung i 80-talets brytningar och utgör en reaktion mot den då dominerande realismen.

Frisen är tänkt som en rad dekorativa bilder, som tillsammans skulle ge en bild av livet. Genom dem slingrar sig den buktande strandlinjen, utanför ligger havet, som alltid är i rörelse, och under trädens kronor lever det mångfaldiga livet med sina glädjeämnen och sorger.

Frisen är tänkt som en dikt om livet, om kärleken och döden. Motivet i den största bilden med de två människorna, "Mannen och kvinnan i skogen", ligger kanske något vid sidan om idén i de andra fälten, men är ändå lika nödvändig för hela frisen som spännet är det för bältet. Det är bilden av livet som döden, skogen som suger sin näring av de döda och staden som växer upp bak trädkronorna. Det är bilden om livets starka och bärande krafter.

Idén till de allra flesta av dessa målningar fick jag, som sagt, redan i min tidiga ungdom för ungefär 30 år sedan, men uppgiften har gripit mig så starkt att jag sedan aldrig kunnat släppa den, trots att jag utifrån inte fått någon som helst uppmaning att fortsätta, och ännu mindre mottagit någon som helst uppmuntran av någon som kunde tänkas intressera sig för att se hela serien samlad i ett rum. Flera av bilderna i serien har därför under årens lopp sålts, något till Rasmus Meyers samling, något till Nasjonalgalleriet, bland dem "Aska", "Livets dans", "Skrik", "Sjukrummet" och "Madonna"; de bilder med samma motiv som utställs här är alltså repliker.

Det var min tanke att livsfrisen skulle få plats i ett rum, som arkitektoniskt kunde bilda en lämplig ram omkring den, så att varje enskilt fält fullt kom till sin rätt, utan att helheten skadades; men tyvärr har det hittills inte dykt upp någon som har tänkt förverkliga den planen.

Livsfrisen bör också ses i relation till universitetsdekorationerna – som den i flera avseenden har varit en föregångare till – och utan vilken dessa kanske aldrig hade

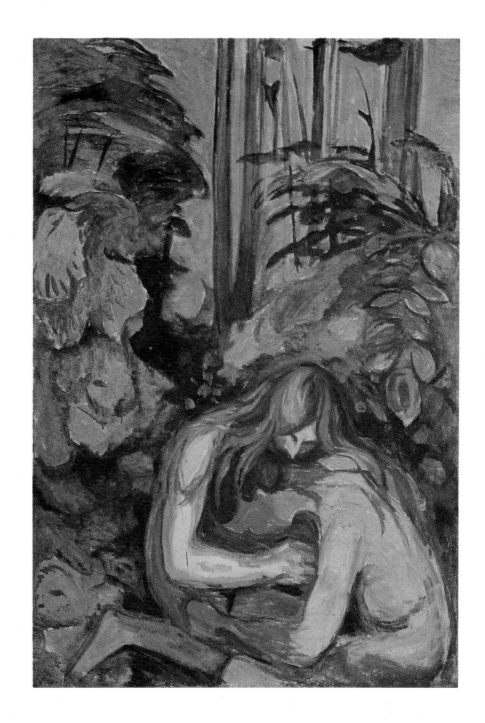

Vampyr i landskap
Vampire in a
Landscape. 1924—25.
Kat. nr 7

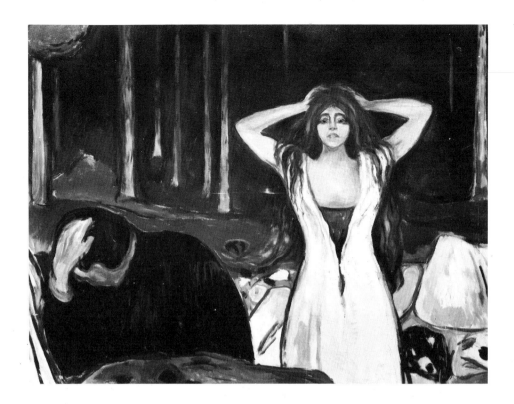

kunnat utföras. Den utvecklade mitt dekorativa sinne. Som idéinnehåll hör de också samman. Livsfrisen är den enskilda människans sorger och glädjeämnen sedda på nära håll – universitetsdekorationerna är de stora eviga krafterna.

Både livsfrisen och universitetsdekorationerna möts i livsfrisens stora bild "Man och kvinna i skogen" med den gyllene staden i bakgrunden.

Frisen kan inte kallas helt färdig, då jag arbetat på den hela tiden men med stora uppehåll. Under denna långa tidsrymd har den självfallet inte kunnat bli enhetlig i tekniken. – Flera av bilderna ser jag som studier och det har ju också varit min mening att först när rummet fanns få det hela mera enhetligt.

Jag utställer nu livsfrisen på nytt, främst därför att jag tycker att den är för bra för att glömmas och därnäst för att den under alla dessa år har betytt så mycket för mig att jag själv har lust att se den samlad.

Med anledning av kritiken
av EDVARD MUNCH

Man har blivit utom sig över namnet "Livsfrisen" – namnet skämmer ju ingen. Jag tänker uppriktigt sagt sist på namnet när jag målar, och det är mer för att ange en riktning – än för att ge någon uttömmande innebörd – som jag kallat den "Livsfrisen".

Det borde vara självklart att jag inte menar att den skulle skildra ett helt liv. Den utställdes i Berlin 1902 under benämningen "Från det moderna själslivet". I Kristiania (Oslo) har den också ställts ut i Dioramalokalen i början av detta århundrade under samma titel.

Inte heller har man förstått att jag kunde ställa ut bilderna som en fris.

Dessa omtumlade målningar som till slut efter 30 års fribytarliv som en havererad skuta med halva riggen spolad över bord äntligen fått ett slags hamn i Skøyen – dem kan man förvisso inte sätta upp som en färdig fris.

Jag har självfallet haft många planer med dessa bilder, jag har också tänkt mig att det hus de skulle pryda, skulle ha flera rum. Då kunde dödsbilderna placeras i ett mindre rum för sig, antingen som fris eller också som stora väggfält.

Kunde man inte tänka sig att de kunde dekorera ett rum hållet i dova färger i samklang med bilderna, och kunde man inte tänka sig ett sammanhang mellan detta rum och den fris med motiv från stranden och skogen, som skulle dekorera det stora rummet intill. Självfallet kunde vissa bilder användas som pannåer och andra som dörröverstycken.

Jag har också tänkt mig en annan lösning. Hela frisen målad i mycket stort format, motivet med strand och skog genomförd i alla fälten.

Det skrivs många ord om att bilderna inte hänger ihop, att de har olika teknik. Förvånande är "Verdens Gangs" kritikers uttalande i denna fråga efter min redogörelse i katalogen.

Det är ju något som alla kan se! Att jag har tänkt att de skulle anpassas till och även målas om till det rum de skall dekorera, är ännu tydligare utsagt i förordet.

Jag skulle anse det för ett fel att ha gjort frisen färdig, innan jag hade rummet bestämt och innan jag hade pengar till mitt förfogande för dess fullbordande.

Det är obegripligt för mig hur en kritiker, som samtidigt är en målare, inte kan finna något sammanhang i bildsviten. Inte ett enda sammanhang, påstår han.

Halvparten av bilderna har ett sådant sammanhang, att de med största lätthet kan föras samman till en enda lång stor bild. Bilderna med stranden och träden – där återkommer hela tiden samma toner – sommarnatten ger den enhetliga tonen. – Träden och havet ger lodräta och horisontella linjer, som upprepar sig genom alla bilderna, stranden och människorna ger det böljande levande livets toner – starka färger ger ekon av samklang genom bilderna. Bilderna är som sagt för det mesta skisser – dokument – utkast – uppslag. Det är deras styrka.

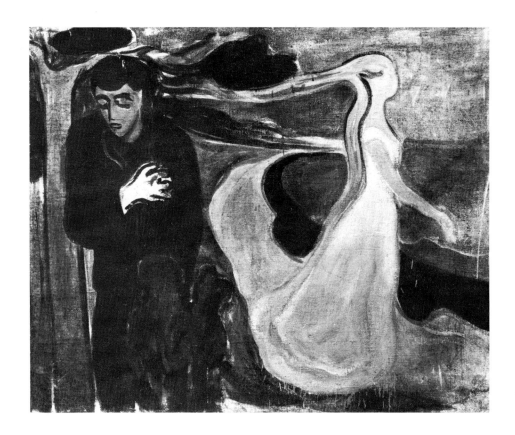

Separation. Ca 1893.
Kat. nr 15

Man måste också tänka på att dessa bilder kommit till under 30 år – en på en vind i Nizza, en på ett mörkt rum i Paris ellen i Berlin – någon i Norge, allt på resor under de svåraste förhållanden, under den envisaste förföljelse – utan den minsta uppmuntran.

Det rum som skulle dekoreras var nog närmast ett luftslott.

Hade den nödvändiga uppmuntran kommit i rätt tid hade nog resultatet blivit ett annat – och frisen hade nog fått andra dimensioner och hade nog givit en rikare och starkare bild av livet än dessa utkast. Jag ber de kritiker jag syftar på att gå upp en dag med starkt varmt solsken och se hur bildserien smälter samman i solljuset. Titta inte så pedantiskt på olika tekniker och bristande artisteri. Jag tror ändå de kommer

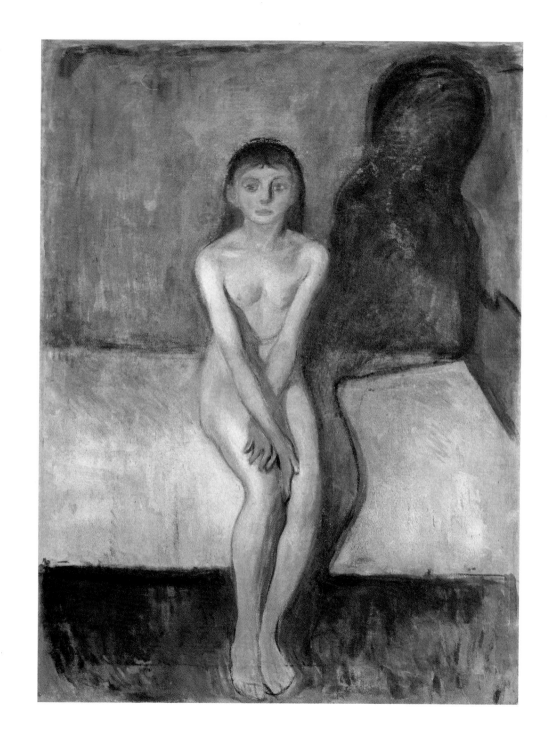

Pubertet.
Puberty. 1893.
Kat. nr 20

att uppfatta intentionen och också finna att det finns mycket samklang i bildsviten.

Tapetsering av väggar har aldrig legat för mig, och jag har heller aldrig brytt mig om det.

Jag tänker på Sixtinska kapellet. Det finns ingen tapetverkan i Michelangelos verk. Det är dekorativa bilder som ställts samman. Men ändå finner jag att det rummet är världens vackraste.

Jag hoppas inte att en annan kritiker blir smickrad av att jag tar notis om honom. Denna hopplösa bastard mellan en omöjlig målare och en omöjlig kritiker, som har fått den lediga tjänsten på Aftenposten som kusk för den gödselkärra som i 40 år har bringat avfallet från dess Augias-stall till konstens trädgård.

Nåväl! Som sagt har jag med avsikt inte givit frisen en slutlig form. – Men jag vill säja detta:

Jag finner att den redan nu som den hänger hos Blomquist är en bra bit på väg att motsvara de fordringar som ställs på en dekorativ fris.

Jag tycker inte att en fris alltid behöver ha den jämna likformighet som ofta gör dekorationer och friser så bedrövligt tråkiga, att man nästan kan säga att dekorationer och friser är målningar som det knappast läggs märke till.

En fris kan enligt min mening gott ha samma verkan som en symfoni. Den kan häva sig i ljuset och sjunka ned i djupet. Den kan stiga och falla i styrka. Likaså kan dess toner ljuda och genljuda genom den, distraherande toner och trummor kan falla in här och där.

Ändå kan där finnas rytm.

Redan nu hos Blomquist fungerar livsfrisen som en symfoni, som rytm. Och med lite god vilja kan man se det klart hos Blomquist, trots att den korta tiden inte tillåtit en lyckligare hängning. Jag kan inte heller på något sätt instämma i att frisen behöver bestå av lika stora fält. Tvärtom tycker jag att olika storlekar ger mera liv. Och över dörrar och fönster är det ju ofta nödvändigt att ha andra format.

Livsfrisen räknar jag som ett av mina viktigaste verk, om inte det viktigaste.

Den har aldrig mött någon förståelse här hemma. Sin tidigaste och största förståelse fick den i Tyskland. Men också i Paris väckte den uppmärksamhet: redan 1897 fick den en hedersplats på huvudväggen i den sista och bästa salen på l'Indépendant – och det var dessa av mina bilder som man bäst förstod i Frankrike.

Till slut en anmärkning!

Den evigt sure och tråkige anmälaren i "Intelligensbladet" berättar att han känner igen alla bilderna från tidigare – att den tidning som anses för landets tristaste också måste ha en trist kritiker är klart, men han borde i alla fall betänka sin stigande ålder – som närmar sig gammelmansåldern, och han borde förstå att en ny generation vuxit fram, sedan frisen sist visades. Samme kritiker spår att en mecenat nog kommer att skaffa frisen ett rum, köpa tomt och bygga hus till den. Den gången spådde han rätt. Jag har själv byggt hus till den. Och om han en dag lägger bort sina sura miner kan han nog få komma in och se den.

32

Munch's Late Frieze of Life

by ARNE EGGUM

The "Frieze of Life" is a common designation covering more or less the most central subjects of Munch's art. It is an unclear concept, pointing in a definite direction but not precisely delimitable.

The designation "Frieze of Life" was first used by Munch himself in a lengthy article in the newspaper *Tidens Tegn* on October 15, 1918. On the same day an exhibition of 20 paintings from the "Frieze of Life" was opened at the Blomquist Art Exhibition in Kristiania. The article in *Tidens Tegn,* also published in the exhibition catalogue, was a long explanatory introduction.

The exhibition and Munch's introduction to it were made subjects of biting sarcasm in the daily press. Munch took the field with a reply to this criticism in the October 29 issue of *Tidens Tegn* – "In Answer to Criticism". Munch later republished both these articles along with some earlier criticism of his art in the pamphlet "Livsfrisen" ("The Frieze of Life"). Both Munch's contributions are published in full elsewhere in the present catalogue.

This is the only time Munch introduces an exhibition with an explanatory text written by himself, and it is the only time he permits himself to polemicize against views expressed in a review of an exhibition. He must have had strong reasons. The main reason may have been his wish that the exhibition should be a weighty argument in favor of his being awarded a major public commission in which the "Frieze of Life" might be completed within a worthy architectural framework.

According to the catalogue, the exhibition comprised the following pictures:

1. **Children Picking Fruit.** 92 × 170 cm. 1903 – 04. M 19
2. **Group of Figures on the Shore.** 105 × 220 cm. 1911. M 722
3. **Beneath the Tree.** 128 × 152 cm. 1902 – 04. M 280
4. **Kiss.** 99 × 81 cm. 1897. M 59
5. **Two Women.** 93 × 107 cm. c. 1894. M 460
6. **Death and Life.** 128,5 × 86 cm. M 49
7. **Woman Kissing Back of Man's Neck.** 148,5 × 136,5. 1918. M 703
8. **Night. Eye to Eye.** 135,5 × 110 cm. M 502
9. **The Red House. The Red Virginia Creeper.** 119,5 × 121 cm. M 503
10. **Dance of Life.** 90 × 314,5 cm 1918. M 719
11. **Jealousy.** 100 × 120 cm. 1915 – 18. M 437
12. **Consolation.** 90 × 109 cm. 1907. M 45
13. **The Scream.** 83,5 × 66 cm. 1893? M 514
14. **Anxiety.** 93 × 72 cm. 1894. M 515
15. **Day of Judgement.** 88,5 × 122,5 cm. 1910. M 818A along with 818B 63,5 × 116 cm
16. **Metabolism (Man and Woman in the Forest).** 172,5 × 142. 1898 – 1918. M 419
17. **Death Room.** 120 × 180 cm. 1914 – 15. M 416
18. **Death Struggle.** 174 × 231 cm. c. 1915. M 2
19. **Death and the Child.** 104,5 × 179,5 cm. 1899. M 420
20. **Mother and Bathing Children.** 93 × 117 cm. c. 1894. M 746

Although a couple of identifications may be doubtful, there is every reason to suppose that all the pictures are in the Munch Museum.

Even if my proposed identifications may be uncertain in the case of a couple of the pictures, this does not alter the fact that the twenty pictures are spaced fairly evenly in time throughout Munch's mature oeuvre, but with an emphasis on the 1890s.

This exhibition shows that Munch had been painting sketches for his pictorial poem on life, love, and death for more than twenty-five years. He had been constantly creating new versions

of the motifs. However, he did not succed in convincing the public that he should be commissioned to make this exhibition, "in a modified form", permanently accessible to the public in premises designed for the purpose.

His only possibility was then to build a house for the "Frieze of Life" himself, and this he did on his property Ekely, as he had promised in "In Answer to Criticism". Some photographs which must have been taken by the photographer Wilse at Christmas 1925 and by Væring in 1929 show that Munch further revised the "Frieze of Life" in his own Luftslottet.

If we study the eight photographs, we see that Munch quite freely placed together a number of motifs of his which have seldom or never been appreciated in connection with the "Frieze of Life", for example motifs like "The Ladies on the Bridge", "Melancholy" (Laura), and "Fertility". Immediately his new winter studio was completed in 1930, Munch mounted a number of the "Frieze of Life" paintings here, thus breaking up the hanging in Luftslottet.

When the Director of the Berlin National Gallery, Dr Ludwig Justi, visited Munch at Ekely to choose works for the retrospective honorary exhibition of Munch's works in 1927, the "Frieze of Life" was mounted, according to his notes, as we see it in the photographs taken at Christmas 1925. The photographs from the Luftslottet room in 1929 show a revision of the collected "Frieze of Life" following the exhibitions in the Oslo and Berlin National Galleries. The photographs prove that quite a long time passed between the hangings, since there are light marks on the walls where the pictures hung in 1925. We also see that Munch has removed the white frame from "Red and White" and the symbolist frame from "Metabolism" after 1925.

The "Frieze of Life" that Munch exhibited at Blomquist's in 1918, and which he revised later in his Luftslottet, was more or less a collection of independent works from various periods, originally painted for welldefined purposes of their own. In his review of the exhibition in *Tidens Tegn* on October 18, Pola Gauguin expresses the fear that Munch, with his consummate recklessness, would destroy works bearing the genuine stamp of earlier periods by painting over them, and suggests:

> "If we could collect all the originals and let Munch continue the series of pictures, we could have a beautiful poem on life, love, and death, and at the same time a splendid monument to a rich and fruitful period of the life of the spirit in Norway".

In the pamphlet "Livsfrisen" ("The Frieze of Life"), Munch conceives a frieze "painted on a very large scale, with the shore and forest motifs further developed in all the panels". For, as he expresses it , "Half of the pictures are so closely related that they can perfectly easily be brought together to form a single long picture. The pictures of the shore and the trees – here the same notes recur constantly – the summer night gives the common note. – The trees and the sea give vertical and horizontal lines wich recur throughout them all, the shore and the people give the notes of surging, living life – strong colours give a reverberation of concord among the pictures."

The 1918 exhibition included two paintings which hint at Munch's desire to create such a series. These were "Woman Kissing Back of Man's Neck" (M 703) and "Woman" (M 663). Both pictures were reproduced in the daily press, so we can be certain these were the versions included. "Woman" was not mentioned in the catalogue.

"Woman Kissing Back of Man's neck" is a massive, masculine version of the vampire theme. That Munch does not use the literary title here probably also hints at some sort of program pointing towards a more immediate stamp of reality. In its new shape the motif has something threatening about it. This is perhaps due to the violent rhythmic contrast between the hotizontal shoreline and the thick trunks of the pines.

There are a number of preliminary studies for this picture, painted in oils on fairly large can-

vases. The large number of studies is clear evidence of a search for a new expression. Very little is left to chance in this painting. The strong colours ring solid and true.

I am rather less certain about "Woman", which was exhibited outside the catalogue. The picture has a soft, subdued coloring which is attractive to the eye, but it is of less significance as a work of art. This picture also took a specially bad beating in Kristian Haug's sarcastic review in Aftenposten on October 18, 1918:

> "I want to mention one of the new pictures or sketches as a coloristically sonorous decoration and as a sample of the life of the mind in modern times. It is the great "Three Ages of Woman". As a young girl she wanders on the shore dressed in white. Later she stands naked against a pinetree flaunting her maturity. She is superb and unattainable. In the third stage she is dressed in black, withered an shrunken. Now the man sees her again. He appears to be a sailor or boilerman and has probably changed little since she rejected him in her prime. Now he is astonished: "Great scott, is that her?!" He goes away scratching his head. Now Fate had been kind to him. It's a good thing there's something so high we can't reach it when we want to."

Munch did not start painting a shore frieze on a monumental scale until 1921 – 1922, and then he was probably thinking of the future possibilitity of decorating the Oslo City Hall to be. As early as 1916 the artist had painted portraits of the lawyer Heyerdahl, who was the prime mover behind the idea of building a City Hall in Oslo, and of Arnstein Arneberg, who was engaged as city hall architect in 1917. It appears overwhelmingly probable that Munch had the decoration of the City Hall in mind when he began painting the shore frieze, and he had presumably also been thinking of the City Hall when he exhibited the "Frieze of Life" at Blomquist's in 1918.

The many large outdoor studios that Munch built on his property in Skøyen were constructed like those he had built earlier in Kragerø and in Hvitsten as workshops for the Great Hall decorations. The studios were suitable as workshops for the execution of large decoration commissions, and for no other purpose. Munch must have built all the outdoor studios at Ekely in order to be prepared for the decoration of the City Hall.

When he attacks the project in 1921 (perhaps not until 1922), the first picture he paints is the shore frieze, a monumental version of the "Dance of Life". The "Dance of Life", in the Oslo National Gallery, was the last important motif Munch executed in the original "Frieze of Life" from the 1890s. Munch regarded the original "Frieze of Life" as a torso, especially now that so many of the pictures had ended up in the National Gallery and in Rasmus Meyer's collections. In 1903 – 1904 Munch painted a large frieze commissioned by Dr Max Linde of Lübeck.* The principal picture in this frieze was the "Dance of Life", executed in extremely elongated format. The frieze was refused by Linde, who compensated Munch for his loss by buying other pictures. In 1907 – 1911 Munch overpainted this picture heavily. Among other changes, he reshaped what was originally ten standing couples down on the shore into dancing groups. While the original picture kept to very subdued, thinly applied colours, the overpainting was heavily impasted in unmixed colours. The next time the picture was overpainted was probably for the exhibition at Blomquist's in 1918. The treetrunks, originally slender limetrees, are now transformed into Norwegian pine trunks, probably to match "Woman Kissing Back of Man's Neck".

In 1921 Munch paints a copy of this picture for Rolf Stenersen in which he melts the original and all the overpaintings together – if one can put it like that – into a unified work of painting. The original – the repeatedly overpainted "Dance of Life" from the Linde Frieze – becomes the immediate starting point for the "Dance of Life" in the monumental shore frieze. Munch documents the way this is done by calling on the photographer O. Væring and having him

photograph the process. One photograph shows how Munch has hung up the original painting from the Linde Frieze with ropes on top of a far larger canvas. He then paints the larger canvas above and below the elongated, suspended picture. Finally he removes this picture and completes the painting of the motif. In this way he literally lets one picture grow out of another.

* Unpublished manuscript in the Munch Museum: "The Linde Frieze", 1972.

Munch let "Dance of Life" from the shore frieze age into a ruin by exposing it to the elements throughout the 1920s and 1930s. Being executed in a rather delicate casein technique, the picture inevitably aged quickly. The same goes for "Kiss" from the shore frieze. A photograph shows that the picture was begun shortly after "Dance of Life", but after Munch had completed a new version of "Woman" (not in the Liljevalchs exhibition) and "Youth on the Shore".

"Kiss" from the shore frieze is one of the finest examples we have of a Munch painting which has aged. The figures down on the shore and the boat in the water are later additions from the 1930s.

Another picture which it is natural to attribute to the shore frieze is "Kneeling Naked Couple" (M 820). The subject does not stem directly from earlier versions of the "Frieze of Life" motifs, but from a double portrait of the artist and a model. In 1925 Munch takes up this set of themes again, and creates a series of motifs in which all the actors are naked and the action is set in a copse. "Vampire" and "Consolation" are painted on a large scale. In easel format he paints versions of "Consolation" and variants of the "Ashes" and "Cupid and Psyche" motifs. In one of the outdoor studios at Ekely, Munch mounts the large versions of "Vampire" and "Consolation" along with "Naked Kneeling Couple". This mounting indicates that Munch wanted to match the pure shore motifs to the copse motifs. In all earlier versions of "Vampire", the man has been portrayed as being clothed, while the woman's garb – if she is to be imagined as having any – is not clearly defined. In this version, however, both are portrayed naked, and in full figure, unlike the earlier versions.

Precise dating of these copse pictures is not possible. A smaller version of "Consolation in the Copse" appears on a photograph wich can be dated with certainty 1925. Further, Munch painted a number of subjects in the same copse on his property at Skøyen, Ekely, which can be dated around the same time.

According to records in the National Gallery, Munch painted copies of "Ashes" and "Dance of Life" in February 1925. It is related that Munch painted a copy of "Woman" in Bergen in 1932, but since our version can be seen in the photograph taken in Luftslottet at Christmas 1925, Munch must have been in Bergen for this purpose at an earlier date. The picture was heavily over painted later . The whole of the foreground was overpainted, and the original swinging curves of the shoreline (1925) were also much altered. In the case of "Ashes", no overpainting is apparent after 1925. "Dance of Life", on the other hand, is heavily overpainted. The lines, suggesting movement, along the brightly dressed woman's skirt are later additions. More or less the whole of the lowest fifth of the canvas is altered. Originally (1925), the darkly attired woman's skirt was a precisely defined conical form resting right on the grass, but in the overpainting everything is disheveled. The boats in the fjord are also later additions.

The deep, glowing coloring that characterizes these copies distinguishes them sharply from the other reworkings of "Frieze of Life" scenes.

When the decoration of Oslo City Hall was being planned in 1931, it was agreed that Munch would be given whatever room he wanted in the hall, but Munch refused to commit himself until the building was erected. He was also nearly blind at the time from the effects of an eye complaint, and in addition he had for several years been nursing other plans for the decoration of the City Hall – an apotheosis of the working and building city.

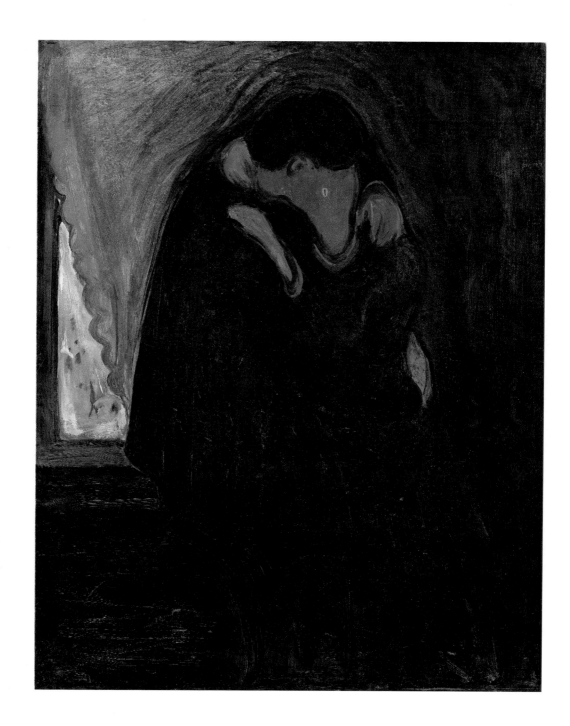

Kyssen.
The Kiss.
1893 (?).
Kat. nr 17

A notation by Munch from the 1930s reads as follows:
"How I came to paint friezes and wall paintings.
"In my art I have tried to explain life and its meaning to myself –
"I have also meant to help others discover life. I have always worked best with my paintings about me –
"I placed them together and felt that individual pictures were related to each other by their content –
"When they were placed together, all at once a chord resounded through them and they were changed completely from when they were separate.
"It became a symphony.
"That is how I came to paint friezes."

1. **Kvinna som kysser man i nacken.** Woman Kissing Back of Man's Neck. 1918
 150 × 136,5 cm. Okk M 703
2. **Kvinnan.** The Woman. 1918
 200 × 267 cm. Okk M 663
3. **Livets dans.** The Dance of Life. 1903/04
 (Lindefrisen. The Linde Frieze)
 90 × 314,5 cm. Okk M 719
 Övermålad 1907, 1911 och 1918/21
 Painted over 1907, 1911 and 1918/21
4. **Livets dans.** The Dance of Life. 1921/22
 200 × 310 cm. Okk M 1031
5. **Kyssen.** The Kiss. 1921/22
 203 × 152 cm. Okk M 363
6. **Ungdom på stranden.** Youth on the Shore. 1921/22
 203 × 318 cm. Okk M 648
7. **Vampyr i landskap.** Vampire in a Landscape. 1924/25
 200 × 138 cm. Okk M 374
8. **Tröst i landskap.** Consolation in a Landscape. 1924/25
 215 × 174 cm. Okk M 713
9. **Livets dans.** Dance of Life. 1925
 143 × 209 cm. Okk M 777
 Senare övermålad
 Later painted over
10. **Aska.** Ashes. 1925
 140 × 200 cm. Okk M 417
11. **Kvinnan.** The Woman. 1925
 155 × 230 cm. Okk M 375 Senare övermålad Later painted over

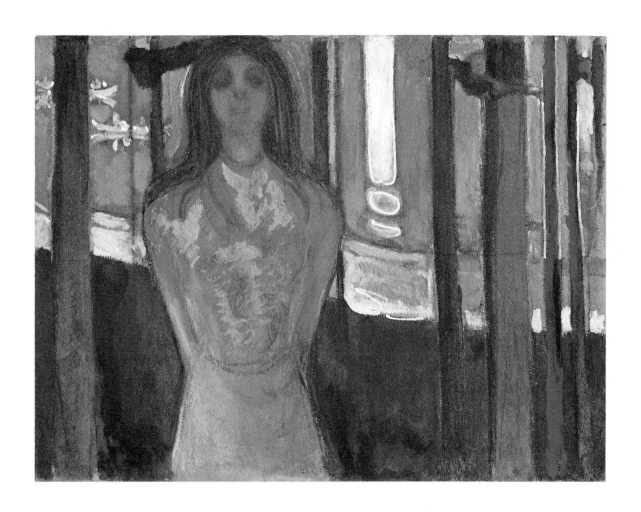

Rösten. The Voice. Ca 1893. Kat. nr 16

The Frieze of Life

I have worked on the Frieze at long intervals for over thirty years. The first rough sketches were made in 1888 – 89. "The Kiss", the so-called "Yellow Boat", "The Riddle", "Man and Woman" and "Fear" were painted in 1890 – 91 and were first shown in the Tostrup Gården here in Oslo in 1892, and also in the same year at my first exhibition in Berlin. In the following year new works were added to the series, including "Vampire", "The Scream" and "Madonna", and it was then exhibited as an independent frieze in a private gallery in Unter den Linden. It was exhibited in 1902 at the Berlin Sezession, where it formed a continous frieze round the large vestibule . . . Later it was shown at Blomqvist's in Oslo in 1903 and 1909.

Some art critics have sought to prove that the intellectual content of the Frieze was influenced by German ideas and by my contact with Strindberg in Berlin. The foregoing facts will, I hope, suffice to refute this assertion.

The mood of the various pictures in the Frieze comes direct from the changes of the 1880s and is a reaction against the onward march of realism at that time.

The Frieze is conceived as a series of paintings which together present a picture of life. Through the whole series runs the undulating line of the seashore. Beyond that line is the ever-moving sea, while beneath the trees is life in all its fullness, its variety, its joys and sufferings.

The Frieze is a poem of life, love and death. The theme of the biggest picture, "Man and Woman in a Forest", is perhaps somewhat removed from the rest, but it is as necessary to the Frieze as a whole as a buckle to a belt. It is the picture of death as an aspect of life, the forest which sucks its nourishment from the dead, and the city that rises beyond the tree tops. It portrays the powerful forces that sustain our life.

As I have said, most of these pictures already came to me when I was quite young, over thirty years ago, but the task enthralled me with such power that I have never been able to relinquish it since then, although I have never been commissioned to go on with it and have never received any encouragement from anybody who could conceivably have been interested in seeing the entire series exhibited in one room. Over the years, consequently, many of the pictures have been sold separately, some to Rasmus Meyer's collection, some to the National Gallery. These included "Ashes" and "The Dance of Life", "The Scream", "The Sick Child" and "Madonna"; the pictures with the same motifs exhibited here are reproductions.

My intention was that the Frieze should be accommodated in one hall which could provide it with a suitable architectural setting, so that each picture would come into its own without the unity of the whole work being impaired. Unfortunately nobody has yet come forward who is prepared to realize this plan.

The Frieze of Life should also be viewed in relation to the University decorations, of which it was the precursor. Without the Frieze, the University decorations might never have materialized. The Frieze developed my decorative sense. The two works – The Frieze and the University decorations – also belong together in terms of intellectual content. The Frieze of Life portrays the joys and sorrows of individual people seen at close quarters. The University decorations represent the great forces of Eternity.

The Frieze of Life and the University decorations meet together in the great picture of the Frieze – "Man and Woman in the Forest", with the golden city in the background.

The work cannot be considered complete, because I have worked on it at such long intervals. Understandably, my work on it has not been technically consistent over such a long period. I regard many of the pictures as studies, and indeed I have not purposed to impose more unity on the work until a proper room is provided for its accomodation.

40

I am now exhibiting the Frieze once more, firstly because I think it is too good to be forgotten, secondly because during all these years it has meant so much to me artistically that I would like to see it brought together in one place.

A Reply to the Critics

by EDVARD MUNCH

People are up in arms about the title "Frieze of Life", but "A rose by any other name . . .". To be frank, the title of the pictures is the last thing I think about when I am painting, and the name "Frieze of Life" in this case was merely intended as a pointer, not as a full-blown dissertation.

It ought to be obvious that I did mean the work to depict a complete life.

The Frieze was exhibited in Berlin in 1902 under the title "From the Modern Life of the Soul". It was also shown at the beginning of this century and under the same title at the Diorama gallery in Oslo.

And so people have found it hard to understand how I could exhibit the pictures as a frieze.

These bewildered pictures, which after 30 years' voyaging, like a wrecked ship with half its rigging torn away, half at last found a haven of sorts in Skøyen, are certainly in no fit state to be put up as a complete frieze.

Needless to say, I have made many plans for these pictures. My idea has been that the house they decorate should have several rooms. The death pictures cold then be hung in a small room by themselves, either as a frieze or as large wall panels.

Could they not conceivably be hung in a room painted in soft colours harmonizing with them, and could there not be a link between this room and the frieze of subjects from shore and forest that decorated the large neighbouring room? Of course, individual pictures could be used as panels and others as decorations above a door.

I have also had another arrangement in mind, with the entire Frieze painted in very large format and the seashore and forest theme reiterated in all of the pictures.

A great deal has been said about the pictures not tallying with each other, about their embodying different techniques. I am amazed by the remarks made by the "Verdens Gang" reviewer, coming as they do after my own account in the catalogue.

Anybody with eyes to see can appreciate that I have intended the pictures to be adapted – and repainted – to suit the place they are to decorate, and this is made abundantly clear in the Preface.

I should have considered it wrong to have finished the Frieze before the room for its accommodation and the funds for its completion were available.

It is incomprehensible to me that a critic who is at the same time a painter cannot find any connection between the various pictures in the cycle. No connection whatever, he asserts.

Half the pictures have such a strong connection with each other that they could very easily be fitted together to form a single long composition. The pictures showing a beach and some trees, in wich the same colours keep returning, receive their prevailing tone from the summer night. The trees and the sea provide vertical and horizontal lines wich are repeated in all the pictures: the beach and the human figures give the note of luxuriantly pulsing life – and the strong colours bring all the pictures into key with each other. Most of the pictures are sketches, documents, notes – and in that lies their strength.

One must remember, however, that these pictures were painted over a period of thirty years – one in a garret in Nice, one in a dark room in Paris, one in Berlin, a few in Norway, the painter

constantly wandering and travelling, living under the most difficult circumstances, subject to incessant persecution – without the slightest encouragement.

The hall they would most fittingly decorate is probably a castle in the air.

If the necessary encouragement had come at the right moment, the effect would probably have been different, the Frieze would probably have acquired other dimensions and would have conveyed a richer and stronger picture of life than these documents.

I would ask the critics I am addressing to come up one bright sunny day and see how the pictures blend together in the haze. Let them not be so punctilious about differences of technique and deficiencies of artistry. I belive nonetheless that they will perceive the intention and that they will also find a great deal of harmony and continuity in the pictures.

I have never been any good at wallpapering, and this has not worried me.

I am moved to recall the Sistine Chapel. Michelangelo did not paper the walls either. He composed decorative pictures. And yet I find that Chapel the loveliest room in the world.

I hope that another critic will not flatter himself that I take notice of him. I refer to that desperate bastard of an impossible painter and an impossible critic who has obtained the vacant appointment with "Aftenposten" as driver of the dung cart which for the past forty years has carried the ordures of that Augean stable to the shores of art.

– – –

So much for that. As I said, I have deliberately refrained from giving the pictures a single form. But I do declare that those now exhibited at Blomquist's are well on the way towards meeting the requirements of a decorative frieze.

I do not feel that a frieze invariably has to display that uniformity and monotony which so often afflict decorations and friezes and which almost entitle us to define them as paintings which are hardly ever noticed.

I belive that a frieze can perfectly well achive a symphonic effect. It can burst forth in light and retreat into the depths. It can mount and decline in strength. Its notes can sound and resound, sometimes pianissimo and sometimes fortissimo. And yet the composition can still have a rhythm.

The Frieze of Life as it is now to be seen at Blomquist's already gives the effect of a symphony, it has rhythm. With a measure of good will this can be clearly seen at Blomquist's even though time has not permitted a more advantageous display.

I do not agree at all that the Frieze should consist of equal sized units. On the contrary, I feel that different sizes mean more life, and different formats are often essential over doors and windows.

– – –

I regard this series of pictures as one of my most important works, of not the most important.

It has never met with understanding here in Norway. The earliest and greatest sympathy for it was shown in Germany.

But it was also appreciated in Paris. As early as 1897 it was given pride of place on the main wall of the last and best room at *l'Indépendant,* and of all my pictures these were the ones best understood in France.

One final comment. The eternally dour and tedious reviewer in "Intelligenssedlerne" proclaims that he has seen all the pictures before. Now it is only natural that the reputedly most tedious newspaper in Norway should also have a tedious reviewer, but he ought nonetheless to consider his advancing age; he is getting to be an old man now, and he ought to know that a generation has arisen since the last one died out. The same critic ironically prophesies that a patron is bound to appear who will provide accomodation for the Frieze, bye land and build a house for it. He was right for once. I myself have built a house for it, and if one day the critic is able to divest himself of his dour mien, he can come in and have a look.

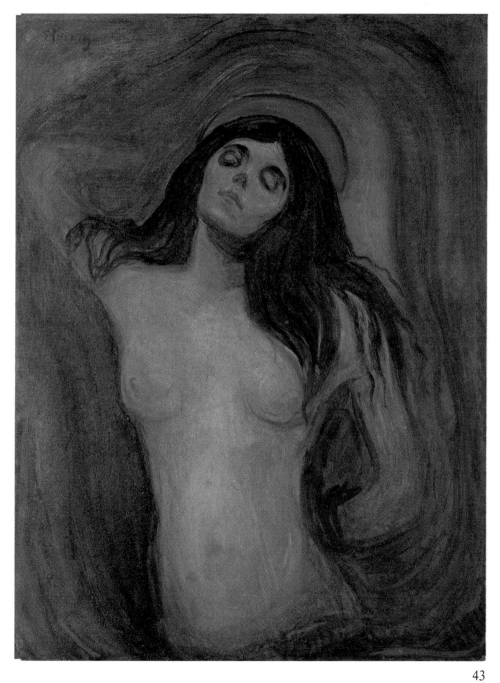

Madonna.
1893—94.
Kat. nr 21

Oljemålningar i kronologisk ordning
Oil Paintings in Chronological Order

12. **Melankoli.** Melancholy. 1892
 65 × 95 cm
 Nasjonalgalleriet, Oslo
13. **Självporträtt under kvinnomask.** Self-portrait. Under Woman's Mask.
 1892/93
 69 × 43,5 cm. Okk M 229
14. **Dagny Juell Przybyszewska.** 1893
 148,5 × 99,5 cm. Okk M 212
15. **Separation.** Ca 1893
 96,5 × 127 cm. Okk 24
16. **Rösten.** The Voice. Ca 1893
 90 × 118,5 cm. Okk M 44
17. **Kyssen.** The Kiss. Ca 1893 (?)
 99 × 81 cm. Okk M 59
18. **Skriket.** The Scream. 1893 (?)
 83,5 × 66 cm. Okk M 514
19. **Döden i sjukrummet.** Death in the Sick Chamber. Ca 1893
 135 × 160 cm. Okk M 418
20. **Pubertet.** Puberty. Ca 1893
 149 × 112 cm. Okk M 281
21. **Madonna.** 1893/94 (?)
 90 × 68,5 cm. Okk M 68
22. **Vampyr.** Vampire. 1894
 Coll. Jan Helmer, Oslo
23. **Rött och vitt.** Red and White. Ca 1894
 93 × 107 cm. Okk M 460
24. **Stanislaw Przybyszewski.** 1895.
 62 × 55 cm. Okk M 134
25. **Självporträtt i helvetet.** Self-portrait in Hell. Ca 1895 (?)
 81,5 × 65,5 cm. Okk 591
26. **Arv I.** Heritage. 1897/99
 141 × 120 cm. Okk M 11

27. **Rött vildvin.** The Red Wine (Virginia Creeper). 1898
119,5 × 121 cm. Okk M 503

28. **Två människor (Metabolism).** Two People (Metabolism). 1898/1918
172,5 × 142 cm. Okk M 419

29. **Melankoli.** Melancholy. 1899
110 × 126 cm. Okk M 12

30. **Tågrök.** Train-steam. 1900
84,5 × 109 cm. Okk M 1092

31. **Likvagn på Potzdamer Platz.** The Hearse on Potzdamer Platz. 1900/02
68 × 97,5 cm. Okk M 485

32. **Ungdom och änder.** Youth and Ducks. 1903
100 × 105 cm. Okk M 548

33. **Aase Nørregaard.** 1903
195 × 105 cm. Okk M 709

34. **Hermann Schlittgen.** 1904
200 × 119,5 cm. Okk M 367

35. **Småflickor i Åsgårdstrand.** Small Girls in Åsgårdstrand. 1904/05
87 × 110 cm. Okk M 488

36. **Självporträtt vid vinflaskan.** Self-portrait with Wine Bottle. 1906
110,5 × 120,5 cm. Okk M 543

37. **Marats död.** The Death of Marat. 1907
152 × 149 cm. Okk M 4

38. **Adam och Eva.** Adam and Eve. 1908
130,5 × 202 cm. Okk M 391

39. **Professor Daniel Jacobson.** 1909
204 × 111,5 cm. Okk M 359 A

40. **Vinterlandskap, Kragerø.** Winter Landscape, Kragerø. 1910
94 × 96 cm. Res A 12

41. **Galopperande häst.** Galloping Horse. 1910/12
148 × 119,5 cm. Okk M 541

42. **Gråtande flicka.** Girl Weeping. 1913/14
110,5 × 135 cm. Okk M 540

43. **Kyssen.** The Kiss. 1915
77 × 100 cm. Okk M 41

44. **Badande man.** Man Bathing. 1918
138 × 199,5 cm. Okk M 364

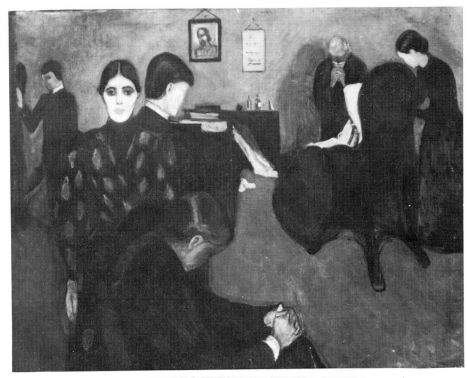

Döden i sjukrummet.
Death in the Sick Chamber.
Ca 1893. Kat. nr 19

45. **Självporträtt i inre uppror.** Self-portrait. Inner Tumult. 1919
 151 × 130 cm. Okk M 76

46. **Stjärnenatt.** Starry Night. 1923/24
 120,5 × 100 cm. Okk M 32

47. **Det sjuka barnet.** The Sick Child. 1926
 117 × 116 cm. Okk M 52

48. **Flickorna på bron.** The Girls on the Bridge. Ca 1927
 105 × 90 cm. Okk M 490

49. **Självporträtt. Nattvandraren.** Self-portrait. The Night Wanderer. 1920-tal
 89,5 × 67,5 cm. Okk M 589

50. **Två kvinnor på stranden.** Two Women on the Shore. Ca 1935
 80 × 83 cm. Okk M 604

51. **Två människor. De ensamma.** Two People. The Lonely Ones. Ca 1935
 100 × 130 cm. Okk M 29

52. **Självporträtt vid fönstret.** Self-portrait by the Window. Ca 1940
 84 × 107,5 cm. Okk M 446

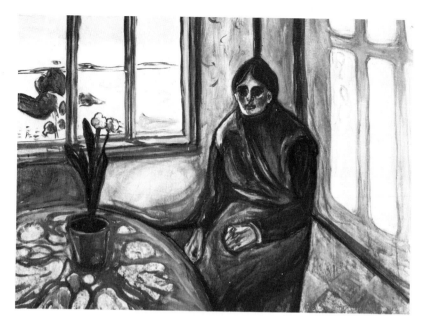

Melankoli. Melancholy. 1899.
Kat. nr 29

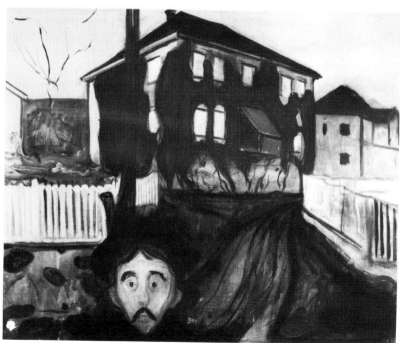

Rött vildvin. The Red Wine
(Virginia Creeper). 1898. Kat. nr 27

Målningar och teckningar, varierande tekniker, kronologisk ordning

Paintings and Drawings, various Technics, Chronological Order

53. **Kyssen. "Adjö".** The Kiss. "Goodbye". 1890
 Blyerts. Pencil. 27 × 20,5 cm. Okk T 2356

54. **Man och kvinna i sängen.** Man and Woman in the Bed. 1890
 Tusch. Tusche. 30,2 × 28,5 cm. Okk T 365

55. **Vampyr.** Vampire. Ca 1890
 Tusch. Tusche. 19,7 × 20 cm. Okk T 2354

56. **Melankoli.** Melancholy. 1891
 Tusch. Tusche. 13,5 × 20,9 cm. Okk T 2355

57. **Förtvivlan.** Despair. 1892
 Kol och olja. Charcoal and oil. 37 × 42,4 cm. Okk T 2367

58. **Feber.** Fever. 1892
 Tusch och färgkrita. Tusche and coloured chalk. 57 × 77 cm. Okk T 385 B

59. **Vid dödsbädden.** At the Death Bed. 1892 alt. 1893
 Tusch och färgkrita. Tusche and coloured chalk. 11,5 × 17,9 cm. Okk T 286

60. **Vid dödsbädden.** At the Death Bed. 1892 alt. 1893
 Blyerts. Pencil. 23 × 31,7 cm. Okk T 2366

61. **Vampyr.** Vampire. 1893
 Pastell. Pastel. 57 × 75 cm. Okk M 122 A

62. **Skriket.** The Scream. 1893
 Pastell. Pastel. 75 × 57 cm. Okk M 122 B

63. **Vid dödsbädden.** At the Death Bed. 1893
 Pastell. Pastel. 60 × 80 cm. Okk M 121

64. **Mot skogen.** Towards the Forest. 1893/96
 Blyerts och akvarell. Pencil and water-colour. 32,2 × 17,4 cm. Okk T 354

65. **Barndomsminne I.** Memory of Childhood I. 1894
 Kol och färgkrita. Charcoal and coloured chalk. 34,7 × 25 cm. Okk T 2261

66. **Barndomsminne II.** Memory of Childhood II. 1894
 Kol. Charcoal. 34 × 25 cm. Okk T 2358

67. **Feber.** Fever. 1894
 Kol. Charcoal. 42,5 × 48,2 cm. Okk T 2381

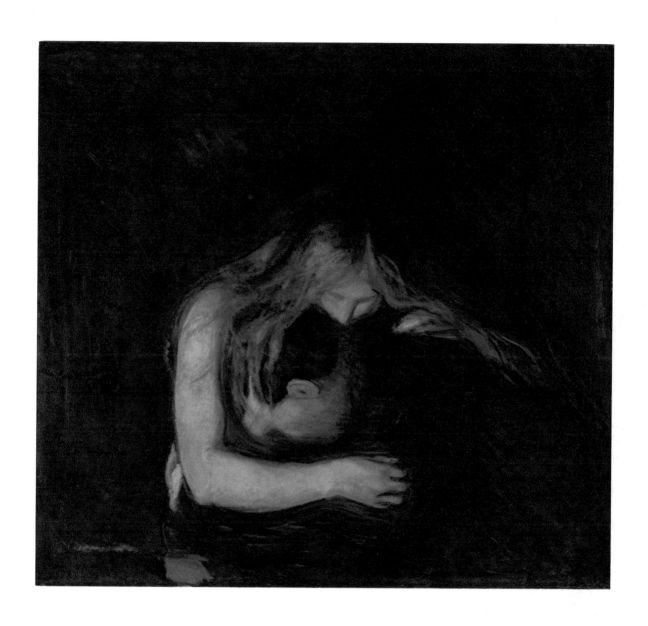

Vampyr. Vampire. 1894. Kat. nr 22

68. **Kyssen.** The Kiss. Ca 1894
Blyerts. Pencil. 18,9 × 28,9 cm. Okk T 362

69. **Tröst.** Consolation. 1894
Kol. Charcoal. 47,9 × 63 cm. Okk T 2458

70. **Förtvivlan. (Gråtande flicka).** Despair. (Weeping Girl). 1894
Kol och färgkrita. Charcoal and coloured chalk. 49,1 × 69,6 cm. Okk T 262

71. **Ångest.** Anxiety. 1896
Blyerts, tusch och olja. Pencil, tusche and oil. 37,4 × 32,3 cm. Okk T 259

72. **Konst.** Art. 1896
Tusch, blyerts och akvarell. Tusche, pencil and water-colour.
24,5 × 30,5 cm. Okk T 407

73. **Flickan och hjärtat.** The Maiden and the Heart. Ca 1896
Kol. Charcoal. 62 × 47,7 cm. Okk T 374

74. **Sittande modell.** Seated Model. 1896
Kol, blyerts och akvarell. Charcoal, pencil and water-colour.
62 × 47,7 cm. Okk T 2459

75. **Den döda modern och barnet.** The Dead Mother and her Child.
Före 1899. Before 1899
Blyerts och kol. Pencil and charcoal. 50 × 65 cm. Okk T 301

76. **Skisser. (Det tomma korset och Det döda paret).** Sketches. (For The Empty
Cross and Dead Lovers). 1901
Tusch. Tusche. 49,9 × 64,4 cm. Okk T 373

77. **Det tomma korset.** The Empty Cross. 1901
Tusch och gouache. Tusche and gouache. 45,2 × 49,9 cm. Okk T 2547—54

78. **Livsfrisen.** The Frieze of Life.
Utkast 1906. Draft 1906
Blyerts, kol och akvarell. Pencil, charcoal and water-colour.
78 × 98 cm. Okk T 2544

79. **Modell i morgonrock.** Model in Dressing Gown. 1906/07
Kol och gouache. Charcoal and gouache. 98,1 × 60,8 cm. Okk T 813

80. **Akt vid fönstret.** Nude by the Window. 1906/07
Kol, akvarell och gouache. Charcoal, water-colour and gouache.
60,9 × 49,4 cm. Okk T 2457

81. **Hedda Gabler.** 1907
Akvarell och blyerts. Water-colour and pencil. 57,5 × 45,5 cm. Okk T 1584

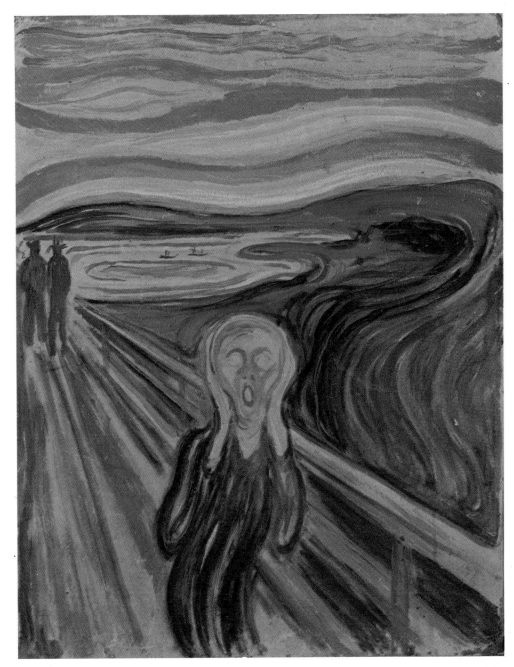

Skriket.
The Scream.
1893—94.
Kat. nr 18

82. **Karikatyr. Man och dansande kvinna.** Caricature. Man and Dancing Woman.
Efter 1903. After 1903
Akvarell. Water-colour. 23,9 × 31,2 cm. Okk T 560

83. **Karikatyr. Man och knäböjande kvinna.** Caricature. Man and Kneeling
Woman. Efter 1903. After 1903
Akvarell. Water-colour. 23,9 × 31,3 cm. Okk T 561

84. **Karikatyr. Prästen och flaskan.** Caricature. The Clergyman with the Bottle.
Efter 1903. After 1903
Akvarell. Water-colour. 26 × 36 cm. Okk T 1315

85. **Karikatyr. Kvinna springande efter man.** Caricature. Woman Running after
a Man. Efter 1903. After 1903
Akvarell. Water-colour. 26 × 35,7 cm. Okk T 1317

86. **Självporträtt efter spanska sjukan.** Self-portrait. After the Spanish Flue. 1920
Krita. Chalk. 43 × 61 cm. Okk T 2766
Förlaga till litografi

87. **Modellen klär av sig.** Undressing Model. Ca 1920
Färgkrita och akvarell. Coloured chalk and water-colour.
35,3 × 25,7 cm. Okk T 2464

88. **Sittande akt med blå strumpor.** Sitting Nude with Blue Stockings. Ca 1920
Akvarell och gouache. Water-colour and gouache. 60,1 × 81,9 cm.
Okk T 801

89. **Knäböjande kvinnoakt.** Kneeling Female Nude. 1921
Akvarell. Water-colour. 35,4 × 51 cm. Res B 124

90. **Självporträtt som sittande akt.** Self-portrait as Sitting Nude. 1933/34
Blyerts och akvarell. Pencil and water-colour. 70 × 86,2 cm. Okk T 2462

91. **Badande flickor.** Girls Bathing. Ca 1935
Akvarell och färgkrita. Water-colour and coloured chalk. 59,8 × 58,1 cm.
Okk T 1570

92. **Självporträtt klockan 2 på natten.** Self-portrait. At Two a.m. Efter 1940.
After 1940
51,5 × 64,5 cm. Okk T 2433

93. **Självporträtt mellan klockan och sängen.** Self-portrait between Bed and Clock.
1940/42
149,5 × 120,5 cm. Okk M 23

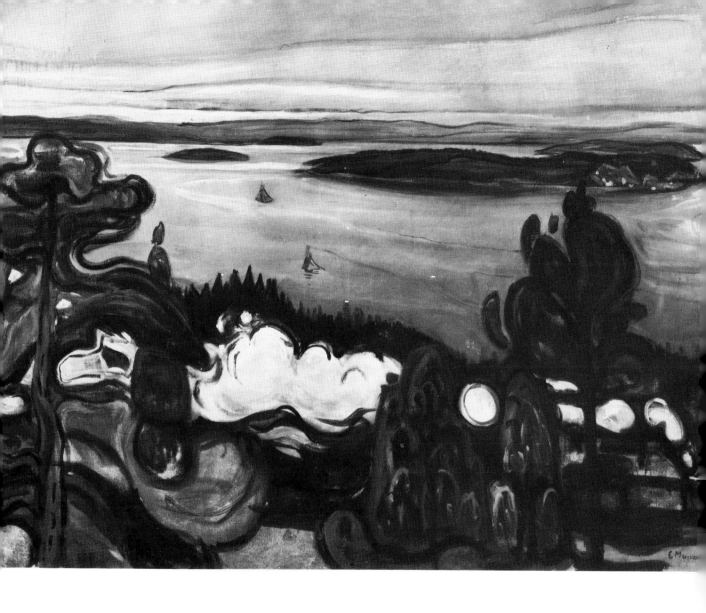

Tågrök. Train-steam. 1900. Kat. nr 30

Professor Daniel Jacobson. 1909. Kat. nr 39

Dagny Juell Przyszewska. 1893. Kat. nr 14

54

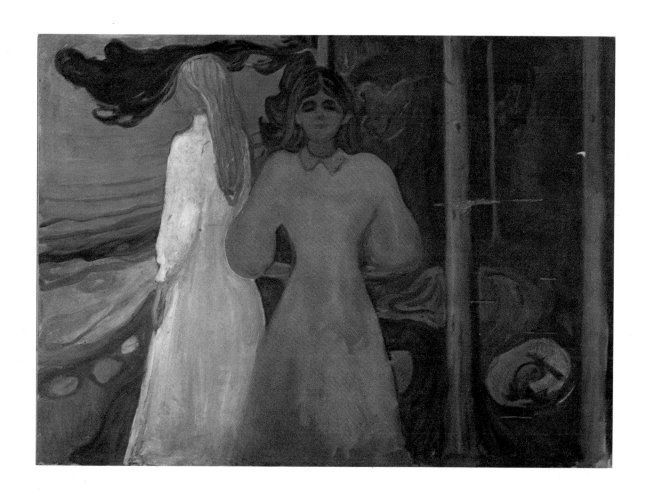

Rött och vitt. Red and White. Ca 1894. Kat. nr 23

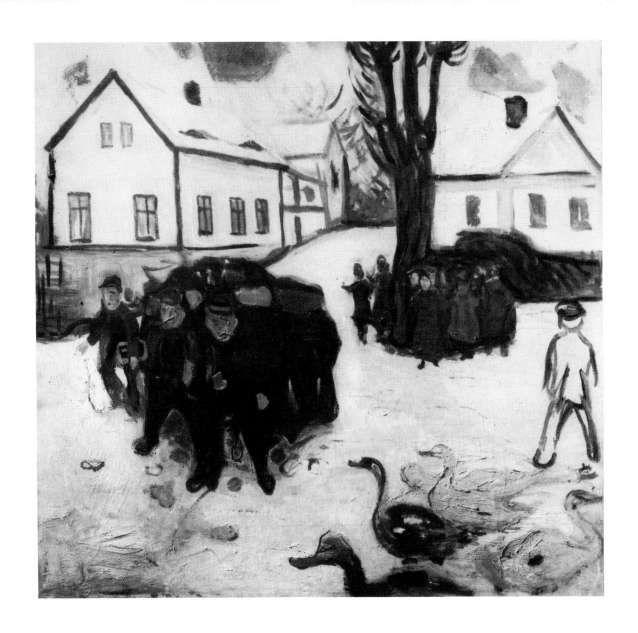

Ungdom och änder. Youth and Ducks. 1903. Kat. nr 32

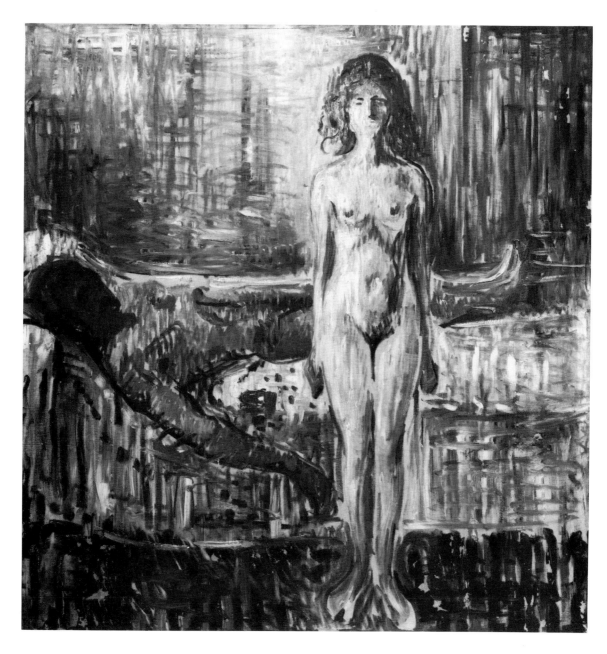

Marats död. The Death of Marat. 1907. Kat. nr 37

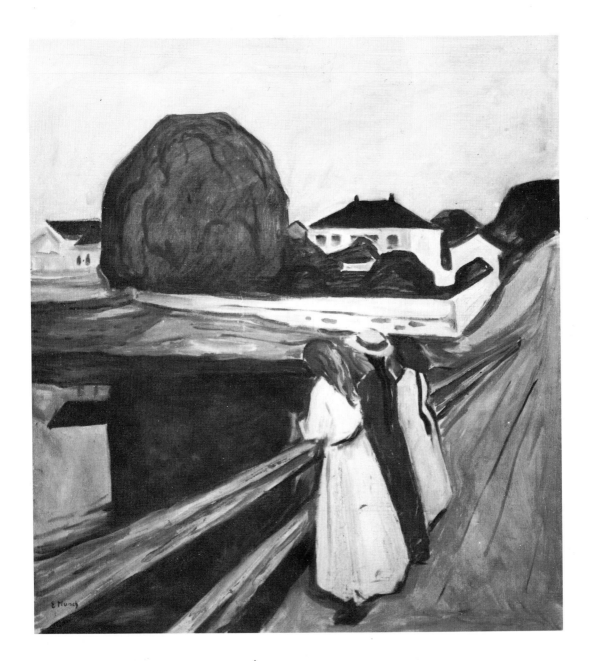

Flickorna på bron. The Girls on the Bridge. Ca 1927. Kat. nr 48

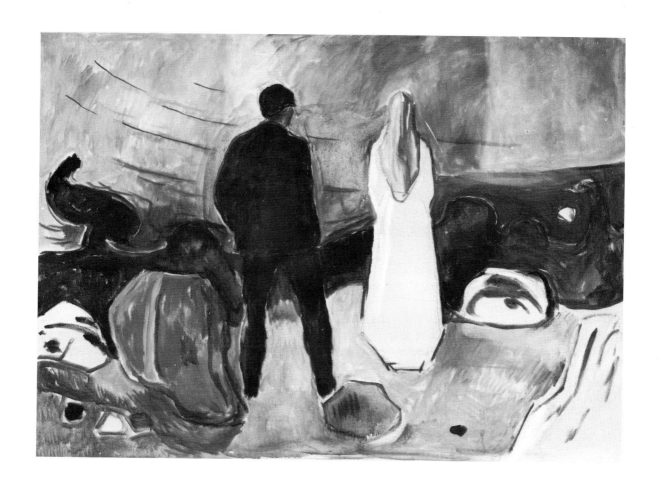

Två människor. De ensamma. Two People. The Lonely Ones. Ca 1935. Kat. nr 51

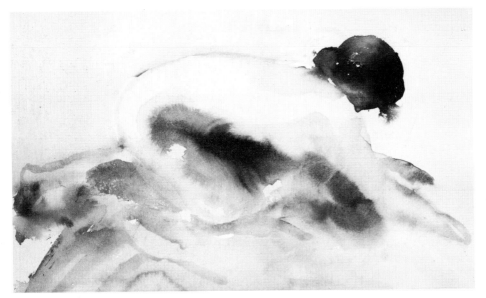

Knäböjande kvinnoakt.
Kneeling Female Nude.
1921. Kat. nr 89

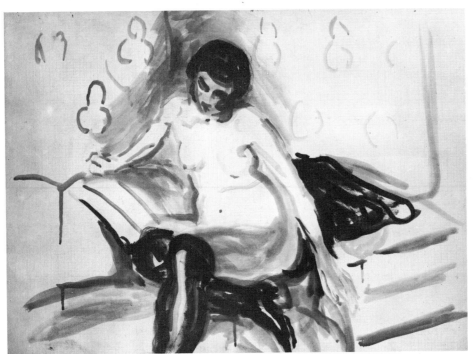

Sittande akt med blå
strumpor. Sitting Nude
with Blue Stockings.
Ca 1920. Kat. nr 88

60

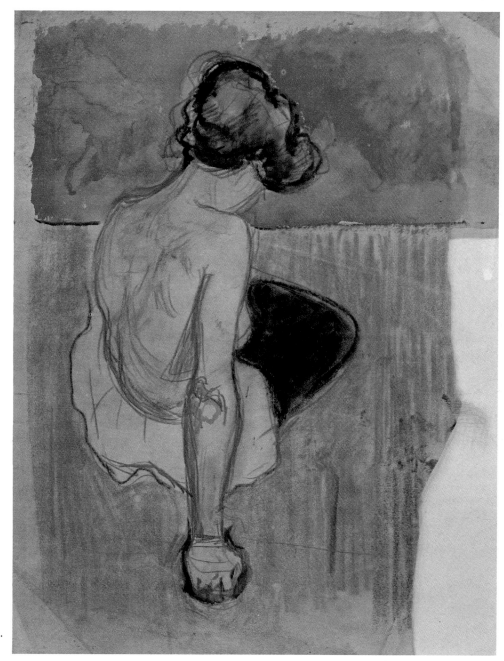

Sittande modell.
Seated Model. 1896.
Kat. nr 74

Det gröna rummet

av ARNE EGGUM

I Warnemünde genomgick Edvard Munch en djup personlig och konstnärlig kris 1907 – 08. Han reste till fiskleläget och badorten Warnemünde vid Östersjön för att finna en fristad. Ändamålet var själslig hälsa, medlet rikligt med sol och motion. Krisen kulminerade då Munch blev inlagd på dr Jacobsons klinik i Köpenhamn. Ett brevkoncept till Jens Thiis från början av 1930-talet, där Munch hänvisar till olika försök att bota sina nervösa besvär på kuranstalter m m, avslutas med följande passus: "Till slut försökte jag med Warnemünde, men måste dödssjuk resa därifrån till Köpenhamn – egendomligt nog, eller naturligt nog."

Tiden före sitt sammanbrott hade Munch varit fixerad i ett hatblandat förhållande till en kvinna som han varit beredd att gifta sig med. Det var Tulla Larsen från Homansbyen – dotter till en vinhandlare, P.A. Larsen. Hon var rik, bortskämd, vacker, rödhårig och varmblodig. Hon tillhörde Krisitaniasocieteten. Den definitiva brytningen kom 1902 då Munch i en häftig dispyt vådasköt sig i handen. Munch var då 39 år och Tulla Larsen 33 år gammal. Ett år senare gifte hon sig med en yngre konstnärskollega till Munch, den 25-årige Arne Kavli. Hårdnackat skvaller kunder berätta att Munch hade levt på hennes pengar och att han svikit ett givet äktenskapslöfte. I motsats till Munch tillhörde Tulla Larsen den självsäkra penningaristokratin men älskade att leva som bohem.

Ett par år efter brytningen började Munchs hat till henne få en närmast patologisk karaktär. Munch formulerar sin hätskhet i en rad teckningar, målningar och grafiska arbeten. I dessa verk visar Munch ett öppet hat till Gunnar Heiberg och hans parhäst Sigurd Bödtker. Sigurd Bödtker framställs som pudel och Gunnar Heiberg som padda eller gris. Oftast förekommer de tillsammans med Tulla Larsen. I ett oerhört omfattande material av litterära skisser skriver Munch ner – exakt och i detalj – viktiga händelser ur deras fleråriga "samliv". När dessa notiser blir renskrivna kommer de säkert att fylla en roman på flera hundra sidor. Ingen annan kvinna i Munchs liv har tillnärmelsevis engagerat honom så djupt som Tulla Larsen. Munch skrev t o m ett skådespel "Den fria kärlekens stad" till hennes "ära". I den fria kärlekens stad kan man utan formaliteter ingå äktenskap för några dagar. Inget äktenskap får vara mer än tre år och det är påbjudet att man festar hela nätterna och sover på dagarna. Hit kommer konstnären och tas om hand av "dollarprinsessan". Så följer en rad scener där konstnären förödmjukas. Slutligen kallas han inför domstol och avrättas.

Går vi till källorna finner vi att förhållandet var mycket mer mångfacetterat under den period de var knutna till varandra. I ett utkast till brev 1898/99 till Tulla Larsen beskriver han henne som Madonna och som Kvinnan i tre stadier. Vi förstår varför han utnyttjade henne som modell – i mer än ett avseende – i "Livets dans".

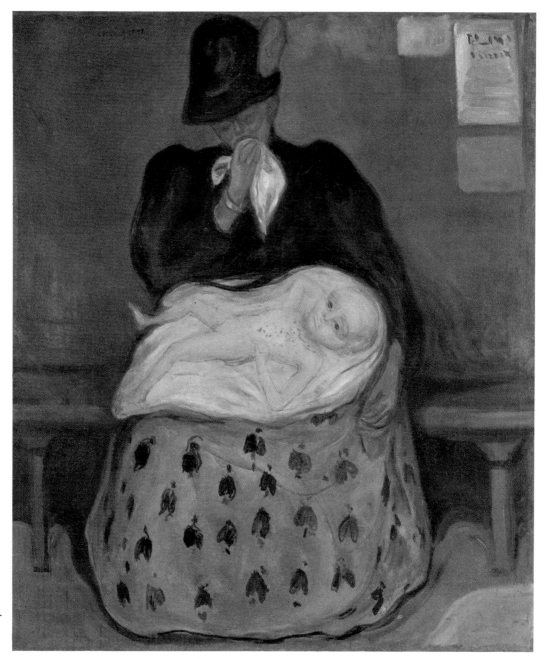

Arv. Heritage.
1897—99.
Kat. nr 26

"Jag har sett många kvinnor som har tusentals skiftande ansiktsuttryck – som en kristall, men jag har inte träffat någon som så utpräglat har endast *tre* – men starka. Det är i och för sig underligt – som om det vore en föraning. Det är nämligen exakt min målning av de tre kvinnorna – du kommer väl ihåg vad Dr R. sade om studien till den ena. Du har ett uttryck av djup sorg – något av det mest uttrycksfulla jag har sett – som de gamla prerafaeliternas gråtande madonnor – och när du är glad – jag har aldrig sett ett sådant uttryck av strålande glädje – som om plötsligt solen lyste upp ditt ansikte. Så har du det heta ansiktet och det är det som gör mig rädd. Det är sfinxens ödesmättade anletsdrag – där ser jag kvinnans alla farliga egenskaper."

På det personliga planet är "Livets dans" en bild av samlivet mellan Edvard Munch och Tulla Larsen. Det ligger nära till hands att tro att "Livets dans" koncipierades ungefär samtidigt som detta brevutkast. Medan "Kvinnan" (i tre stadier) visar en ung mans föreställning om kvinnan, skildrar "Livets dans" samvaron mellan man och kvinna. Ett annat brevkoncept i Munchmuseet berättar om de reservationer Munch hela tiden framförde mot äktenskapet:

"Skulle vi sjuka bilda ett nytt hem med tvinsotens gift gnagande på livsträdet. Ett nytt hem med dödsdömda barn" (T 2732).

Munch kommenterar samma sak i målningen "Metabolism". Innan tavlan målades över – troligen före utställningen av Livsfrisen i Blomquists konstutställning i oktober 1918 – syntes ett foster i stammen på det träd som står som en pelare mellan man och kvinna. Det är betecknande att mannen, som har karaktären av självporträtt, står med höger hand i en avvärjande gest, medan kvinnan pekar med höger hand på fostret i trädstammen. I sin skrift "Livsfrisen" kallar han motivet "Man och kvinna". Munch skriver: "Motivet i den största målningen, med mannen och kvinnan i skogen, skiljer sig kanske något från idén i de övriga fälten men är ändå lika nödvändig för hela frisen, som spännet för bältet. Det är en målning av livet som döden, skogen som söker näring av de döda och staden som växer upp bakom trädkronorna. Det är en bild av livets starka, bärande krafter." I ett brevkoncept till Tulla Larsen skriver Munch: "Det är en olycka. . . . när en jordens moder träffar en sådan som jag – som finner världen för sorglig för att avla barn – det sista ledet i en utdöende släkt". I ett annat utkast skriver han: "Du har livsnjutningens – jag har smärtans evangelium".
I ännu ett utkast: "För det är på det här sättet – och det måste du förstå – att jag har fått en särställning här på jorden – den särställning som ett liv fullt av sjukdomar – olyckliga förhållanden – och min ställning som målare har givit mig – ett liv som inte innebär något som liknar lycka och som inte ens har någon önskan om lycka".
Den situationen tar Munch upp i målningen "Golgata", som han målar på Korn-

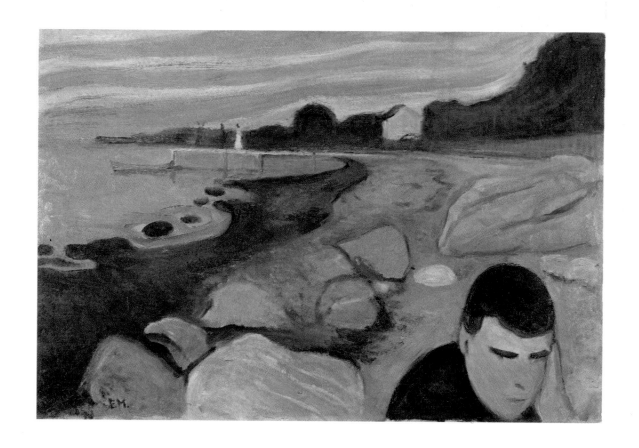

Melankoli. Melancholy. 1892. Kat. nr 12

haug sanatorium. De flesta utkasten till brev till Tulla Larsen skrev Munch under denna period vintern 1900. I breven reserverar han sig ofta och starkt mot äktenskapet. Han kan endast acceptera det rent formellt med förbehållet att han hela tiden för sin konsts skull måste få vara fri och få göra vad han vill etc. Han vill också ha gemensam egendom medan den rika Tulla Larsen vill ha äktenskapsförord. Denna diskussion resulterar i att de knappast ser varandra förrän 1902 då skottet föll.

Efter scenen i Åsgårdstrand reste Munch in till Kristiania och blev inlagd på Rikshospitalets avdelning A för operation den 12 september 1902. I journalen konstateras: "Patienten satt igår kväll och fingrade på en revolver, då ett skott plötsligt gick av. Kulan trängde in i vänstra handens långfinger". Enligt journalen krävde Munch att få kokain, d v s lokalbedövning i stället för narkos. Han kunde därför trots de svåra smärtorna följa operationen.

Operationen har Munch dokumenterat i målningen "Operationen", som han målade några månader senare hos sin mecenat dr Max Linde i Lübeck. Tavlan visar Munch liggande på operationsbordet med handen knuten för att hindra blodflödet. Sköterskan står med en korg blodiga tamponger. I bakgrunden ser man läkarna och kandidaterna. Målningen är utförd i en dov enhetlig kolorit. Den är direkt underlag för kompositionen i målningarna med motivet "Mörderskan" (Marats död), vars innehåll syftar på skottscenen i Åsgårdstrand.

I ett av romanfragmenten där Munch skriver om förhållandet mellan sig själv och kvinnan, beskrivs scenen i Åsgårdstrand ganska ingående:

Dörren öppnas och M. står i dörröppningen – han ser uppjagad ut – hon står stel och stirrar på honom
Det går en skälvning genom M:s kropp – hon stirrar stel och iskall rakt framför sig
Han vacklar in i rummet – och sjunker ner i en stol vid bordet – lutar huvudet i handen
Vill du ha något att äta – jag har lagat mat
Han svarar inte
Hon sätter fram maten
Han skjuter undan den
Hans rygg darrar i krampryckningar

–

Efter en lång paus säger hon, fortfarande stirrande på hans rygg:
Jag måste säga dig – kan jag så reser jag långt bort till ett ställe där du aldrig kan få se mig – långt bort med båt
Hela hans kropp darrar i kramp, han stirrar vilt, böjer och sträcker ut armarna
Hon står fortfarande stel i dörröppningen mot köket
Hon går fram emot honom
Hans huvud sjunker ned

66

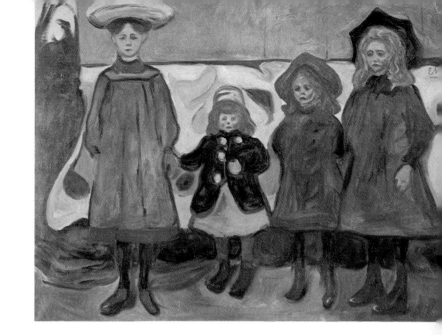

Småflickor i Åsgårdstrand.
Small Girls in Åsgårdstrand.
1904—05. Kat. nr 35

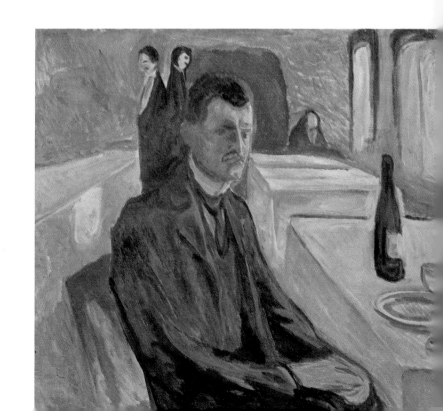

Självporträtt vid vinflaskan.
Self-portrait with Wine Bottle.
1906. Kat. nr 36

– Vad tänker du göra med revolvern, säger hon
Han svarar inte – håller en revolver i sin hårt knutna hand
– Är den laddad?
Han svarar inte, stirrar ut i luften utan att se
Han sitter spänd
– Svara, är den laddad?!
Ett våldsamt skott och rummet fylls av rök
M. reser sig – blodet sipprar från handen, han ser sig förvirrad omkring och lägger sig på sängen
Blodets sipprar från vänstra handen som han håller uppsträckt i luften
Hon går stelt omkring och tvättar upp blodet från golvet – och kommer med en tvättbalja – den blodröda näsduken gömmer hon vid bröstet
Han ser plötsligt på henne med ett kallt uttryck i ögonen
– Ditt as – låt mig inte förblöda, hämta en doktor!
I trädgården – ett stycke från huset –
Hon kastar sig snyftande intill honom, tårarna rinner, stackars han nu också
– Ja, du är god – de omfamnar varandra snyftande – det är underbart att gråta ut hos dig – att känna stödet av din arm
Tom Tam –
– Då reser vi till Paris och så glömmer vi – hos dig kan jag glömma. Jag skall göra allt för dig – vi skall resa tillsammans – hon ler mellan tårarna – tänk om han dött – då hade allt varit förstört – hela resan – – – Nu är bara armen skadad
– – – –

– – – –

– Vad du kan lindra
– Kyss mig
De kysser varandra –

Enligt romanfragmenten reste Munch ensam in till Rikshospitalet för att opereras – han är bekymrad för henne – och han är bitter för att han inte får besök av kvinnan. När han kommer ut från sjukhuset överväldigas han av svartsjuka när han får visshet om att hon övergivit honom till förmån för den 25-årige målaren Arne Kavli.

Munch har spritt sina anteckningar om förhållandet till Tulla Larsen i en mängd skissböcker och anteckningsböcker, som är svåra att datera. Ofta måste han ha skrivit ner scener ur samvaron under stark psykisk press eller under påverkan av alkohol. Skriften är bitvis helt oläslig. Romanfragmenten är ännu inte avskrivna och systematiserade i sin helhet. Därför finns det fortfarande många lösa delar och osäkerhetsmoment som en noggrannare forskning kommer att kunna klargöra. Mot bakgrund av den översikt som är möjlig att fastställa för närvarande finns goda grunder för antagandet att Munch hade planer på att skriva en självbiografisk roman i analogi med August Strindbergs "En dåres försvarstal", om sitt förhållande till Tulla Larsen och

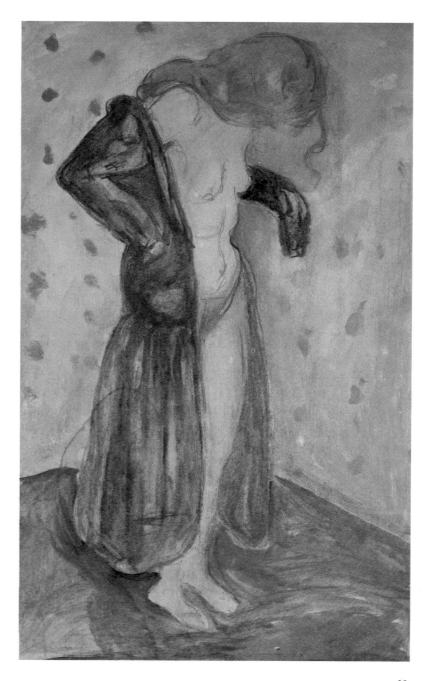

Modell i morgonrock.
Model in Dressing
Gown. 1906—07.
Kat. nr 79

om upplösningen av förhållandet. Munch ägde det franska originalmanuskriptet till andra upplagan av Strindbergs bok om förhållandet till Siri von Essen. Strindberg och Munch har säkert diskuterat alla aspekter kring utlämnandet av sig själv och andra i en sådan roman i Berlin 1892 – 94 och i Paris 1895 – 97. Munch hade tidigare varit god vän med bohemen Hans Jaeger, vars roman "Sjuk kärlek" just präglades av hänsynslös uppriktighet. Munch hade också i början av 1890-talet skrivit självbiografiska dagböcker som egentligen är utkast till nyckelromaner i Hans Jaegers stil.

Det kan inte uteslutas att Munch på ett tidigt stadium i samvaron med Tulla Larsen kan ha haft ett sådant romanprojekt i tankarna och att han hänsynslöst utnyttjat förhållandet för att samla stoff till en sådan roman. Mycket som han skrivit i utkast till brev till Tulla Larsen kan tyda på det. Han har också tagit vara på fullständiga utkast till brev och det är troligt att han skrev kopior av alla brev han skickade henne för att ha material tillgängligt när tiden var inne att publicera förhållandet.

I Warnemünde strax före sammanbrottet skriver Munch särskilt intensivt om förhållandet till Tulla Larsen. Troligen är det också nu han beskriver scenen med revolverskottet i detalj så som den (i utdrag) är citerad ovan. Det verkar som om det gamla förhållandet upptar honom mer än allt annat. Här påbörjar Munch också en serie litografier där varje blad avbildar hans lidandes historia eller pekar på en rad situationer som inföll under perioden 1902 – 08. Det rör sig om händelser då Munch har blivit förödmjukad eller skadad. En rad textfragment som han ritar in på den litografiska plåten har skrivits i samband med romanfragmenten strax före sammanbrottet. Han påbörjar också en längre text som fördjupar de förnedrande scenerna. Att han förstörde sina nerver och måste dricka för att lugna nerverna är en följd av scenen i Åsgårdstrand 1902 och de följande förödmjukelserna. Det var detta som knäckte honom psykiskt och fysiskt. Litografiserien slutar på samma sätt som det faktiskt började; Munch ligger utsträckt, skadad, med Tulla Larsen och bohemvännerna som åskådare. Det ger bilden av Munch förrådd av en kvinna så som Marat blev förrådd av Charlotte Corday.

Den första upplagan av "Mörderskan" (stilleben) är daterad 1905. Det är den stora utgåvan (M 351) där båda är avklädda (ej med på utställningen). Hon stirrar framför sig, stel som en saltstod. Han ligger på sängen och utgör genom den förkortningen ett diagonalt element i bildytan i kontrast till hennes strängt frontala position. Porträttlikheten med Tulla Larsen är liksom karaktären av självporträtt hos mannen påtaglig. De pastost målade partierna, särskilt bordet – som i sig själv är ett kraftfullt målat stilleben – är resultatet av påmålningen 1907 eller 1908.

"Mörderskan" utför han som litografi 1904 – 1905. (Felaktigt daterad av Schiefler till 1906/07).

1906 signerade han en dovare variant där man och kvinna är påklädda (M 544). Första gången Munch ställde ut denna utgåva var hos Cassirer i Berlin i januari 1906. Här kallade Munch bilden "Stilleben". Till dessa bilder passar ett senare uttalande

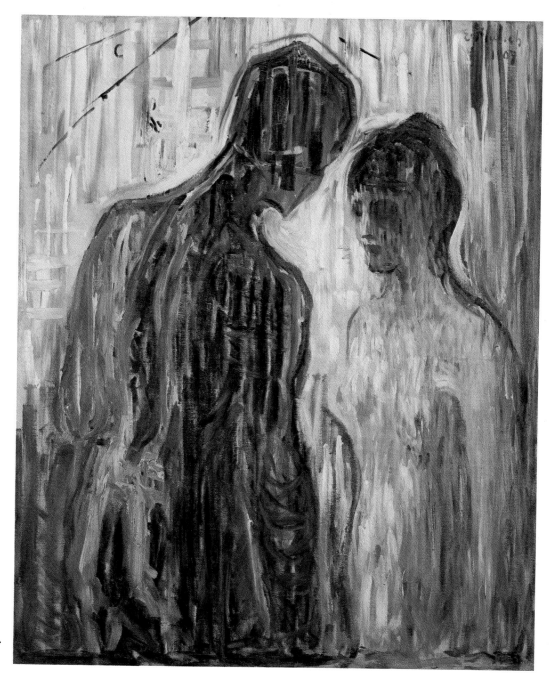

*Amor och
Psyke.
Amor and
Psyche. 1907.
Kat. nr 103*

av Munch: " Jag har målat ett stilleben lika bra som någon Cezanne bara det att jag i bakgrunden målade en mörderska och hennes offer".

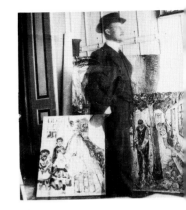

Det franskpåverkade i de två första utgåvorna av "Mörderskan" kan förklaras av att Munch har blivit påverkad av de tidigare fauvisterna – särskilt av Matisse. I september 1907 ställde Munch ut hos Paul Cassirer med 33 målningar, däribland en rad arbeten som målats i Warnemünde. På samma utställning visades också 69 akvareller av Cèzanne och 6 målningar av Matisse. Att Munch försökte orientera sig i förhållande till de unga franska målarna dokumenteras med ett par bilder som han målade i Lübeck medan han besökte dr Linde våren 1907. Särskilt påtagligt är detta i "Am Holstentor" och "Lübecker-Hafen", som väl stämmer överens med många för fauvisterna så typiska hamnmotiv. Målningen "Rodins Tänkaren" från dr Lindes trädgård, som nu ägs av en svensk, dokumenterar Munchs strävan mot nya måleriska uttrycksmedel. "Rodins Tänkaren" är målad med en grovt hanterad penselskrift, som genom en blandning av rent vertikala och horisontala streck. tillsammans ger ett rikt varierat bakgrundsmönster. Denna streckteknik utvecklar Munch vidare när han några veckor senare spänner upp sina dukar i Warnemünde och använder den nervöst uppdrivna teknik som präglar det mesta han har målat här. I ett brev till Gauguin och Thiis från början av 1930-talet skriver Munch:

"I början av århundradet kände jag ett behov av att bryta ytan och linjen – Jag kände att det kunde bli ett manér – Jag valde då tre vägar: Jag målade några realistiska bilder som t.ex. barnen i Warnemünde – Så tog jag upp tekniken igen i "Sjukt barn". Jag kopierade den gången denna bild från Olaf Schou; senare kom den till vårt galleri och också till Göteborg.

Denna är som man kan se på "Sjukt barn" i galleriet uppbyggd av horisontala och vertikala linjer och inåtgående diagonala streck. Senare målade jag en rad bilder med utpräglat breda, ofta meterlånga linjer eller streck som går vertikalt, horisontalt eller diagonalt – Ytan bröts och resultatet blev en viss prekubism.

Detta var ordningsföljden: Amor och Psyke, Tröst och Mord – Så var det självporträttet från Jacobsons klinik . . . "Mord" ställdes ut på L'Independants i Paris 1907".

I ett fotografi som Munch måste ha tagit med självutlösare har han med avsiktlig dubbelexponering sammansmält bilden av sig själv och den utgåva av "Sjukt barn" som senare under 1907 såldes till Ernest Thiel. Bilden är tagen i gången in till am Strom 53 där Munch bodde detta år. Den andra målningen söm visas på fotot, "Gammal man", bevisar att Munch redan 1907 utvecklade ett kraftigt pastost sätt att måla och också målade direkt med tuben på duken. Till höger på fotografiet ser vi en detalj av målningen "Begär" från cykeln "Gröna rummet".

Munch kom till Warnemünde sommaren 1907 icke bara för att leva ett aktivt sunt liv och bli kvitt sina påtagliga nervproblem. Han önskade också finna nya vägar i sin konst.

Han måste ganska omedelbart ha börjat måla "Badande män" (Ateneum, Helsing-

fors). Detta måleri bygger han upp målartekniskt så att färgen strykes på duken med hjälp av ett system snedställda streck. Han uppnår ett slags bildmässig vitalitet genom att han uttrycksfullt använder själva färgmassan som råmaterial. Bildens (en hymn till solen och manligheten) monumentalitet blir på detta sätt ett synbart resultat av den kraft och vitalitet med vilken Munch målar sina verk.

Fotografier tagna på platsen – säkert med användande av självutlösare – visar Munch i arbete på nudiststranden i Warnemünde. Målningen som är en hyllning till sundhet och manlighet – och som troligtvis var avsedd för hertigens museum i Weimar – visar tydligt att alla kvardröjande jugenddrag är försvunna och ersatta med ett sätt att måla som har en långt starkare exakthet i jämförelse med verkligheten. Det är den enda bild Munch har målat som blivit nekad att ställas ut. Det var i november 1907 hos Cassirer i Hamburg. Orsaken var att man var rädd för polisanmälan. I kontrast till detta arbete, som kom till bokstavligt talat i ljuset och mot ljuset, skapade Munch ännu en serie bilder som samlade utgör en helt ny utformning av kärleksmotivet från den ursprungliga Livsfrisen på 90-talet. Som fallet är med övriga "friser" Munch skapat är det svårt att sätta en klar gräns, när det gäller vilka bilder som hör till och vilka som inte hör till "Gröna rummet."

Av målningarna som är medtagna i katalogdelen är det bara "Operationen" och möjligtvis "Gråtande akt" (M 689) som icke direkt kan inordnas i serien. Annars är de övriga bilderna målade i Warnemünde i likartade tekniker.

I de fem bilderna "Zum süssen Mädel", "Begär", "Hat", "Svartsjuka" och "Mörderskan" försiggår handlingen i samma rum. Det är ett litet lådliknande scenrum med gröna tapeter och en dörr till höger på den bakre väggen. Annars finns där en stol, ett runt bord och en biedermeiersoffa och av lös rekvisita, förutom flaskor och glas, en hatt, ett fruktfat och en soffkudde. Rummet som "egentligen" är mycket trångt är extremt utvidgat på grund av att det är "sett" på ohyggligt nära håll. Motivet eller handlingen som utspelar sig mellan man och kvinna kommer oss därför närmare som betraktare. Det som framställes är varianter av hopplösa förhållanden mellan man och kvinna framställda utan förskönande inslag. Innaför ramen av komplementfärgerna rött-grönt tjänar färger och streckteknik mera till att avslöja och suggerera en nervös oro än till att definiera föremålen. Bildrummet som helhet är långt mera aktivt och suggestivt än vad som tidigare har funnits i Munchs konst. I "Zum süssen Mädel" eller i "Begär" ser vi hur medvetet Munch använder det runda bordet som ett aggressivt rumsskapande verkningsmedel som också har den funktionen, att det rumsmässigt definierar relationen mellan man och kvinna. I "Begär" pressar bordet paret tillsammans i soffan. Hans begär tycks vara utan mål medan hennes vidöppna ögon endast skapar bildmässig kontakt med den ensamma flaskan på det tomma bordet. På liknande sätt koncentrerar sig aktörerna i "Zum süssen Mädel" kring flaskan. Könen är mer ensamma än någonsin i Munchs konst, men ensamheten är nu på ett sätt mer desperat, mer aggressiv och mer direkt fattad än tidigare.

"Hat" har något ödesdigert över sig. Det är ett nyckelarbete i serien. Hatet är den grundstämning som präglar hela kärleksserien från Warnemünde.

Såväl "Hat" som "Begär" kan analyseras som variationer på "Tröstmotivet" så som Munch utformade det på 1890-talet. Olikheterna är dock mer intressanta än likheterna. Likaså kan "Mörderskan" tolkas som en variation av motivet "Aska". Men olikheterna är här så stora att det är enklast att behandla denna bild som en helt ny bildidé. Detta motiv hade som vi har sett upptagit Munch under de sista åren och som vi har sett från den självbiografiska serien med litografier drog Munch med all tydlighet in sin egen situation i det.

Motivet betydde så mycket för honom på den tiden att man finner det rimligt att Munch sammanfattade hela serien kärleksmotiv i Warnemünde som en ram kring detta.

I "Mörderskan" (M 588) har Munch låtit bordet pressa kvinnan och hennes offer från varandra samtidigt som det med hjälp av ett inplacerat stilleben gör det våldsamma ångestskapande perspektiviska fallet i golvet mindre påträngande. Kvinnans ansikte är helt abstrakt – med två prickar till ögon. Mannen, som ligger på soffan, är nästan helt försvunnen i ett spel av penselstreck. Bara den sönderskjutna handen är tydlig.

Orsakerna till att samtidigt behandla de 5 målningarna "Hat", "Svartsjuka", "Zum süssen Mädel", "Mörderskan" och "Begär" är visuella och uppenbara. Scenen försiggår i samma gröna rum. Jag har tidigare med stöd av Munchs egna uttalanden kallat bildserien eller bildcykeln "Gröna rummet". I katalogen för de stora retrospektiva utställningarna av Munchs arbeten i Nationalgallerierna i Berlin och Oslo 1927 blev följande arbeten inplacerade efter varandra i katalogen: "Haus Zum süssen Mädel", "Begär", "Hat", "Svartsjuka" (M573), "Mörderskan" (M588), "Tröst", "Amor och Psyke", "Gråtande flicka" (M 480) och "Under stjärnorna". Alla var daterade 1907. Under arbetet med förberedelserna till utställningen besökte dr Ludwig Justi Munchs ateljé på Ekely. I en av hans notiser finns följande passus:

6 bilder "Grünes Zimmer" in Warnemünde zwischen 1907 und 1908
Eifersucht
Weinendes Mädchen
Mann und Frau etc.
(6 bilder "Gröna rummet" i Warnemünde mellan 1907 och 1908
Svartsjuka
Gråtande flicka
Man och kvinna etc.)

Benämningen "Gröna rummet" antyder att bilderna blev introducerade för Justi som en enhetlig, lättfattlig grupp bilder.

Ett av motiven, som nämnes här, hör säkert inte till den enhetliga gruppen på 5 bilder vi har diskuterat härovan, nämligen "Gråtande flicka" (M 689). Den bilden är

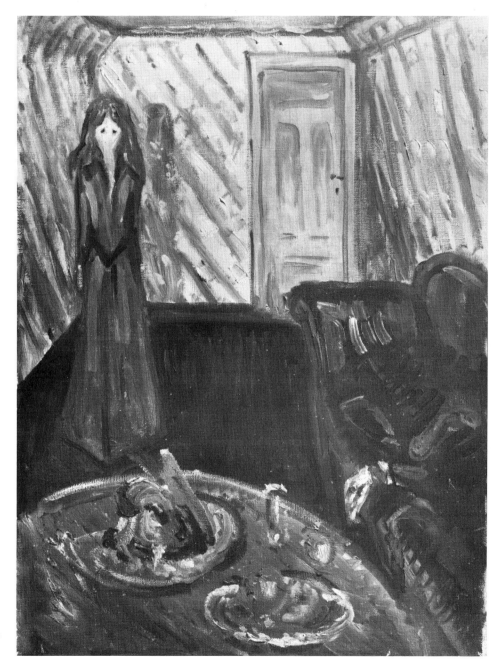

Mörderskan.
The Murderess. 1907.
Kat. nr 101

hållen i en mycket dovare kolorit och mycket tunnare målad – bortsett från kvinnans röda hår – än kärleksbilderna från Warnemünde. Tapeten är också brun. Denna målning är målad efter modell och fotografi eller bara fotografi – antagligen taget i ett rum i Berlin.

Denna utgåva samt tre andra från "Gröna rummet", nämligen "Haus zum süssen Mädel", "Hat" och "Mörderskan" blev återgivna i en serie litografier. Trycken är inte kända av Schiefler som katalogiserade Munchs tryck och är därför oftast felaktigt daterade i hans sista katalog som kom 1926.

"Gråtande flicka" (M 480) är målad i en ny teknik, där de långa, horisontala strecken är förhärskande och där några enkla diagonallinjer formulerar ett bildrum med en klar – nästan abstrakt – logisk karaktär.

Ett annat av motiven som är omnämnt i dr Justis anteckningar är "Man och kvinna". Bland de motiv, som var utställda 1927, är det bara "Amor och Psyke" som tidigare varit utställd under denna titel. Något annat motiv är det heller icke rimligt att gissa på som skulle kunna passa till de övriga. Denna bild är målad med samma streckteknik som "Gråtande flicka" (M 480). Bara långt mer vitalt och kraftfullt utförd. Samma teknik har den utgåvan av "Mörderskan" (Marats död) som Munch sände till Independenten 1907 och som Munch i citatet ovan kallade "Mord".

Mellan november 1908 och februari 1909 blev ett stort antal målningar packade ned i Warnemünde och sända till Munch i Köpenhamn. Munch har i anknytning till detta i en anteckningsbok skrivit en lista på vad som fanns i varje låda. Som tillägg vid sidan av själva bildtiteln har han vid enstaka tillfällen tillfogat "Gröna rummet". Detta visar att bilderna var tänkta som en samlad enhet redan då de målades. Liknande sidotitlar finns bara i denna anteckningsbok vid skisserna till triptyken "Badande män", Lindefrisen och de ursprungliga livsfrisbilderna. I låda 9 är det bl.a. tilllagt i anteckningsboken:

nr 3 Svartsjuka (Gröna rummet)
nr 8 Svartsjuka (Gröna rummet)
nr 14 Mörderskan (Gröna rummet)
nr 28 Två män och en kvinna (Svartsjuka – Gröna rummet)
nr 30 Två män och en kvinna (Gröna rummet)

De två första svartsjukebilderna, nr 3 och nr 8, låter sig förklaras av att det finns ännu en utgåva av detta motiv, M 614, som finns i Munch-museets magasin. Det är i breddformat, den svartsjuke mannen är ställd framför bordet och har hatt på huvudet. Det är långt svagare som måleri. De två utgåvorna av "Två män och en kvinna", som är nämnda, kan – så långt jag kan se, inte vara andra än "Svartsjuka" M 447 och "Överraskningen" M 537. Båda går tillbaka på en målning, nu i Minneapolis Art

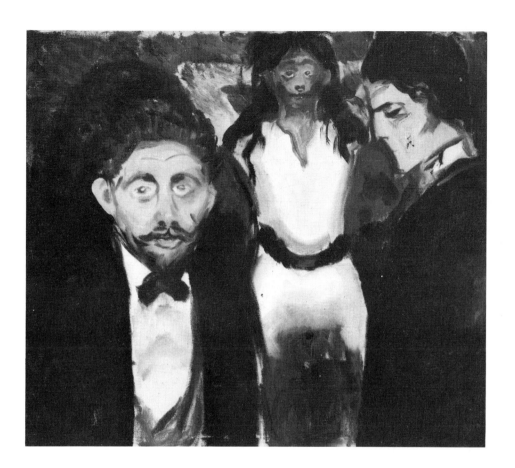

Svartsjuka. Jealousy.
Ca 1907. Kat. nr 107

Museum, antagligen från ca 1902, som har kallats "Tragedi" och som avbildar en kvinnoskepnad som har tydliga likhetstecken med Tulla Larsen och två manshuvuden. Detta motiv blev också utfört som radering.

När det gäller "Tröst" så fogar detta sig stilistiskt och tekniskt mycket naturligt samman med "Amor och Psyke" och "Gråtande flicka". Som det enda av motiven från "Kärleks"-serien 1907 går "Tröst" direkt tillbaka på ett 1890-tals utförande av motivet så som vi kan se det i raderingen "Tröst" från 1895. I denna radering sitter de två individerna i en interiör med ett tapetmönster icke olikt det vi finner i de tydligaste bilderna från det "Gröna rummet".

"Under stjärnorna" är, när det gäller såväl detaljer som det måleriska utförandet av stjärnhimlen, mycket lik "Stjärnenatt" från 1895. Det var "Stjärnenatt" som inledde kärleksbilderna i Munchs redigering av "Livsfrisen" på Berlinersecessionen

1902. I denna bild, som har samma bakgrundsmotiv som litografien "Attraktion", finns en diffus form mitt på gärdet som är den skugga de två unga förälskade kastar. "Under stjärnorna" uttrycker en "panisk desperation" (Gösta Svenaeus) och den sammanväxta gruppen av hopsjunken man och dödsliknande kvinna framträder också som en monstruös skuggform mot husraden i Åsgårdstrand. "Man och kvinna på stranden" är medtagen därför att det är det enda centrala kärleksmotivet som jag förmodar att Munch har målat i Warnemünde och som annars inte skulle bli omnämnt. Den kvinnliga modellen verkar vara Tulla Larsen med en av sina hattar. Som i "Livets dans" är hon blodröd medan han är likblek.

Ett drag gemensamt för alla bilder från "Kärleks"- serien från Warnemünde är att kvinnan sluter sig inom sig själv – otillgänglig för mannen. Hon är styv som en pinne – han är liksom öppen för omvärlden. Alla bilder handlar om hur en man inte kan nå fram till en kvinna som stelnat till eller på annat sätt gjort sig otillgänglig för honom.

Ett av motiven "Amor och Psyke" har ofta blivit ansett som en bild där Munch framställer klart försonande drag i förhållandet mellan man och kvinna. Det är kanske riktigt när det gäller en aspekt av bilden. Analyserar vi bilden närmare ser vi strax hur Munch använder ljuset för att skilja de två åt. Hon står som en saltstod absorberad i sig själv och badar i solljuset. Han framträder nästan utsuddad i kraftigt motljus. I Apuleius' berättelse "Amor och Psyke" lämnar då också Amor sin Psyke efter det att hon, i det hon följer sin illasinnade systers råd, har förrått honom genom att avslöja vem han egentligen är. Tar vi detta i betraktande får bilden också en överton av förtvivlan. Det våldsamma sätt som bilden är målad på – det är som om konstnären reagerar på motivet i själva målarakten nästan som i en primitiv rituell handling.

Går vi tillbaka till det självbiografiska romanfragmentet à la Strindbergs "En dåres försvarstal" så kan vi läsa hur det efter skjutscenen sker en försoning. Hur hon vill att de båda skall resa tillsammans till Paris. De kysser varandra och de älskar. Men de når varandra inte helt. Kanske kan scenen där de båda uppträder nakna tolkas utifrån detta moment i upplösningsprocessen mellan de två.

Det som nu sker enligt romanfragmentet är att Sigurd Bødtker dyker upp och övertalar Tulla Larsen att resa till Paris tillsammans med honom och Gunnar Heiberg. Han säger bl.a. till henne:

Ser du Tulla – så hemsk han är – tänk om du fått honom –
tänk att behandla en kvinna så –.
Tulla, allvarligt och eftertänksamt – Du har kanske rätt – det hade
varit omöjligt med honom.

Munch reser som nämnts in till Kristiania och blir opererad för skottsåret. Enligt romanfragmenten hände bl.a. följande då han var utskriven:

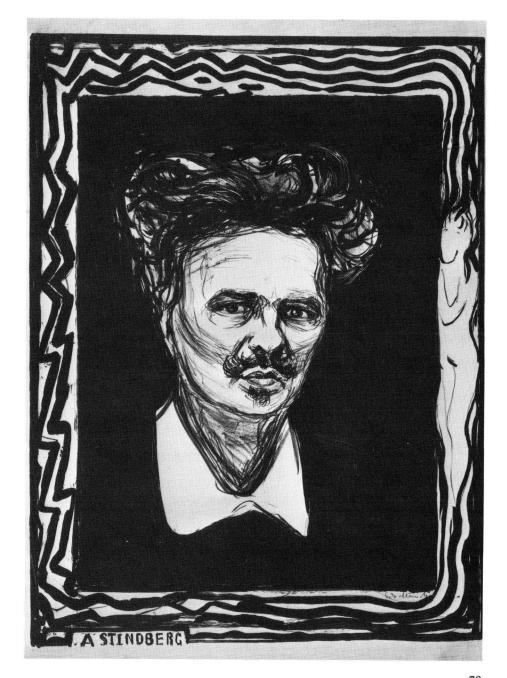

August Strindberg.
1896. Kat. nr 255

och så var han då åter i sta'n
och kunde träffa vänner.
Körde upp över Karl Johan mycket svag –
Långt borta föll hans ögon på ett par
En rödhårig kvinna och en man som promenerade tätt intill varandra
Fru L. Kavli
Han fick en chock – blodet susade i öronen på honom
– och den fruktansvärda misstanken var åter där.

Kort därefter beger sig Tulla Larsen och Arne Kavli till Paris där de gifter sig. Enligt romanfragmenten sitter Bødtker och fru och Gunnar Heiberg i vagnen som för paret ner till hamnen i Kristiania varifrån de tar båten med riktning mot Paris.

Munch "reser" efter dem på sitt något speciella sätt – när han 5 år senare skickar "Mord" till Independent-utställningen i april 1908, där denna bild blir omtalad av kritikerna bland "Tout ce Bataillon de fumistes", bland vilka också räknas Braque, Derain och Roualt. Titeln "Marats död" har kommit till som en gest mot Frankrike.

Stora delar av Munchs produktion på 1890-talet uppkommer på grund av att han – som samtidig med Freud – analyserade sina barndomsminnen med avsikten att få klarhet i varför hans besvärliga sinnelag hade blivit som det var. Därför upphöll han sig så starkt och intensivt vid bilder hur döden hade hemsökt barndomshemmet. Det var också en av anledningarna till att han sysselsatte sig mycket med olika besvärliga kärleksförhållanden. Skottet i Åsgårdstrand förändrar allt. Fr.o.m. nu och fram till efter uppehållet på dr Jacobsons klinik fixerar han sig helt och fullt vid denna händelse. Det är för honom den enda orsaken till dåliga nerver, överdrivet bruk av alkohol etc. Barndomsminnena blir pressade i bakgrunden. I Warnemünde 1907/08 analyserar han förhållandet till Tulla Larsen och finner att det hela i grunden var meningslöst. När Munch lägger in sig på dr Jacobsons klinik för att bota sina nerver har han själv redan genomgått den terapi han själv önskat.

Det finns en mycket stor teckning (T 2554) som avbildar Munch och en gammal man som samlad form i ett naket rum där en kvinna med tydliga drag av Tulla Larsen står stelnad mellan dem och en obäddad säng. Munchs djupaste problem när det gällde förhållandet till Tulla Larsen kan avläsas i denna teckning och illustrerar vad Munch skrev medan han fortfarande var knuten till Tulla Larsen:

"Det är en olycka – när en Jordens Moder träffar en sådan som jag – som finner Världen för sorglig för att avla barn – det sista ledet i en utdöende släkt".

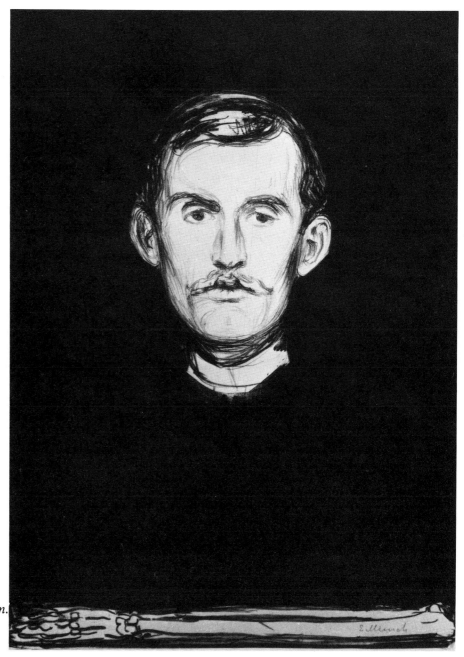

Självporträtt med skelettarm.
Self-portrait with Skeleton
Arm. 1895. Kat. nr 230

The Green Room

by ARNE EGGUM

In Warnemünde, in 1907 – 08, Munch passed through a deep personal and artistic crisis. He had traveled to this fishing and bathing resort on the Baltic on the hope of finding a refuge. The end was mental health, and the means plenty of sunshine and exercise. The crisis reached its climax when Munch was admitted to Dr Jacobson's clinic in Copenhagen. A draft of a letter written to Jens Thiis at the beginning of the 1930s, in which Munch refers to his various attempts to treat his nerves by means of rest cures etc., closes with the following passage: "Finally I tried Warnemünde, but had to leave there, deadly ill, for Copenhagen – strangely enough, or naturally enough."

At the time of his breakdown, Munch had been concentrating a steady hatred on a woman he had been close to marrying. Her name was Tulla Larsen, the daughter of a wine-merchant, P. A. Larsen, from Homansbyen. She was rich, spoiled, beautiful, redhaired, and warm. She was prominent in the social life of Kristiania. The final breach came in 1902, when Munch in exasperation shot himself in the hand during a quarrel. Munch was then thirty-nine years old, and she was thirty-three. The following year she married the 25-year-old Arne Kavli, one of Munch's younger fellow-artists. Persistent gossip had it that Munch had been living on her money and that he had breached an explicit promise of marriage. Unlike Munch, she belonged to a rich and self-confident monied aristocracy, but liked to lead a quasi-bohemian existence.

A couple of years after the breach, Munch's hatred for her was taking on an almost pathological character. It finds expression in a series of drawings, paintings, and graphic works that are unusually malignant in tone. In them, Munch reveals an undisguised hatred for Gunnar Heiberg and the latter's companion Sigurd Bødtker. Sigurd Bødtker is depicted as a poodle and Gunnar Heiberg as a toad or a pig. Most often they appear together with Tulla Larsen. Munch devotes innumerable pages of literary sketches to exact and detailed accounts of what he felt to be important scenes from their several years of "wedded" life. A fair copy of these notes will certainly fill a novel of several hundred pages. No other woman in Munch's life was to preoccupy him anywhere near as closely. Munch even wrote a play, "The Town of Free Love", in her "honour". In "The Town of Free Love", people may get married for a few days without formalities, no marriage may last more than three years, and it is decreed that the popolation shall make merry by night and sleep by day. The artist comes to the town and is annexed by the "Dollar Princess". Then follow av number of scenes in which the artist is humiliated. Finally he is taken to court and executed.

If we go to the sources, we find that their relationship had far more facets to it at the time when they were closely attached to each other. In a letter to her drafted in 1898 he describes her as a Madonna and as the woman of "Three Ages". We catch a glimpse of his reasons for using her as a model – in more than one respect – in the "Dance of Life". "I have met many women who had thousands of shifting expressions – like a crystal, but I have met none that so pronouncedly had only three – but strong ones. It is strange – in that it embodies a premonition – It is exactly my picture of the three women – you will remember what Dr. R. said of the study for one of them. You have an expression of the deepest sorrow – among othermost eloquent I have ever seen – like the weeping madonnas of the old Pre-Raphaelities – and when you are happy – I have never seen such an expression of radiant joy, as if your face were suddenly flooded with sunshine – Then you have your hot face, and that is the one that frightens me. It is the sphinx, the face of fate – In it I find all the dangerous qualities of woman."

On the personal plane, "Dance of Life" is a picture of Edvard Munch's life with Tulla Larsen. It is not hard to believe that "Dance of Life" was conceived about the time as this letter. While "(Three Ages of) Woman" depicts a young man's conception of woman, "Dance of Life" depicts life in common between man and woman. Another letter in the Munch Museum

Haus "Zum süssen Mädel". 1907. Kat. nr 97

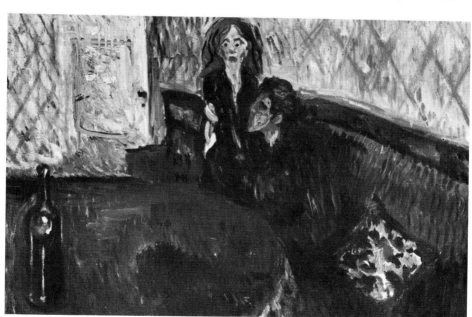

Begär. Passion. 1907. Kat. nr 98

– one of many that were never sent – tells of the objections Munch was continually urging against marriage:

> "Should we sick people found a new home, with the wasting poison consuming the tree of life. A new home with doomed children. . ." (2732).

Munch passes comment on the same question in the painting "Metabolism". Before this picture was overpainted – probably for the exhibition of the "Frieze of Life" at Blomquist's Art Exhibition in October 1918 – there was a foetus in the trunk of the tree that rises like a pillar between the man and the woman. It is significant that the man, who clearly has the character of a self-portrait, stands with his right hand raised as if to ward off something, while the woman's right hand is pointing in towards the foetus in the treetrunk. In the pamphlet "The Frieze of Life", Munch calls this motive "Man and Woman". He writes: "The subject of the largest picture, that of the couple – man and woman – in the forest, lies perhaps somewhat apart from the idea of the other panels, but it is just as necessary to the frieze as a whole as the buckle is to the belt. It is the picture of life as death, the forest absorbing nourishment from the dead, and the town growing up beyond the treetops. It is the picture of the strong, sustaining forces of life."

In an isolated letter drafted to Tulla Larsen, Munch writes:

> "It is a misfortune. . . when an earthly mother meets such a one as me – who find the world too sad a place to bring children into – the last son of a dying line."

In the draft of another letter he says:

> "You come with the gospel of hedonism – I with that of pain."

In yet another:

> "For – as you must understand – I occupy a place apart in this world – the place given me by a life full of sickness – unhappy relationships – and my positions as an artist – a life that brings nothing resembling happiness nor even desives happiness. . ."

Munch takes up this situation in the painting "Golgatha", painted at Kornhaug Sanatorium. Most of the surviving drafts of letters to Tulla Larsen date from this stay in the winter of 1900. They contain frequent and strong statements of his objection to marriage. He can accept it as a matter of pure form, with the reservation that for the sake of his art, he must be free to do as he will – etc. He also wants their posessions to be owned in common between them, while it is clear that the rich Tulla Larsen is strongly in favour of an agreement under which they would each retain control over their own possessions after marriage. As a result of this argument, they hardly see each other until 1902, when the shot was fired.

After the gunshot scene at Åsgårdstrand, Munch went in to Kristiania and was admitted to the A Ward of the National Hospital to undergo operation on September 12, 1902. The casebook contains the dry notation: "Pat. sat yesterday evening fingering a revolver when it suddenly went off, the shot entering the middle finger of the left hand." According to the casebook, Munch requested "cocainization", or local anesthesia, instead of a general anesthetic. He was therefore able, despite severe pain, to follow the operation.

Galopperande häst. Galloping Horse. 1910—12. Kat. nr 41

84

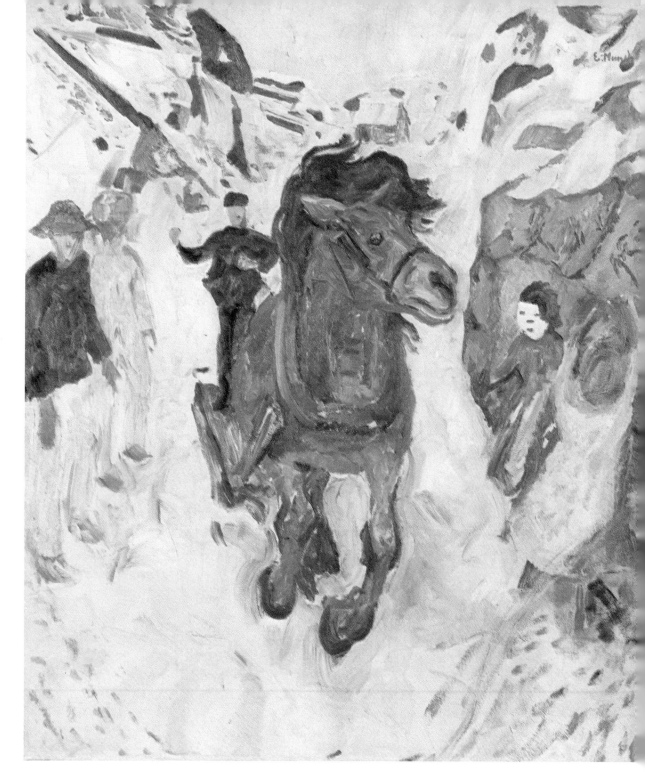

Munch documented the operation in the painting "The Operation", some months later at the home of his patron, Dr Max Linde of Lübeck. The picture shows Munch lying on the operating table with his hand crooked to prevent bleeding. The nurse stands holding a basket full of bloodstained tampons. In the background, we see the doctors and students. The general colouring is subdued and pale. This picture is one if the immediate starting-points for the composition of the paintings on the motif "The Murderess" ("Death of Marat"), the content of which directly reflects the gunshot incident at Åsgårdstrand.

In one of the fragments of a novel that Munch wrote about his realtionship with the woman, the incident at Åsgårdstrand is described in considerable detail.

The door opens and M. stands in the doorway – he looks
agitated – she stands rigid and stares
at him –
A spasm passes through M's body – she
stares rigid and ice-cold before her
He staggers into the room – and sinks down in
a chair by the table – leans his head in his hand
Are you hungry – there's food ready
He does not answer
She sets the food on the table
He pushes it away
His back is shaken by violent spasms –

After a long silence while she stares at him steadily
from behind
I tell you, I can
go far away – to a place you will never again
get me to see – boat far away
– His whole body is shaken by violent convulsive.
movements
He looks before him as if in delirium
His arms grip each other then stretch out –
She stands steady rigid in the door to the kitchen –
She approaches
His head
His head sinks forward
What are you doing with the revolver she says – He
does not answer – holds a revolver gripped between
his fingers
– Tell me is it loaded
He does not answer –
He stares ahead of him without seeing –
– Now he is tense
Answer me is it loaded –
A violent report and smoke fills the room
– M stands up –
Blood trickles from his hand –
He looks confusedly about him and lies down on
the bed
He holds his left hand up in the air

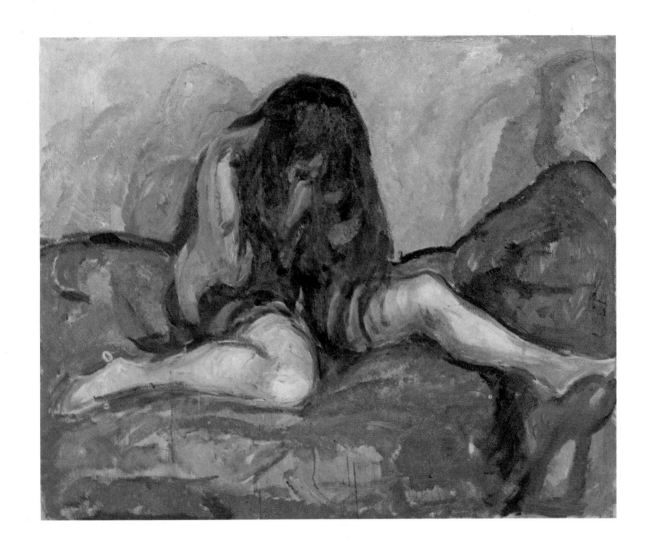

Gråtande flicka. Girl Weeping. 1913—14. Kat. nr 42

with the blood trickling from it –
She goes stiffly about the room washing the blood off the floor
– and brings in a wash-basin
She conceals the blood-red handkerchief in
her bodice
– Suddenly he looks at her – she wears a cold
expression
You dolt – don't let me bleed to death get a doctor
In the garden – some way from the house –
She flings herself at him weeping loudly – the tears
trickle – He too now poor man
Oh how good you are –
They embrace weeping aloud (?)
It is wonderful to be able to cry myself out with you – in your
arm to be helped (?)
Empty Tame –
Now we'll go to Paris then we'll forget
– Can't you forget at home –
I'll do everything for you – we'll go
together and
She smiles through her tears –
Imagine if he was dead – that would have spoiled
everything – the whole trip –
Now only his arm is hurt
– – –
– – –
– How you can soothe (?)
– Kiss me
They kiss –

According to the fragmentary novel, Munch went in alone to the National Hospital to have his operation – he is worried about her – and bitter because the woman does not visit him. When he leaves hospital he is overwhelmed with jealousy because he learns that she has rejected him in favour of the 25-year-old painter Arne Kavli.

Munch's notes on his relationship with Tulla Larsen are scattered among numerous sketchbooks and notebooks, which are often difficult to date. In many cases he must have written down incidents from their life together under severe mental strain or under the influence of alcohol. In places, the handwriting is quite illegible. The fragments have not yet been completely transcribed and systematized. Many loose ends and uncertainties therefore remain to be clarified by future research. In the above outline, as it can be established at this stage, I find grounds to believe that Munch must have planned an autobiographical novel, analogous to August Strindbergs "The Confession of a Fool" about his relationship with Tulla Larsen and about its dissolution. Munch owned the original French manuscript of the second edition of Strindberg's book about his realtionship with Siri von Essen. In Berlin between 1892 and 1894, and Paris in 1895 – 1897, Strindberg and Munch must certainly have discussed the exposure of oneself and others in such a novel from all aspects. Munch had previously been close friends with the bohemian Hans Jæager, whose novel "Syk kjærlighet" ("Sick Love") was characterized by just such a ruthless honesty. Munch himself, in the early 1890s, had written autobiographical journals which are in fact sketches for romans à clef after the style of Hans Jæger.

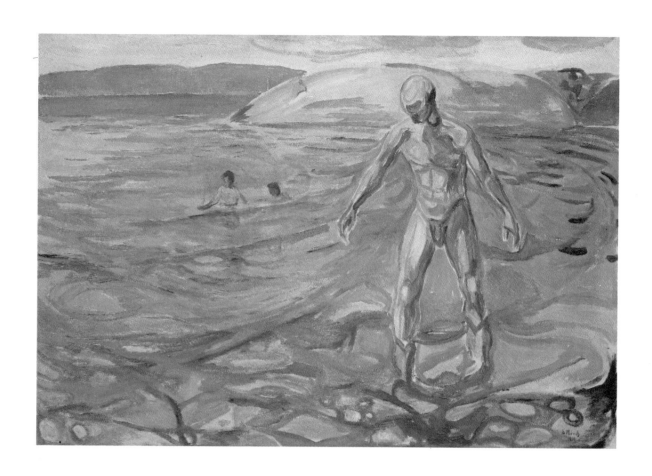

Badande man. Man Bathing. 1918. Kat. nr 44

89

One cannot discount the possibility that Munch may have had such a project in mind at an early stage of his life with Tulla Larsen, and that he may have exploited the relationship, very callously, to collect material for a novel. Much of what we read in the drafts of his letters to her suggest this. He also preserved quite complete drafts of these letters, and it is likely that he transcribed all the letters he sent her so as to have the material available when the time came to publish the relationship.

In Warnemünde, just before his breakdown, Munch writes with a particular intensity of his relationship with Tulla Larsen. It is probably at this time that he writes down the account of the gunshot incident, extracts from which we have quoted above. The old relationship seems to preoccupy him above all else. Here he also begins a series of lithographs each of the prints depicting the story of his passion or reflecting events from 1902 to 1908. They portray a series of situations in which Munch has been humiliated or injured. A number of the notes he adds on the zinc plates were written down just before his breakdown at the same time as the fragment of the novel. Munch also begins a longer piece of writing which goes more deeply into the humiliating incidents. His bad nerves and his having to drink in order to deaden them are attributed to the Åsgårdstrand incident of 1902 and his subsequent humiliations. This was what broke him spiritually and mentaly. The series of lithographs ends, as the chain of events actually began, with Munch lying prostrate and injured with Tulla Larsen and their bohemian friends as onlookers. It is Munch betrayed by a woman as Marat was betrayed by Charlotte Corday.

The first versions of "The Murderess" (Still Life) dated from 1905. This is the large version (M 351), in which both are naked. (Not in the present exhibition). She stares rigidly before her like a pillar of salt, standing squarely full-face. He is lying on the bed, a dramatically foreshortened figure fitting into the picture space as a diagonal. The resemblance of the woman to Tulla Larsen is striking, as is the self portraiture in the man. The thickly impasted parts especially the table (a powerful still life in itself) are due to overpainting in 1907 or 1908.

"The Murderess" is executed as a lithograph 1904–1905 (wrongly dated by Schiefler to 1906/07). In 1906, Munch signed a more subdued version in which the man and woman are clothed (M 544). This version was first exhibited at Cassirer's gallery in Berlin in January 1906. Here Munch called the picture "Still Life". These pictures are the subject of a later remark by Munch: "I have painted a still life as good as any Cézanne only I painted a murderess and her victim in the background."

The still life – like French qualities in the first two versions of The Murderess may be due to Munch having been influenced by the earlier Fauves – especially Matisse. In September 1907, Munch exhibited thirtythree paintings at Paul Cassirer's gallery, including a series of works painted in Warnemünde. At the same exhibition there were sixty-nine watercolours by Cézanne and six pintings by Matisse. That Munch tried to orient himself in relation to the young French painters is shown by a couple of pictures he painted in Lübeck while visiting Dr Linde in spring 1907. It is particularly evident in "Am Holsentor" and "Lübecker-hafen", which fit easily into the series of Fauvist harbour motifs. The painting "Rodin's Thinker" from Dr Linde's garden, now privately owned in Sweden, documents Munch's strivings after new modes of expression. Its rough, stabbing brushwork, with a crisscross play of straight, thickly impasted vertical and horizontal strokes, give the overall effect of a richly varied backdrop. Munch carries this stroke technique further a fex weeks later when he sets up his canvases at Warnemünde and develops the nervously heightened technique that characterizes most of what he paints here. In a letter to Gauguin and Thiis from the beginning of the 1930's Munch writes:

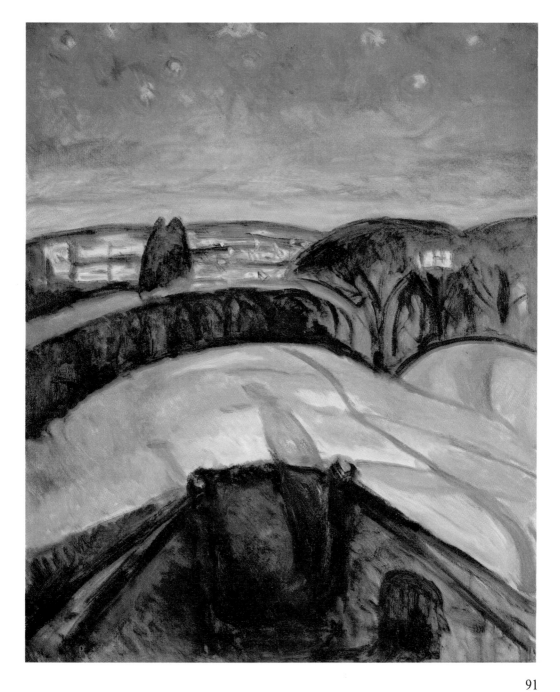

Stjärnenatt.
Starry Night.
1923—24.
Kat. nr 46

"At the beginning of the century I felt a need to break the surface and the line – I felt they could become a mannerism I followed three paths: I painted some realistic pictures (of) children in Warnemünde then I took up the technique again in "Sick Child". On that occasion I copied this picture from Olaf Schou; later it came to our gallery, and also to Gothenburg. As one can see from "Sick Child" in the gallery, it is built up of horizontal and vertical lines – and penetrating diagonal strokes. After this I painted a number of pictures with very broad, often yard long lines or strokes that run vertically, horizontally and diagnally – the surface was broken, and a sort of pre-Cubism found utterance –
This was the order: "Cupid and Psyche", "Consolation", and "Murder",
– Then came the self-portraits from Jacobson's Clinic. . . "Murder" was exhibited at Les' Indépendants in Paris 1907."

In a photograph that must have been taken with the aid of a self-timer and deliberately double-exposed, Munch melts himself together the version of "Sick Child" that was sold to Ernst Thiel later in 1907. The picture is taken in the entrance to am Strom 53, where Munch lived that year. The other picture that we see in the photograph, "Old Man", shows that in 1907 Munch had already developed a robust, thickly impasted technique, painting with the tube straight onto the canvas. On the right of the photograph we see a detail of the painting "Desire" from the "Green Room" cycle.

Munch came to Warnemünde in the summer of 1907, but not only to get rid of his manifest nervous affections by leading an active, healthy life. He also wanted to find new ways for his art.

He must have begun the picture "Bathing Men" (Atheneum, Helsinki) almost immediately. The painting technique he uses consists in applying the paint on the canvas by a system of oblique strokes. He achieves a kind of pictorial vitality by the expressive use of the paint itself as raw material. The monumental quality of the finished work (a hymn to the sun and to the manhood) is largely the tangible result of the power and vitality with which Munch paints his picture.

Photographs taken on the spot – certainly using a self-timer – show Munch at work on the nudist beach at Warnemünde. The picture – an apotheosis of health and manhood and probably intended for the Ducal Museum in Weimar – clearly shows that all reminiscences of Jugend style are gone and replaced by a style having far greater immediacy vis-à-vis the depicted reality. It was the only picture Munch painted which was refused exhibition. This happened in November 1907 at Cassirer's Gallery in Hamburg on the grounds of fear that complaints might be lodged with the police. In contrast to this work, done literally in the light and against the light Munch created a further series of pictures which, taken together, make up a completely new reworking of the love motives from the original "Frieze of Life" of the 1890s. As in the case of other "Friezes", it is quite futile to look for a clear boundary between the pictures that belong to "The Green Room" and those that do not.

Of the pictures listed in the section of the catalogue above, only "The Operation" and possible "Weeping Nude" (M 689) cannot directly be assigned to the series. The remaining pictures were painted in Warnemünde in similar techniques.

In the five pictures "Zum süssen Mädel", "Desire", "Hatred", "Jealousy" and "The Murderess", the action takes place in the same room. It is a small, box-like stage setting with green tapestries and a door on the right in the back wall. There is a chair, a round table, and a Biedermeier sofa. Smaller props, apart from bottles and glasses, include a hat, a fruit bowl, and a sofa cushion. The room is "in reality" very cramped, but it is widened enormuosly by being "viewed" at extremely close range. The motive, or the action going forward between the man

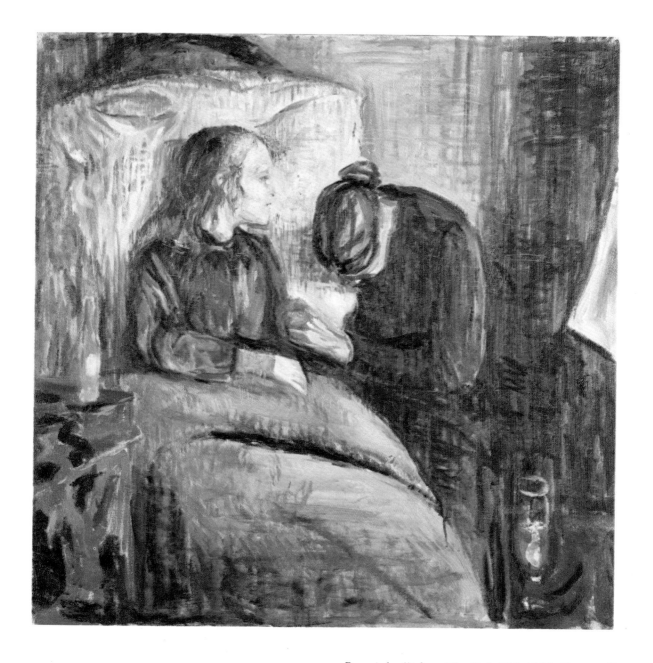

Den sjuka flickan. The Sick Girl. 1926. Kat. nr 47

and the woman, is thus brought closer to us, as observers. The subject matter is hopeless relationships between man and woman, portrayed without embellishments. Keeping within the framework of the complementary colours red and green, the colours and brush technique serve more to reveal and suggest a nervous anxiety than to define the objects. The picture space as a whole is far more active and suggestive than it has been in Munch's art before now. In "Zum süssen Mädel" or in "Desire" we see how consciously Munch uses the round table as an aggressively spacecreating tool, which also has the function of spatially defining the relations between the man and woman. In "Desire", the table is forcing the couple on the sofa together. His desire appears futile, while her wide-open eyes merely make pictorial contact with the lonely bottle on the bare table. The actors in "Zum süssen Mädel" also concentrate on the bottle in a similar way. The sexes are more alone than ever in Munch's art but now the loneliness is somehow more desperate, more aggressive, and more immediately grasped than before.

"Hatred" has something fateful about it. It is a key work to the series. Hatred is the basic mood common to the whole love series from Warnemünde.

Both "Hatred" and "Desire" can be analyzed as variations on the "Consolation" theme as Munch shaped it in the 1890s. However, the differences are more interesting than the similarities. Similarly "The Murderess" can be interpreted as a variation of the "Ashes" motive. But here the differences are so great that it is simplier to treat this picture as a completely new conception. As we have seen this motive had been pre-occupying Munch in the past few years, and as the autobiographic series of lithographs showed us he quite plainly read his own situation into it.

The motive meant so much to him at this time that I find it very plausible that Munch conceived the whole series of love motives in Warnemünde as a frame for this motive.

In "The Murderess" (M 588) Munch has that table force the woman and her victim apart while at the same time helped by the inserted "Fauvist" still life, it renders the violent Angst-inspiring perspektive drop in the floor less obtrusive. The woman's face is completely abstract, with just two dots for the eyes. The man lying on the sofa is almost hidden in a complex of brush-strokes. Only the bullet riddled hand is clear.

The reasons for dealing with the five paintings "Hatred", "Jealousy", "Zum süssen Mädel", "The Murderess", and "Desire", as a group are visual and obvious. The action takes place in the same green room. With the support of Munch's own statements I have previously called this series or cycle of pictures "The Green Room".

The catalogue of the big retrospective exhibitions of Munch's world in the Berlin and Oslo National Galleries in 1927 listed the following works consecutively: "Haus zum süssen Mädel", "Desire", "Hatred", "Jealousy" (M 573), "The Murderess" (M 588), "Consolation", "Cupid and Psyche", "Weeping Girl" (M 480), "Under the Stars". All were dated 1907. Dr Ludwig Justi visited Munch's studio at Ekely during the preparations for these exhibitions. One of his notes contains the following passage:

6 Bilder "Grünes Zimmer" in Warnemünde zwischen 1907 und 1908.
Eifersucht
Weinendes Mädchen
Mann und Frau etc.

The note may have been written at Ekely while he was being shown round by Edvard Munch. The designation "Grünes Zimmer" indicates that the pictures were presented to Justi as a unified easily comprehensible group.

Två kvinnor på stranden. Two Women on the Shore. Ca 1935. Kat. nr 50

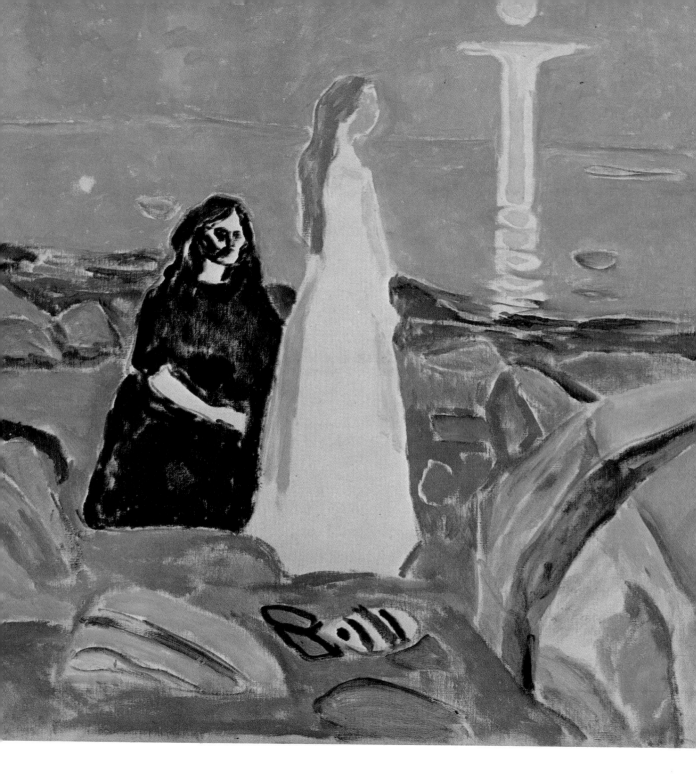

One of the motives mentioned here certainly does not belong to the unified group of five pictures we discussed above namely "Weeping Girl" (M 689). This painting is painted in much more subdued colouring and is few more thinly impasted – apart from the woman's red hair – than the love pictures from Warnemünde. The tapestry is brown. This picture was painted from a model and/or a photograph – probably taken in a room in Berlin. This motive, and three others from "The Green Room", "Haus zum süssen Mädel", "Hatred" and "The Murderess" were repeated in a series of lithographs. The prints were unknown to Schiefler (who catalogued Munch's prints), and most of them are therefore wrongly dated in his last catalogue, which appeared in 1926.

"Weeping Girl" (M 480) was painted in a new technique, in which the long horizontal strokes predominate and a few single diagonal lines are allowed to formulate a picture space with a clear, almost abstract, logical character.

Another of the motives mentioned in Dr Justi's notes is "Man and Woman". Of the motives shown in 1927 only "Cupid and Psyche" had ever been exhibited under this title, and there is no other plausible guess that would be easy to fit in with the other motives. This picture was painted with the same stroke technique as "Weeping Girl" (M 480), but far more vitally and powerfully executed. The same technic is shown in the version of "The Murderess" (The Death of Marat) which Munch sent to the Indépendant exhibition in 1907 and which is called "Murder" by Munch in the quotation above.

Between November 1908 and February 1909, a large number of paintings were packed up in Warnemünde and sent to Munch in Copenhagen. Munch listed the contents of the individual cases in a notebook. In certain cases he added "The Green Room" as a subtitle alongside the title of a picture. This shows that the pictures were already conceived as a collected whole when they were painted. In this notebook, similar subtitles are only appended to the sketches for the "Bathing Men" triptych, the "Linde Frieze", and the original "Frieze of Life" pictures. Case No. 9, according to the notebook, contains the following paintings among others:

No.　3 Jealousy (The Green Room)
No.　8 Jealousy (The Green Room)
No. 14 The Murderess (The Green Room)
No. 28 Two Men and a Woman (Jealousy) (The Green Room)
No. 30 Two Men and a Woman (The Green Room)

The first two "Jealousy" pictures, Nos. 3 and 8, can be explained in that there is another version of this motive M 614, which is in the storerooms of the Munch Museum. It is in wide format, the jealous man is placed in front of the table and is wearing a hat. It is a far weaker picture. The two versions of "Two Men och a Woman" mentioned can be no other – as far as I can see – than "Jealousy" M 447 and "The Surprise" M 537. Both are derived from a painting, now in Minneapolis Art Museum and probably dating from c. 1902, which has been called "Tragedy". It shows a female figure having clear points of resemblance to Tulla Larsen, and the heads of two men. The same motive was also executed as an etching.

"Consolation" is very naturally associated on grounds of style and technique with "Cupid and Psyche" and "Weeping Girl". It is unique among the motives from the 1907 "Love" series in stemming directly from an 1890s working of the motive as we see it in the etching "Consolation" from 1895. The etching shows the two figures sitting in an interior with a tapestry pattern not unlike the one we can discern in the clearest pictures from "The Green Room".

"Under the Stars" is very similar, in the matter of details like the graphic form of the starry sky, to "Starry Night" from 1895. It was "Starry Night" that introduced the love pictures in

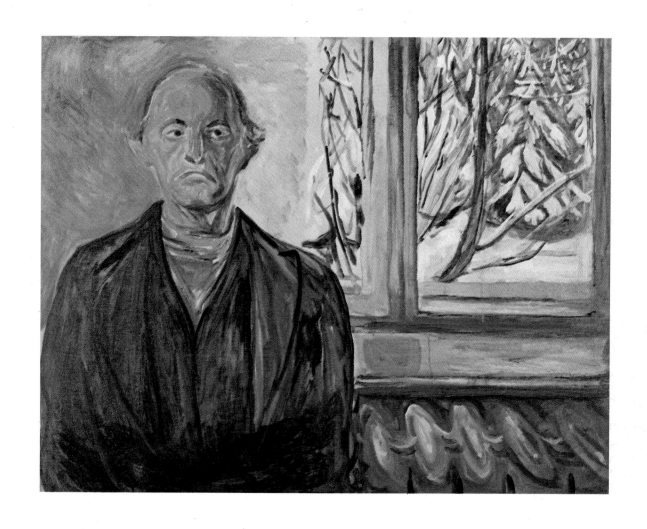

Självporträtt vid fönstret. Self-portrait by the Window. Ca 1940. Kat. nr 52

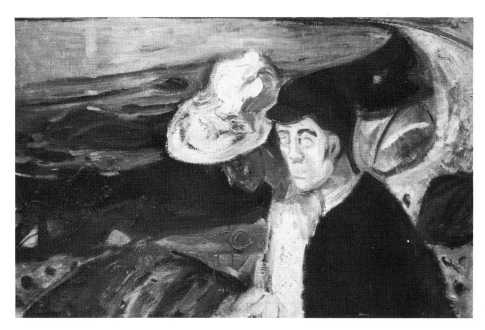

Två på stranden.
Two People on the Shore.
Ca 1907. Kat. nr 108

Munch's version of the "Frieze of Life" at the Berlin Sezession in 1902. In this picture which has a background motive identical with that of the lithograph "Attraction", a diffuse form in the middle of the fence is the shadow cast by the two young lovers. "Under the Stars" expresses a "panic desperation" (Gösta Svenæus), and the coalescing group of shrunken man and corpse like woman also stands as a monstrous shadowy shape against the row of houses at Ås-gårdstrand.

"Man and Woman on the Shore" is included because it is the only central love motive that Munch must have painted in Warnemünde that would not have been touched on otherwise. The female model is clearly Tulla Larsen wearing one of her hats. As in "Dance of Life", her face is covered in blood, while he is deathly pale.

A feature of all the pictures from the Warnemünde "Love" series is that the woman is shut up within herself – inaccessible to the man. She is rigid like a pillar; he is, as it were, open to the surroundings and reacts to them. All the pictures are concerned with a man's inability to reach a woman who is rigid or otherwise inaccessible to him.

One of the motives, "Cupid and Psyche", has often been stressed as a picture in which Munch depicts clear signs of reconciliation in the relationship between the man and the woman. This may be correct with regard to one aspect of the picture. But if we analyze it more closely, we see at once how Munch uses the light to separate the two. She stands lika a pillar of salt, selfabsorbed and bathed in sunlight. He is almost obliterated by the strong light behind him. In Apuleius' tale of Cupid and Psyche, Cupid leaves his Psyche after she betrays him – obeying the advice of her malevolent sisters – by revealing who he really is. If we take this into account, the picture also takes on an overtune of despair: And the violent manner in

98

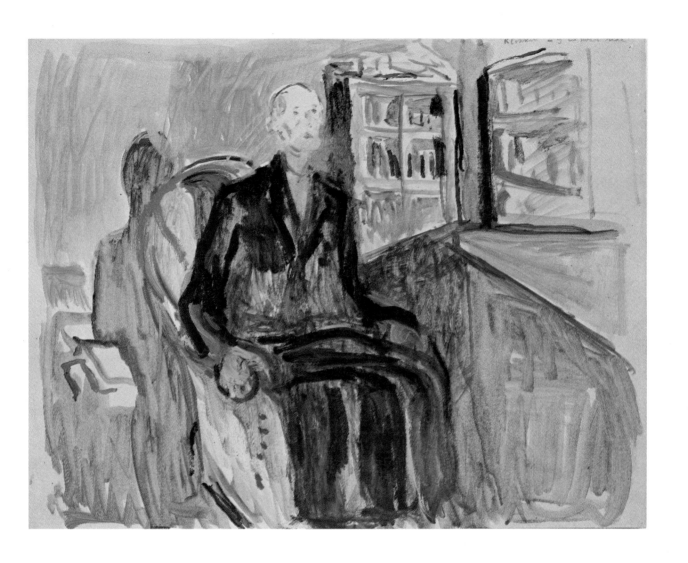

Självporträtt kl 2 på natten. Self-portrait at 2 a.m. 1940. Kat. nr 92

which it is painted – it is as if, in the very act of painting, the artist were reacting to the motive almost as in a primitive rite.

Returning to the autobiographical fragment à la Strindberg's "The Confession of a Fool" we read that the gunshot scene was followed by a reconciliation. She wants them both to go to Paris together. They kiss each other and they make love. But they do not completely reach each other. Perhaps this turning-point in the dissolution of their relationship may cast light on the scenes in which the two appear naked.

What happens next, according to the fragment, is that Sigurd Bødtker turns up and talks Tulla Larsen into going to Paris together with himself and Gunnar Heiberg. He says to her among other things:

> "Look, Tulla – how disgusting he is imagine if you had got him – Imagine treating a woman like that – Tulla seriously and thoughtfully – You may be right – it would have been impossible with him."

Munch goes into Kristiania, as we have seen, and has his bullet wound operated on. According to the fragment, this is what happened after he was discharged:

> "and then he was back in town and could meet acquaintances
> Drove up along Karl Johan (St.) very weak
> Far away his eye fell upon a couple
> A red-headed woman and a man – walking along pressed close together –
> Mrs L. Kavli!
> A shock passed through him – the blood rushed in his ears –
> – and the dreadful suspicion was there again –"

Shortly afterwards, Tulla Larsen and Arne Kavli leave for Paris, where they marry. According to the fragment, Bødtker and Mrs and Gunnar Heiberg sit in the carriage that takes the couple down to the harbour in Kristiania where they board the ship with Paris as their destination.

Munch "follows" them in his own peculiar way – when he sends "Murder" five years later to the Indépendents exhibition in April 1908. The press reviews mention this picture among "tout ce bataillon de fumistes", who also include Braque, Derain, and Ronault. The title "Death of Marat" is essentially a gesture to France.

Much of Munch's production in the 1890s sprung from the fact that he – as a contemporary of Freud – was analyzing his childhood memories with the object of discovering why his difficult mind had become the way it was. This is why he dwelt so long and so intensively on pictures of how death had visited his childhood home. It was also one of the reasons why he was so much occupied with several difficult love relationships. The gunshot at Åsgårdstrand changes everything. From now until after his stay at Dr Jacobson's clinic, he is totally fixated on this event. To him, it is the sole cause of his poor nerves, his excessive use of alcohol, etc. His childhood memories are forced into the background. In Warnemünde in 1907/08 he analyzes the relationship with Tulla Larsen from start to finish, and concludes that the whole thing was ultimately futile. When he comes to Dr Jacobson's clinic to treat his nerves he has already subjected himself to the therapy he himself wanted.

There exists a very large drawing (T 2554) which depicts Munch and an old man melted into a closed form in a bare room where a woman with obvious resemblance to Tulla Larsen stands frozen between them and an unmade bed. Munch's most profound problem in this relationship with Tulla Larsen can be read from this drawing and illustrates what Munch wrote while he was still attached to Tulla Larsen:

"It is a misfortune – when an earthly mother comes upon such a one as me – who find the world too sad a place to bring children into – the last son of a dying line."

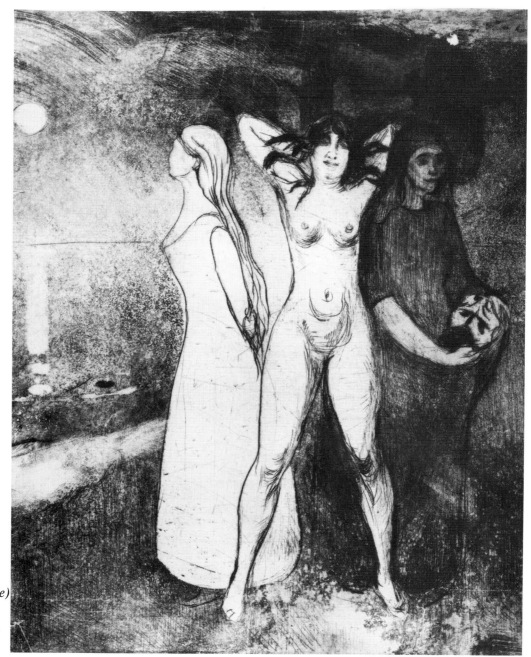

Kvinnan (Salome)
The Woman
(Salome). 1895.
Kat. nr 170

94. **Operationen.** The Operation. 1902/03
109 × 149 cm. Okk M 22

95. **Gråtande flicka.** Girl Weeping. 1906
121 × 119 cm. Okk M 689

96. **Mörderskan (Stilleben).** The Murderess. (Still life). 1906
110 × 120 cm. Okk M 544

97. **Haus "Zum süssen Mädel".** 1907
85 × 131 cm. Okk M 551

98. **Begär.** Passion. 1907
85 × 130 cm. Okk M 552

99. **Hat.** Hate. 1907
47 × 60 cm. Okk M 625

100. **Svartsjuka.** Jealousy. 1907
89 × 82 cm. Okk M 573

101. **Mörderskan.** The Murderess. 1907
88 × 62 cm. Okk M 588

102. **Tröst.** Consolation. 1907
90 × 109 cm. Okk M 45

103. **Amor och Psyche.** Amor and Psyche. 1907
119,5 × 99 cm. Okk M 48

104. **Gråtande flicka.** Girl Weeping. 1907
103 × 86,5 cm. Okk M 480

105. **Under stjärnorna.** Under the Stars. 1907
90 × 120 cm. Okk M 505

106. **Överraskningen.** The Surprise. 1907
85 × 110 cm. Okk M 537

107. **Svartsjuka.** Jealousy. Ca 1907
75 × 97,5 cm. Okk M 447

108. **Två på stranden.** Two People on the Shore. Ca 1907
81 × 121 cm. Okk M 442

109. **Haus "Zum süssen Mädel".** 1907/08
Litografi. Litograph. Ca 32 × 54 cm. Okk G/l 546-7

110. **Hat.** Hate. 1907/08 Handkolorerad litografi.
Litograph coloured by hand. Ca 34 × 44 cm. Okk G/l 486-4

111. **Mörderskan.** The Murderess. 1907/08
Litografi. Litograph. Ca 42 × 39 cm. Okk G/l 544-2

112. **Gråtande flicka.** Girl Weeping. 1907/08 Handkolorerad litografi.
Litograph coloured by hand. 39,4 × 36,5 cm. Okk G/l 540-6

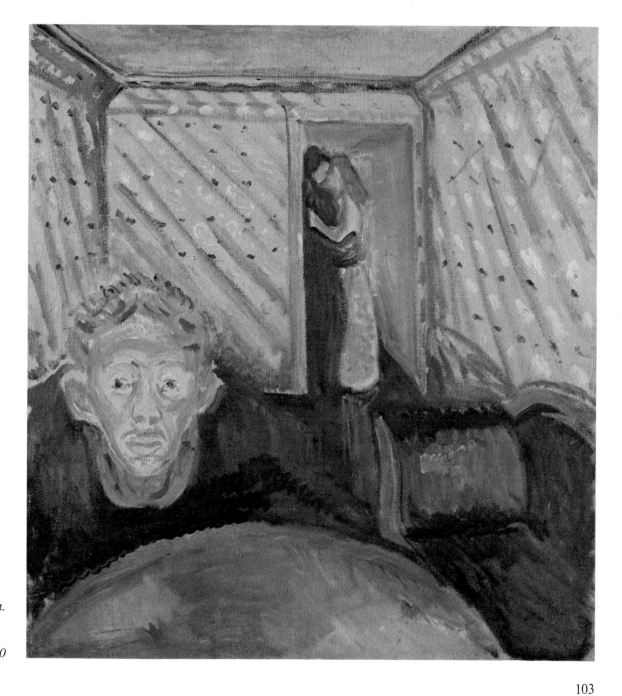

...vartsjuka.
...ealousy.
...907.
...at. nr 100

Sovrummet

av ARNE EGGUM

Munchs version av temat: Målaren och hans modell. C:a 1915 – 1921.

Sedan han skrivits ut från dr Jacobsons klinik i Köpenhamn 1908 isolerade sig Munch från de flesta av sina tidigare vänner och bekanta. Han blev en ensam man. Hans nerver tillät heller inte att han träffade sina tidigare vänner på ett naturligt sätt. Dr. Jacobson skriver t ex till honom 11 oktober 1909 kort efter det att Munch skrivits ut från kliniken:

"Har Ni nu fått mod till att umgås med människor? Vill Ni ut och resa o s v."

Inget tyder på att Munch övervann detta motstånd.

En sjuksköterska hos dr Jacobson, Linke Jörgensen, skriver:

"Mot Ert livs fiende – Ert årslånga nervlidande – tror jag att ensamheten och stillheten hjälper bättre än alla världens elektriska kurer! Ensamheten gör ju att luften omkring Er blir renare, linjerna blir större, inte så mycket trassel, och aldrig tror jag, som jag anar att Ni själv tror, att Er konst blir mindre värdefull, därför att den kanske inte så mycket trotsar dygnet och de goda vanorna. Det är som om Ni vore rädd för vilan!"

I flera brev kommer Linke Jörgensen tillbaka till ensamhetsproblemet. Det har tydligen ingående diskuterats mellan henne och Munch under dennes långa vistelse på kliniken.

Sjuksysterns välmenande råd till Munch att söka en positiv ensamhet står i klar kontrast till professorns önskan om att han skulle föra ett vitalt och socialt aktivt liv.

Munch fann sin egen speciella medelväg. Han var som konstnär oerhört aktiv. Att måla blev för Munch en fysisk utlevelse – ett sätt att kommunicera med naturen i alla slags väder. De många dukar i kolossalformat han målade som utkast och studier för dekorationen i universitetets aula frigjorde hans palett och föredrag i vitalisk riktning. Som människa isolerade han sig däremot i det närmaste totalt. I varje fall från den borgerliga miljö och den intellektuella umgängeskrets han tidigare varit en del av.

Munch valde en rätt speciell boendeform. 1909 hyrde han först "Skrubben" på Kragerö. Det var en stor trävilla med 13 rum. 1910 köpte han gården Nedre Ramme i Hvitsten – också ett stort hus med många rum. Härifrån kunde han se tvärs över fjorden till den första blygsamma egendom, som han köpte 1898 i Åsgårdstrand. Vidare hyrde han i början av 1913 Grimsröd gård. Här disponerade han ytterligare 20 större rum och en stor vind. Då han 1916 köpte Ekely utanför Oslo, där han residerade resten av sitt liv, disponerade han också alla de andra bostäderna. På Ekelys

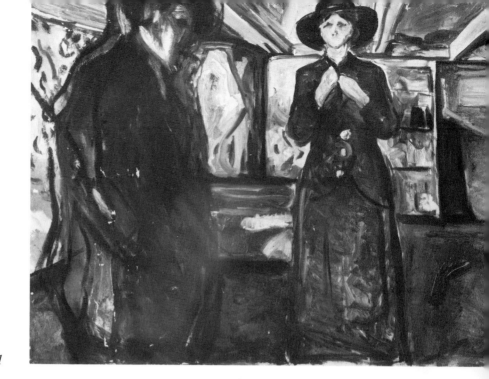

Man och kvinna II.
Man and Woman II.
1914/15. Kat. nr 121

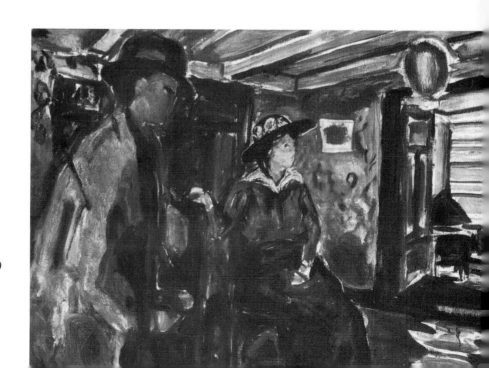

Man och kvinna I.
Man and Woman I.
1914/15. Kat. nr 120

tomt byggde han också friluftsateljéer, där han målade sina stora dukar. Landskapet omkring husen, där han bodde, husdjuren som han höll sig med och människorna som arbetade där, blev hans motiv och modeller. Av detta skapade han en rad målningar, som tillsammans ger en bild av hans närmaste miljö. I stort sett bodde han bara i ett par rum, ytterst torftigt möblerade, på varje ställe. De övriga rummen fungerade som ateljéer, verkstäder eller lagerlokaler för hans målningar. Alla dessa halvtomma rum utgjorde hans vardagliga miljö under senare år. Här var han ensam och här var han aktiv.

Det verkar som om Munch under den här tiden etablerade den varmaste mänskliga kontakten med sina modeller. De flesta han arbetade med blev helt betagna i honom. I Moss hade Munch t ex en modell 1913 – 15, som han skildrade i en rad målningar upptagen av vardagens intima sysslor. I en målning, som han utställer under namnet "Förföraren" målad i Moss 1913, analyserar Munch förhållandet till sin kvinnliga modell. Det är en avslöjande bild av en man som åldras och hans unga modell. Han upprepar också detta motiv i en grafisk variant.

1914 – 15 gör han två märkliga uttrycksladdade målningar och en oljeskiss. Bilderna dokumenterar ett besök i Åsgårdstrand tillsammans med en modell. Arbetena är intressanta därför att de är de första exemplen på hur Munch nu helt förändrar det sätt på vilket han placerar in figurerna i rummet. Bildrummet får nu en helt ny dimension i Munchs konst och pekar på sätt och vis fram mot surrealisternas interiörer från 20-talet. I "Man och kvinna I – III" accentuerar Munch bjälkarna i taket och låter dessa därigenom bilda aggressiva rumsskapande diagonaler.

Denna spänning understryks ytterligare genom att mansfiguren är medvetet vagt och tungt målad i motsats till kvinnan, som står i fokus. En kraftig djup och fyllig kolorit ger bildrummet ytterligare kraft.

Med "Man och kvinna I" introduceras också ett nytt formalt element, som Munch skulle renodla under kommande år. Det är den plötsliga rumsutvikningen, där huvudrummet öppnas mot ett sidorum, som ofta är annorlunda belyst än huvudrummet.

Dessa varierade och till synes tillfälliga "rumsutvikningar" präglar från och med nu ofta bakgrunden i hans målningar av figurer i interiörer.

De tre målningarna "Man och kvinna I – III" kan enklast ses som en bildsvit, där den första målningen visar hur målaren besöker huset i Åsgårdstrand med en modell. Nästa bild visar hur modellen klär av sig framför sängen och den tredje visar scenen efter samlaget. Denna tolkning säger dock tämligen litet om det väsentliga i bilderna. Det grundläggande motivet är, som jag ser det, att ge en osminkad bild av hur kärleken upplevs av en äldre man och en yngre kvinna. Det är livsfrisens tema i en ny förklädnad. Det som betingar den nya formen är det faktum att det jag, som upplever kärleken, är mycket äldre och att den historiska verkligheten också blivit en annan. Med utgångspunkt i ett personligt förhållande ger Munch åter en bild av något allmänmänskligt.

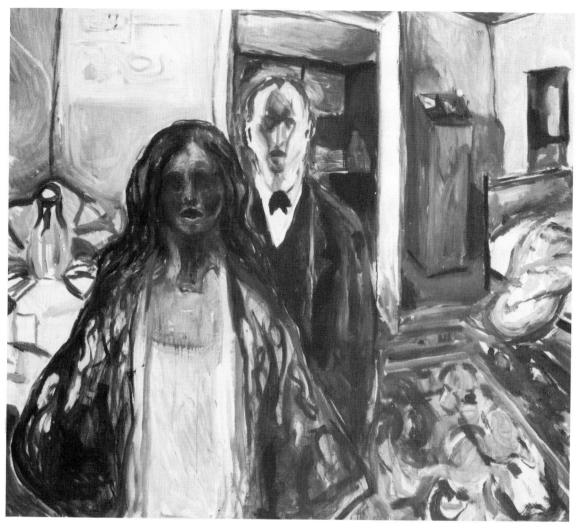

Konstnären och hans modell I. The Artist and his Model I. 1919/21. Kat. nr 113

Den grupp av målningar Munch skapade åren 1919 – 20 med scener från sitt sovrum i Ekely har ett likartat intimt tema, men är i stort sett svårare att tolka. Det är inte känt att Munch någonsin lät ställa ut någon av dessa bilder. Annars har man funnit säkra bevis för att så gott som alla bilder han har målat av hygglig kvalitet varit utställda.

Dateringen av båda dessa grupper grundar sig på att Munch ställde ut målningar hos Blòmquist 1915, 1919 och 1921 som visar modeller sittande på schäslongen, som har tydliga måleriska överensstämmelser med de olika bilderna från "Sovrummet". "Konstnären och hans modell I – III" och "Modell vid korgstolen" återger samma rum och samma föremål. Sovrummet öppnar sig till ett nytt rum i bakgrunden, som i sin tur öppnar sig med ett fönster. Rummet är överfyllt av föremål, som "utvecklar" sig i en intensiv rytm och mellan vilka människorna finner sin plats. "Konstnären och hans modell I" är, som jag ser det, den mest hänsynslöst självrannsakande av dessa bilder. Konstnären och hans modell stirrar framför sig och ut mot oss åskådare. Hon med utslaget hår i nattlinne och morgonrock. Han formellt klädd med konstnärskravatt. Som självporträtt han han målat sig äldre än han faktiskt är. Det är en för Munchs konst ovanligt intim stämning och spänning i bilden. Munchs sista monumentala huvudverk "Självporträtt mellan klockan och sängen" går direkt tillbaka på denna "förebild". Liksom i detta sena arbete är det i "Konstnären och hans modell I" påtagligt att det är samma spegelbild, som aktörerna och vi som åskådare, ser framför oss. Denna kompositionsmetod bidrar till att skapa den helt säregna psykologiska spänning som finns i bilden.

Denna självrannsakan är inte så kännbar i "Konstnären och hans modell II". Delvis kommer det sig av att mannens ansikte bara är antytt som en oval fläck. "Konstnären och hans modell III" är kanske den bild som tydligast visar att grundmotivet är den äldre människans ensamhet bland människor och ting.

"Modell vid korgstolen" har vunnit erkännnande som ett av de mest betydande av Munchs huvudverk. Det är en ofattbart rik målning som omedelbart tycks säga något djupt personligt om Munchs situation och därmed om människans situation över huvud taget.

I "Modell med två män" tar Munch upp ett motiv från "Det gröna rummet", men bilden uttrycker ett helt annat psykologiskt innehåll. "Modell vid korgstolen" kan också ses som en omdiktning av motivet "Gråtande akt vid sängen" från 1906 – 07. Men här är också det psykologiska innehållet väsensskilt. I Munchs formulering av bildrum och interiörer från 1890-talets dödsrum över "Melankoli" (Laura) till "Självporträtt med vin" och till bilderna i serien "Det gröna rummet" finns det egentligen ingen utgång från rummet. Som sinnebild är rummet slutet, stängt. Den psykiska spänning som Munch har laddat sina bilder med kan inte utlösas på annat sätt än genom att bilden sprängs. I "Sovrummet" däremot finns det en rad öppningar mot andra rum – ett obegränsat antal öppningar ut till verkligheten om spänningen blir för stor. Denna tolkning får stå för vad den är, nämligen ett försök att sprida ljus över något som kanske inte helt kan eller bör förklaras.

Konstnären och hans modell är ett gammalt tema i konsten. När det gäller Munchs bidrag har jag inte funnit någon bättre sammanfattning av vad det rör sig om än ett ödmjukt uttalat: Det är så här jag lever.

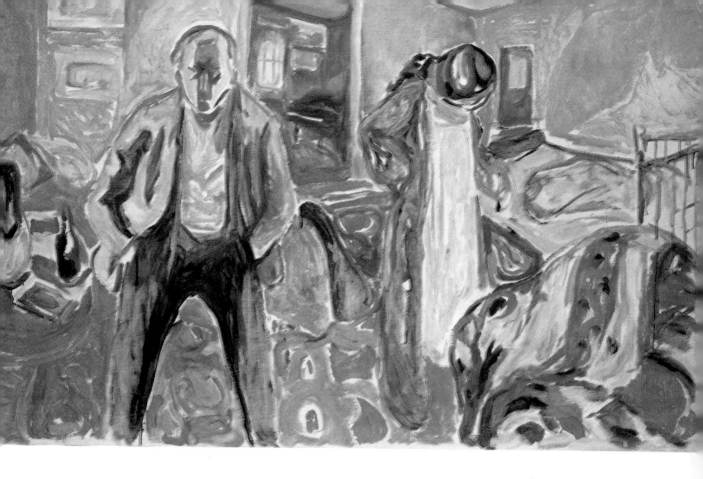

Sovrummet III. The Bedroom III. 1919—21. Kat. nr 115

The Bedroom

av ARNE EGGUM

After he was discharged from Dr Jacobson's clinic in Copenhagen, Munch isolated himself from most of his earlier friends and acquaintances. He developed himself into a solitary man.

Munch's nerves would not permit him to associate with earlier friends in a natural manner. Dr Jacobson writes to him on October 11, 1909, shortly after his discharge from the clinic in Kochs vei:

> "Have you found the courage to mix with people?
> Do you want to travel? . . ."

Nothing indicates that Munch regained this courage.

One of the nurses at Dr Jacobson's clinic, Linke Jørgensen, writes:

> "I think solitude and peace are more use than all the electrical cures in the world against your mortal enemy of so many years – your nervous complaint. In solitude, the air about you is cleaner, the lines are larger, without so many curves, and I don't believe for a moment, as I suspect you do yourself, that your art will be any the less valuable for not defying the light of day and civilized people so much! It's as if you were afraid of rest!"

In a number of letters Linke Jørgensen returns to the problem of solitude. It was evidently a subject of deep discussion between nurse and patient during Munch's long stay at the clinic.

The nurse's warm advice to Munch to seek a positive solitude is in clear contrast to the professor's wish to see Munch leading a vital and socially active life.

Munch found a remarkable middle way of his own. As an artist he was incredibly active. Painting became a physical development for Munch – a means of communicating with nature outdoors in all weathers. The many colossal canvases he painted as sketches and studies for his university decoration freed his palette and his brush technique in a vitalistic direction. As a man, he isolated himself almost completely – at least from the bourgeois milieu and the intellectual circle he had previously moved in.

Munch chose a rather special mode of dwelling. First, in 1909, he rented "Skrubben" in Kragerø – a large timber villa of thirteen rooms. In 1910 he bought "Nedre Ramme" in Hvitsten – also a large house with many rooms. In addition, at the beginning of 1913, he rented Grimsrød Manor, where he had the use of twenty more large rooms and also a spacious loft. From here he could look straight across the fjord to his first, unpretentious property in Åsgårdstrand, bought in 1898. Thus from 1916, when he bought the property Ekely outside Oslo (his home for the rest of his life), he owned or rented all the other houses in Åsgårdstrand. On these properties he also built open-air studios where he painted his big canvases. The countryside around the places where he lived, the pets he kept, and the people who worked there, became his motifs and his models. Against this background he created a series of paintings which, taken together, give a picture of his immediate surroundings. For the most part he lived in just a couple of rooms, very meagrely, in each of his dwellings. The remaining rooms acted as studios, workshops, or as storerooms for pictures. All these half-empty rooms were his daily surroundings in his later years. Here he could be alone, and here he could be active.

It would appear that Munch now established the warmest human contacts with his female models. Most of those he chose were overwhelmed by him. In Moss, for example, Munch had a model in the years 1913 to 1915 whom he portrayed in a series of works with motifs taken from her everyday personal chores. In one painting, exhibited under the title "The Seducer"

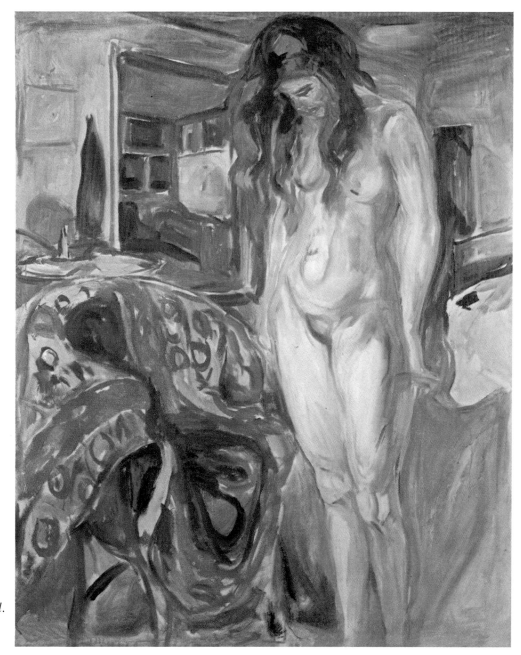

Modell vid korgstol.
Model by Wicker
Chair. Kat. nr 116

and painted in Moss in 1913, Munch takes up his relation to his female model for explicit analysis. It is a revealing picture of an aging man and his young model. He also repeats the same motif in a graphic variant.

Dating from 1914 – 1915 we have two noteworthy paintings, charged with expression, and one painted sketch. The pictures document a visit to Åsgårdstrand with a model. These works are interesting in that they are the first examples where Munch completely redefines the way his figures fit into space. The picture space now takes on a completely new dimension in Munch's art which in certain respects points forward to the Surrealists' interiors from the 1920s. In "Man and Woman I – III" Munch accentuates the beams in the ceiling, letting them form space-shaping, aggressive diagonals. This feature is further emphasized by the contrast between the figure of the man, which is deliberately blurred and massive, and the sharply focused figure of the woman. A strong, deep, and rich coloring adds to the strength of the pictured room.

"Man and Woman I" also introduces a new formal element which Munch was to refine in years to come. This is the sudden invasion of space, the main room opening into a sideroom which is often more strongly lit.

From now on, these varied and apparently arbitrary "invasions of space" are often to set their stamp on the background to his portrayals of figures in interiors.

The three pictures "Man and Woman I – III" are most simply interpreted as a cycle in which the first picture tells of the painter visiting the house in Åsgårdstrand with a model. The second shows the model undressing before the bed, and third shows the scene after intercourse. However, this interpretation says very little of importance about the pictures. The basic motif, as I see it, is to present an unadorned picture of love as experienced by an older man and a younger woman. It is the theme of the "Frieze of Life" in a new dress. The new form is due to the fact that the 'I' experiencing love is much older, and the historical reality has also changed. Taking a personal relationship as his starting point, Munch again paints a picture of something universal.

The group of paintings Munch created in the years from 1919 to 1921, showing scenes from his bedroom att Ekely, are closely similar in theme but generally less accessible. It is not known that Munch ever exhibited any of these pictures. Otherwise it has been possible to find certain evidence that almost every picture of reasonable quality that he painted was exhibited.

The dating of both groups is based on the fact that Munch exhibited paintings at Blomquists' in 1915, 1919 and 1921 which portray models sitting in the chaise longue and which display clear pictorial features in common with the individual pictures from "The Bedroom".

"The Artist and his Model I – III" and "Model by the Wicker Chair" reproduce the same room and the same objects. The bedroom opens into another room in the background, which in turn opens in a window. The room is overcrowded with objects which "unfold" themselves in an intensive rhythm, and the human figures find space enough among them. "The Artist and his Model I" is, as I see it, the most pitilessly self-searching of the pictures. The artist and his model stare straight ahead out of the picture and at us, the public. She is in her nightdress and dressing-gown, with her hair disheveled. He is in formal dress with an artist's ribbon bow. As a self-portrait, it shows him older than he actually is. The picture is characterized by an intimate mood and a tension which are unusual for Munch. Munch's last major monumental work, "Self-portrait between the Clock and the Bed", stems directly from this "model". In "The Artist and his Model", as in the later work, it is evident that both the characters and we as the audience have the same mirror image before us. This manner of composition contributes to creating the quite extraordinary psychological tension the picture embodies.

The element of self-searching is less palpably present in "The Artist and his Model II". This is partly because the man's face is merely suggested as an oval patch. "The Artist and his Mo-

del III" is perhaps the picture which most clearly reveals the underlying motif – the older man's solitude among people and things.

"The Model by the Wicker Chair" has won itself a place as one of the standard works among Munch's major production. It is an immensely rich picture which directly tries to make a deep personal statement about Munch's situation and thereby about man's situation in general.

In "Model with Two Men" Munch takes up a motif from "The Green Room", but the picture expresses a completely different psychological content. "Model by the Wicker Chair" can also be seen as a reworking of the motif "Weeping Nude at the Bed" from 1906 – 1907. But here, too, the psychological content is essentially different.

In Munch's formulation of the picture space in the interiors from the death rooms of the 1890s, through "Melancholy" (Laura), to "Selfportrait at Wine" and the pictures of the series "The Green Room", there is no real exit from the rooms. As symbols, the rooms are closed. The psychic tension with which Munch overloads his symbols can only be released by bursting the picture. In "The Bedroom", however, there is a row of openings into other rooms – an unlimited number of openings into reality if the tension becomes too much. This interpretation may stand for what it is, namely an attempt to cast light on something that perhaps cannot or should not be completely explained.

The artist and his model is an old theme in art. In the case of Munch's contribution, I have been unable to find any better summary of what it is about than a fervently uttered: "This is how I live."

113. **Konstnären och hans modell I.** The Artist and his Model I. 1919/21
 134 × 159 cm. Okk M 75

114. **Konstnären och hans modell II.** The Artist and his Model II. 1919/21
 118,5 × 150 cm. Okk M 379

115. **Konstnären och hans modell III.** The Artist and his Model III. 1919/21
 120 × 200 cm. Okk M 723

116. **Modell vid korgstol.** Model by Wicker Chair. 1919/21
 122,5 × 100 cm. Okk M 499

117. **Modell med två män.** Model with Two Men. 1919/21
 84,5 × 115 cm. Okk M 497

118. **Modell vid spegel.** Model by the Mirror. 1919/21
 83 × 62 cm. Okk M 110

119. **Modell på schäslong.** Model on the Couch. 1919/21
 100 × 74,5 cm. Okk M 841

120. **Man och kvinna I.** Man and Woman I. 1914/15
 68 × 89,5 cm. Okk M 594

121. **Man och kvinna II.** Man and Woman II. 1914/15
 89 × 115,5 cm. Okk M 760

122. **Man och kvinna III. (Marats död).** Man and Woman III. (The Death of Marat). 1914/15
 67,5 × 99,5 cm. Okk M 812

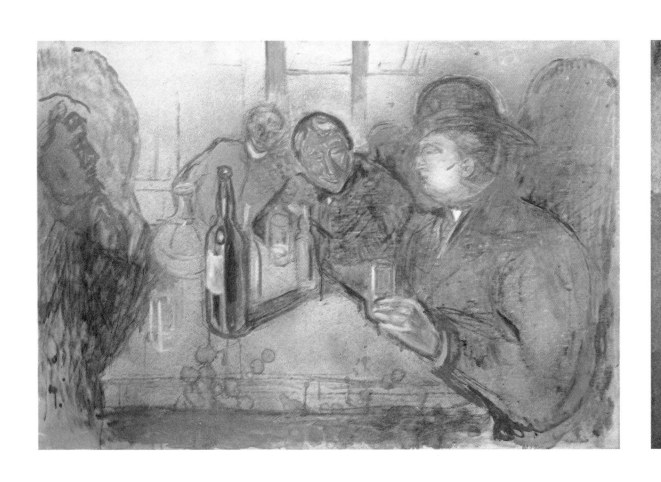

Den första snapsen. The First Glass of Snaps. 1905—06. Kat. nr 132

114

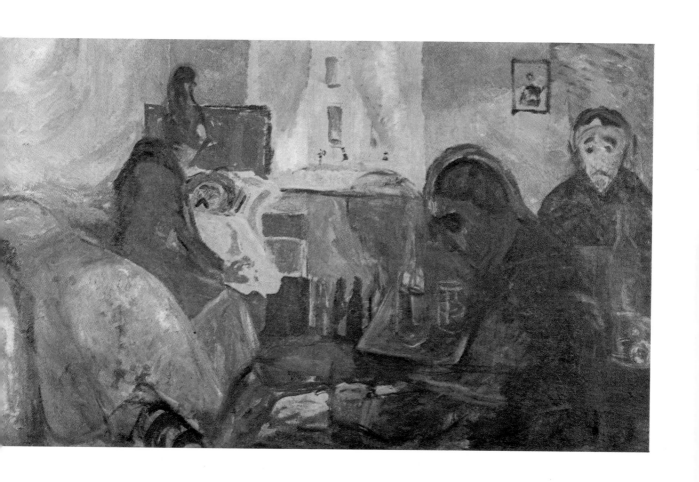

Bohemens död. Death of the Bohemian. 1918. Kat. nr 134

Kristianiabohemen
av ARNE EGGUM

Christiania-bohèmen kallades en grupp unga konstnärer, litteratörer och intellektuella, som kände sig stå i opposition mot tidens borgerliga maktelit och ställde sig utanför det etablerade samhällets normer och krav. Det var en rörelse som hade kaféerna som samlingspunkt. På deras program stod fri kärlek, men också mer raffinerade sexuella upplevelser liksom bruk av narkotika. Rörelsen uppstod på 1880-talet och dog bort vid sekelskiftet. Man drack grogg och absint och missbrukade morfin. Ett av "bohèmens tio bud", som stod att läsa i skriften "Impresjonisten", löd: "Du skall ta ditt eget liv". I denna miljö ingick också en rad sexuellt begåvade men också intellektuellt stimulerande kvinnor. Som helhet var det en rik miljö som satte djupa spår i Edvard Munchs konst.

Författaren Hans Jaeger var huvudpersonen i Christiania-bohèmen. Han sattes i fängelse för sina uppriktiga skriverier om religion, samhälle och tidens sexualmoral. Hans första betydande bok "Från Christiania-bohèmen", som utkom 1886, gav rörelsen dess namn. Det var Strindbergs "Röda Rummet" som inspirerade Hans Jaeger att fritt ur hjärtat skriva hänsynslöst och ärligt. Munch målade hans porträtt 1889, ett av hans huvudverk som nu hänger på Nasjonalgalleriet i Oslo.

Hans Jaeger var troende anarkist. Hans sista bok, som utkom 1906, var ett omfångsrikt, teoretiskt-naivt arbete, "Anarkiens bibel". Munchs politiska åskådning som senare blev mer fri och obunden, har säkert hämtat näring ur samtalen med Hans Jaeger i Christiania på 1880-talet.

Mot slutet av 1890-talet kom Munch in i bohemkretsen kring Gunnar Heiberg och Sigurd Bødtker. Här träffade han Tulla Larsen som han också planerade att gifta sig med. Efter brytningen fick hon och kretsen kring henne representera allt som Munch ansåg vara liderlighet och slapphet. I Munchs sarkastiska och hätska skådespel "Den fria kärlekens stad" är handlingen förlagd till denna miljö och målaren – Munchs alter ego – ställs slutligen inför domstol och avrättas i ren Kafka-stil.

Sina upplevelser av Christiania-bohèmen, som deltagare och åskådare, tillskrev Munch en avgörande och positiv betydelse för hans utveckling som människa och konstnär. Han skrev också om sina erotiska erfarenheter i några – hittills opublicerade – litterära dagböcker. De förödmjukelser som hans bohèmevänner Gunnar Heiberg, Sigurd Bødtker och Tulla Larsen utsatte honom för, ansåg han vara orsaken till att hans nerver sviktade och att han inte hade krafter att omedelbart uppnå de mål han satt för sin konst.

Munchs senare förhållande till bohèmen – som rörelse – var därför mycket ambivalent och hans skildringar på senare år av bohèmen är också svåra att uttolka.

Redan på 1880-talet målade Munch en rad motiv från Christiania-bohèmen. De flesta, och de som gav honom största framgången, skildrade män kring ett bord med flaskor. En sådan målning, "På inackorderingsrummet" (målningen försvunnen,

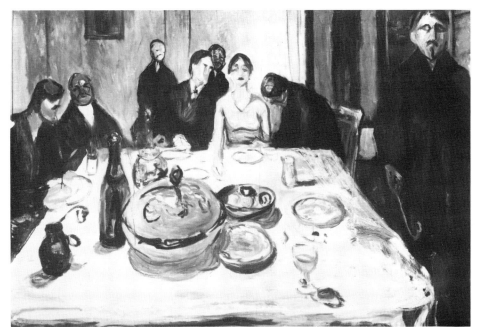

Bohemens bröllop.
The Wedding of
the Bohemian. 1925.
Kat. nr 138

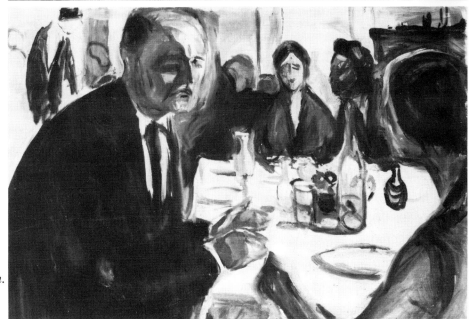

Studier till Bohemens
bröllop. Study for the
Wedding of the Bohemian.
1925/25.
Kat. nr 140

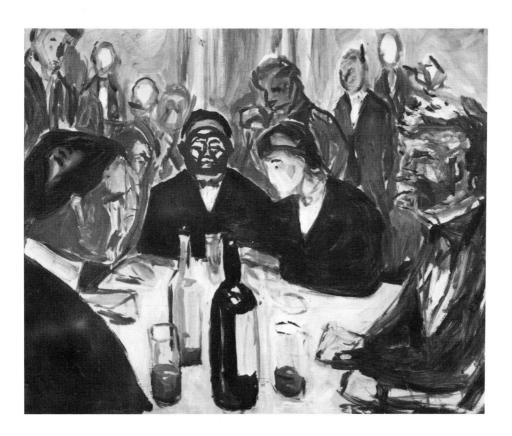

men motivet bevarat i etsningen "Christianiabohèmen", enligt Jens Thiis) väckte uppseende på den Nordiske Udstilling i Köpenhamn 1888. Ett annat motiv "Absint-drickare" sålde Munch till multi-miljonären Richard Mc Curdy 1890. Det var första gången Munch sålde en större målning till fullt pris. Enstaka bilder av centrala motiv som mera direkt går in på förhållandet mellan könen skall senare ha förkommit. Det gäller t.ex. målningarna "Pubertet" och "Dagen efter". De versioner vi känner idag är målade på 1890-talet. En serie raderingar som Munch samlat i en mapp och som blev utgiven av Julis Meyer-Graefe 1895 går, möjligen för alla motivens vidkommande, direkt tillbaka på originalmåleriets utformning och kan ge oss en uppfattning om hur de försvunna målningarna en gång såg ut.

Kristiania's Bohemia

by ARNE EGGUM

Christiania-Bohêmen ("Kristiania's Bohemia") was the name of a group of young artists, littérateurs, and intellectuals who felt themselves in opposition to the bourgeois power élite of the day and placed themselves beyond the pale of the norms and demands of established society. It was a coffee-house movement, with a program that included free love, but also the more refined sexual and narcotic experiences. It arose in the 1880s and died out around the turn of the century. The "Bohemians" drank grog and absinthe and used morphine. One of "The Bohemian's Ten Commandments", published in their paper, "Impresjonisten" ("The Impressionist"), read: "Thou shalt take thy own life." A number of sexually gifted, but also intellectually stimulating, women were an essential part of this milieu. All in all, Bohêmen was a rich milieu, and both Edvard Munch and his art were deeply marked by it.

The central personality of Christiania-Bohêmen was the author Hans Jæger. He was imprisoned for writing the truth about religion and society and about the sexual morality of his day. His first important book, "Fra Christiania-Bohêmen" ("From Kristiania's Bohemia") appeared in 1886 and gave the movement its name. Strindberg's "Röda rummet" ("The Red Room") became the inspiration for Hans Jæger to write out of himself with a ruthless honesty. In 1889, Munch painted his portrait – a major work that now hangs in the National Gallery in Oslo.

Hans Jæger was a devout anarchist. His last book, published in 1906, was a large, theoretically naive work "Anarkiets Bibel" ("The Bible of Anarchy"). Munch's later free and uncommitted political attitudes were certainly nourished by his discussions with Hans Jæger in Kristiania in the 1880s.

Towards the end of the 1890s, Munch became one of a circle of Bohemians round Gunnar Heiberg and Sigurd Bødtker. It was in this milieu that he met Tulla Larsen, whom he came close to marrying. After they broke up, she and the circle came to represent everything that was profligate and lax in Munch's eyes. In his sarcastic and bitter play "Den frie Kjærlighetens By" ("The Town of Free Love"), the action is set in this milieu, and the painter – Munch's *alter ego* – is finally brought to court and executed in the truest Kafka style.

To his experiences as participant and observer in the original Christiania-Bohêmen, up to the 1890s, Munch attributed a decisive and positive importance for his development as a man and an artist. He also wrote of his erotic experiences in some still unpublished literary journals. The humiliations he suffered at the hands of his Bohemian friends Gunnar Heiberg, Sigurd Bødtker and Tulla Larsen he considered to be the cause of his nerves giving way, and of his lacking the power immediately to attain the aims he had set himself in his art.

Munch's later attitude to Bohêmen as such was therefore highly ambivalent, and his later portrayals of the group are often difficult to interpret.

Beginning in the 1880s, Munch did a number of paintings of motives from Christiania-Bohêmen. The majority, and those that brought him the most success, depicted men grouped round tables with bottles. One such painting, "In the Garret" (later lost, but the motive is preserved according to Jens Thiis in the engraving "Christiania-Bohêmen"), caused a sensation at the Nordic Exhibition in Copenhagen, 1888. Another motive, "Absinthe Drinkers", was sold in 1890 to the multi-millionaire Richard McCurdy. This was the first time Munch sold a major painting for its full price. Some of the central motives that more directly touched on relations between the sexes were later to be lost. This happened to the paintings "Puberty" and "The Day After", among others. The versions of these motives that we know today were painted in the 1890s. A series of etchings that Munch collected in an album published in 1895 by Julius Meyer-Graefe was based directly on the versions in the original paintings – possibly in the case of every one of the motives – and may therefore give us an inkling of how the lost paintings once looked.

119

123. **Christianiabohemen II.** The Christiania Bohemian II. 1895 eller tidigare.
1895 or earlier
Blyerts, akvarell och olja. Pencil, water-colour and oil. 25 × 41,5 cm.
Okk T 2383

124. **Christianiabohemen.** The Christiania Bohemian.
Akvarell och kol. Water-colour and charcoal. 37 × 49,1 cm. Okk T 2094

125. **Café-scen.** Scene from a Café.
Blyerts. Pencil. 37 × 49,3 cm. Okk T 1299

126. **Pam 1902.**
Kol, färgpenna och akvarell. Charcoal, coloured pencil and water-colour.
47,8 × 64,5 cm. T 451

127. **Christianiabohemen I.** The Christiania Bohemian I. 1895
Radering. Etching. 20,8 × 28,6 cm. Okk G/r 9-33 Sch. 10

128. **Christianiabohemen II.** The Christiania Bohemian II. 1895
Radering. Etching. 27,2 × 37,4 cm. Okk G/r 10-19 Sch. 11

129. **Tete-á-tete.** 1895
Radering. Etching. 20,5 × 31,2 cm. Okk G/r 11-44 Sch. 12

130. **Dagen därpå.** The Day After. 1895
Radering. Etching. 19,6 × 28 cm. Okk G/r 14-34 Sch. 15

131. **Porträtt av Hans Jæger.** Portrait of Hans Jæger. 1896
Litografi. Litograph. 32,6 × 24,5 cm. Okk G/l 218-1 Sch. 76

132. **Den första snapsen.** The First Glass of Snaps. 1905/06
109 × 160 cm. Okk M 15

133. **Dryckeslag.** Drinking-bout. 1906
76 × 96 cm. Okk M 181

134. **Bohemens död.** The Death of the Bohemian. 1918 eller tidigare.
1918 or earlier
110 × 245 cm. Okk M 377
Övermålad senare
Later painted over

135. **Bohemens död.** The Death of the Bohemian. 1918 (?)
65 × 105 cm. Okk M 528

136. **Studie till Bohemens död.** Study for The Death of the Bohemian. 1918/21
73 × 59 cm. Okk M 152

137. **Studie till Bohemens död.** Study for The Death of the Bohemian. 1918/21
67 × 100 cm. Okk M 175

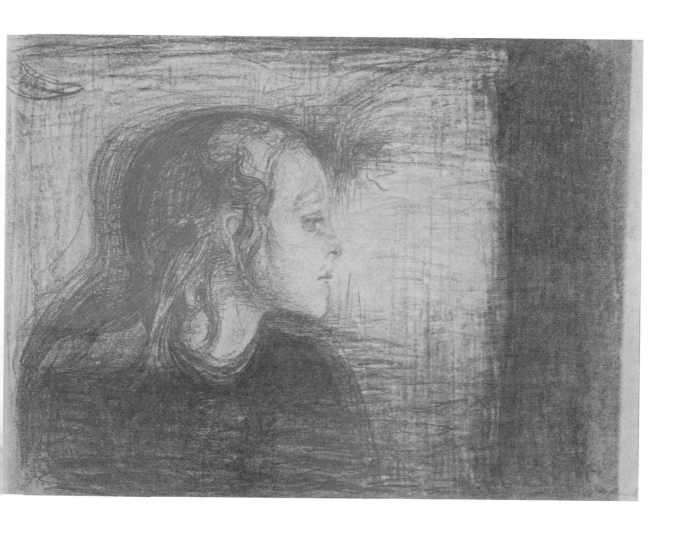

Det sjuka barnet. The Sick Child. 1896. Kat. nr 244

138. **Bohemens bröllop.** The Wedding of the Bohemian. 1925
138 × 181 cm. Okk M 6

139. **Bohemens död.** The Death of the Bohemian. 1925
156 × 170 cm. Okk M 360

140. **Studie till Bohemens bröllop.** Study for The Wedding of the Bohemian.
1925/26
66 × 80 cm. Okk M 848

141. **Bohemens bröllop III.** The Wedding of the Bohemian III. 1925/28
72 × 100 cm. Okk M 484

142. **Runt bordet.** Around the Table. 1925/26
49 × 61 cm. Okk M 123

143. **Karikatyr. Tre ansikten.** Caricature. Three Faces. 1925/26
58 × 60 cm. Okk M 136

144. **Karikatyr.** Caricature. 1925/26
67 × 57 cm. Okk M 617

145. **Självporträtt vid bordet.** Self-portrait by the Table. 1925/26
80 × 65 cm. Okk M 109

146. **Bohemens bröllop II.** The Wedding of the Bohemian II. 1925/26
72 × 100 cm. Okk M 483

147. **Studie till Bohemens bröllop.** Study for The Wedding of the Bohemian.
1925/26
74 × 72 cm. Okk M 780

148. **Bohemens bröllop.** The Wedding of the Bohemian. 1925/27
45 × 55 cm. Okk M 218

149. **Bohemens bröllop.** The Wedding of the Bohemian. 1927 (?)
68 × 90 cm. Okk M 473

150. **Porträtt av Hans Jæger.** Portrait of Hans Jæger. 1943
Litografi. Litograph. 55 × 43 cm. Okk G/1 547-5

Flickhuvud mot stranden. Girl's Head against the Shore. 1899. Kat .nr 325

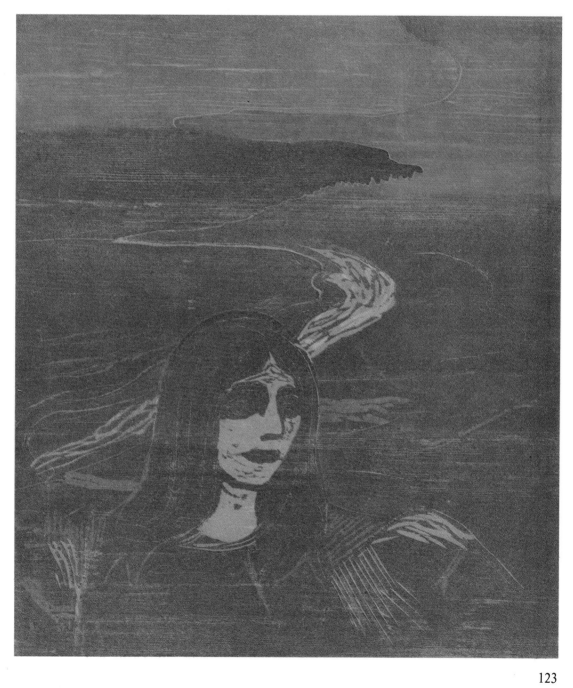

En fris för en aula

Munchs arbete med utsmyckningen av Universitetets aula i Oslo var en lång och smärtsam process som varade från det han lämnade in sitt första förslag i den begränsade tävlingen i mars 1909 tills dekorationerna äntligen var färdiga 1916. Det blev en omtävlan mellan Munch och målaren Emanuel Vigeland, och Munch vann en knapp seger som dock inte ledde fram till något kontrakt och utförande av utsmyckningen. Universitetet var emot Munchs arbeten och bland annat visade sig detta i att han blev nekad att provhänga utkast i aulan efter resultatet av den andra tävlingsomgången. Man var rädd att konstnären skulle använda utställningen som påtryckningsmedel för att öka opinionen till fördel för sin egen sak. Utanför universitetskretsarna bildades en aula-kommitté som bara hade som mål att pressa fram ett positivt avgörande i Universitetets kollegium. Auladekorationen kom att bli ett intressant material för dagspressen under flera år.

Jens Thiis' stora inköp till Nasjonalgalleriet 1908, medan Munch var inlagd på kliniken i Köpenhamn, och den följande donationen av centrala Munch-arbeten från Olav Schous samling till Nasjonalgalleriet hade inte någon verkan. Det blev av den konservativa universitetsledningen ansett som en partsinlaga av en ung radikal museidirektör. Ett viktigt moment som slutligen vände stämningen helt till Munchs fördel, också bland de konservativa, var de unga Matisse-elevernas "återkomst". Från att ha varit allmänt betraktad som en radikal konstnär, blev nu Munch mer och mer ansedd som en klassiker i motsats till de unga modernisterna. Munch vann också allmän popularitet bland vanligt folk för sina bilder. Detta kom till uttryck i en intressant tidningspolemik om lekmannens kontra fackmannens bedömning av konst. Lekmannakunskapen kunde förstå Munch för att den förstod geniet omedelbart.

Historien. History. 1910/11. Kat. nr 154

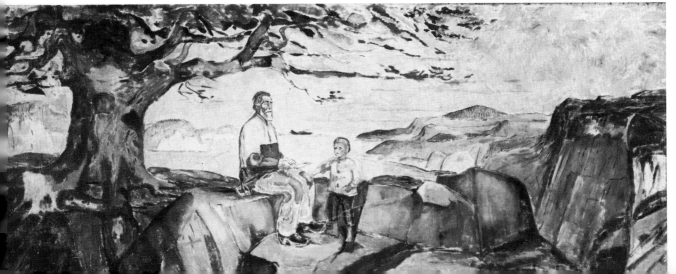

Det mest utslagsgivande momentet till favör för ett positivt avgörande var utan tvivel Munchs ökade internationella berömmelse, som innebar hans definitiva genombrott i europeiskt sammanhang. Genombrottet blev markerat med den stora och viktiga "Sonderbund" – utställningen i Köln 1912. Här blev Munch tillsammans med van Gogh och Gauguin presenterad som banbrytare för modern europeisk konst.

Året därpå kom Munch till Stockholm med flera utställningar. I februari visade han så gott som hela sin samlade produktion av grafiska arbeten på Salon Joel. Kort efteråt arrangerades en mindre porträttutställning för att locka till förhandlingar om inköp av ett betydande modernt porträtt av hans hand till Nationalmuseum i Stockholm. Slutligen visades en utställning, huvudsakligen bestående av moderna målningar, i Konstnärshuset i september 1913. Utställningarna i Stockholm och mottagandet av dessa i pressen ger en bra bild av i vilken hög grad dörrarna var öppnade för Munch som segerherre efter presentationen och värderingen av honom på "Sonderbund" – utställningen i Köln.

I Stockholm blev Munch introducerad som en segerherre – som en gigant i konstvärlden. Han blev med sina arbeten från sekelskiftet ansedd som en förelöpare för expressionisterna. Man fann att han hade skapat genuint expressionistiska bilder samtidigt med dagens unga avantgardister, och det var allmänt accepterat att han med sina nyaste arbeten framträdde som en "klassisk expressionist" eller som det också hette "en klassiskt modernist".

Man kunde också läsa om att priserna på hans arbeten ökade enormt. Han var en säker investering.

Än vidare blev det klart att Munch accepterades av de unga som en ännu aktuell konstnär. De unga Brücke-expressionisterna Schmidt-Rottluf, Kirchner, Heckel m.fl. hade tidigare försökt att få Munch att delta i deras utställningar som ett ideal för gemensamma konstnärliga mål.

Forskare. Scientists. 1910/11. Kat. nr 155

I mars 1913 skrev till exempel målare August Macke till Munch för att få honom och Henri Rousseau att ställa ut separat i anknytning till den planlagda Höstsalongen för expressionistisk och progressiv konst. Macke lockade Munch med att de unga hade honom som sitt ideal. De unga han nämnde i brevet var Picasso, Derain, Le Falconnier, Delaunay, Nolde, Heckel, Kirchner, Marc och Kandinsky som också enligt planerna skulle delta i samma utställning.

Sin starka position underströk Munch för universitetsledningen genom att ställa ut dekorationsutkasten på en rad uställningar i Europa 1912 och 1913. Höjdpunkten blev utställningen av utkasten på Berliner Secessionen 1913. Här disponerade han efter inbjudan sin egen äresal. I katalogen står det: "Entwürfe für Wandgemälde in der Aula einer Universitet (1/4 der Originalgrösse). Det blev inte speciellt omtalat att bilderna var tänkta för Universitetet i Kristiania. Munch var beredd att låta dekorationerna utföras på ett annat universitet och universitetet i Jena var offentligen ute för att kunna förvärva bilderna om de definitivt förkastades i Oslo.

Överallt där Munch ställde ut dekorationsutkasten väckte de övervägande begeistring. Då de ställdes ut i sin slutliga utformning i "Tivoli Festivitetslokale" i Kristiania 1914, var begeistringen nästan allmän och i juni samma år beslutade Universitetskollegiet i Kristiania att försäkra sig om dekorationerna för aulan. Två år senare var arbetet utfört och dekorationerna var på plats.

I mars 1917 kort efter festsalsutsmyckningens invigning, var Munch i Stockholm med anledning av uppsättningen av den norska utställningen i Liljevalchs konsthall. Tillbaka i Kristiania efter utställningens öppnande yttrade Jens Thiis följande till Verdens Gang (31.3):

> "Som Ni vet hade vi ingen skulptur på utställningen då Vigeland inte deltog och därmed föll skulpturgruppen bort. Men i sista ögonblicket lät Munch beveka sig till att resa hem och hämta sina utkast till festsalsdekorationerna och dessa blev då upphängda i den stora skulptursalen. Aldrig har jag hört en sådan begeistring över dessa bilder som här."

I pressen kan vi också på flera ställen läsa att salen där Munchs festsalsdekorationer hängde, alltid var fullpackad av åskådare. Omtalanden från den lyckade öppningen bar prägel av att vernissagen varit ovanligt lyckad med fest för 100 gäster och negerorkester från "Svarta Katten" etc. Vi kan också läsa om celibriteter som prins Eugen och prins Wilhelm som går sina ronder i utställningssalen i Liljevalchs:

> "Prins Bernadotte kommer försigtigt inklifvande i den färgstrålande skulpturhallen med de Munchska målningarna, under det ärkebiskop Söderblom går baklänges, kisande med ögonen för att få det rätta helhetsintrycket af Munchs solmålning."

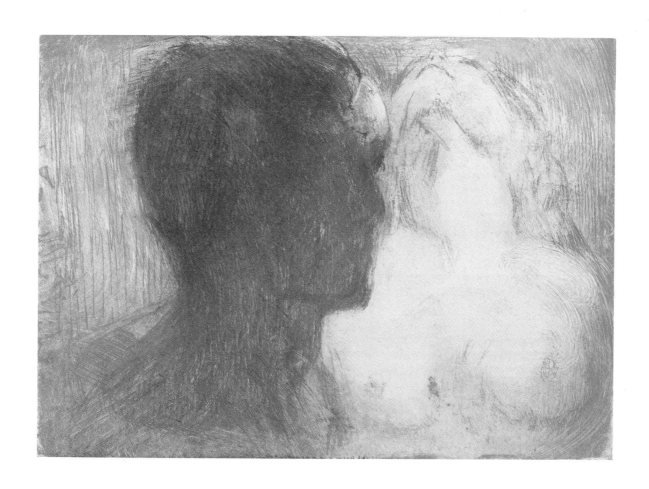

Älskande par. Lovers. 1913. Kat. nr 217

En utfyllande och varm karakteristik av målningarna ger Gregor Paulsson i Stockholms Dagblad 25.3 och ytterligare kommentarer från min sida är överflödiga:
"Men stegen vilja bli snabba, de vilja bli universitetsskisserna.
Huru dessa kunnat vara "omstridda", förstår man inte. Deras allmänna kvalitet är ganska själfklar, deras värde som monumentalmålningar (det mest omstridda) icke mindre. De består af 3 stora och 8 mindre målningar. I de förra symboliseras solen, historien och Alma Mater, i de senare kemien, vishetens källa, ungdomens lif samt kraften, näringarna: Hösten och Saamanden. Själfva symbolvärdet i dem synes mig betydande särskildt i Historien, den blinde gubben med en liten gosse, under ett träd i ett märktigt kustlandskap. Det är en nästan rörande känsla i denna bild och en patriotism som bör våldtaga äfven den mest förstenade. Den kalla och ödesdigra Historiens motsats är Alma Mater, den ljusa, allgifvande. Soligt sommarljus badar i denna bild med dess varmt tegelröda strand, dess ljusgröna skog och dess gula ungdomskroppar mot den soliga himlen. En sådan bilds värde som monumental målning i ett universitet synes mig oskattbar. Dess symbol är enkel och själfvklar, och det rent mänskliga i den så upphöjdt och dock så lättfattligt, som endast det benådade verket är.
En ställning för sig bland dessa bilder, och icke den sämsta intar Saamanden. Det är kanske den mest omedelbara af dem. Den trotsige, kraftmedvetne mannen som med järnsteg trampar den plöjda jorden, medan fjällens obevekliga men strålande tinnar reser sig i bakgrunden, skälfver af en expressiv kraft. Denna skarpa tafla är en bild som få. Dess form konsekvent i sin enkla komposition. Den är något i släkt med Hodlers taflor, men betydligt rikare. Den diagonal av kraft som genom den framåtskridande ynglingen med sin kallblå skugga drar genom bilden är skuren af samma virke som Hodlers trädfällare, men uttrycket är digrare, mera mättadt, själfvklarare så att säga."
De festsalsstudier som vi ställer ut i Liljevalchs nu 1977 är identiska med de som Munch ställde ut på Secessionen i Berlin 1913 och senare 1917 på Liljevalchs. Historien, Alma Mater och Solen har sedan den gången inte varit utställda och har tilldags datum legat i rullar i Munch-museets magasin. Särskilt de två fälten "Alma Mater" och "Historien" har också lidit av att ha varit utsatta för väder och vind hos Munch på Ekely.
I en skrivelse till kommittén för utsmyckning av festsalen 1911 beskriver Munch den ursprungliga idén för utsmyckningen. Denna beskrivning passar till de utställda bilderna men inte till universitetets utsmyckning så som Munch slutligen redigerade den 1914–1916.
"Jag har velat att dekorationerna skulle bilda en sluten och självständig idévärld, och att dennas bildliga uttryck samtidigt skulle vara utpräglat norska och allmänmänskliga.
Med hänsyn till salens grekiska stil menar jag, att där mellan denna och mitt sätt att måla finns en rad beröringspunkter, särskilt i förenklingen och ytbehandlingen,

128

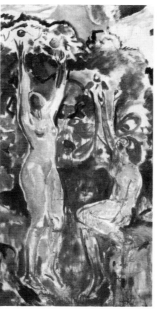

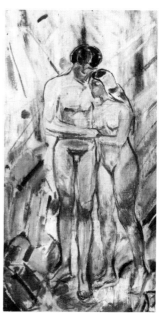

Skördande kvinnor.
Women Harvesting.
1910/11. Kat. nr 161

Nya strålar. New Rays.
1910/11. Kat. nr 159

som gör att salen och målningarna dekorativt fungerar tillsammans, även om bilderna är norska.

Medan de tre huvudbilderna "Solen", "Forskarna" och "Historien" skall verka tunga och imposanta som buketter i salen, skall de andra verka lättare, ljusare och som en blekare övergång till salens hela stil, som en ram omkring dem.

I fälten på var sida om Solen, närmast denna, skall där stå: till vänster en såningsman, till höger en man, som banar sig väg genom skogen, båda gående mot livets och ljusets källa. Landskapet fortsätter i dessa två fält räknat från solbilden.

Strålarna från solen fortsätter in på de två nästa fälten: till vänster en ung kvinna, till höger en ung man, som båda går mot ljuset.

De två nästa fälten blir: till vänster skördande kvinnor, till höger män som dricker ur en källa.

Därefter kommer de stora mittbilderna "Historien" och "Forskarna".

"Historien" visar i ett fjärran och historiskt liknande landskap en gammal man från fjordarna, som har slitit sig fram genom tiderna, nu sitter han fördjupad i rika minnen och berättar för en liten betagen pojke.

"Forskarna" speglar en annan sida av norsk natur och ande, sommaren och fruktbarheten, forskarträngtan, kunskapstörst och dådkraft.

På vart och ett av de bakersta fälten står en ung man och en ung kvinna, till höger, halvsovande, genomlysta av strålar, hjärta mot hjärta, till vänster grubblande över lysande glaskolvar, båda bilderna innehåller ett moment visande mot framtiden."

A Frieze for an Assembly Hall

by ARNE EGGUM

Munch's work on the decoration of the Great Hall (Aula) of the University in Oslo was a long and painful process, from the time he submitted his first sketches in the closed competition held in March 1909 until the decoration was finally completed in 1916. A second round was held between Munch and the painter Emanuel Vigeland, and Munch won a limited victory which, however, did not lead to a contract for execution. The University was opposed to Munch's work. One sign of this was that he was refused permission for an experimental hanging of sketches in the Great Hall after the result of the second competition. It was feared that the artist would use the exhibition to steer public opinion in his own favor. Outside the University, an independent Great Hall Committee was formed with the sole object of forcing a favourable issue from the University Board. The Great Hall decorations were fertile material for the daily press for several years.

Jens Thiis' large purchases for the National Gallery in 1908, while Munch was an in-patient at a Copenhagen clinic, and the subsequent donation to the National Gallery of some of Munch's central works from Olav Schou's collection, had no positive effect. They were regarded by the concervative university governors as a pointed demonstration by a young and radical museum director. An important turning-point which finally tipped the scales completely in Munch's favor even among the conservatives was the "re-emigration" of the young pupils of Matisse. From being generally regarded as a radical artist, Munch now came more and more to be seen as a classic in contrast to the young Modernists. Munch also won widespread support for his decorations among ordinary people. This found expression in an interesting debate in the press on the layman's versus the expert's appraisal of art. The lay mind could understand Munch because it could understand genius immediately.

Undoubtedly the most decisive factor making for a favorable issue was Munch's growing international acclaim, signalling his definitive breakthrough in Europe.

The breakthrough was marked by the big and important "Sonderbund" exhibition held in Cologne in 1912. Here Munch was presented alongside van Gogh and Gauguin as a pioneer of modern European art.

The following year Munch came to Stockholm with several exhibitions. In February he mustered just about all his collected production of graphics in Salon Joël. Shortly afterwards, a smaller portrait exhibition was arranged as a "lever" in connection with negotiations for the purchase of an important modern portrait by his hand for the National Museum in Stockholm. Lastly, in September 1913, came an exhibition consisting mainly of modern paintings in Konstnärshuset. The Stockholm exhibitions and their reception in the press give us a good picture of the extent to which the doors were opened to Munch as to a after his presentation and acclamation at the Sonderbund exhibition in Cologne.

In Stockholm, Munch was introduced as a conqueror – as a giant in the world of art. His works from the turn of the century resulted in his being regarded as a forerunner of the Expressionists. It was discovered that he had painted genuinely Expressionist pictures at the same time as the young avantgarde of the day, and it was generally accepted that with his newest works he emerged as a "classical Expressionist", or even a "classical Modernist" (sic!).

One might also read that the prices of his works were rising enormously. He was a safe investment.

Further yet, it was becoming clear that Munch was accepted by the young as a still relevant artist. The young Brücke Expressionists – Schmidt-Rottluf, Kirchner, Heckel etc. – had earlier tried to get Munch to take part in their exhibitions as a banner for their shared artistic aims.

130

Now, for example, in March 1913, the painter August Macke wrote to Munch to persuade him and Henri Rousseau to stage separate exhibitions in connection with the planned Autumn Salon for Expressionistic and Progressive Art. As a further inducement, Macke wrote that young artists regarded him as their banner. The young artists Macke mentioned were Picasso, Derain, Le Falconnier, Delaunay, Nolde, Heckel, Kirchner, Marc, and Kandinsky, who according to plan were to take part in the same exhibition.

Munch underlined his strong position vis-à-vis the University Board by exhibiting the sketches for the decorations at a number of European exhibitions in 1912 and 1913. The climax was reached when they were exhibited at the Berlin Sezession in 1913. Here, by invitation, he had his own Hall of Honour at his disposal. In the catalogue we read: Entwürfe für Wandgemälde in der Aula einer Universität (1/4 der Originalgrösse) ("Sketches for Wall Paintings in the Great Hall of a University (One Quarter of Original Size)"). There is no special mention that the pictures were intended for the University of Kristiania. Munch was prepared to have the decorations executed at some other university, and the University of Jena openly put out feelers in the hope of acquiring the pictures if they were finally rejected in Oslo.

The sketches for the decorations aroused the enthusiasm of the majority wherever Munch exhibited them. When they were exhibited in their final version in the Tivoli Hall of Festivities, Kristiania, in 1914, the enthusiasm was almost universal, and in June the same year the Kristiania University Board decided to place an order to secure the decorations for the Great Hall. Two years later the work was completed and the decorations in place.

Shortly after the Great Hall decorations were inaugurated in March 1917, Munch was in Stockholm in connection with the mounting of the Norwegian Exhibition in Liljevalchs Art Gallery. On returning to Kristiania after the exhibition was opened, Jens Thiis made this statement to *Verdens Gang* (March 31):

"As you know, we had no sculpture in the exhibition because Vigeland did not take part, and therefore the sculpture group was dropped. But at the last moment Munch allowed himself to be persuaded to go home and fetch his sketches for the Great Hall decorations, and these were hung in the big sculpture room. I have never seen such enthusiasm for these pictures as I saw here."

In the press we also read more than once that the room where Munch's Great Hall decorations were hung was always crammed with visitors. Reports from the opening (which was not open to the public) bear witness of an unusually successful occasion, with a feast for one hundred guests and a Negro band from "Svarta Katten", etc. We also read of celebrities like Prince Eugen and Prince Wilhelm doing the rounds of the exhibition gallery at Liljevalchs:

"Prince Bernadotte steps cautiously into the sculpture room, which is radiant with the colours of Munch's paintings, while Archbishop Söderblom walks backwards, screwing up his eyes to get the right general impression of Munch's sun painting."

The full and warm appreciation of the paintings by Gregor Paulsson in Stockholms Dagblad on March 25, renders any further comment by me superfluous:

"How these could ever be 'controversial' one cannot understand. Their general quality is quite self-evident, their value as monumental paintings (the main point of contention) no less so. They consist of three large and eight smaller paintings. The former portray symbolically the sun, history, and Alma Mater; the latter, chemistry, the fount of wisdom, the life of youth, and power, the industries, Autumn, and the Sower. Their ac-

tual symbolic value seems to me considerable, especially that of History, the blind old man with a little boy, under a tree in a majestic coastal landscape. There is an almost pathetic feeling in this picture, and a patriotism which should ravish even the stoniest heart. The opposite of the cold, fateful History is Alma Mater, the bright, the all-abundant. Summer sunlight bathes this picture with its warm brick-red shore, its light-green forest, and its young golden bodies against the sunlit sky. The value of such a picture as a monumental painting in a university seems to me inestimable. Its symbolism is simple and obvious, and its purely human content is as elevated and yet as easy to grasp as only a work favored with grace can be.

"A place apart – and not the lowest – is occupied by the Sower. This is perhaps the most direct of the pictures. The defiant man, conscious of his strength, trampling the ploughed earth with an iron stride, while the immovable yet radiant mountain peaks rise in the background, quivers with expressive strength. This striking picture has few rivals. Its form consistent in its simple composition. It has something in common with Holder's pictures, but is much richer. The diagonal of force moving through the picture as the advancing youth with his cold blue shadow is cast in the same mould as Holder's woodcutters, but the expression is more massive, more saturated, more obvious, so to speak."

The Great Hall studies we are exhibiting at Liljevalchs Gallery now in 1977 are identical with those Munch exhibited at the Berlin Sezession in 1913 and later at Liljevalchs in 1917. "History", "Alma Mater", and "The Sun" have never been exhibited since then – until today, they have lain rolled up in the Munch Museum storerooms. The "Alma Mater" and "History" panels, in particular, have suffered through being exposed to the elements at Munch's Ekely property.

In a letter to the Committee for the Decoration of the Great Hall in 1911, Munch describes his original idea for the decoration. This description fits the exhibited pictures, though not the university decorations as Munch ultimately completed them in 1914 – 1916.

"My aim was to have the decorations form a closed, independent ideal world, whose pictorial expression should be at once peculiarly Norwegian and universally human.

"With regard to Grecian style of the hall, I consider there are a number of points of contact between it and my style of painting, especially the simplification and the treatment of surfaces, as a result of which the hall and the decorations 'stand close together' decoratively, even though the pictures are Norwegian.

"While the three main pictures, 'The Sun', 'The Scholars' and 'History', are to give an impression of weight and dignity in the hall, like bouquets, the others are to appear lighter, brighter, like a paler transition to the overall style of the hall, a frame around them.

"The panels next to 'The Sun' and on either side of it are to be: on the left, a sower; on the right, a man seeking his way through the forest; both walking towards the source of life and light. These two panels continue the landscape of the sun picture.

"The rays of the sun continue into the next two panels: on the left, a young woman; on the right, a young man; both walking towards the light.

"The next two panels are: on the left, women reaping; on the right, men drinking from a spring.

"Then come the two large central pictures, 'History' and 'The Scholars'.

"'History' shows, in a far-off and historic-seeming landscape, an old man from the fjords, who has toiled his way through the years; now he sits absorbed in rich memories, relating them to a little boy who listens entranced.

" 'The Scholars' reflects another side of the Norwegian character and soul – summer and fruitfulness, the need to explore, thirst for knowledge and achievement.

"Each of the rear panels portrays a young man and a young woman; on the right, half asleep, lit by the beams of a new day, heart to heart; on the left, pondering apprehensively over gleaming pistons – both pictures containing an element the points to the future."

151. **Solen.** The Sun. 1910/11
310 × 500 cm. Okk M 964

152. **Stigfinnare.** Highwaymen. 1910/11
260 × 195 cm. Okk M 650

153. **Såningsmannen.** The Sower. 1910/11
264 × 199 cm. Okk M 649

154. **Historien.** History. 1910/11
232 × 605 cm. Okk M 966

155. **Forskare.** Scientists. 1910/11
Tempera på duk. Tempera on canvas. 252 × 605 cm. Okk M 965

156. **Män mot solen.** Men against the Sun. 1910/11
260 × 124 cm. Okk M 653

157. **Kvinnor mot solen.** Women against the Sun. 1910/11
258 × 128,5 cm. Okk M 651

158. **Kemi.** Chemistry. 1910/11
229,5 × 118 cm. Okk M 655

159. **Nya strålar.** New Rays. 1910/11
229 × 111 cm. Okk M 656

160. **Källan.** The Fountain. 1910/11
255 × 124 cm. Okk M 652

161. **Skördande kvinnor.** Women Harvesting. 1910/11
255 × 124 cm. Okk M 654

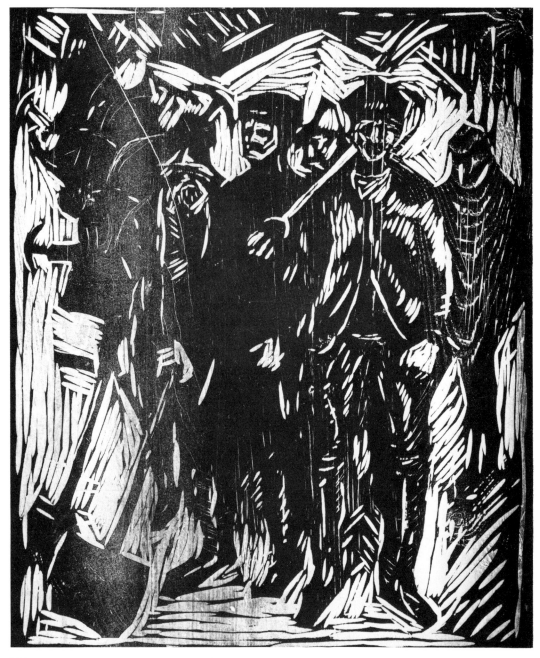

Arbetare i snö.
Workers in Snow.
1911. Kat. nr 123

134

Arbetarskildringar
Pictures of Workers

Kulturhuset
House of Culture

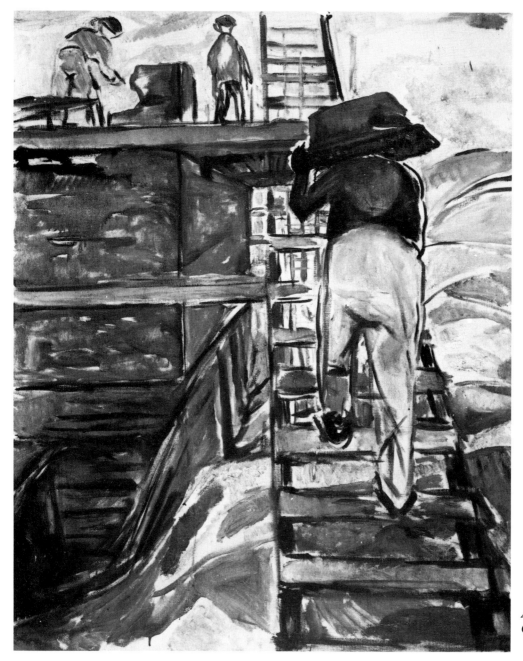

Arbete på ett bygge.
Construction Work.
1929? Kat. nr 212

Nu är det arbetarnas tid

av GERD WOLL

I februari 1929 öppnades en mycket omfattande utställning av Munchs grafik på Nationalmuseum i Stockholm. Han tycks ha varit ganska ängslig för hur denna utställning skulle bli mottagen, något han kretsar omkring i ett par brevutkast – troligtvis till Ragnar Hoppe:

"Jag vet att under senare år har det i de nordiska länderna funnits åtskilligt motstånd mot mitt sätt att arbeta – både de stora formaten och att avslöja själsliga fenomen tycks vara stötande". "Nu är det dessutom så att just i Sverige målar man i mindre format, en gärna detaljerad teknik – alltså sakligheten – knappast någon annanstans har den haft sådan jordmån som där. – Jag kan gott se det positiva i denna förändring och den kommer att vara till nytta, men jag tror knappast den kommer att vara så länge. – Jag undrar om inte det lilla formatet som väl uppstod efter den borgerliga segern för hundra år sedan och som har blivit ett konsthandlarformat, snart delvis kommer att försvinna. – Jag undrar om inte konsten får andra uppgifter – väggdekorationer eller annat."
(Okk N 213)

"Nu måste man tänka på att jag de sista 15 åren har varit upptagen med stora fresker som ju i sitt slag ersätter livsfrisen med sitt innehåll – Mina många mindre arbeten i olja och grafik blir delvis studier – det var nödvändigt för mig." "Jag tror nog att för ögonblicket kommer de stora formaten och annat i mina arbeten att verka lite i motsats till de yngre konstnärernas uppfattning om konst. Men det mänskliga kommer väl alltid att segra i längden."
(Okk N 253)

Rolf Stenersen har i sin bok "Edvard Munch. Närbild av ett geni "återgivit en del av det slutliga brevet till Ragnar Hoppe, skrivet i februari 1929:

"Jag undrar om inte det lilla formatet snart kommer att trängas tillbaka? Det är med sina stora ramar ändå en borgerlig konst använd i vardagsrum. Det är konsthandlarkonst och den har fått sin makt efter den borgerliga segern i franska revolutionen. Nu är det arbetarnas tid. Jag undrar om inte konsten åter kommer att bli allas egendom och igen få en plats i de offentliga byggnaderna och på stora väggfält?"

I en anteckning från slutet av 1920-talet ger Munch uttryck för liknande tankar:

"Arkitekturen är ny med rena ytor och rum. – De små bilderna behövs inte så mycket längre." – "Men de stora ytorna fordrar likväl liv och färg - man går till målaren och han fyller hela ytan. Men inte alla väggmålningar kan komma upp som på renässansens tid. – Konsten blir då åter folkets egendom – vi alla äger konstverket. En målares verk behöver inte försvinna som en lapp i ett hem där endast några få människor ser det. (Okk N 79)

Även om dessa omdömen härrör sig från nog så sen tidpunkt i Munchs liv, är det inte några nya tankar han kommer med. Liknande uppfattningar, om konst och konstens sociala funktion finner vi också i hans tidigare anteckningar, de tidigaste antagligen från 1890-talet.

"Vi vill något annat än bara ett fotografi av naturen. Det är inte heller för att måla vackra bilder att hänga upp på en vägg i vardagsrummet. Vi vill försöka om vi inte skulle kunna och även om vi ej kommer att lyckas, i varje fall lägga grunden till en konst som har något att säga. En konst som engagerar och griper. Konst som skapas av ens hjärteblod." (Okk N 39)

"Det som förstör den moderna konsten – det är de stora utställningsmarknaderna – det är att bilderna skall göra sig bra på en vägg – dekorera – de målas inte för saken i sig själv – inte för att kunna berätta något. –" (Okk N 59)

"Vem är i Frankrike den störste målaren – Mesonier. Han förstår bäst att egga "bourgeoisiens" lust – Vår tids konst är de stora salongernas – akademiernas – medaljernas konst. Akademierna är målarfabriker - där talangerna stoppas in och kommer ut som målarautomater." (Okk N 176)

"Konst och pengar
Vår tid är de billiga basarernas tid, vår tids konst är präglad av att de stora salongerna är konstmarknader – där konst finns till hands för den köplystna "bourgeoisien" –. Vår tids konst står under inflytande av den snikna penningaristokratien." (Okk T 2601)

I en anteckning från början av 1930-talet ger Munch en förklaring till varför han satte ihop så många av sina bilder till serier eller friser, som han själv helst kallade dem.

"Hur jag kom in på väggmålningar och friser. – I min konst har jag försökt förklara livet och sökt att få klarhet om livets väg. Detta har jag också tänkt kunde bidraga till att andra fick klarhet i vad livet innebär. – Jag har alltid arbetat bäst när jag har mina bilder i närheten. – Jag kände att bilderna hade förbindelse med varandra i innehållet. – När jag ställt dem samman fick de med en gång

138

en klang de inte hade, var och en för sig – likaväl som de inte kunde ställas ut med andra. – Så satte jag dem samman i friser. (Okk N 62)

Den viktigaste och mest kända av Munchs bildserier är naturligt nog livsfrisen, som han arbetat på under större delen av sitt vuxna liv. Huvudmotivet utvecklades tidigt på 1890-talet och blev senare återgivet i många olika versioner. Likväl såg Munch var och en av dessa bilder som ett slags utkast och hoppades i det längsta att han skulle få möjlighet att förverkliga livsfrisen som monumental utsmyckning i en lämplig lokal.

På 1920-talet umgicks han med planer om en ny stor fris vigd åt arbetarnas liv och verksamhet. Konkreta planer för en sådan fris känner vi först till 1921 från utkasten till dekorationer i matsalarna på Freia chokladfabrik i Oslo. Till en mindre matsal utförde Munch utkast till 6 fält som inte blev utförda. Detta var hans första försök att sammanställa en arbetarfris. Senare på 1920-talet gjorde han ett nytt försök med utsmyckningsplaner för det kommande rådhuset i Oslo, men ej heller denna gång fick han någon beställning. Arbetarfrisen existerar därför endast som enkla skisser och vaga anteckningar, men de enskilda bilderna som bildar grunddrag för frisen hör till Munchs absoluta huvudverk i hans senare produktion.

Redan i Munchs tidigaste försök som konstnär intar arbetarbefolkningen både på landsbygden och i staden i hans konst en ganska stor plats. De hörde hemma i de omgivningar där den unge Edvard Munch tecknade och målade, och blev därför medtagna i hans konst som lika viktiga element som hus och träd. Men i grunden heller inte mer. Någon s k social tendens finner man icke i Munchs framställningar av folk från de lägre samhällsklasserna, hans konst var varken programmatisk eller reformatorisk utan först och främst *realistisk*. Han skildrade verkligheten sådan han hade sett och upplevat den, och eftersom en del arbetare ingick som en naturlig del i denna verklighet kom de också med i Munchs bilder.

En något mera medveten återgivning av arbetare som sådana finner vi i enstaka målningar och teckningar från Warnemünde utförda åren 1907 och 1908. Men den första verkligt monumentala arbetarbilden, "Arbetare i snö", målade han först sedan han flyttat tillbaka till Norge 1909. Några år senare kom ett nytt huvudverk "Arbetare på hemväg".

Under åren 1910 - 20 målade han också flera stora, kraftfulla bilder med motiv från olika former av jordbruksarbete och även om han inte tog upp dessa motiv i senare planer på en arbetarfris, tycks det vara ganska klart att han också uppfattade dessa bilder som en slags arbetarbilder. I utställningskatalogerna från dessa år kan vi se en ganska tydlig tendens att använda beteckningen arbetare, även vid tillfällen då detta kan synas nog så sökt. Som exempel på ett sådant bruk av titlar kan nämnas: "Jordbruksarbetare", "Arbetare vid havet", "Arbetare i skärgåden" och "Arbetare tar upp ett träd".

I en artikel från 1918 jämför Arnulf Øverland, som då var aktiv konstkritiker, jord-

bruksbilderna, här representerade med den praktfulla "Mannen i kålåkern", med "Arbetare på hemväg".

> "Kan denna bild uppfattas som ett förhärligande av mannen på jorden, av det sunda naturliga arbetet, så visar den stora kompositionen på fondväggen baksidan av medaljen, arbetets förbannelse."

Om "Arbetare på hemväg" skriver han för övrigt: "Betoningen av det rent måleriska av linjerna, rytmen i denna proletärernas uppmarsch är förresten så överväldigande, att ingen kan känna sig förolämpad av någon agitorisk avsikt."

Munchs gode vän genom många år, Jappe Nilssen, går något längre i sin anmälan av samma utställning:

> "Har man en smula fantasi, kunde bilden utgöra en illustration till de senaste händelserna i Ryssland."

Munch var knappast särskilt politiskt intresserad, men allt tyder på att han betraktade arbetarrörelsens frammarsch med stor sympati. Om inte förr står det också klart, att Munch kan ha räknat sig själv som en slags socialist på slutet av 1920-talet. Vi har flera berättelser från folk som kände honom, eller var i kontakt med honom som kan intyga detta. Felix Hatz var en av dem som besökte Munch på Ekely, och i katalogen för Munch-utställningen i Malmö konsthall 1975 skriver han:

> "Munch hade radikala åsikter, möjligen av personliga skäl. Han kände sig själv som en arbetare på jorden. Han ansåg att det nu var arbetarnas tidsålder, det var deras tur att inta de borgerliga positionerna. Detta var omkring 1928 – 29. Annars ville han inte blanda sig i politik. "Varje tvättgumma vet sådant bättre än jag", sa han till mig."

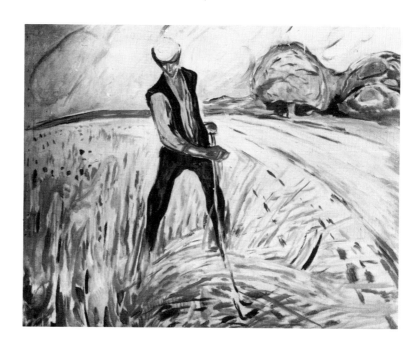

Slåtterkarl. Haymaker. Ca 1916
Kat. nr 139

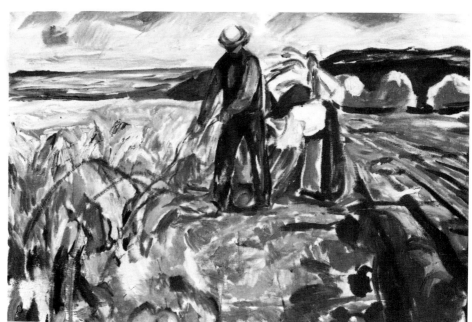

Skörden bärgas.
Grain Harvest.
1917. Kat. nr 140

Now the Time of the Workers Has Come by GERD WOLL

In February 1929, a very comprehensive exhibition of Munch's graphic works opened at the National Museum in Stockholm. Munch seems to have been quite anxious about the reception this exhibition was to meet, and drafts for a couple of letters – probably to Ragnar Hoppe – centre round this question:

> "I know that in recent years there has been a good deal of resistance in Scandinavia to the way I work – both the large formats, and also doubtless the laying bare of the phenomena of the spirit now seems shocking."

> "Now it is increasingly true that just in Sweden, the small format, smooth execution and elegant execution – objectivity in other words – have hardly anywhere had a firmer foothold than in Sweden – I do see the good in this change of heart, and it will have some good effects, but I hardly think it will last very long – I have a feeling that the small format, which I suppose originated after the victory of the bourgeois a hundred years ago and which has become an art dealers' format, will gradually die out, – I feel art will take other forms – wall decorations or something else." (Okk N 213)

> "Now it must be remembered that for the last 15 years I have been occupied with big frescoes which by their nature take the place of the Frieze of Life and its content – My many smaller works in oils and graphic works are partly studies – this was necessary to me – "

> "For the time being, I suppose, the large formats and other things about my art will appear to be rather in conflict with younger artists' conception of art. But the human will doubtless always triumph in the end." (Okk N 253)

In his book "Edvard Munch. Nærbilde av et geni" ("Edvard Munch. Close-Up of a Genius"), Rolf Stenersen quotes part of the final letter to Ragnar Hoppe, written in February 1929:

> " – Don't you think the small format will soon be forced to retreat? After all, with its wide frames, it is a bourgeois art meant for living-rooms. It is art dealers' art, and it has gained its power following the bourgeois victory in the French Revolution. Now the time of the workers has come. Will not art again become the property of all? Again find its place in public buildings and large wall surfaces?"

Munch expresses similar thoughts in a note from the end ot the 1920s:

> "Architecture is renewed, with simple surfaces and spaces – The small pictures are not needed so much – "
> "But the large surfaces still need life and colour – You go to the painter, and he covers the whole surface. I have the feeling that a new age of wall paintings may be coming, as in the Renaissance – Then art will once again be the property of the people – we will all own the work of art. –
> A painter's work need not disappear like a bit of cloth into a home where just a couple of people can see it – " (Okk N 79)

Even if these remarks were written down at quite a late stage of Munch's life, the ideas he

is expressing are not new. Similar opinions on art and on its social function can be found in far earlier notes, the first of them probably from the 1890s:

"We want something else than mere photographs of nature. Nor is it to paint beautiful pictures to hang on a living-room wall. We want to try whether we could not if we do not succeed ourselves then at least lay the foundation for an art that is given to man. An art that takes hold of you and grips you. Art created with one's life blood." (Okk N 39)

"What is destroying modern art – it is the big exhibitions – the big fairs – it is that pictures are supposed to look nice on a wall – to be ornamental – they are not done for the thing itself – to state something – " (Okk N 59)

"Who is the greatest painter in France – Mesonier
He is the one who best knows how to recount the pleasures of the bourgeoisie
– The art of our time is the art of the big salons – of the academies – the art of medals."
"The academies are the great painter-factories – the talents are fed in and come out as painting machines." (Okk N 176)

"Art and money
Our time is the time of fairs and bazaars, the art of our time bears the stamp of it the big salons are bazaars – Our art is for sale to the acquisitive bourgeoisie – The art of our time is under the control of the smoothest of monied cliques – the bourgeoisie" (Okk T 2601)

In a note from the beginning of the 1930s, Munch explains why he combined so many of his pictures into series or friezes, as he preferred to call them:

"How I got into wall paintings and friezes – In my art I have tried to explain life to myself and sought to shed light on the path of life I also thought this might help others in elucidating life – I have always worked best with my paintings about me – I felt the pictures were related to each other in content – When I placed them together they immediately took on a note they did not have individually – as if they could not be exhibited with others – Then I combined them into friezes – " (Okk N 62)

The most important and best known of Munch's series is, of course, the "Frieze of Life", which he worked on throughout most of his adult life. The principal motives were developed in the early 1890s, but they were repeated later in many different versions. Still, Munch regarded these individual pictures rather as a kind of sketches, and he hoped to the last that he would get the opportunity to realize the "Frieze of Life" as a monumental decoration in a hall of its own.

In the 1920s he was nursing plans for a new, large frieze devoted to the life and work of the working classes. We first come across concrete plans for such a frieze in 1921, in the form of sketches for decorations in the dining room at Freia Chocolate Factory, Oslo. For a small dining room, Munch prepared sketches for six panels. They were never executed, but this was Munch's first attempt to compose a worker frieze. Later in the 1920s he made another attempt in connection with his plans for decorating the coming Oslo City Hall, but he did not get a commission this time either. The "Worker Frieze" therefore exists only in the form of individual sketches and vague notes, but the individual pictures forming the basis for the frieze are indisputably among the main works of Munch's later production.

Right from Munch's earliest artistic efforts, the working-class population of the country and

the city occupy quite a prominent place in his art. They were part of the surroundings that the young Edvard Munch drew and painted, and therefore they appeared in his pictures as elements just as important as houses or trees. But, basically, no *more* important either. We find no "social tendency" in Munch's representations of people from the lower classes. His art was neither programmatic nor reformist, but first and foremost it is *realistic*. He described reality as he had seen and experienced it, and because workers were a self-evident part of this reality they also appeared in Munch's pictures.

We find a rather more conscious representation of workers as such in isolated paintings and drawings from Warnemünde, done in the years 1907 and 1908. But the first truly monumental picture of workmen – "Workers in Snow" – was not done until Munch returned to Norway in 1909. A year or so later came another major work, "Workers Returning Home".

In the years between 1910 and 1920 he also executed a number of large, powerful pictures with motives taken from various kinds of agriculture, and although he did not include these motives in his later plans for a "Worker Frieze", it seems fairly clear that he also regarded these pictures as "worker pictures" of a kind. In exhibition catalogues from these years we find quite a clear tendency to use the word worker, even in cases where it seems rather artificial. Examples of titles of this kind are: "Agricultural Worker", "Workers in the Garden", "Workers in the Offshore Islands", and "Workers Uprooting a Tree".

In a review from 1918, Arnulf Øverland, who was then active as an art critic, compared the agricultural pictures, represented by the splendid "Man in the Cabbage Field", with "Workers Returning Home":

> "If this picture can be regarded as a glorification of the man on the land, of healthy, natural work, the large composition on the rear wall shows the other side of the coin, the curse of work."

Of "Workers Returning Home" he writes further:

> "The emphasis on the purely pictorial, on the lines, on the rhythm in *this* proletarian march is so overwhelming that no one could take offence on the grounds of any agitational motive."

Munch's good friend of many years, Jappe Nilssen, goes rather further in his review of the same exhibition:

> "It takes but little imagination to see in this picture an illustration of the recent events in Russia."

Munch hardly devoted much interest to politics, but there is every indication that he observed the advance of the labour movement with much sympathy. It is also clear that Munch must have counted himself a socialist of a kind by the end of the 1920s, if not before. We have several accounts by people who knew him or were in contact with him to support this. Felix Hatz was among those who visited Munch at Ekely, and in the catalogue of the Munch Exhibition at Malmö Art Gallery in 1975 he writes:

> "Munch held radical opinions, possibly for personal reasons. He felt himself to be a worker on the earth. He believed that this was the age of the workers, that the time had come for them to seize the bourgeoisie's positions. This was around 1928 – 29. Other than this, he would not meddle in politics. 'Any washerwoman knows more about it than I do,' he said to me."

Skurgummor i trappa. Charladies on a Staircase. Ca 1906. Kat. nr 49 KH

Människor och miljö i Kristiania 1880-talet

Familjen Munch bodde åren 1875 – 1889 på Grünerløkka i Kristiania – eller Oslo som staden hetat sedan 1924. Detta område ligger idag ungefär som det gjorde vid sekelskiftet, ett ganska tättbebyggt bostadsområde präglat av stora hyreskaserner och trånga bakgårdar. Området begränsas i väster av Akersälven och längs denna låg tidigare de flesta av stadens viktigare industrier.

Grünerløkka byggdes i tre faser – först blev den södra delen bebyggd med små trähus på 1860-talet. Detta skedde innan området blev inkorporerat i Kristiania stad och därmed underlagt murtvång. Efter stadsutvidgandet blev hela området reglerat och fram till ca 1875 uppfördes en hel del mindre murgårdar. Den sista fasen kom på 1890-talet då man reste stora 4 – 5 våningars murgårdar, ofta flera bakom varandra med trånga gårdsrum emellan. Vid den tidpunkten hade emellertid familjen Munch lämnat Grünerløkka. Under den tidsperiod de bodde där hände ej så mycket på byggnadsfronten, även om en viss förtätning av kvarteren säkerligen måste ha pågått hela tiden. Munch-familjen flyttade ofta – i allt hade de 5 olika adresser i loppet av 14 år på Grünerløkka. Det verkade också som om de hela tiden flyttade in i nya hus.

Även med murgårdarna från 1860- och 70-talen hade området en övervägande lantlig prägel. Man använde Akersälven både att bada och att fiska i och fortfarande betade kor på en del av de obebyggda markerna. Folk som bodde på Grünerløkka var först och främst hantverkare, lägre funktionärer och arbetare med fast anställning.

Orsaken till att Munchfamiljen 1875 flyttade från en rymlig lägenhet i stadens centrala delar till en mycket mindre våning i ett typiskt nybyggarstråk som Grünerløkka var på den tiden är ej känd. Fadern hade sin fasta inkomst som militärläkare, så någon plötslig nedgång i den ekonomiska situationen kan knappast ha varit förklaringen. Det hela verkar nästan oförklarligt så länge man bara ser till den negativa sidan hos området, något man gör ganska ofta. Grünerløkka hade knappast det bästa rykte bland Kristianias överklass, men det var likväl långt ifrån något fattigkvarter. Bland annat kunde de flesta av bostäderna på Grünerløkka fresta med indraget vatten i lägenheterna och toalett i trappan, något som absolut inte förekom i de äldre fastigheterna längre västerut i staden. Dessutom kan väl också områdets lantliga karaktär ha spelat en positiv roll för Munchfamiljen, där tuberkulos, lunginflammation och bronkit var en del av vardagen.

Familjens barn tycks i varje fall sällan ha lekt utomhus med andra barn i grannskapet. Sjukdom och klasskillnad gjorde nog sitt till att de höll sig så mycket för sig själva och mest stannade inomhus. Fönstret kom att spela en mycket viktig roll i en sådan situation och i Edvard Munchs konst blir det ett mycket vanligt motiv. Fönstret blev öppningen till allt det som försiggick där ute, men som han själv var förhindrad att ta del i.

I hans tidigaste ungdomsarbeten är det vanligtvis skildringar av närmiljön som do-

Arbetaren och barnet. The Worker and the Child. 1908. Kat. nr 70 KH

minerar. Dels interiörer och människor inne i våningen, dels utsikten genom fönstret. Allt efter blev han säkrare och tog med sig teckningsblock ut i fria luften men fortfarande var han mycket upptagen av platser och människor i den närmaste omgivningen. I november 1880 beslöt han sig för att bli målare och slutade Tekniska Skolan, där han gått knappt ett år. På den tiden flackade han ständigt och jämt runt med sitt teckningsblock, antingen ensam eller tillsammans med andra blivande konstnärer som han träffat på tecknarskolan eller andra platser. Från de första åren på 1880-talet finns en mängd skisser, teckningar och små bilder i olja från Kristiania och dess omgivning. Landskapet dominerar starkt men som regel finner vi också en del små figurer på dessa bilder – utslitna kvinnor och män som vandrar längs vägarna.

På mitten av 1880-talet kom Edvard Munch i kontakt med den s k "Bohème-gruppen" i Kristiania med målaren Christian Krohg och skriftställaren Hans Jæger i spetsen. Även om Munch hela tiden var en nog så perifer medlem i denna krets, är det ganska klart att deras radikala synpunkter på konst såväl som på politik i högsta grad kom att påverka honom. Munchs målningar från slutet av 1880-talet har tydligt släktskap med Krohgs naturalism och i dagböckerna försöker han "skriva sitt liv" i Jægers stil.

1. Snickaren Heggelund. 1878
Laverad pennteckning. 112 × 113 mm. Okk T 2587

Påskrift nederst till höger, antagligen av Inger Munch: "Snickaren Heggelund".

På baksidan finns flera påskrifter av Inger Munch: "Heggelund lärde min tant och Edvard lövsågning 1878".
"Reste till Nordland för att rädda sin son från förbrytarbanan. Sonen blev en aktad man i Nordland".

Heggelund omnämnes flera gånger i familjebreven och i Edvard Munchs tidigaste dagböcker, som t ex i brev från brodern Andreas till Edvard 12.7.1876:
"Heggelund var här och var mycket tillfreds med tants utskärning och tyckte att tant var en märkvärdig dam som kunde göra sådant".

I Edvards dagbok från den 5 och 6 april 1880:
"Tecknade idag mönster till en list på en piphylla som Heggelund skall göra".
"Idag har jag hållit på med lövsågning".

Då Edvard Munch började arbeta med träsnitt från mitten av 1890-talet, visade det sig mycket nyttigt att han hade lärt sig att hantera en lövsåg. I stället för att tillverka en stock för varje färg han önskade trycka med, fann Munch på att avsevärt förenkla hela tryckningsproceduren genom att skära ut delar ur stocken med lövsåg. Dessa delar blev sedan invalsade med den önskade färgen och satta samman igen som ett slags pussel. De utskurna delarna följer gärna teckningens konturer och detta gör sitt till att strama till kompositionen på ett mycket verkningsfullt sätt.

2. Övre Foss. 1880
Olja på kartong. 120 × 180 mm. Okk M 1044

Denna gamla byggnad låg strax nära Munchfamiljens bostad på Fossvägen, Grünerløkka. Edvard Munch har tecknat Övre Foss flera gånger, bl a lyckades det honom t o m att få sålt en teckning därifrån till "Folkebladet" som publicerade den 1889. Byggnaden hade på sin tid tjänat som tillflykt för många kända borgare från Kristiania och var byggd i en stil som tycks ha varit mycket vanlig för lantställen runt staden.

3. Akersälven vid Kungens Kvarn. Ca 1883/84
Olja på kartong. 245 × 310 mm. Okk M 1050

Denna idyll belägen mellan små industrier fann Munch strax utanför Grünerbrua. Fabriksskorstenarna längst till höger tillhörde en sedan länge nedlagd färgfabrik, som på 1880-talet inköpte en av de sista lediga tomterna längs älven. Fabriksskorstenar till vänster var Kristiania Konst- och Metallgjuteri, där en rad norska bildhuggare har gjutit sina skulpturer. Byggnaden nederst till vänster är den gamle Kungens Kvarn, som sedermera blev ersatt av en långt mer imponerande anläggning.

4. Från Akersälven
Blyerts. 188 × 289 mm. Okk T 124

Akersälven bjöd på många spännande motiv för den unge konstnären och sommaren 1882 tillbragte han långa stunder på älven tillsammans med jämngamla kolleger.

I brev till vännen Bjarne Falk berättar han: "På förmiddagen håller jag på att måla ett studiehuvud och på eftermiddagen är jag sysselsatt med att måla ett motiv från Akersälven tillsammans med Ström och Hansen, som nog är de enda jag träffat av de jag kände från teckningsskolan. Vi har det emellertid mycket trevligt tillsammans. Vi sitter nog så skönt alla tre i en båt på Akersälven och arbetar en 4 timmar i sträck".

5. Bergfjerdingen. Ca 1881
Olja på kartong. 220 × 275 mm. Okk M 1059

Antagligen målad från fönstret på Fossvägen. Backen längst till vänster i bilden leder ner till Akersälven vid Kungens Kvarn och Grünerbrua och var troligtvis den naturliga vägen för familjen Munch, när de skulle över till mera centrala delar av staden.

6. Gamla Aker kyrka och Tälthusbakken. 1881
Olja på kartong. 210 × 160 mm. Okk M 1043.
Signerad n t v "E. Munch 1881".

Denna kyrka, som är stadens äldsta, har Munch tecknat och målat otaliga gånger.

Från fönstret på Fossvägen har han antagligen kunnat se över till kyrkan, men han har nog stått på marken nedanför kyrkan, när han återgivit den på teckningar och målningar. De små låga trähusen i backen nedanför kyrkan står fortfarande ganska oförändrade kvar. De som bodde i Tälthusbakken tillhörde nästan samma slags människor som dem man fann i den södra delen av Grünerløkka d v s hantverkare och arbetare.

7. **Gamla Aker kyrka och Tälthusbakken.** 1881
 Olja på kartong. 160 × 210 mm. Okk M 1042

8. **Från bryggan.** 1881
 Blyerts. 148 × 234 mm. Okk T 84.
 Signerad n t v "från bryggorna – Edv. Munch 81".

9. **Från Grönlandstorget. (Lilla Torget).** 1881
 Blyerts. 152 × 246 mm. Okk T

Som vi ser så var det inte så stor plats som torghandeln hade på Lilla Torget och i längden kunde man inte konkurrera med det nya och närliggande Youngstorget. Den legala handeln upphörde därför så småningom men Lilla Torget och Vaterlands bru var i många år centrum för en mera ljusskygg verksamhet.

10. **Positivhalare på gården.** 1881
 Blyerts. 209 × 272 mm. Okk T 78. Påskrift på baksidan: "1881".

Detta var tidigare en mycket välkänd syn på gårdarna i huvudstaden. Positivhalaren var oftast italienare och sjöng sina smekande sånger till ackompanjemang av mer eller mindre hesa positiv. Ofta hade de också en apa till att samla in pengar.

11. **Skisser av folkliga typer.** Ca 1881?
 Tuschpenna. 335 × 500 mm. Okk T 1270

12. **Skisser av folkliga typer.** 1881.
 Blyerts. 150 × 245 mm. Okk T 85
 Signerad n t h: "E. Munch 81"

13. **Sjömän på brygga.** Ca 1881?
 Blyerts. 130 × 162 mm. Okk T 102

På baksidan är tecknat en blyertsskiss av en pojke med mössa.

14. **Olaf Ryes Plats.** 1883
 Olja på kartong. 20,5 × 23,8 cm. Okk M 927 A

Från 1882 – 83 bodde familjen Munch på Olaf Ryes Plats, och det är utsikten från fönstret mot det sydöstra hörnet av platsen som han har målat här.

Gående arbetare i snö. Workers in the Snow. 1910—12. Kat. nr 89 KH

151

15. Eftermiddag på Olaf Ryes Plats. 1883/84
Olja på kartong. 48 × 25 cm.
Signerad n t v "E. Munch 84". Nationalmuseum, Stockholm

Också under sina första år på Grünerløkka i lägenheten i Thv. Meyersgatan hade familjen Munch haft utsikt över Olaf Ryes Plats. Upparbetningen av platsen och anläggandet av tvärgatan tvärs över platsen blev först utfört sedan stadsfullmäktige hade beviljat medel därtill 1876.

16. Från lumpsamlarlivet. Ca 1884
Bläck. 188 × 250 mm. Okk T 87

En teckning med motsvarande motiv finns också i norsk privat ägo, och på denna har Munch skrivit: "Från lumpsamlarlivet eller sista akten av en livshistoria. Edv. Munch 1884".

Tiggare, uteliggare och andra förkomna stackare förekommer inte ofta i Munchs konst, men enstaka exempel på detta finns också. Trashank från Gardermoen (kat.nr 27) är ett annat tidigt bevis på att Munch inte heller var blind för denna sida av tillvaron. En närmast monumental framställning av Tiggaren har han givit i en målning från 1909, som blev presenterad som utkast för dekoration tillsammans med en motsvarande framställning av arbetare.

17. Utsikt från fönstret i Schous Plats 1. 1885
Akvarell och blyerts. 473 × 320 mm. Okk T 123

På baksidan finns följande påskrift, undertecknat G:
"Av Edv. Munch. Från våren 1885. Schous Plats 1, utsikt genom samma fönster som i "Vår". Upplysning av frk. Inger Munch."
Teckningen tillhör samma skissblock som kat.nr 18 och 19.

18. Från Grünerløkka. 1885
Akvarell och blyerts. 473 × 320 mm. Okk T 123.
Teckningen tillhör samma skissblock som kat.nr 17 och 19.

19. Morgon på Grünerløkka. 1885
Blyerts på papper. 312 × 422 mm. Okk T 445

På baksidan en blyertsteckning av en stående arbetare. Teckningen tillhör samma skissblock som kat.nr 17 och 18. Arbetare som gick till och från sitt arbete var en daglig syn på Grünerløkka. Arbetsdagen var lång och det var därför oftast mörkt när arbetarna vandrade genom gatorna.

Eftersom ofärgat bomullstyg var billigt var detta mest använt till arbetskläder. Intrycket av arbetarnas ljusa kläder i dunkelt ljus eller kvällsskymning har Munch återgivit i flera teckningar från senare delen av 1880-talet. I en av dagböckerna berättar

Kat. nr 19

han om en gång han och två andra körde hemåt i vagn sent på natten efter en större fest: "Utanför såg han det lysa i byxorna hos en som gick till sitt arbete."

Okk T 2770

En liknande stämning har han också återgivit i målningen "Vintermorgon på Kristian IV:s gata" från 1892. J. Thiis talar om detta som hans första "arbetsbild" – "där man i vintermorgonens dunkla ljus och lyktsken ser folk gå till sitt arbete – ypperlig impressionism från tiden."

20. Gående arbetare i ljus från gaslykta. Ca 1885?
Tuschpenna. 361 × 237 mm. Okk T 111

21. Gatuscen från Kristiania. Före 1889
Tuschpenna. 214 × 280 mm. Okk T 1265

I en notis har Munch givit en ganska god beskrivning av den händelse som ligger till grund för teckningen.

"De svängde vid järnvägen – gick utefter den – till bron. – Hon visade vägen han följde. – De tog till höger – under järnvägsbroarna.
Här gick de fram och tillbaka längs älven – såg ned var gång de kom till ett gasljus – och tog armarna till sig. I mörkret stannade de – såg in i varandras ögon – av och till såg de sig om när någon kom men det vara bara arbetare. – Rad efter rad gick de – lika varandra och allvarliga – det lyste i mörkret av deras vita arbetskläder – när de var vid en gaslykta – föll långa svarta skuggor".

Okk T 2781-ab

Arbetsmotiv från Kristiania och Hedmark ca 1880 – 82.

Militärläkaren Christian Munch gjorde säkert stora ansträngningar för att försäkra sig om att familjen kom bort från staden under sommaren. Att resa bort på semester var fortfarande mycket ovanligt för de flesta som bara hade mycket få fridagar och nog med att klara de vanliga vardagliga omkostnaderna. Bland de som hade det bättre ställt hade det emellertid blivit allt vanligare att flytta ut från stan under sommaren. Många skaffade sig egna sommarhus, andra hyrde sig ett hus för säsongen. Familjen Munch hade knappast så goda ekonomiska förutsättningar att de kunde unna sig den lyxen att ha ett eget sommarställe, men med hjälp av nära och avlägsna släktingar och andra vänner tycktes de alltid ha klarat att komma ut på landet. Fadern tjänstgjorde under sommaren på militärförläggning i Akershus, företrädesvis Gardermoen och Helgelandsmoen, och sönerna Edvard och Andreas var ofta tillsammans med honom. Tant Karen och småflickorna blev då inlogerade på andra platser, t ex på en gård i stadens omedelbara närhet.

Då Edvard föddes bodde familjen på Løten i Hedmark, och trots att de flyttade därifrån då han var knappt ett år gammal bevarade de kontakten med folket på gården där de hade bott, och var på besök flera gånger senare. 1882 tillbringade den 19-

153

årige konstnären sommaren i gamla trakter i Hedmark, där han flitigt tecknade av människor i arbete och vila.

22. **Smed.** 1880
 Blyerts. 112 × 186 mm. Okk T 120 – 4

23. **Smed.** 1880
 Blyerts. 112 × 121 mm. Okk T 120 – 6

24. **Torggumma med fisk.** 1880
 Blyerts. 112 × 121 mm. Okk T 120 – 6R

25. **Fiskhandlare.** 1880
 Blyerts. 112 × 186. Okk T 120 – 8

26. **Från Gardermoen. Kökstjänst.** 1880
 Blyerts. 112 × 186 mm. Okk T 120 – 9

Kat. nr 28

27. **Trashanken.** 1880
 Blyerts. 112 × 155 mm. Okk T 120 – 16

På baksidan har Munch skrivit: " 'Trashanken' är liksom sina kollegor 'Wergelands-pojkar', några av de märkligaste figurer vårt land har frambringat av detta slag. 'Trashanken' som strövar omkring i skogarna kring Gardermoen och under Exercisen uppehåller sig på denna plats är från topp till tå täckt med trasor, som ligger nästan en fot tjockt – för att hålla värmen borta om sommaren, som han uttrycker det. Han lever av tiggeri, ligger i skogen eller på fälten om sommarnatten, men drar om vintern till sina släktingar som skall bo någonstans i Romerike."

Kat. nr 23

28. **Man som slipar kniv.** 1880
 Blyerts. 112 × 186. Okk T 120-18

Teckningen tillhör samma skissblock som de föregående teckningarna, men låg löst.

29. **Stående flicka med räfsa.** 1882
 Blyerts. 313 × 238 mm. Okk T 717.
 Påskrift till höger. "Från Hedemarken". Sommaren 1882 var Munch i Hedmark på sitt gamla födelseställe Løten.

30. **Kvinna i vävstol.** 1882
 Blyerts. 326 × 233 mm. Okk T 497

31. **Slåtterkarlar.** 1883
 Blyerts. 246 × 340 mm. Okk T 2360
 På baksidan en teckning av Karen Bjølstad, gjord på Skjellestad 1883

32. **Man med sädesskyl** Ca 1882
 Blyerts. 240 × 170 mm. Okk T 2681

Paris och St. Cloud. 1889 – 90.

1889 – 91 innehade Munch norskt statsstipendium, kr. 1 500 de två första åren och kr. 1 000 det tredje. Dessa pengar gjorde det möjligt för honom att resa utomlands för att studera konst, och den mesta tiden av dessa tre år uppehöll han sig i Frankrike.

Omkring den 1 oktober 1889 reste han till Paris, där han anmälde sig till Bonnats ateljé tillsammans med en del andra unga norska konstnärer. Han tycks ha arbetat ganska flitigt hos Bonnat på förmiddagen, men starkare intryck tog han av den konst han såg på museerna och gallerierna.

Vid årsskiftet 1889/90 flyttade han ut till St. Cloud ett litet stycke utanför Paris där han levde ganska isolerad från den övriga skandinaviska konstnärskolonien. Hans närmaste vän på den tiden var den danske diktaren Emanuel Goldstein. För övrigt tillbringade han fritiden på sitt rum eller i restauranten nedanför där han träffade den lokala ortsbefolkningen. Om detta skrev han hem till tant Karen:

"Jag är bara tillsammans med franska arbetare och andra borgare i St. Cloud – pratar så gott jag kan med dem och lär mig därvid mera franska. Alla här av det lägre ståndet är oändligt älskvärda." (15.1.90).

På denna tid åstadkom han en del bilder från restauranter och barer ofta med en viss genremässig prägel som kan tyda på att han hade låtit sig inspireras av Raffaëllis "Les Types de Paris" som hade utkommit strax innan.

33. **Husmålare.** 1898
 Akvarell. 230 × 306 mm. Okk T 126 – 1

Skissblock Okk T 126 härstammar från den första tiden i Paris – november/december 1889. Det innehåller bland annat en rad skisser av vardagslivet på gator och restauranter.

34. **Kypare.** 1889
 Blyerts. 230 × 306 mm. Okk T 126 – 6

35. **Två kvinnor.** 1889
 Blyerts. 230 × 306 mm. Okk T 126 – 12

36. **Kaféscen.** 1889
 Blyerts. 230 × 306 mm. Okk T 126 – 27

37. **Från Seine.** 1890
 Olja på duk. 32 × 27 cm. Res A 294. Signerad n t v: "E. Munch".

38. **Väntrum.** 1890
 Blyerts. 120 × 195 mm. Okk T 127 – 15

Skissblock Okk T 127 började han antagligen på under den första tiden i St. Cloud, och de skisser från kaféer och liknande som finns med här, härstammar troligtvis från denna tid. Skissblocken innehåller också en del teckningar som kan ha gjorts senare på 1890-talet.

39. Kaféscen. 1890
Blyerts. 120 × 195 mm. Okk T 127 – 17

40. Kaféscen. 1890
Blyerts. 120 × 195 mm. Okk T 127 – 18

41. Kaféscen. 1890
Blyerts. 120 × 195 mm. Okk T 127 – 22

42. På kaféet. 1890
Olja på duk. 560 × 490 mm. Okk M 251

Kvinnoarbete. Ca 1890 – 1908.

Arbetande kvinnor finner man relativt få i Munchs konst, de är så gott som uteslutande upptagna med traditionella kvinnosysslor, som t ex tvätt av olika slag. De kvinnliga arbetarna han kom i kontakt med var i stort sett begränsade till serviceverksamheter – hembiträden, servitriser, tvätterskor och sjuksköterskor.

43. Från Tiergarten i Berlin. 1896
Blyerts. 385 × 563 mm. Okk T 1946

44. Från Tiergarten i Berlin. 1896.
Sch. 54. Torrnål och akvatint på kopparplåt.
119 × 152 mm (bildytan). Okk G/r 42 – 27

45. Tvätt. Ca 1900?
Blyerts. 207 × 261 mm. Okk T 1888

Motivet är hämtat från strandkanten, Åsgårdstrand. I norsk privat ägo finns en målning med någorlunda liknande motiv från 1920 – 30, men teckningen kan knappast vara utförd så sent.

46. Tvätt vid stranden. 1903
Sch 198. Etsning på kopparplåt. 90 × 137 mm. Okk G/r 93 – 5

47. Hemarbete. 1903
Etsning på kopparplåt. 89 × 138 mm (bildytan). Okk G/r 94 – 3.
Signerad n t h: ”Edv. Munch 5:e tryck”

Kat. nr 39

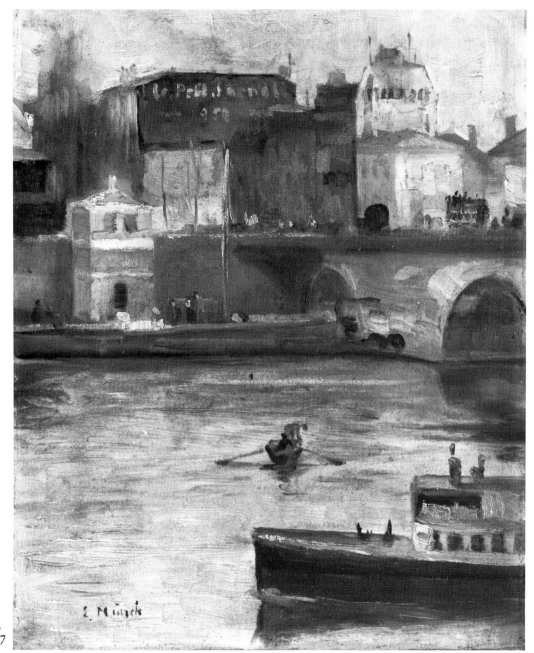

Från Seine.
From the Seine.
1890. Kat. nr 37

48. Tvätt. 1903
Sch. 210. Tryckt från en trästock som är invalsad med svart och rött.
327 × 456 mm (bildytan). Okk G/t 610 – 6

49. Skurgummor i trappa. Ca 1906
Gouache, kol och färgkrita på papper. 71 × 80 cm. Okk M 1069

50. Skurgummor i trappa. 1906
Kol. 564 × 690 mm. Okk T 1948

51. Skurgummor i korridoren. 1906
Gouache och färgkrita på papper. 716 × 475 mm. Okk T 534

På baksidan finns en utställningsetikett från 1914, Galerie Flechtheim, Düsseldorf, där det står: "Edv. Munch: Bodenwäscherin in Mutiger Ritter. Køsen".

52. Sjuksköterskorna. 1908
Akvarell och kol. 637 × 467 mm. Okk T 533

Signerad n t h: "E. Munch". Tillkommen under vistelsen på Dr Jacobsens klinik i Köpenhamn.

53. Sjuksköterska med lakan. 1908
Akvarell och färgkrita. 640 × 456 mm. Res 300.
Signerad n t v: "Edv. Munch/1908"

54. Sjuksköterska med lakan. 1908
Akvarell och kol. 359 × 259 mm. Okk T 1899

Fiskare, bönder och andra arbetare i Tyskland och Norge. Ca 1900 – 1908.

1892 blev Munch inbjuden att ställa ut i Berlin, och även om denna utställning blev en stor skandal, ledde den till att flera tyska konsthandlare kom med erbjudande om att arrangera utställningar av honom på andra platser. Härmed var på sätt och vis Munchs internationella rykte grundlagt och åren fram till 1909 kom han att uppehålla sig utomlands större delen av tiden. Bortsett från enstaka längre uppehåll i Paris, var han för det mesta i Tyskland, och då särskilt i Berlin där han umgicks med en bohèmeklick som väl inte var särskilt annorlunda än den han kände hemifrån. Delvis omfattade den också samma personer eftersom inslaget av skandinaver var ganska stort. En ständigt ökad utställningsverksamhet, förutom porträttuppdrag och andra beställningar, förde honom runt till många olika platser i Tyskland.

Arbetare finns det mycket få av i Munchs konst från 1890-talet. Under denna tid skapade han sina viktigaste "livsfrisbilder" med kärlek, sjukdom och död som genomgående tema. Bilder från "det moderna själslivet" kallade han dem också.

De första åren i vårt århundrade var också hektiska, men fruktbara arbetsår för Munch. Vardagsepisoder och vardagsmänniskor dyker upp igen i målningar och raderingar från denna tid.

På somrarna 1907 och 1908 uppehöll Munch sig i Warnemünde, en liten fiskarby på Östersjökusten, strax utanför Rostock. "Ett tyskt Åsgårdstrand" kallar han byn i breven hem. Här målade han åtskilliga bilder där ortens arbetarbefolkning intar en central plats. Mest känd är väl "Murare och mekaniker" (kat.nr 68) som ofta omtalas som hans första arbetarbild. Bland hans övriga verk med arbetarmotiv är emellertid "Arbetaren och barnet" (kat.nr 70) väl så viktigt.

55. Stående arbetare. 1902
Sch. 146. Etsning på kopparplåt. 430 × 110 mm. Okk G/r 56 – 2.
Signerad n t h: "Edv. Munch".

56. Fiskaren och hans dotter. 1902
Sch 147. Etsning på zinkplåt. 475 × 613 mm. Okk G/r 57 – 12.

Målning med samma motiv på Städelsches Kunstinstitut, Frankfurt a.M.

57. Gammal fiskare. 1902
Sch 148. Torrnål på kopparplåt. 302 × 425 mm. Okk G/r 58 – 6.
Signerad n t h: "E. Munch".

58. Plats i Berlin. 1902
Sch 155. Torrnål och akvatint på kopparplåt. 112 × 161 mm. Okk G/r 65 – 3

59. Potsdamer Platz. 1902
Sch 156. Torrnål och akvatint på kopparplåt. 238 × 298 mm. Okk G/r 66 – 28.
Signerad n t h: "Edv. Munch".

Platsen är densamma som på föregående radering men huvudmotivet har blivit den svarta likvagnen som kör över platsen. Målning med samma motiv i Munchmuseet, (Okk M 485) nu utställd på Liljevalchs konsthall.

60. Arbetartyper. 1903
Sch 197. Etsning på zinkplåt. 468 × 615 mm. Okk G/r 92 – 5

61. Arbetare med knävelborrar. 1903
Sch 201. Etsning på zinkplåt. 496 × 323 mm. Okk G/r 96 – 6.
Signerad n t h: "E. Munch"

62. Gammal skeppare. 1899
Sch 124. Svart tryck från en stock, handkolererad med akvarell. 441 × 357 mm. Okk G/r 598. Signerad: "Edv. Munch. Handkolererad 1935".

63. **Urmänniskan,** 1904
Sch 237. Svart tryck från en stock, handkolererad med akvarell. 678 × 456
mm. Okk G/t 618 – 7

64. **Fiskare på grön äng.** Ca 1902
Olja på duk. 81 × 61 cm. Okk M 474. Signerad ö t v: "E. Munch"

Bilden har varit utställd många gånger under olika titlar. Den vanligaste har varit
"Fiskare", men 1912 var den utställd på flera ställen i Tyskland under titeln "Arbei-
ter auf der Wiese". Munch talar också om den i brev från den här tiden som bl a "Ar-
beiter mit roten Tuch um Hand".

65. **Kvinnor med korg på ryggen.** Ca 1905/06
Olja på duk. 70 × 90 cm. Okk M 457. Signerad n t v: "E. Munch".

66. **Kvinna med korg på ryggen.** Ca 1905/06
Olja på duk. 72 × 95 cm. Okk M 844

67. **Gammal man i Warnemünde.** 1907
Olja på duk. 110 × 85 cm. Okk M 491. Signerad n t v: "E. Munch".

68. **Murare och mekaniker.** 1908
Olja på duk. 90 × 69,5 cm. Okk M 574. Signerad n t v: "E. Munch".

69. **Den drunknade pojken.** 1908
Olja på duk. 85 × 130 cm. Okk M 559. Signerad n t h: "E. Munch".

70. **Arbetaren och barnet.** 1908
Olja på duk. 76 × 90 cm. Okk M 563. Signerad ö t h: "E. Munch".

71. **Arbetaren och barnet.** 1908
Kol på tjockt papper. 557 × 798 mm. Okk T 1853

Motivet är detsamma som på kat.nr 70 men ytterligare några figurer är tecknade ne-
derst i vänstra hörnet. Dessa kan eventuellt härstamma från en senare bearbetning
från 1920 då Munch tog upp motivet igen i samband med utkast till dekorationer för
matsalen på Freia chokladfabrik (kat.nr 169)

72. **Människor på en bro.** Ca 1908
Akvarell och kol. 310 × 468 mm. Okk T 139 – 5

73. **Gående man.** Ca 1908
Akvarell och kol. 310 × 468 mm. Okk T 139 – 6

74. **Gående arbetare.** Ca 1908
Akvarell och kol. 310 × 468 mm. Okk T 139 – 8

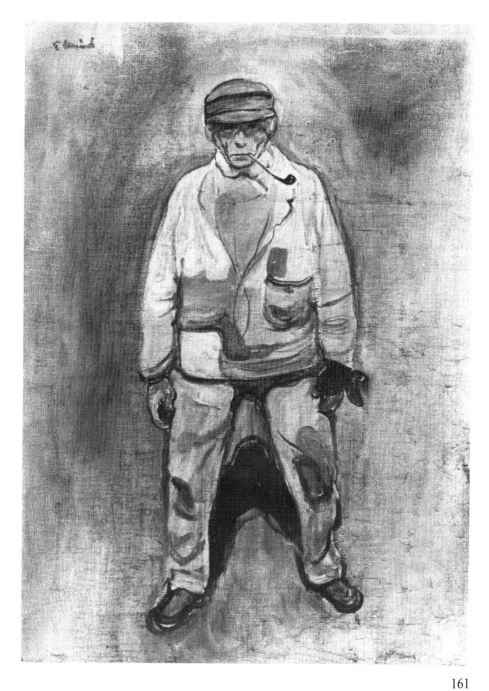

Fiskare på grön äng.
Fisherman on Green
Meadow. 1902.
Kat. nr 64

75. Grupper av gående arbetare. Ca 1908
Blå färgkrita. 310 × 468 mm. Okk T 139 – 17

Människor och miljö i Kragerø, 1909 – 13.

Efter många års rastlöst, kringflackande liv och hög alkoholförbrukning bröt Munch samman 1908 och lade in sig på Dr Daniel Jacobsens klinik i Köpenhamn. Efter flera månaders uppehåll där for han hem till Norge i april 1909. På Kragerø kom han över egendomen "Skrubben", som han genast ordnade att han kunde hyra. Efter att ha rest en del i Norge och utlandet under sommaren slog han sig ner på Skrubben hösten 1909 och började på allvar arbeta med utkastet till tävlingen om utsmyckningen av Universitetets aula och en hel del annat. För Munch var tiden på Skrubben en otroligt produktiv period, nya idéer och uppslag vällde fram och bearbetades i ett otroligt tempo till monumentala huvudverk i hans produktion.

Omgivningen tycks ha spelat en stor roll för Munch under Kragerø-tiden och allt tyder på att han trivdes osedvanligt bra där. Kragerø var tidigare en mycket betydande sjöfartsstad och det var vanligt att alla unga pojkar gick till sjöss ett par år innan de eventuellt slog sig ner i hemstaden. Detta bidrog nog till att ge folk vidare vyer än vad som annars är vanligt i småstäder och mera isolerade områden. Munch hade tydligen stor förståelse för detta, och i en anteckning har han skrivit:

> "Det är ett annat slags människor i Kragerø och på kusten – man märker ett livligare, lättare sätt att tänka på – mera fosfor i hjärnan – är det av fisken? Jag tror att det beror på att de alla sedan urminnes tider har stått i förbindelse med Europa och världen. –"
>
> (Okk N 64)

Som sina närmaste medarbetare på Skrubben hade han de två gamla sjömännen Børre Eriksen och Ellef Larsen, som tjänstgjorde som allt i allo och som modeller. Två präktiga kvinnor stod för hushållet, sydde målardukar och mycket annat. Bara namnen på de två sistnämnda borgar för trygghet och styrka: Inga Stark och Stina Krafft hette de. Det kan tilläggas att målarmästaren (och amatörkonstnären) Lars Fjeld hjälpte till med råd och dåd i samband med de stora utkasten till auladekorationerna och en kraftkarl vid namn Kristoffer Støa skall ha stått modell för den stora arbetarbilden.

76. Kvinna som springer nedför berghällarna. 1909
Röd färgkrita. 253 × 178 mm. Okk T 146 – 5

77. Kvinna som gräver. 1909
Röd och blå färgkrita. 253 × 178 mm. Okk T 146 – 6

*Fiskaren och hans
dotter.
The Fisherman and
his Daughter.
1902. Kat. nr 56*

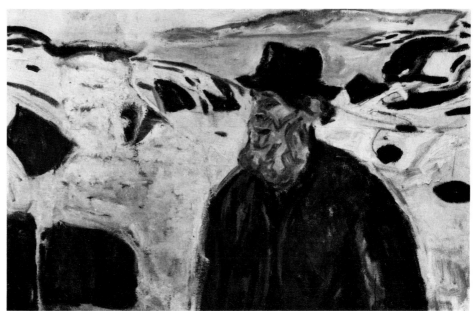

*Fiskare på snöig kust.
Fisherman on Snow-
Covered Shore.
1910/11. Kat. nr 87*

78. **Gående arbetare i snö.** 1909
Röd och svart färgkrita. 253 × 178 mm. Okk T 146 – 7

79. **Vårarbete i skärgården.** 1909
Svart och rödbrun färgkrita. 178 × 253 mm. Okk T 146 – 9
Samma motiv finns också som målning, Okk M 411, kat.nr 85 samt som trä-
snitt, Okk G/t 641, kat.nr 96. Munch har också etsat motivet på en kopparplåt,
men vi känner ej till något autentiskt tryck från denna plåt.

80. **Grupp med arbetare.** 1909
Kol och lavering. 178 × 253 mm. Okk T 146 – 15

81. **Man med spade.** 1909
Blyerts. 215 × 131 mm. Okk T 144 – 5

82. **Man med spade.** 1909
Blyerts. 215 × 131 mm. Okk T 144 – 6

83. **Man med spade.** 1909
Blyerts. 215 × 131 mm. Okk T 144 – 7

84. **Kvinna som springer nerför berghällarna**
Olja på duk. 121 × 95 cm. Okk M 891

85. **Vårarbete i skärgården.** 1910/11
Olja på duk. 92 × 116 cm. Okk M 411. Signerad n t v: "E M"

Denna målning har varit utställd under flera titlar, under senare år oftast som t ex
"Huset vid sjön", "Hus på fjällsluttning" och liknande. 1911 blev den utställd i Dio-
ramalokalen i Kristiania som "Vårarbete i skärgården", och i brev från omkring
samma tid talar Munch om den som "Arbetare i skärgården".

86. **Huset på bergknallen.** Ca 1910
Olja på duk. 77,5 × 63,5 cm. Okk M 99

87. **Fiskare på snöig kust.** 1910/11
Olja på duk. 103,5 × 128 cm. Okk M 425

Man ser tydliga spår efter en annan mansfigur till vänster, men denna är övermålad
med vitt och har blivit förändrad till en del av vinterlandskapet. Troligtvis är model-
lerna två gamla skeppare, Børre och Ellef, som var anställda som allt i allo hos Munch
på Skrubben. Som komposition har bilden otvivelaktigt tjänat på att den ena figuren
är borttagen. Det finns också en version från 1930 av detta motiv i norsk privat ägo.

88. **Porträtt av Børre**
Olja på duk. 75 × 57 cm. Okk M 225

Børre Eriksen var den ene allt i allomannen på "Skrubben", och mycket flitigt använd som modell av Munch på den tiden. Det är han som är den gamle mannen i "Historien" i Universitetets aula, och det är han som representerar ålderdomen i målningen "Livet", som idag hänger i Oslo Rådhus. Också i talrika andra målningar kan vi känna igen hans karaktäristiska huvud.

89. Gående arbetare i snö. Ca 1910
Olja på duk. 93 × 94,5 cm. Okk M 286. Signerad n t h: "E Munch"

Teckning med samma motiv i skissblock, Okk T 146, kat.nr 78.

90. Mörkklädd och ljusklädd man i snö. Ca 1911
Olja på duk. 59 × 52 cm. Okk M 926

91. Man med kälke. Ca 1912
Olja på duk. 65 × 115,5 cm. Okk M 761. Signerad n t h: "E M"

92. Man med kälke. Ca 1912
Olja på duk. 77 × 81 cm. Okk M 472

93. Skeppsdäck i storm. Ca 1910
Olja på duk. 124 × 205 cm. Okk M 394

Man har här en ganska intressant kontrast mellan de dödsbleka passagerarna, som trycker ihop sig i ena hörnet, och det trygga sjöfolket som står stadigt och bredbent vid relingen och skådar ut över sjön. På den tiden när Munch bodde på Kragerø var ångbåten det naturliga färdmedlet när han måste in till Kristiania för att arbeta med bl a utställningar och tryckning av grafik.

94. Sjömän i snö. 1910
Olja på duk. 95 × 76 cm. Okk M 493

Bilden har också varit utställd under andra titlar som t ex "Sjömän går över fjället" (Blomqvist 1918) och "Arbetare i snö" (Nasjonalgalleriet, Oslo, 1927).

95. Skeppsupphuggning. 1911
Olja på duk. 100 × 110 cm. Okk M 439.
En målning med samma motiv finns också i Kunsthaus, Zürich.

96. Vårarbete i skärgården. 1915
Sch 441. Tryckt från två stockar i gråviolett och grågrönt.
345 × 540 mm (bildytan). Okk G/t 641 – 26. Se också kat.nr 79 och nr 85.

97. Hus i Kragerø. 1915
Willoch 182. Etsning på zinkplåt. Tryckt med oljefärger.
438 × 595 mm. Okk G/r 174 – 4

I sina senaste raderingar från ca 1915 – 16, experimenterar Munch ganska mycket med okonventionella trycksätt. Vi har flera andra exempel på att han trycker in oljefärg i metallplåten och gör en slags monotypi (på detta sätt går det inte att göra mer än ett avdrag).

98. **Livet.** 1915
 Willoch 177. Etsning på kopparplåt. Tryckt med rödbrun oljefärg.
 336 × 396 (bildytan). Okk G/r 173 – 1. Signerad n t h: "Edv. Munch 1915.
 Tryckt med oljefärger själv."

99. **Manshuvud mot Kragerø-landskap.** Ca 1915
 Willoch 178. Etsning med roulette (verktyg försett med tandat hjul) och torrnål på kopparplåt. 154 × 195 mm (bildytan). Okk G/r 185 – 1

100. **Kvinna och barn på bergknalle.** Ca 1915
 Willoch 179. Etsning med roulette och torrnål på kopparplåt.
 154 × 196 mm (bildytan). Okk G/r 166 – 2

101. **Skeppsupphuggning.** Ca 1915 – 16.
 Willoch 183. Mjukgrundsetsning på zinkplåt.
 330 × 390 mm (bildytan). Okk G/r 175 – 2

Arbetare i snö Kragerø 1909 – 15

I juni 1909 reste Munch tillsammans med sin kusin Ludvig Orning Ravensberg sjövägen från Kragerø till Bergen, där de uppehöll sig några dagar i samband med en utställning av Munchs konst. Färden tillbaka gick däremot över fjället, reserutten låter sig ganska väl rekonstrueras bl a med hjälp av en skissbok (Okk T 147, kat.nr 104 – 106) som är försedd med platsangivelser på flera skisser. De flesta teckningarna i detta block kan därför dateras till de två första veckorna i juli 1909 och eftersom Munch för en gångs skull på någorlunda normalt sätt tecknat blad för blad i blocket, får man också en ganska god kronologi för de enskilda skisserna.

Omedelbart före en skiss med påskriften "Tinnsjö" finner vi två skisser som tycks ligga ganska nära de senare utgåvorna av "Arbetare i snö" och det är därför sannolikt att motivet går tillbaka på en skiss från denna färd. Troligtvis har Munch på sin väg ned genom Telemarken råkat på ett lag rallare, möjligen i färd med att bryta ny väg eller lägga en järnvägsräls. På en tredje skiss i samma block (kat.nr 106) men placerad mellan välkända Kragerømotiv, ser vi antydan till en väg eller liknande längst till höger framför arbetarna. Huruvida denna skiss är utförd samtidigt med de två andra eller först kommit till något senare, är inte möjligt att avgöra. Att de två första arbetarskisserna finns i omedelbar närhet av en skiss från Tinnsjö pekar starkt på att det är rallare som är det egentliga upphovet till motivet.

Just under dessa år höll storindustrin på allvar sitt intåg i Telemarken och rallare eller "slusker", som de vanligen kallades på norska, satte i högsta grad sin prägel på bygden runt Tinnsjö. Anläggningstiden på Notodden var redan över 1909 men den var i full blomstring in över Vestfjorddalen mot Rjukan.

Men även om motivet i begynnelsen går tillbaka på en sådan ögonblicksskiss, genomgår det efter hand en intressant utveckling. Antaglingen med hjälp av modeller som han fann i Kragerø, arbetade sig Munch under loppet av hösten och vintern 1909 – 10 fram till en allt större monumentalitet i framställningen. Möjligtvis kan en skiss (Okk T 145, kat.nr 107), där huvudfiguren är framställd naken med hacka över axeln och i övrigt i samma ställning som arbetarna, vara ett mellanstadium i denna utveckling. Likaså har vi flera skisser av huvudpersonen i "Arbetare i snö", som verkar vara tecknade efter modell och där man kan följa en gradvis monumentalisering av hållning och utförande.

Det är ej så lätt att säga vad som kan ha föranlåtit Munch att börja med en monumental framställning av arbetare, men när han först gjorde det, är det icke överraskande att det blev just rallarna han valde att framställa som representanter för denna samhällsklass. En förklaring är att rallarnas närmaste föregångare, gruvarbetarna, stenhuggarna och närliggande yrkesgrupper för länge sedan redan hade kommit in i konsthistorien genom kända arbeten av t ex Courbet eller van Gogh, förutom att de hade fått en framträdande plats i utkasten till de arbetarmonument som Dalou, Rodin och Meunier försökt realisera kring sekelskiftet.

En annan förklaring är att rallarna åren omkring 1910 framträdde som representanter för den mera militanta arbetarrörelsen i Norge och därmed också var ett ganska välfunnet objekt för en hyllning till arbetarna.

Det finns också stor orsak att tro att Munch kände sig besläktad med dessa hemlösa, kringflackande män. Långt senare i sitt liv – antagligen i samband med att han tar upp motivet igen, som utkast för utsmyckningen av Oslo Rådhus, skriver Munch om huvudpersonen i denna bild:

> "Jag har så länge jag har målat här i landet måst tillkämpa mig varje bit för min konst med knuten hand. – Jag har också på min stora arbetarbild som mittfigur målat en man med knuten hand."

Det är emellertid en annan teckning från 1909/10 som i långt starkare grad tyder på att Munch under denna tid började identifiera sig med arbetarna – eller rättare sagt att han började inse att arbetarna och han själv i stort sett förde samma kamp, mot samma fiende: borgarklassen.

I tre tämligen likartade skisser (kat.nr 111, 112 och 119) fördelade på två skissblock (Okk T 140 och Okk T 2755) ser vi en kraftig naken arm som höjs hotande i luften. Handen är fast knuten kring en kortskaftad hammare. Bakom denna arm ser vi en grupp människor, och bakom dem återigen reser sig en ensam husgavel mot skyn.

På en av skisserna har Munch skrivit "Kristiania" på denna gavel för att vi inte skall tvivla på vilken stad vi befinner oss i. Teckningen påminner mycket om en del karikatyrer från den tiden, eller åren omedelbart före, och längst till höger kan vi tycka oss se Christian Krohgs karaktäristiska profil. En rimlig tolkning av teckningen blir antagligen att arbetarrörelsen nu hotar att utrota det gamla Kristiania med dess dryga borgare och de av Munch nu så förhatliga bohèmerna. Själv hade han känt sig både utstött och hatad av Kristianias konservativa borgare och i många år undvek han i stor utsträckning sin barndoms stad.

102. **Arbetare med hackor och spadar.** 1909/10
Kol. 627 × 478 mm. Okk T 1852

103. **Grävande arbetare.** 1909/10
Blyerts. 174 × 277 mm. Okk T 1812

104. **Arbetare med spadar.** 1909
Blyerts. 226 × 307 mm. Okk T 147 – 22R

Dessa skisser har en grundläggande betydelse för en vidare bearbetning av motivet som avslutas med den monumentala målningen "Arbetare i snö", Okk M 371 och senare upprepningar.

105. **Arbetare med spadar.** 1909
Blyerts. 226 × 307 mm. Okk T 147 – 23

106. **Arbetare på vägarbete.** 1909
Blyerts. 226 × 307 mm. Okk T 147 – 39

107. **Nakna män med hackor och spadar.** 1909/10
Blyerts. 260 × 357 mm. Okk T 145 – 6

108. **Man med hacka, sedd bakifrån.** 1909/10
Blyerts. 310 × 237 mm. Okk T 140 – 1

109a. **Stående arbetare.** 1909/10
Blyerts. 310 × 237 mm. Okk T 140 – 2

109b. **Stående arbetare.** 1909/10
Blyerts. 310 × 237 mm. Okk T 140 – 3

110. **Rad av grävande arbetare.** 1909/10
Blyerts. 237 × 310 mm. Okk T 140 – 4

111. **Höjd hand med hammare.** 1909/10
Blyerts. 310 × 237 mm. Okk T 140 – 5
Samma motiv finner vi också i ett annat skissblock, Okk T 2755 – 10R (kat.nr 119)

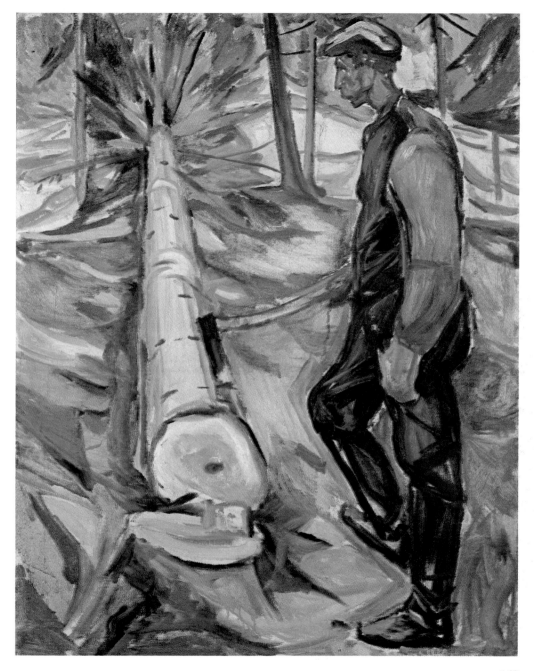

112. **Höjd hand med hammare.** 1909/10
Blyerts. 310 × 237 mm. Okk T 140 – 7

113. **Skisser av en rad arbetare.** 1909/10
Blyerts. 310 × 237 mm. Okk T 140 – 8

114. **Sittande arbetare.** 1909/10
Blyerts. 310 × 237 mm. Okk T 140 – 9

115. **Skisser av en rad arbetare.** 1909/10
Blyerts. 237 × 310 mm. Okk T 140 – 9R

116. **Skisser av en rad arbetare.** 1909/10
Blyerts. 310 × 237 mm. Okk T 140 – 10R

117. **En grupp arbetare med spadar och hackor.** 1909/10
Svart fetkrita. 352 × 253 mm. Okk T 152 – 21

118. **Arbetare i snö.** 1909/10
Blyerts. 462 × 368 mm. Okk T 2755 – 9R

119. **Höjd hand med hammare.** 1909/10
Kol och svart vattenfärg. 462 × 368 mm. Okk T 2755 – 10R

Se också motsvarande teckningar i skissblocken Okk T 140 kat.nr 111 och 112.

120. **Arbetare i snö.** 1910 – 13?
Kol. 510 × 677 mm. Okk T 1856

121. **Arbetare i snö.** 1910 – 13?
Kol. 650 × 478 mm. Okk T 1797

122. **Arbetare i snö.** 1909/10
Olja på duk. 210 × 135 cm. Okk M 889

Denna bild är eventuellt den tidigaste målade versionen av motivet. Antagligen blev den utställd i Diorama-lokalen i Kristiania i mars 1910 tillsammans med "Tiggaren". Under kat.nr 63 – 64 finner vi följande upplysning i katalogen: "Dekorationer Tiggaren Arbetare." I en mera utförlig utgåva finner vi motivet i två andra målningar.

Arbetare i snö. 1910
Olja på duk. 225 × 160 cm. Matsukata Collection, Tokio. Signerad n t h: "E Munch 1910". Målningen signerades först 1912, då den såldes till Curt Glasers svärfar, konsul Kolker.

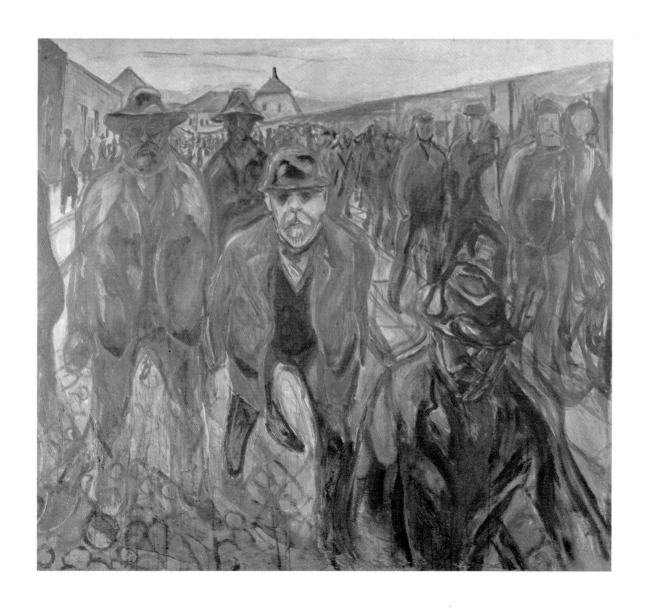

Arbetare på hemväg. Workers Returning Home. 1913—15. Kat. nr 155 KH

171

Arbetare i snö. Ca 1913
Olja på duk. 163 × 200 cm. Okk M 371. På grund av viss ömtålighet kan inte denna målning tas med på utställningen.

123. Arbetare i snö. 1911
Sch 350. Tryckt i svart och grått från två stockar. 596 × 499 mm (bildytan). Okk G/t 625 – 5

124. Arbetare i snö. 1911
Sch 385. Litografi. 608 × 480 mm (bildytan). Okk G/l 365 – 3

125. Arbetare i snö. 1920
Brons. 70 × 56,5 × 45 cm. Okk Sl

126. Snöskottare. 1913/14
Olja på duk. 191,5 × 129 cm. Okk M 902

Detta motiv är närbesläktat med "Arbetare i snö". En bättre utgåva av denna bild fanns tidigare i Nationalgalleriet i Berlin men försvann under andra världskriget.

Jordbruk, skogsbruk och fruktbarhetsmotiv. Ca 1910 – 1918.

Från livet på sina olika hyrda och ägda gårdar i Kragerø, Hvitsten, Jeløy och Ekely har Munch målat en mängd bilder av olika former av jordbruksarbete. Ett visst jordbruk ägde rum på dessa gårdar och Munch hade ganska stor fördel av att ha häst. Den användes nog uteslutande som modell och inte till annat matnyttigt arbete, men den var utan tvivel bra att ha när Munch skulle måla plöjning. Förutom jordbruk blev det också hugget mycket timmer i skogen i närheten av Munchs gårdar och detta har givit honom uppslag till flera stora monumentalbilder.

I dessa jordbruks- och skogsbilder ligger det ofta mer än en ren skildring av ett vardagligt arbetsmotiv. Som konstnär och människa är Munch alltid upptagen av det *skapande,* och detta har han ofta givit uttryck för i sin konst. Många av hans arbetsbilder hör också hemma i en sådan situation. Antingen det är hus som byggs eller åkrar som sås och skördas, är detta också bilder på att något nytt skapas. I jordbruksbilderna är det arbetarna själva som skördar frukterna av sina ansträngningar. Munchs hyllning till fruktbarheten blir också lika mycket en hyllning till människans arbete, något som kommer ganska tydligt fram i hans version av målningen "Fruktbarhet", där vi ser ett medelålders par under trädet, båda märkta av ett liv i slit och strävan.

127. Jarl. 1912
Sch 373. Litografi. 338 × 346 (bildytan). Okk G/l 353 – 4

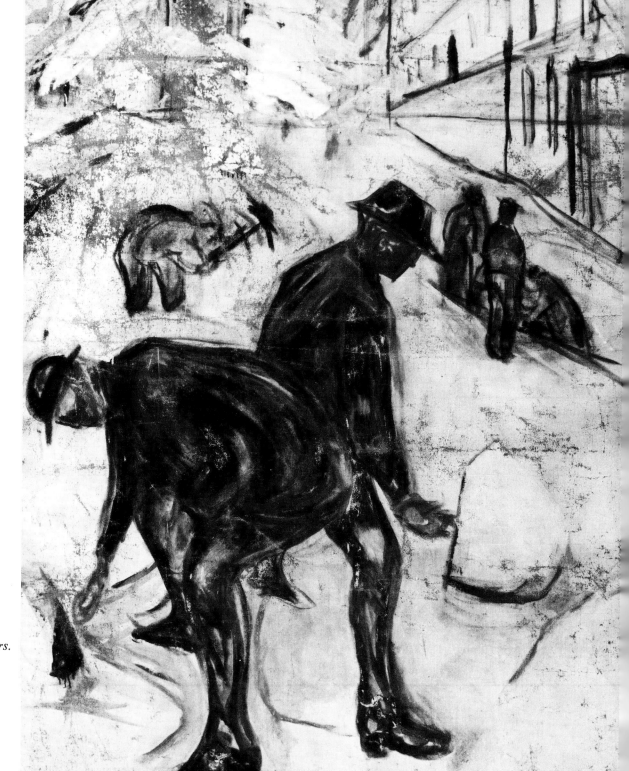

Snöskottare.
Snow Clearers.
1913/14.
Kat. nr 126

128. **Flicka och pojke i hönsgården.** 1912
Sch 372. Litografi. 423 × 378 mm (bildytan). Okk G/1 352 – 5

129. **Jensen med anden.** 1912
Sch 378. Litografi. 465 × 332 mm (bildytan). Okk G/1 358 – 3

Mannen och anden är förmodligen desamma som på kat.nr 148 men på målningen
har anden blivit slaktad.

130. **Den gula timmerstocken.** 1911/12
Olja på duk. 131 × 160 cm. Okk M 393

131. **Trädet fälles.** Ca 1912 – 13?
Kol. 269 × 402 mm. Okk T 1820

132. **Skogsarbetare.** Ca 1912 – 13?
Kol. 266 × 400 mm. Okk T 1821

133. **Timmerhuggaren.** 1913
Olja på duk. 130 × 105,5 cm. Okk M 385

134. **Timmerkörning.** Ca 1910 – 13
Blyerts. 538 × 677 mm. Okk T 1842

135. **Galopperande häst.** 1915
Sch 431. Etsning med roulette och streck på kopparplåt.
380 × 327 mm (bildytan). Okk G/r 156 – 7

Signerad n t h: "Edv Munch". Samma motiv finns också som målning: Okk M 541,
utställd i Liljevalchs konsthall.

136. **Man och häst.** 1915
Sch 429. Mjukgrundsetsning på zinkplåt. 294 × 493 mm (bildytan)
Okk G/r 154 – 1. Signerad n t h: "Edv Munch. Av de 5 första trycken 1915"

137. **Man och häst.** 1915
Willoch 171. Etsning på kopparplåt. 370 × 606 mm (bildytan). Okk G/t
171 – 2. Signerad n t h: "Edv Munch"

138. **Såningsmannen.** 1910 – 13
Olja på duk. 123 × 75,5 cm. Okk M 813

Munch tar upp detta motiv i samband med utkasten till dekorationer i Universitetets
aula i Oslo. I detta sammanhang faller motivet ut senare, han har dock målat flera
versioner senare av "Såningsmannen" t ex Okk M 649, utställd i Liljevalchs konst-
hall.

Arbetare på bygge.
Workers on a
Building Site. 1920-tal
Kat. nr 199 KH

139. **Slåtterkarl.** Ca 1916
Olja på duk. 131 × 151 cm. Okk M 387

140. **Skörden bärgas.** 1917
Olja på duk. 125 × 160 cm. Okk M 210. Signerad n t h: "E Munch 1917"

141. **Skörden bärgas.** 1916 – 17
Färgkrita. 415 × 600 mm. Okk T 1828

142. **Skörden bärgas.** 1916 – 17
Färgkrita. 267 × 370 mm. Okk T 1817

143. **Kålåker.** 1916
Olja på duk. 67 × 90 cm. Okk M 103

144. **Fruktbarhet.** Ca 1902
Olja på duk. 128 × 152 cm. Okk M 280

145. **Livet, vänstra delen.** Ca 1910
Olja på duk. 134,5 × 147 cm. Okk M 728

146. **Livet, högra delen.** Ca 1910
Olja på duk. 136 × 135,5 cm. Okk M 815

147. **Hästspann.** 1916
Olja på duk. 84 × 109 cm. Okk M 330

148. **Man med slaktad and.** 1913
Olja på duk. 151 × 100 cm. Okk M 538

149. **Slåttermaskin.** Ca 1916?
Olja på duk. 68 × 90 cm. Okk M 206

150. **Grävande man.** 1915?
Olja på duk. 100 × 90 cm. Okk M 581

151. **Arbetare som gräver runt ett träd.** 1915?
Olja på duk. 105 × 134 cm. Okk M 431

152. **Arbetare och häst med kärra.** 1910 – 13?
Kol. 650 × 478 mm. Okk T 1839

153. **Grävande man och häst med kärra.** Ca 1913?
Svart färgkrita. 353 × 507 mm. Okk T 1862

154. Två grävande män och häst med kärra. 1925
Olja på duk. 61 × 81 cm. Okk M 115. Signerad n t v: "E Munch 1925".
En större utgåva av samma motiv, målad 1916, är deponerad i Oslo Formann-
skap.

Arbetare på hemväg. Ca 1913 – 20.

Även om det först var i Moss ca 1913 som Munch målade sin stora bild av arbetarna,
som går hem från fabriken, var detta ett motiv han måste ha varit bekant med under
större delen av sitt liv. I skisserna från 1880-talet har vi flera exempel på att han återg-
ger arbetare på väg från eller till arbetet, och detta måste ha varit en mycket välkänd
syn för honom under hela hans uppväxttid på Grünerløkka. Den största av industri-
erna där, Segelduksfabriken, låg ganska nära familjen Munchs bostäder och Edvard
Munch har säkert dagligen upplevt stämningen på gatorna när arbetarna skyndade
hemåt. I Folkmuseets arkiv för arbetarminnen finns en ganska talande berättelse
från en av dem som brukade möta upp utanför Segelduksfabriken: "Fabriken slutade
klockan sex på kvällen – då var det rena 17 maj, precis som på Karl Johan, det var
en 8 – 900 människor som arbetade här den gången. Då gick några Segelduksgatan
rätt fram, några nedför Fossvägen och Olaf Ryes Plats och spred sig till olika delar
av staden, där de hörde hemma. Men strax utanför fabriken här var det rent svart
då de skulle hem på kvällen." (Citerat efter Edv. Bull: Grünerløkka. Bästa östkant.)
 Så sent som på 1930 talet tog Edvard Munchs syster Inger ett fotografi av arbetarna
som kommer från Segelduksfabriken på lördagen, och motivet är inte särskilt annor-
lunda det hennes bror har återgivit i sina målningar av arbetare som kommer ut från
andra fabriker.
 "Arbetare på hemväg" målade Munch i likhet med många av sina andra huvud-
verk i två versioner. Den ena hänger idag i Statens Museum for Kunst i Köpenhamn,
den andra tillhör Munch-museet (kat.nr 155). Bilderna var med på de flesta av
Munchs större utställningar från 1915 och framöver och fick i varje fall de första åren
ganska stor uppmärksamhet av kritikerna. Efter en utställning på Liljevalchs konst-
hall 1917 skriver Ragnar Hoppe i Ord och Bild:

 "Dessa utslitna, av det dagliga, enahanda släpet stämplade arbetare, som trötta
 vandra hem efter de många och långa timmarnas möda, äro både till typer och
 rörelse så mästerligt givna, att Munch endast sällan nått högre. Man glömmer
 dem aldrig, där de myllra fram i en oändlig ström, som ej tyckes vilja taga slut.
 Förstadsgatans hemska tröstlöshet, det varma solljuset, som ej når dem, där
 de släpa sig fram i husens kalla blå skugga, men först och främst denna rörelse,
 som ej är den dåliga impressionismens ögonblicksfotografiska, utan en modern
 ny, av sin egen kraft levande, allt detta är mer än beundransvärt. Munch är i

sina bästa ting starkt emotionellt suggererande, och detta både genom motiviska och rent, abstrakt estetiska faktorer. I en målning som den nu nämnda upplever man, förutom ämnet, som här verkligen betyder något, även så mycket annat, icke minst målningens tillkomst. Och den kraft, som brusade genom konstnärens bröst, då han gick till verket, den fyller även oss."

1920 gjorde han en ny version av motivet "Arbetare på hemväg från Eureka". A/S Eureka Mekaniske Verksted låg ganska nära Ekely, där Munch bodde från 1916 till sin död.

I denna nya version är kompositionen öppnare, arbetarna breder ut sig över ett mycket större område än i bilden från Moss, där de kommer framåt i en trång gata. Rörelsen blir således inte heller så starkt riktad framåt utan går mer ut på bredden.

155. Arbetare på hemväg. 1913/15
Olja på duk. 201 × 227 cm. Okk M 365

Samma motiv finns också i en något mindre version på Statens Museum för Kunst, Köpenhamn. Motivet är antagligen hämtat från Moss där Munch hyrde en större gård 1913. Första gången detta motiv ställdes ut kallades det liksom "Arbetare i snö" bara för "Arbetare".

156. Arbetare på hemväg. 1910 – 13?
Kol. 692 × 490 mm. Okk T 1858

157. Arbetare på hemväg. Ca 1913?
Svart fetkrita. 482 × 640 mm. Okk T 1857

158. Arbetare på hemväg. Ca 1913?
Brunkrita. 428 × 263 mm. Okk T 1849

159. Arbetare på hemväg. Ca 1913?
Kol. 258 × 408 mm. Okk T 1850

160. Arbetare på hemväg från Eureka. Efter 1916
Akvarell, färgkrita och kol. 570 × 779 mm. Okk T 1854

161. Arbetare på hemväg från Eureka. 1920
Olja på duk. 80 × 139 cm. Signerad: "E Munch 1920". Nasjonalgalleriet, Oslo

162. Arbetare på hemväg. Ca 1920
Bläck. 129 × 207 mm. Okk T 202 – 1

163. Arbetare på hemväg. Ca 1920?
Blå färgkrita. 129 × 207 mm. Okk T 202 – 4

Grävande man. Man Digging. 1915? Kat. nr 150

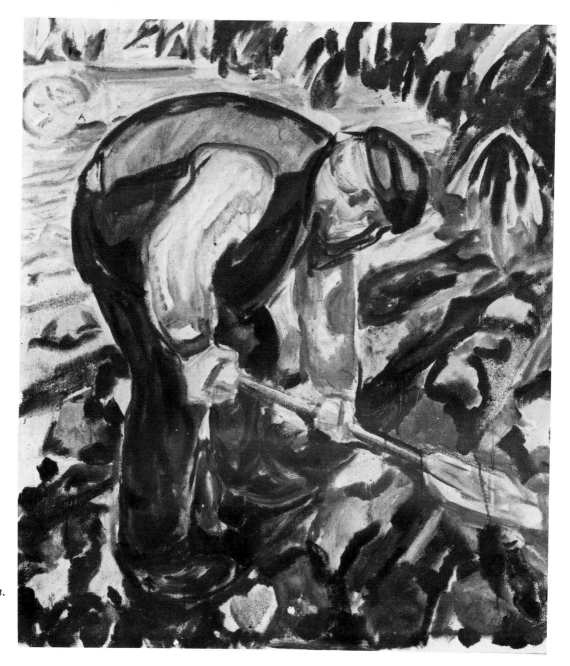

Grävande man.
Man Digging.
1915?
Kat. nr 150

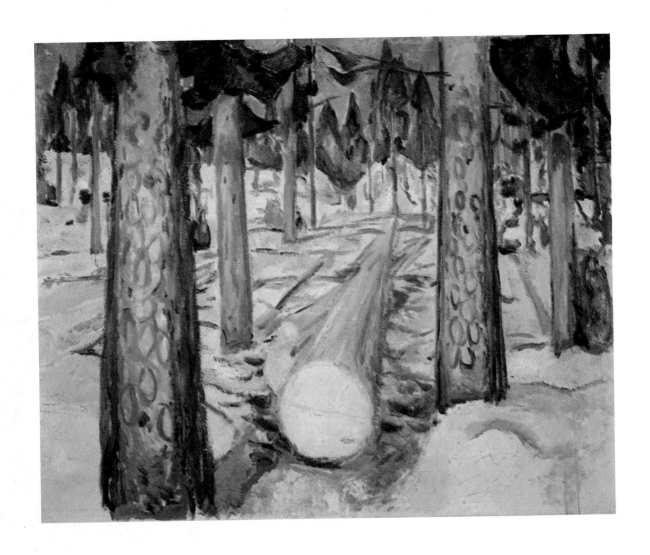

Den gula timmerstocken. The Yellow Log. 1911—12. Kat. nr 130 KH

164. Arbetare på hemväg. Ca 1920?
Blyerts och brun färgkrita. 129 × 207 mm. Okk T 202 – 5

165. Arbetare på hemväg. Ca 1920?
Blyerts och färgkrita. 129 × 207 mm. Okk T 202 – 6

166. Arbetare i allén. Efter 1916
Litografisk krita på papper. 480 × 600 mm. Okk T 2428.

Detta är skissen för litografin registrerad som Okk G/1 452

167. Arbetare på hemväg och man med hög hatt. 1916
Litografi. 202 × 260 mm (bildytan). Okk G/1 507 – 6

Utsmyckningen av matsalen på Freia chokladfabrik. 1921

AB Freia chokladfabrik på Rodeløkka i Oslo hade under Johan Throne Holsts ledning vuxit snabbt och säkert och i början av 1920-talet var den närmast en modern mönsterindustri. För att ytterligare understryka detta beslöt Throne Holst att fabriken t o m skulle utsmyckas med konst. Som en upptakt till detta upptog man i början av 1921 förhandlingar med Munch om utsmyckning av fabrikens matsalar.

1921 hade Freia tre matsalar på översta våningen, och det är något oklart hur omfattande man önskade göra utsmyckningen. I Munch-museet finns utkast till två matsalar bevarade, men av dessa blev bara utkastet till den största salen utfört. Dessa utkast är i överensstämmelse med beställningen utförda i storleken 1:10, och är t o m monterade på pappskivor där den ursprungliga väggpanelen är tecknad in. De utförda fälten ligger mycket nära motsvarande utkast, och det är således ganska lätt att bilda sig en uppfattning av hur de, som inte blev utförda, skulle ha blivit.

Dessa icke-utförda utkast är Munchs första försök att förverkliga en ny fris, en arbetarfris, och omfattar i allt 6 fält med motiv från arbetarnas liv – sedan de lämnat arbetsplatsen.

Den viktigaste bilden i denna fris är "Arbetarna strömmar ut ur fabriken" (kat.nr 168), och detta skulle också ha blivit det största av samtliga fält där, om det hade blivit utfört. Motivet och kompositionen har stark gemenskap med den utgåva av "Arbetare på hemväg" som Munch utförde året innan vid Eureka. (kat.nr 161).

I två andra fält kan vi följa arbetarna vidare på deras vandring hemåt genom staden. I den bilden han har kallat "Mekanikern möter sin dotter" är vi fortfarande i fabrikens omedelbara närhet. Motivet är detsamma som i bilden "Arbetaren och barnet" från Warnemünde (kat.nr 71), men det öppna vattnet i Warnemünde-bilden har här ersatts med en lång trist fabriksmur. "Trefaldighetskyrkan" har inte något speciellt med arbetare att göra, men den är ett välkänt inslag i stadsbilden och bildar en lätt igenkännlig bakgrund för arbetarnas vandring genom staden. I de två följande fälten ser vi arbetarna under sin fritid på lördagskvällen på en bänk i Studenterlunden

och en söndag på utflykt till Grefsenåsen. Båda dessa bilder går tillbaka på tidigare motiv, som överhuvudtaget inte har någon speciell anknytning till arbetare.

Den sista bilden i serien, "En pratstund vid staketet", är nog så vansklig att kunna placera inom en arbetarfris och Munch tar inte heller upp den i sina senare försök att realisera detta projekt. Men den kunde möjligtvis ha åstadkommit en lämplig övergång till dekorationerna i den stora matsalen – där han på nytt tog upp flera av de gamla motiven från Åsgårdstrand eller Livsfrisförebilderna.

Sedan matsalen blivit flyttad till en ny lokal på första våningen och dekorationerna var inplacerade på de nya väggarna, skrev Munch följande:

"Freiadekorationerna har nu kommit in i en stor matsal på första våningen och de fungerar fint här. Funktionärerna och alla på Freia är begeistrade över dem. Och de små chokladflickor, som äter där förstår bilderna bättre och bättre. Det är Livsfrisen överförd på en annan miljö. Det är fiskarlivet i en kuststad utan badgäster."

168. Arbetarna strömmar ut ur fabriken. 1921
Färgkrita på papper. 140 × 448 mm. Okk T 2025.

Uppklistrad på en kartong märkt "Sal I Vägg D." Under teckningen har Munch skrivit: "Arbetarna strömmar ut ur fabriken". Motivet ligger mycket nära "Arbetare på hemväg från Eureka", kat.nr 161.

169. Mekanikern möter sin dotter. 1921
Färgkrita på papper. 150 × 250 mm. Okk T 2029

Uppklistrad på en kartong märkt "Sal I Vägg C". Kat.nr 170 är tecknad direkt på samma kartong. Under teckningen har Munch skrivit: "Mekanikern möter sin dotter". Motivet är detsamma som i målningen "Arbetaren och hans dotter" från 1908, Okk M 563 (kat.nr 70).

170. Trefaldighetskyrkan. 1921
Färgkrita på kartong. 130 × 270 mm (bildytan) Okk T 2030

Kat.nr 169 är uppklistrad på samma kartong. Motivet finns också i en fristående teckning, Okk T 2019, kat.nr 176.

171. Tur till Grefsenåsen. 1921
Färgkrita på papper. 151 × 269 mm. Okk T 2028

Uppklistrad på kartong märkt "Sal I Vägg F". Kat.nr 172 är tecknad direkt på samma kartong. Under teckningen har Munch skrivit: "Tur till Grefsenåsen".

172. I Studenterlunden. 1921
Färgkrita på kartong. 138 × 270 mm (bildytan) Okk T 2027

Häst och kärra på gatan.
Horse and Cart in Street.
Ca 1920 Kat. nr 179

Trefaldighetskyrkan.
Trinity Church.
1921. Kat. nr 170

Mekanikern möter sin dotter.
The Mechanic Meets his Daughter.
1921. Kat. nr 169

Kat.nr 171 är uppklistrad på samma kartong. Under teckningen har Munch skrivit: "I Studenterlunden".

173. En pratstund vid staketet. 1921
Färgkrita. 148 × 300 mm. Okk T 2026

Uppklistrad på kartong märkt "Sal I Vägg B".
Under teckningen har Munch skrivit: "En pratstund vid staketet".
Utkasten till de dekorationer som kom till utförande är uppklistrade på samma typ kartonger, märkta "Sal II" och med angivelse av bokstäver för de olika väggarna. Dessa är utförda i ganska exakt 1:10 som anges i kontraktet, och man får utgå ifrån att detta också gäller utkasten för den planlagda Sal I.

Stadsmotiv, arbeten på byggen och gator ca 1920

Även om Munch på många sätt levde som en enstöring på Ekely var han på ett levande sätt upptagen av vad som skedde runt honom i övrigt i stan. Den verksamhet han såg på gatorna och byggplatserna intresserade honom särskilt och ofta kunde han snabbt skissera ned vad han sett för att senare kanske vidare utarbeta skissen till en monumental komposition. Axel L. Romdahl har i artikeln "Edvard Munchs stil. Ett utkast till en undersökning", från 1946 givit en bra beskrivning av detta:

"Jag minns hur Edvard Munch medan han tillsammans med mig arbetade med hängningen av sin utställning vid Jubileumsutställningen i Göteborg 1923 plötsligt fick lust att teckna av några arbetare som höll på att baxa en stor stenhäll vid ett av Götaplatsens byggen. Det blev bara några penndrag, men en makalöst ståtlig komposition. Han tänkte möjligen använda denna studie vid de målningar för Oslo Rådhus som han i det längsta hoppades få hinna utföra. Den kom aldrig till användning – jag återsåg den visst en gång hemma hos Munch och hade gärna velat ha den till vårt museum men kunde inte ens be att få förvärva den, då jag visste att alla de konstverk Munch hopade kring sig och som han ej ville skiljas från till något pris av honom uppfattades som hans arbetsmaterial och ingivelsekälla.

"Gatuarbetare i snö" från 1920 ger en föreställning om den storslagna kompositionen i den teckning jag tänker på och nämner som vittnesbörd om hur Munchs ålderdomsstil var spontant monumental. Ett annat vittnesbörd om friskheten och energin i denna ålderdomskonst är den praktfulla litografien "Eldsvådan" från 1920. Samtidigt visar den fastheten i behandlingen. Konstnären kan släppa sig lös och har uttrycksmedlen fullständigt i sin hand."

174. Par på bryggan. Ca 1921
Färgkrita. 171 × 252 mm. Okk T 2018

Både motiv och teknik ligger så pass nära utkasten för dekorationer till Freia chokladfabrik att det är rimligt att tro, att denna och följande teckning också var tänkt i ett liknande sammanhang.

175. Arbetare och hästar på gatan. Ca 1921
Färgkrita. 148 × 305 mm. Okk T 2041

176. Arbetare framför Trefaldighetskyrkan. 1921
Färgkrita. 320 × 146 mm. Okk T 2019

Teckningen är mycket lik kat.nr 170 som blev utförd som dekorationsutkast för Freia chokladfabrik och är antagligen gjord av samma anledning.

177. Galopperande häst på gatan. 1913 eller senare
Färgkrita. 207 × 267 mm. Okk T 1848

178. Barn på gatan. 1913 eller senare
Färgkrita. 201 × 263 mm. Okk T 440

179. Häst och kärra på gatan. Ca 1920?
Akvarell. 491 × 612 mm. Okk T 1841

180. Mjölkvagn. Ca 1920?
Svart fetkrita. 200 × 265 mm. Okk T 439

181. Hästar på gatan.
Olja på duk. 110 × 130 cm. Okk M 426

182. Gående målare. Ca 1920?
Blyerts och bläck. 185 × 153 mm. Okk T 2170

183. Hästar och kuskar
Svart fetkrita. 335 × 420 mm. Okk T 444

184. Gatuarbete. Ca 1920
Blå färgkrita. 251 × 328 mm. Okk T 1815

185. Gatuarbete. Ca 1920?
Willoch 197. Torrnål på kopparplåt. 154 × 173 mm (bildytan). Okk G/r 182 – 3

186. Gatuarbetare. 1920
Sch 484. Litografi. 435 × 565 mm (bildytan). Okk G/1 418 – 30

Samma motiv finns också på en målning i privat ägo. Tillsammans med "Arbetare

i snö" och "Snöskottare" blir detta det tredje motivet Munch tar upp igen i sin stora kompostition, tänkt som utsmyckning i Oslo Rådhus.

187. Arbetare i källaren. 1918 eller tidigare
Olja på duk. 90 × 120 cm. Okk M 155

188. Stående arbetare med förkläde.
Akvarell. 252 × 177 mm. Okk T 1805

189. Arbetare som rullar en tunna
Akvarell över kol. 428 × 600 mm. Okk T 1838

190. Arbetare. 1920-talet
Svart fetkrita. 113 × 145 mm. Okk T 1788

191. Arbetare. 1920-talet
Svart fetkrita. 113 × 145 mm. Okk T 1789

192. Arbetare. 1920-talet
Svart fetkrita. 113 × 145 mm. Okk T 1790

193. Arbetare. 1920-talet
Svart fetkrita. 113 × 145 mm. Okk T 2346

194. Eldsvåda. 1920/22
Olja på duk. 130 × 161 cm. Okk M 824

195. Hästspann i snö. 1923
Olja på duk. 123 × 175 cm. Okk M 821

Byggnadsarbeten från 1920-talet. Vinterateljén bygges.

Efter att i alla år ha klarat sig med sin mycket sinnrika friluftsateljé, där målningarna hängde ute sommar som vinter, bestämde Munch sig mot slutet av 1920-talet för att bygga en ordentlig inomhusateljé på Ekely. Byggnaden ritades av hans gamle vän, arkitekten Henrik Bull och uppfördes 1929. Bortsett från att detta gav Munch en mycket välbehövlig arbets- och lagringsplats, gav det honom också möjlighet till att på nära håll göra skisser av och måla byggnadsarbetare i full verksamhet. Denna möjlighet tycks han ha utnyttjat till fullo. Under denna tid arbetade han också med planer för utsmyckning av det blivande rådhuset i Oslo, och eftersom han hade tänkt sig uppförandet av rådhuset som huvudbild, är det rimligt att han också hade detta projekt i tankarna, när han målade byggandet av vinterateljén.

196. Murare. 1920-talet?
Blyerts. 253 × 353 mm. Okk T 1816

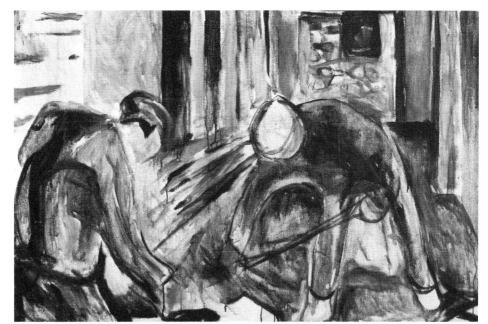

Arbetare i källaren.
1918 eller tidigare.
Workers in Cellar.
1918 or earlier.
Kat. nr 187

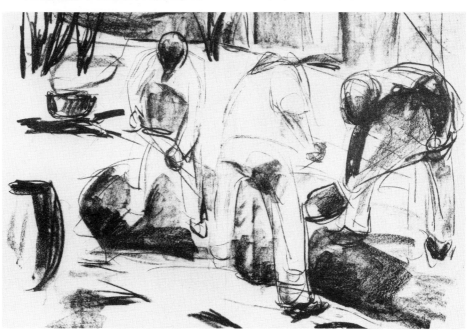

Gatuarbetare.
Street Workers.
1920. Kat. nr 186

197. **Arbetare och häst.** 1920-talet
Olja på duk. 125 × 160 cm. Okk M 73

198. **Arbetare som fraktar en timmerstock.** 1927
Bläck. 122 × 180 mm. Okk T 205 – 13

På skissen är skrivet flera färgangivelser, vilket tyder på att Munch hade planer på att ta upp motivet som målning.

199. **Arbete på ett bygge.** 1920-talet
Akvarell och färgkrita. 395 × 300 mm. Okk T 1835

200. **Arbete på ett bygge.** 1920-talet
Akvarell och färgkrita. 300 × 395 mm. Okk T 1830

201. **Arbete på ett bygge.** 1920-talet
Akvarell och färgkrita. 301 × 496 mm. Okk T 1833

202. **Arbete på ett bygge.** 1920-talet
Akvarell och färgkrita. 300 × 395 mm. Okk T 1829

203. **Arbete på ett bygge.** 1920-talet
Svart krita. 319 × 506 mm (bildytan: 247 × 257 mm). Okk T 1827

204. **Arbete på ett bygge.** 1920-talet
Bläck och färgkrita. 177 × 127 mm. Okk T 1804

205. **Byggnad under uppförande.** 1929?
Brun färgkrita. 500 × 648 mm. Okk T 1845

206. **Arbete på ett bygge.** 1929?
Kol och färgkrita. 500 × 648 mm. Okk T 1847

207. **Byggnad under uppförande.** 1929?
Kol och färgkrita. 648 × 500 mm. Okk T 1843

208. **Arbete på ett bygge.** 1929?
Färgkrita. 648 × 500 mm. Okk T 1846

209. **Arbete på ett bygge.** 1929?
Färgkrita. 648 × 500 mm. Okk T 2427

210. **Arbete på ett bygge.** 1929
Svart fetkrita. 500 × 648 mm. Okk T 1844

211. **Byggnadsarbetare uppe under taket.** 1920-talet
Olja på duk. 120 × 100 cm. Okk M 161

212. **Arbete på ett bygge.** 1929?
Olja på duk. 129 × 105 cm. Okk M 872

213. **Arbetarna lämnar bygget.** Ca 1920
Olja på duk. 127 × 102 cm. Okk M 408

214. **Arbetarna lämnar bygget.** Ca 1920
Kol. 503 × 373 mm. Okk T 1791

215. **Byggnadsarbetare.** 1929
Olja på duk. 168 × 79 cm. Okk M 855

Huvudet hos denne arbetare återfinner vi i många skisser och utkast till byggnadsarbete från slutet av 1920-talet. Antagligen var det en av arbetarna som höll på att bygga Vinterateljén ute på Ekely och vi återfinner honom också i den stora målningen "Vinterateljén bygges", Okk M 376, kat.nr 223.

216. **Arbete på ett bygge.** 1929
Svart fetkrita. Papperet är vikt dubbelt och mäter i vikt tillstånd: 470 × 599 mm. Okk T 1840

217. **Arbete på ett bygge.** 1929?
Blyerts och färgkrita. 203 × 205 mm. Okk T 1813

218. **Byggnadssnickare.** Ca 1929?
Olja på duk. 82 × 109,5 cm. Okk M 157

219. **Murare på ett bygge.** 1920
Olja på duk. 68 × 90 cm. Okk M 298

220. **Arbete på ett bygge.** Ca 1920
Olja på duk. 95,5 × 99,5 cm. Okk M 154

221. **Arbete på ett bygge.** Ca 1920
Olja på duk. 100 × 95,5 cm. Okk M 156

222. **Arbete på ett bygge.** Ca 1929
Olja på duk. 71 × 100 cm. Okk M 585

223. **Vinterateljén bygges.** 1929
Olja på duk. 153 × 230 cm. Okk M 376

Målningen var avbildad i Arbeiderbladet i december 1929 och var åtföljd av följande text: "Studie som Munch gjorde under uppförandet av den nya ateljén. Utkast till en eventuell Munch-sal i Oslo blivande rådhus."
På en utställning i Oslo 1938 presenterades också denna bild som "Arbetare", en

titel som Munch också använde till båda sina tidigare stora, monumentala arbetar-
bilder: "Arbetare på hemväg" och "Arbetare i snö".

224. Vinterateljén bygges. 1929
Färgkrita och bläck. 220 × 290 mm. Okk T 1814

225. Vinterateljén bygges. 1929
Olja på duk. 149 × 115 cm. Okk M 870

Utkast till dekorationer i Oslo rådhus. Ca 1927 – 33.

Planerna på att ge Kristiania ett nytt rådhus var redan hundra år gammal, då Hie-
ronymus Heyerdahl 1915 startade sin insamlingsaktion för att realisera planen att
lägga ett nytt rådhus vid Pipervika. Insamlingen blev en stor succé trots kriget som
härjade i det övriga Europa. Arkitekttävlan utlystes och vanns av Magnus Paulsson
och Arnstein Arneberg 1918. Men ännu skulle det dröja många år innan resningen
av byggnaden kunde börja och under tiden lämnade arkitekterna ständigt nya och
förbättrade utkast.

Det var ganska klart att man satsat på att ge staden en mycket representativ bygg-
nad, och det är därför inte överraskande att man förde fram tanken på att få Munch
att dekorera rådhuset. Idén blev först lanserad i Dagbladet 1927 av Haldis Stenhamar
som skrev en intervju med Munch innan han reste till Italien.

"Samtalen kommer senare in på rådhuset och jag frågar som en vanlig, enkel
borgare i detta land, om det inte kunde vara en idé att få "Livsfrisen" inpla-
cerad i en stor sal i Oslo nya rådhus, och om det inte kunde vara möjligt att
dylika arbeten planlägges nu i samråd med arkitekterna, när man har detalje-
rade teckningar att hålla sig till. Åren går ju och Gud vet när rådhussalarna står
färdiga. Det är *nu* vi har Munch mitt ibland oss."

Planen vann stor anslutning, men Munch tycktes inte ha varit överdrivet begei-
strad för att använda "Livsfrisen" i ett sådant sammanhang. Däremot kunde han
mycket väl tänka sig att utföra en fris med arbetslivet i Oslo som motiv till utsmyck-
ning i rådhuset.

I en ny intervju med Munch i Dagbladet 1928, ger Munch en god beskrivning på
hur han kunde tänka sig en sådan utsmyckning.

"– Planen på att skapa en fris med arbetslivet i Oslo som motiv intresserar mig
starkt, säger Munch (– – – – –) – Är det en tanke Ni har arbetar med länge att
återge stadens liv i bilder? – Det är egentligen inte bilder från staden på annat
sätt än att det har intresserat mig mycket att måla arbetare i sin gärning, murare
på ett nytt bygge, gatuarbetare o s v. Då jag skulle dekorera ute på Freia, gjorde
jag åtskilliga skisser av arbetare som gick hem från fabriken och liknande. På
ett sätt har jag sett alla dessa försök i ett slags sammanhang, men hur de skulle
tas med om jag eventuellt skulle sammanföra dem, är jag fortfarande osäker

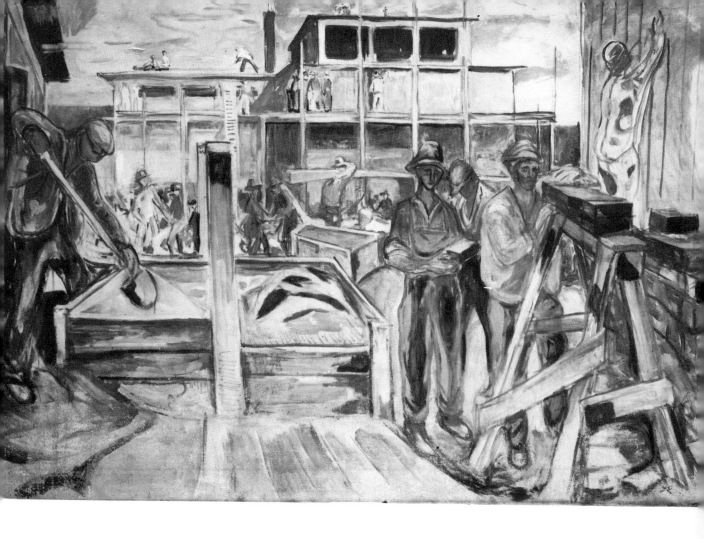

Vinterateljén bygges. Building the Winter Studio. 1929. Kat. nr 223

på. Kanske kunde också något av det jag hållit på med förr, timmerhuggning, den svarta och vita hästen framför timmerlasset, etc flyttas in, jag vet ej. Kanske vore det bäst att bara hålla sig till staden och en del gator och bebyggelse, hamnen och annat kunde ju komma med, även om figurerna blev det centrala. (– – – – –)".

"Kanske det vore en tanke att måla det hela i snö och att man på det sättet kunde få en slags genomlöpande helhet. En snöbild på en utställning kan fördunkla alla de övriga, men om allt blev hållet i vitt och gult som bakgrund för figurernas starka färger... (– – – –)" – Ville Ni helst måla dekorationer till ett administrationsrum eller till ett av sällskapsrummen?

– Om det blir något av det hela, kan nog det första tänkas vara det bästa. Sådana skildringar måste ju till en viss grad bli robusta i format och utförande, och skulle kanske passa mindre bra i intima sällskapslokaler.

– När skall man börja riva i Vika? fortsätter målaren. Bortsett från föreliggande spörsmål så skulle det intressera mig mycket att måla hus under nedrivning. Och vid sidan av en byggnation med dess vackra myller av byggnadsställningar och människor som kontrast. – Jag har kommit in på det, när jag har sett arbetarna hos mig i färd med att bygga ateljén."

Som huvudbild i utsmyckningen tycks han ha haft två alternativa lösningar: 1) Rådhuset under uppförande med ett myller av byggnadsarbetare i verksamhet, och 2) en stor komposition baserad på motivet från "Arbetare i snö". Båda dessa idéer arbetar han samtidigt vidare med, och det är mycket svårt att sätta upp en hållbar kronologi för enstaka utkast eller idéer.

Senare växer planerna både i innehåll och omfång. Oslos historia kommer in i bilden samtidigt som han försöker att få "arbetarfrisen" realiserad så som han hade tänkt den till matsalen på Freia 1921. I två anteckningar från ca 1929/30 beskriver Munch detta utvidgade dekorationsprogram.

"En stor sal – "arbetet"
Uppbyggnad – Rådhus – Vika rivs ner –
Oslo Rådhus byggs – Huvudfält sidofält –
Arbetare som går och kommer till sin gärning –
och deras utflykter på söndagen till omgivningarna, varvid det nuvarande Oslo också blir återgivet – man ser delar av gator och omgivningar –
En annan sal – det gamla Oslo och dess historia –
Huvudscen från Håkon Håkonsen och Skule med deras kamp –
Till slut branden i Oslo": (Okk T 195).

"Oslos Historia
Den gamla staden med dess historia
speciellt Håkon Håkonsen och Skule, Biskop Nicolaus

Branden – Akershus
Kriget mot svenskarna och belägringen.

Den nya staden
i mittbilden Rådhuset –
som står med byggnadsställningar i mitten
– på båda sidor Akershus – och det gamla Vika som rivs ner –
Arbetare i verksamhet – Vidare på de andra fälten ser man
arbetarna först lämna platsen och sedan fortsätta gatorna
fram mot sina hem – får därvid anledning att återge
delar av åtskilliga Oslovyer och stråk
Trefaldighetskyrkan – Karl Johan
Till slut ser man arbetarna ute i det fria på söndagen –". (Okk T 243)

Men Munch fick aldrig någon slutlig beställning på utsmyckningen, och då grundstenen för rådhuset äntligen lades 1931 var Munch närmare 70 år gammal. Han led dessutom av en ögonsjukdom som hindrade honom att måla. Planerna för Munchs utsmyckningar i Oslo rådhus löste sig således närmast av sig själv.

226. Rådhuset under uppbyggnad. 1929
Färgkrita. 408 × 255 mm. Okk T 1825

Teckningen ligger ganska nära kat.nr 212 (Okk M 872) men till höger om bygget ser vi här en monumental byggnad med torn. Denna återkommer också på andra skisser och på utkasten som skall visa det påtänkta rådhuset under uppförande och kan identifieras som Akershus fästning. Troligtvis har Munch arbetat helt parallellt med ögonblicksskisser av byggnadsarbetarna på vinterateljén samtidigt som han har tänkt sig byggandet av rådhuset.

227. Galopperande häst på byggplats. 1927 – 30
Svart fetkrita. 262 × 410 mm. Okk T 1868

Byggplatsen är här troligtvis tänkt att vara det blivande rådhuset. Hästen som kommer i galopp är densamma som vi känner igen från målningen "Galopperande häst", och raderingen av samma motiv, kat.nr 135. Hästar var ett vanligt inslag på byggplatserna förr i tiden, och Munch använder med förkärlek sina tidigare hästmotiv i utkast till rådhusbilder.

t. nr 229

228. Rådhuset bygges. 1929 eller tidigare
Akvarell. 70 × 100 cm. Okk M 986

229. Rådhuset bygges. Ca 1929
Bläck. 108 × 180 mm. Okk T 228 – 2

230. **Stående byggnadsarbetare.** 1929
Bläck. 180 × 108 mm. Okk T 228 – 4

231. **Resning av bygget.** 1929
Bläck. 180 × 108 mm. Okk T 228 – 7

232. **Resning av bygget.** 1929
Bläck. 180 × 108 mm. Okk T 228 – 8

233. **Arbete på ett bygge.** 1929
Bläck. 108 × 180 mm. Okk T 228 – 10

234. **Vilande arbetare.** 1929
Bläck. 108 × 180 mm. Okk T 228 – 14R

235. **Hästar på byggplatsen.** ca 1929?
Brun färgkrita. 255 × 409 mm. Okk T 215 – 26R

236. **Rådhuset under byggnad.** Ca 1929
Blå färgkrita. 409 × 255 mm. Okk T 215 – 30

237. **Byggnadsarbetare.** Ca 1929?
Svart och brun färgkrita. 409 × 255 mm. Okk T 215 – 32

238. **Vilande arbetare.** Ca 1929?
Blå och gul färgkrita. 255 × 409 mm. Okk T 215 – 33

Kat. nr 2.

239. **Vilande arbetare mot röd mur.** Ca 1929?
Färgkrita. 255 × 409 mm. Okk T 215 – 35

240. **Arbete på ett bygge.** Ca 1929?
Svart fetkrita. 255 × 409 mm. Okk T 215 – 50

241. **Arbetare runt ett stenblock.** 1927 – 30
Färgkrita. 209 × 170 mm. Okk T 195 – 33

242. **Tre arbetare.** 1927 – 30
Färgkrita. 209 × 170 mm. Okk T 195 – 34

243. **Arbetare på ett torg.** 1927 – 30
Färgkrita. 209 × 170 mm. Okk T 195 – 35

244. **Stående arbetare.** 1927 – 30
Färgkrita. 209 × 170 mm. Okk T 195 – 36

245. **Stående arbetare.** 1927 – 30
Färgkrita. 170 × 209 mm. Okk T 195 – 37

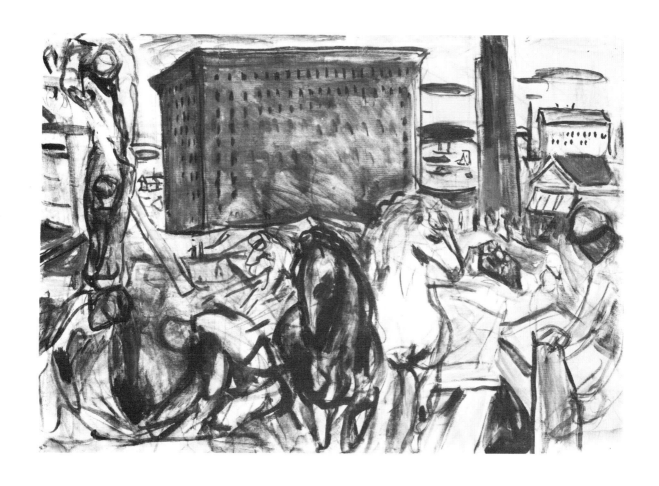

Rådhuset bygges. 1929 eller tidigare. City Hall under Construction. 1929 or earlier.
Kat. nr 228

246. **Arbetare och stenblock.** 1927 – 30
Färgkrita. 170 × 209 mm. Okk T 195 – 41

247. **Arbetare på ett torg.** 1927 – 30?
Färgkrita. 170 × 209 mm. Okk T 195 – 42

248. **Rådhuset under byggnad.** 1927 – 30?
Blyerts. 170 × 209 mm. Okk T 195 – 44

249. **Arbetare runt ett stenblock.** 1927 – 30?
Blyerts. 170 × 209 mm. Okk T 195 – 45

250. **Rådhuset under byggnad.** 1927 – 30?
Blyerts. 170 × 209 mm. Okk T 195 – 46

251. **Arbetare och stenblock.** 1927 – 30
Bläck. 209 × 170 mm. Okk T 195 – 93

252. **Rådhuset under byggnad.** 1927 – 30
Bläck. 170 × 209 mm. Okk T 195 – 95

253. **Rådhuset under byggnad.** 1927 – 30
Bläck. 170 × 209 mm. Okk T 195 – 97

254. **Rådhuset under byggnad.** 1927 – 30
Bläck. 170 × 209 mm. Okk T 195 – 98

255. **Rådhuset under byggnad.** 1927 – 30
Bläck. 170 × 209 mm. Okk T 195 – 105

256. **Rådhuset under byggnad.** 1927 – 30
Bläck. 170 × 209 mm. Okk T 195 – 106

257. **Rådhuset under byggnad.** 1927 – 30
Bläck. 170 × 209 mm. Okk T 195 – 114

258. **Rådhuset under byggnad.** 1927 – 30
Bläck. 170 × 209 mm. Okk T 195 – 120

259. **Rådhuset under byggnad.** 1927 – 30
Bläck. 170 × 209 mm. Okk T 195 – 123

260. **Rådhuset under byggnad.** 1927 – 30
Bläck. 170 × 209 mm. Okk T 195 – 127

261. **Rådhuset under byggnad.** 1927 – 30
Bläck. 170 × 209 mm. Okk T 195 – 155

Kat. nr 266

262. **Arbete på ett bygge.** Ca 1930
Blyerts. 276 × 380 mm. Okk T 237 – 7

263. **Rådhuset under byggnad.** Ca 1930
Blyerts. 276 × 380 mm. Okk T 237 – 9

264. **Rådhuset under byggnad.** Ca 1930?
Blyerts. 276 × 380 mm. Okk T 237 – 10

265. **Rådhuset under byggnad.** Ca 1927 – 30
Bläck. 170 × 206 mm. Okk T 243 – 47

266. **Rådhuset under byggnad.** 1927 – 30
Bläck. 170 × 206 mm. Okk T 243 – 49

267. **Byggnadsarbetare.** 1929?
Svart fetkrita. 206 × 170 mm. Okk T 243 – 61

268. **Arbete på ett bygge.** 1927 – 30
Bläck. 170 × 206 mm. Okk T 243 – 62

269. **Arbetare i snö.** Utkast till rådhusdekoration. Ca 1930
Blyerts. 170 × 206 mm. Okk T 243 – 67

Detta är antagligen en av de allra första skisserna, där Munch försöker passa in motivet "Arbetare i snö" i ett huvudfält till rådhusdekorationerna. Huvudgruppen är praktiskt taget identisk med den vi finner i målningarna med samma motiv, men sidogrupperna är samma som på flera andra skisser med motiv från rådhuset under byggnad. Dessa ersattes senare av andra grupper hämtade från de tidigare målningarna "Snöskottare" och "Gatuarbetare."

270. **Arbetare i snö.** Ca 1930?
Blyerts och bläck. 219 × 163 mm. Okk T 1801

271. **Arbetare i snö.** Ca 1930?
Bläck. 195 × 170 mm. Okk T 1802

272. **Snöskottare.** Ca 1930?
Blyerts och bläck. 152 × 140 mm. Okk T 1792

273. **Arbetare i snö.** Utkast till dekoration i Oslo Rådhus. 1929
Svartkrita. 275 × 580 mm. Okk T 2351

Denna teckning avbildades i Arbeiderbladet 13 mars 1929 i samband med ett förhandsmeddelande om Munchs utställning hos Blomqvist. Fotografiet har följande text:

"Edvard Munchs stora grafiska utställning som nyligen ägde rum på National-
museum i Stockholm kommer att kunna ses fr o m fredag hos Blomqvists. Det
är den största "svart – och vita" – utställning Edvard Munch hittills har haft.
Förutom tidigare kända arbeten, kommer den att omfatta också helt nya,
mycket intressanta ting. Således kan man finna utkast och skisser till det hu-
vudverk, vår store konstnär i många år har arbetat med: en serie bilder från sta-
dens arbetsliv. Det är detta motiv Edvard Munch har tänkt använda till smyck-
andet av vårt framtida rådhus. Vi visar här en detaljstudie av detta stora verk,
en skiss till "Bygget".

274. Arbetare i snö. Utkast till dekoration i Oslo rådhus. Ca 1930?
Olja på papper. 181 × 250 cm. Okk M 1041

Bilden är monterad på duk vid Munchmuseet. Munch arbetade omkring 1930 allt-
mer med en dylik lappteknik, både med papper och duk. Bitarna blev fästa över var-
andra och kunde lätt bytas ut om enstaka delar skulle ändras.

275. Arbetare i snö. Utkast till dekoration i Oslo rådhus. Ca 1930 – 33?
Olja på duk. 340 × 570 cm. Okk M 977

I likhet med föregående målning är också denna monterad vid Munchmuseet.

276. Häst på byggplatsen. Ca 1929
Kol och färgkrita. 500 × 648 mm. Okk T 2426

Denna teckning är utförd på samma papper som en serie teckningar ur serien "Vin-
terateljén bygges" (kat.nr. 205 – 210) och är antagligen utförd ungefär samtidigt med
dem. Motivet ligger också nära teckningen "Galopperande häst på byggplats" (kat.nr.
227), men vänstra sidogruppen är olika, genom att Munch här har fört in motivet från
sitt tidigare måleri "Snöskottare". Att det hela här är framställt i snö, tyder också på
att Munch i denna teckning är på väg mot det som skulle bli hans slutliga utkast till
dekorationen för Oslo rådhus.

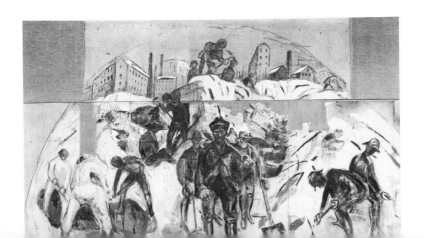

Arbetare i snö. Workers in Snow.
Ca 1930—33. Kat. nr 275

People and Places in Kristiania. The 1880s. Summary.

From 1875 to 1889 the Munch family lived in Grünerløkka in Kristiania – or Oslo, as the city has been called since 1924 – a quite tightlypacked residential area characterized by big barracks of flats and cramped backyards. All the same, at that time the district had a predominantly rural character. The people living in Grünerløkka were mainly tradesmen, low-ranking public servants, and permanently employed workers.

Edvard Munch's earliest juvenilia are dominated by depictions of his immediate surroundings – on the one hand, interiors and people from inside the apartment, and on the other hand, views from the window. Later he gained confidence enough to take his drawing things outside with him, but he remained very much preoccupied with people and places in the immediate neighbourhood.

1. **Carpenter Heggelund.** 1878
 Pencil and wash. 112 × 113 mm. Okk T 2587

2. **Øvre Foss.** 1880
 Oil on cardboard. 120 × 180 mm. Okk M 1044

3. **Akerselva at Kongens Mølle.** c. 1883/84
 Oil on cardboard. 245 × 310 mm. Okk M 1050

4. **From Akerselva.**
 Pencil. 188 × 289 mm. Okk T 124

5. **View Towards the Hills.** c. 1881
 Oil on paper. 220 × 275 mm. Okk M 1059

6. **Old Aker Church and Telthusbakken.** 1881
 Oil on cardboard. 210 × 160 mm. Signed at lower left: "E. Munch 1881". Okk M 1043

7. **Old Aker Church and Telthusbakken.** 1881
 Oil on cardboard. 160 × 210 mm. Okk M 1042

8. **From the Dock.** 1881
 Pencil. 148 × 234 mm.
 Signed lower left: "From the Docks – Edv. Munch 81". Okk T 84

9. **From Grønlands Torv. (Lilletorvet)** 1881
 Pencil. 152 × 246 mm. Okk T

10. **Organ-Grinder in the Yard.** 1881
 Pencil. 209 × 272 mm. Note on back: "1881". Okk T 78

11. **Sketches of Popular Types.** c. 1881?
 China ink. 335 × 500 mm. Okk T 1270

12. **Sketches of Popular Types.** 1881
 Pencil. 150 × 245 mm. Okk T

13. **Ship's Boys on Deck.** c. 1881?
 Pencil. 130 × 162 mm. Okk T 102

14. **Olaf Ryes Plass.** 1883?
Oil on cardboard. 205 × 238 mm. Okk M 927 A

15. **Afternoon in Olaf Ryes Plass.** 1883/84
Oil on cardboard. 480 × 250 mm.
Signed at lower left: "E. Munch 84". National Museum Stockholm

16. **From the Rag-Pickers' Life** c. 1884
Ink. 188 × 250 mm. Okk T 87

17. **View from Window of Schous plass 1.** 1885
Watercolour and pencil. 473 ×320 mm. Okk T 123

18. **From Grünerløkka.** 1885
Watercolour and pencil. 473 × 320 mm. Okk T 123

19. **Morning in Grünerløkka.** 1885
Pencil on paper. 312 × 422 mm. Okk T 445

Pasted on the back is a pencil drawing of a standing worker.

20. **Workers Walking in Light of Gas Flame.** c. 1885?
China ink. 361 × 237 mm. Okk T 111

21. **Street Scene from Kristiania,** before 1889
China ink. 214 × 280 mm. Okk T 1265

A note by Munch gives quite an exact description of the event the drawing is based on:

> "In the dark they stopped – looked each other in the eyes – Now and then they looked about them when there was someone coming, but it was only workers – Row upon row they walked – all alike and all serious – their white workers' clothes gleming in the darkness – as they passed a gaslamp – they cast long, black shadows." Okk T 2781 – ab

Work Motives from Kristiania and Hedmark. c. 1880 – 82.

Christian Munch must have made great efforts to make sure the whole family was able to leave the city in the summer. A regimental doctor by profession, he served in the summer at the military cantonments in Akershus, and his sons Edvard and Andreas were often with him.
 In the summer of 1882, the nineteen-year-old artist stayed in Hedmark, where he busied himself drawing people at their work and at their leisure.

22. **Smith.** 1880
Pencil. 112 × 186 mm. Okk T 120 – 4

23. **Smith.** 1880
Pencil. 112 × 121 mm. Okk T 120 – 6

24. **Market Woman with Fish.** 1880
Pencil. 112 × 121 mm. Okk T 120 – 6R

25. **Fishmonger.** 1880
Blyant. 112 × 186 mm. Okk T 120 – 8

26. **From Gardermoen, Kitchen Duty.** 1880
Pencil. 112 × 186 mm. Okk T 120 – 9

27. **Ragged Hans.** 1880
Pencil. 112 × 155 mm. Okk T 120 – 16

28. **Man Grinding Knife.** 1880
Pencil. 112 × 186 mm. Okk T 120 – 18

29. **Standing Girl with Rake.** 1882
Pencil. 313 × 238 mm. Note at lower right: "From Hedmarken". Okk T 717

30. **Woman in Loom.** 1882
Pencil. 326 × 233 mm. Note at lower right: "One from Hedmarken". Okk T 497

31. **Haymakers.** 1883
Pencil. 246 × 340 mm. Okk T 2360

32. **Man with Sheaf.** c. 1882
Pencil. 240 × 170 mm. Okk T 2681

Paris and St Cloud. 1889 – 90

On about October 1, 1889, Munch traveled to Paris, where he enrolled at Bonnat's atelier along with a number of other Norwegian artists.

At the end of the year he moved to St Cloud, a short distance outside Paris, where he lived very isolated from the rest of the Scandinavian artists' colony. He writes home:

> "I associate only with French workers and other citizens of St Cloud – talking with them as best I can and learning some French in the process. All the lower orders here are enormously agreeable." (Jan. 15, 1890).

33. **House Painter.** 1898
Akvarell. 230 × 306 mm. Okk T 126 – 1

Sketchbook Okk T 126 dates from Munch's earliest time in Paris, – November/December 1889, and contains among other things a series of sketches of everyday life in streets and restaurants.

34. **Waiter.** 1889
Pencil. 230 × 306 mm. Okk T 126 – 6

35. **Two Women.** 1889
Pencil. 230 × 306 mm. Okk T 126 – 12

36. **Café Scene.** 1889
Pencil. 230 × 306 mm. Okk T 126 – 27

37. **From the Seine.** 1890
Oil on canvas. 350 × 270 mm. Signed at lower left: "E. Munch". Res A 294

38. **Waiting-Room.** 1890
Pencil. 120 × 195 mm. Okk T 127 – 15

Sketchbook Okk T 127 was presumably begun during Munch's earliest period in St Cloud, and the sketches from cafés and the like included here probably date from this time. The sketchbooks also contain some other drawings which may have been done later in the 1890s.

39. Café Scene. 1890
Pencil. 120 × 195 mm. Okk T 127 – 17

40. Café Scene. 1890
Pencil. 120 × 195 mm. Okk T 127 – 18

41. Café Scene. 1890
Pencil. 120 × 195 mm. Okk T 127 – 22

42. In the Café. 1890
Oil on canvas. 560 × 490 mm. Okk M 251

Women's Chores. c. 1890 – 1908

We find rather few working women in Munch's art, and they are almost exclusively engaged in purely traditional women's chores, such as washing of various kinds. The working women he came in contact with were largely confined to service occupations – home helps, waitresses, washerwomen, and sicknurses.

43. From Tiergarten, Berlin. 1896
Pencil. 385 × 563 mm. Okk T 1946

44. From Tiergarten, Berlin. 1896
Sch. 54. Drypoint and aquatint on copperplate.
119 × 152 mm (picture only). Okk G/r 42 – 27

45. Washing Clothes. c. 1900?
Pencil. 207 × 261 mm. Okk T 1888

46. Washing Clothes on the Shore. 1903
Sch. 198. Etching on copperplate. 90 × 137 mm (picture only). Okk G/r 93 – 5

47. Housework. 1903
Etching on copperplate. 89 × 138 mm (picture only).
Signed at lower right: "Edv. Munch 5th print". Okk G/r 94 – 3

48. Washing Clothes. 1903
Sch. 210. Printed from wood block inked in black and red. 327 × 456 mm (picture only).
Signed at lower right: "Edv. Munch, No. 7 March 1918". Okk G/t 610 – 6

49. Washerwomen in Stairway. c. 1906
Gouache, charcoal and coloured crayon on paper. 710 × 800 mm. Okk M 1069

50. Washerwomen in Stairway. 1906
Charcoal. 565 × 690 mm. Okk T 1948

51. Washerwomen in the Corridor. 1906
Gouache and coloured crayon on paper. 716 × 475 mm. Okk T 534

52. **The Nurses.** 1908
Watercolour over charcoal. 637 × 467 mm.
Signed at lower right: "E. Munch". Okk T 533

53. **Nurse with Sheet.** 1908
Watercolour and coloured crayon. 640 × 456 mm.
Signed at lower left: "Edv. Munch/1908". Res 300

54. **Nurse with Sheet.** 1908
Watercolour over charcoal. 359 × 259 mm. Okk T 1899

Fishermen, farmers, and other workers in Germany and Norway c. 1900 – 1908

Workers are extremely rare in Munch's work in the 1890s. At this time he was creating the most important of his "Frieze of Life" pictures, with love, sickness, and death as prevading themes.

Munch spent the summers of 1907 and 1908 at Warnemünde, a small fishing town on the Baltic coast just outside Rostock. Here he painted a number of pictures in which the local working-class population occupies a central place.

55. **Standing Worker.** 1902
Sch. 146. Etching on copper plate. 430 × 110 mm.
Signed at lower right: "Edv. Munch". Okk G/r 56 – 2

56. **The Fisherman and his Daughter.** 1902
Sch. 147. Etching on zinc plate. 475 × 613 mm. Okk G/r 57 – 12

57. **Old Fisherman.** 1902
Sch. 148. Drypoint on copperplate. 302 × 425 mm.
Signed at lower right: "E. Munch". Okk G/r 58 – 6

58. **Square in Berlin.** 1902
Sch. 155. Drypoint and aquatint on copperplate. 112 × 161 mm. Okk G/r 65 – 3

59. **Potsdamer Platz.** 1902
Sch. 156. Drypoint and aquatint on copperplate. 238 × 298 mm.
Signed at lower right: "Edv. Munch". Okk G/r 66 – 28

60. **Working-Class Types.** 1903
Sch. 197. Etching on zink plate. 468 × 615 mm. Okk G/r 92 – 5

61. **Worker with Moustache.** 1903
Sch. 201. Etching on zink plate. 496 × 323 mm.
Signed at lower right: "E. Munch". Okk G/r 96 – 6

62. **Old Skipper.** 1899
Okk G/r 598, Sch. 124. Black print from wood block, hand-coloured with watercolour.
441 × 357 mm. Signed: "Edv. Munch Hand-coloured 1935". Res B 356

63. **Primitive Man.** 1904
Sch. 237. Black print from wood block, hand-colored with watercolour.
678 × 456 mm. Okk G/t 618 – 7

64. **Fisherman on Green Meadow.** c. 1902
Oil on canvas. 80 × 61 cm. Signed at top left: "E. Munch". Okk M 474

65. **Woman Carrying Baskets on their Backs.** c. 1905/06
Oil on canvas. 70 × 90 cm. Signed at lower left: "E. Munch". Okk M 457

66. **Woman Carrying a Basket on her Back.** c. 1905/06
Oil on canvas. 72 × 95 cm. Okk M 844

67. **Old Man in Warnemünde.** 1907
Oil on canvas. 110 × 85 cm. Signed at lower left: "E. Munch". Okk M 491

68. **Bricklayer and Mechanic.** 1908
Oil on canvas. 90 × 69,5 cm. Signed at lower left: "E. Munch". Okk M 574

69. **The Drowned Boy.** 1908
Oil on canvas. 85 × 130 cm. Signed at lower right: "E. Munch". Okk M 559

70. **The Worker and the Child.** 1908
Oil on canvas. 76 × 90 cm. Signed at top right: "E. Munch". Okk M 563

71. **The Worker and the Child.** 1908
Charcoal on thick paper. 557 × 798 mm. Okk T 1853

The figures in the bottom left-hand corner may possibly derive from a later revision, e.g. in 1921, when Munch took up the motive again in connection with sketches for the decoration of the dining room at Freia Chocolate Factory (Cat. No. 169).

72. **People on a Bridge.** c. 1908
Watercolour and charcoal. 310 × 468 mm. Okk T 139 – 5

73. **Men Walking.** c. 1908
Watercolour and charcoal. 310 × 468 mm. Okk T 139 – 6

74. **Workers Walking.** c. 1908
Watercolour and charcoal. 310 × 468 mm. Okk T 139 – 8

75. **Groups of Walking Workers.** c. 1908
Blue crayon. 310 × 468 mm. Okk T 139 – 17

People and Places in Kragerø, 1909 – 13

After many years of restless, roaming life and high alcohol consumption, Munch broke down in 1908 and entered Dr Daniel Jacobson's clinic in Copenhagen. After some months there, he returned to Norway in April 1909. In Kragerø he came across the property "Skrubben", which he immediately arranged to rent.

His surroundings seem to have been of great importance to Munch during his Kragerø period. Everything suggests that he was exceptionally happy here, and he wrote:

"People are different in Kragerø and on the coast – one notices a livelier, more alert way of thinking – more phosphorus in the brain – is it the fish?

I think it's because everyone since time immemorial has been in contact with Europe and the world – " (Okk N 64)

76. **Woman Running down Rocky Slope.** 1909
Red crayon. 253 × 178 mm. Okk T 146 – 5

77. **Woman Digging.** 1909
Red and blue crayon. 253 × 178 mm. Okk T 146 – 6

78. **Workers Walking in Snow.** 1909
Red and black crayon. 253 × 178 mm. Okk T 146 – 7

79. **Spring Chores in the Offshore Islands.** 1909
Black and red-brown crayon. 178 × 253 mm. Okk T 146 – 9

80. **Group of Workers.** 1909
Charcoal and wash. 178 × 253 mm. Okk T 146 – 15

81. **Man with Shovel.** 1909
Pencil. 215 × 131 mm. Okk T 144 – 5

82. **Man with Shovel.** 1909
Pencil. 215 × 131 mm. Okk T 144 – 6

83. **Man with Shovel.** 1909
Pencil. 215 × 131 mm. Okk T 144 – 7

84. **Woman Running down Rocky Slope.** 1909/10
Oil on canvas. 121 × 95 cm. Okk M 891

85. **Spring Chores in the Offshore Islands.** 1910/11
Oil on canvas. 92 × 116 cm. Signed at lower left: "E M". Okk M 411

86. **The House on the Hilltop.** c 1910
Oil on canvas. 77,5 × 63,5 cm. Okk M 99

87. **Fisherman on Snow-Covered Shore.** 1910/11
Oil on canvas. 103,5 × 128 cm. Okk M 425

88. **Portrait of Børre.**
Oil on canvas. 75 × 57 cm. Okk M 225

89. **Workers Walking in Snow.** c. 1910
Oil on canvas. 93 × 94,5 cm. Signed at lower right: "E Munch". Okk M 286

90. **Darkly Clad and Brightly Clad Man in Snow.** c. 1911
Oil on canvas. 59 × 52 cm. Okk M 926

91. **Man with Sled.** c. 1912
Oil on canvas. 65 × 115,5 cm. Signed at lower right: "E M". Okk M 761

92. **Man with Sled.** c. 1912
Oil on canvas. 77 × 81 cm. Okk M 472

93. **Ship's Deck in Storm.** c. 1910
Oil on canvas. 124 × 205 cm. Okk M 394

94. **Seamen in Snow.** 1910
Oil on canvas. 95 × 76 cm. Okk M 493

95. **Scrapping a Ship.** 1911
Oil on canvas. 100 × 110 cm. Signed at lower left: "E.M.". Okk M 439

96. **Spring Chores in the Offshore Islands.** 1915
Sch. 441. Printed from two wood blocks in grey-violet and grey-green.
345 × 540 mm (picture only). Okk G/t 641 – 26

97. **House in Kragerø.** 1915
Willoch 182. Etching on zinc plate. Printed in oils, probably also hand-coloured.
438 × 595 mm (picture only). Okk G/r 174 – 4

98. **Life.** 1915
W 177. Etching on copperplate. Printed in reddish-brown oil colour. Signed at lower
right: "Edv Munch 1915" "Printed in oils by myself".
336 × 396 mm (picture only). Okk G/r 173 – 1

99. **Man's Head Against Kragerø Landscape.** c. 1915
Willoch 178. Etching with roulette and drypoint on copperplate.
154 × 195 mm (picture only). Okk G/r 185 – 1

100. **Woman and Child on Rocks.** c. 1915
Willoch 179. Etching with roulette and drypoint on copperplate.
154 × 196 mm (picture only). Okk G/r 166 – 2

101. **Scrapping a Ship.** c. 1915 – 16
Willoch 183. Soft-ground etching on zinc plate.
330 × 390 mm (picture only). Okk G/r 175 – 2

Workers in Snow. Kragerø 1909 – 15.

In July of 1909, Munch traveled from Bergen over the Norwegian Alps to Kragerø. His route
can be reconstructed quite well, partly with the aid of a sketchbook (Okk T.147, Cat. Nos.
104 – 106) in which a number of the sketches are localized.

Just before a sketch bearing the notation "Tinnsjø" we find two sketches which seem to
be very close to the later versions of "Workers in Snow". Probably Munch came upon a team
of navvies in the course of his journey down through Telemark.

Just at this time, heavy industry was marching into Telemark in earnest, and navvies were
a highly characteristic feature of the districts round Tinnsjø.

But even if the motive stems from a "snapshot" sketch like this, it was to undergo an in-
teresting development later. In the autumn and winter of 1909/10, probably with the aid of
models he found in Kragerø, Munch worked towards increasingly monumental representa-
tions.

Much later in his life – probably when he takes up the motive again as a sketch for the de-
coration of Oslo City Hall, Munch writes of the main personage in this picture:

"As long as I have been painting in this country, I have had to fight for every foot of
ground for my art with clenched fists – In my big worker picture I have also painted
as the central figure a man with his fist clenched."

However, there is another drawing from 1909/10 which suggests much more strongly that
Munch was at this time beginning to identify with the working class – or rather, that he was

beginning to realize that the workers and he himself were to a great extent involved in the same struggle, against the same enemy – the bourgeoisie.

In three very similar sketches (Cat. Nos. 111, 112 and 119), divided among two sketch blocks (Okk T 140 and Okk T 2755), we see a powerful, naked arm raised threateningly in the air. The hand is firmly gripping a short-handled hammer. Behind this arm we see a group of people, and behind them again rises the enormous gable-end of a house. In one of the sketches, Munch has written "Kristiania" on this house, lest we should be in any doubt what city we are in. A plausible interpretation of the drawing would be that the labour movement is now threatening old Kristiania with annihilation. Munch himself had felt both rejected and hated by the conservative citizenry of Kristiania, and for many years he largely avoided the city of his childhood.

102. **Workers with Picks and Shovels.** 1909/10
Charcoal. 627 × 478 mm. Okk T 1852

103. **Digging Workers.** 1909/10
Pencil. 174 × 277 mm. Okk T 1812

104. **Workers with Shovels.** 1909
Pencil. 226 × 307 mm. Okk T 147 – 22 R

105. **Workers with Shovels.** 1909
Pencil. 226 × 307 mm. Okk T 147 – 23

106. **Road Construction Workers.** 1909
Pencil. 226 × 307 mm. Okk T 147 – 39

107. **Naked Men with Picks and Shovels.** 1909/10
Pencil. 260 × 357 mm. Okk T 145 – 6

108. **Man with Pick, Rear View.** 1909/10
Pencil. 310 × 237 mm. Okk T 140 – 1

109a. **Standing Worker.** 1909/10
Pencil. 310 × 237 mm. Okk T 140 – 2

109b. **Standing Worker.** 1909/10
Pencil. 310 × 237 mm. Okk T 140 – 3

110. **Line of Digging Workers.** 1909/10
Pencil. 237 × 310 mm. Okk T 140 – 4

111. **Raised Hand with Hammer.** 1909/10
Pencil. 310 × 237 mm. Okk T 140 – 5

112. **Raised Hand with Hammer.** 1909/10
Pencil. 310 × 237 mm. Okk T 140 – 7

113. **Line of Workers.** 1909/10
Pencil. 310 × 237 mm. Okk T 140 – 8

114. **Sitting Workers.** 1909/10
Pencil. 310 × 237 mm. Okk T 140 – 9

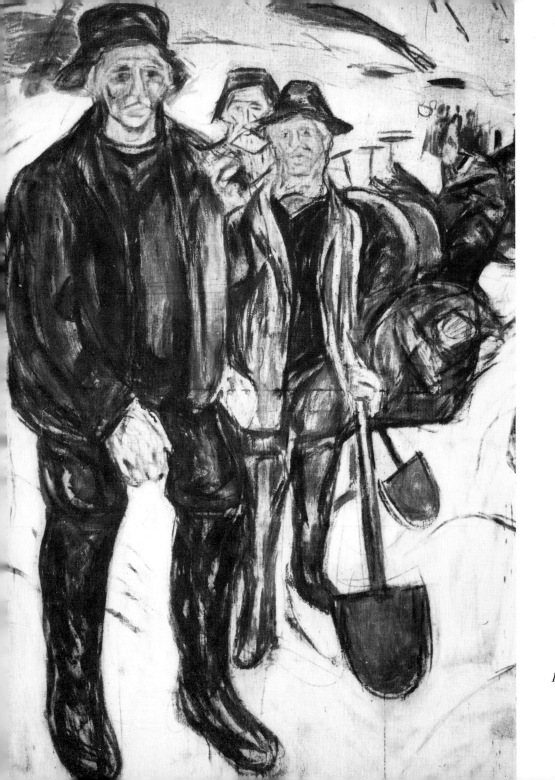

Arbetare i snö.
Workers in Snow.
1909/10. Kat. nr 122

115. **Line of Workers.** 1909/10
Pencil. 237 × 310 mm. Okk T 140 – 9 R

116. **Line of Workers.** 1909/10
Pencil. 310 × 237 mm. Okk T 140 – 10 R

117. **Group of Workers with Shovels and Picks.** 1909/10
Black crayon. 352 × 253 mm. Okk T 152 – 21

118. **Workers in Snow.** 1909/10
Pencil. 462 × 368 mm. Okk T 2755 – 9 R

119. **Raised Hand with Hammer.** 1909/10
Charcoal and black watercolour. 462 × 368 mm. Okk T 2755 – 10 R

120. **Workers in Snow.** 1910 – 13?
Charcoal. 510 × 677 mm. Okk T 1856

121. **Workers in Snow.** 1910 – 13?
Charcoal. 650 × 478 mm. Okk T 1797

122. **Workers in Snow.** 1909/10
Oil on canvas. 210 × 135 cm. Okk M 889

Workers in Snow. 1910
Oil on canvas. 225 × 160 cm. Signed at lower right: "E Munch 1910".
Matsukata Collection Tokyo

Workers in Snow. c. 1913
Oil on canvas. 163 × 200 cm. Okk M 371

For conservational reasons, this picture could not be included in the exhibition.

123. **Workes in Snow.** 1911
Sch. 350. Printed in black and grey from two wood blocks.
596 × 499 mm (picture only). Okk G/t 625 – 5

124. **Workers in Snow.** 1911
Sch. 385. Printed in black from a lithographic stone and grey-green from a wood block.
Okk G/1 365

125. **Workers in Snow.** 1920
Bronze. 70 × 56,5 × 45 cm. Okk

126. **Snow Clearers** 1913/14
Oil on canvas. 191,5 × 129 cm. Okk 902

There used to be a better version of this picture in the Berlin National Gallery, but it was lost in World War II.

Agriculture, Forestry, and Fertility Motives c. 1910 – 1918

Munch painted numerous pictures of various kinds of agricultural work from the life on the several farms he rented or owned in Kragerø, Hvisten, Jeløy, and Ekely.

These pictures of agricultural and forestry subjects often contain more than a mere depiction of an everyday work motive. As artist and man, Munch is always taken up with *creativity,* and this finds expression in a great deal of his art. Many of his pictures of workers can be included here. Whether the subject is a house being built, or a field being sowed or harvested, these are also pictures of the creation of something new.

127. **Jarl.** 1912
Sch. 373. Lithograph. 338 × 346 mm (picture only). Okk G/1 353 – 4

128. **Boy and Girl in the Fowlyard.** 1912
Sch. 372. Lithograph. 423 × 378 mm (picture only). Okk G/1 352 – 5

129. **Jensen with the Duck.** 1912
Sch. 378. Lithograph. 465 × 332 mm (picture only). Okk G/1 358 – 3

130. **The Yellow Log.** 1911/12
Oil on canvas. 131 × 160 cm. Okk M 393

131. **Felling the Tree.** c. 1912 – 13?
Charcoal. 269 × 402 mm. Okk T 1820

132. **Forestry Workers.** c. 1912 – 13?
Carcoal. 266 × 400 mm. Okk T 1821

133. **The Lumberjack.** 1913
Oil on canvas. 130 × 105,5 cm. Okk M 385

134. **Log Trucking.** c. 1910 – 13
Pencil. 538 × 677 mm. Okk T 1842

135. **Galloping Horse.** 1915
Sch. 431. Etching with roulette and needle on copperplate.
380 × 327 mm (picture only). Signed at lower right: "Edv Munch". Okk G/r 156 – 7

136. **Man and Horse.** 1915
Sch. 429. Soft-ground etching on zinc plate. 294 × 493 mm (picture only).
Signed at lower right: "Edv Munch. From the first 5 prints 1915". Okk G/r 154 – 1

137. **Man and Horse.** 1915
Willoch 171. Etching on copperplate. 370 × 606 mm (picture only).
Signed at lower right: "Edv Munch". Okk G/t 171 – 2

138. **The Sower.** 1910 – 13
Oil on canvas. 123 × 75,5 cm. Okk M 813

139. **Haymakers.** c. 1916
Oil on canvas. 131 × 151 cm. Okk M 387

140. **Grain Harvest.** 1917
Oil on canvas. 125 × 160 cm. Signed at lower right: "E. Munch 1917". Okk M 210

141. **Grain Harvest.** 1916 – 17
Coloured crayons. 415 × 600 mm. Okk T 1828

142. **Grain Harvest.** 1916 – 17
Coloured crayons. 267 × 370 mm. Okk T 1817

143. **Cabbage Field.** 1916
Oil on canvas. 67 × 90 cm. Okk M 103

144. **Fertility.** c. 1902
Oil on canvas. 128 × 152 cm. Okk M 280

145. **Life,** left-hand portion. c. 1910
Oil on canvas (unprepared). 134,5 × 147 cm. Okk M 728

146. **Life,** right-hand portion. c. 1910
Oil on canvas. 136 × 135,5 cm. Okk M 815

147. **Team of Horses.** 1916
Oil on canvas. 84 × 109 cm. Okk M 330

148. **Man with Slaughtered Duck.** 1913
Oil on canvas. Okk M 538

149. **Harvesting Machine.** c. 1916?
Oil on canvas. 68 × 90 cm. Okk M 206

150. **Man Digging.** 1915?
Oil on canvas. 100 × 90 cm. Okk M 581

151. **Workers Digging Round a Tree.** 1915?
Oil on canvas. 105 × 134 cm. Okk M 431

152. **Workers with Horse and Cart.** 1910 – 13?
Charcoal. 650 × 478 mm. Okk T 1839

153. **Digging Man with Horse and Cart.** c. 1913?
Black crayon. 353 × 507 mm. Okk T 1862

154. **Two Digging Men with Horse and Cart.** 1925
Oil on canvas. 65 × 81 cm. Signed at lower left: "E Munch 1925". Okk M 115

Workers Returning Home. c. 1913 – 20
Although it was not until about 1913, in Moss, that Munch did his large painting of workers on their way home from the factory, this was a subject which he must have known the greater part of his life. The sketches from the 1880s include a number of examples where he represents workers on their way to or from work, and this must have been a very fimiliar sight throughout his childhood and adolescence in Grünerløkka.

In 1920 he executed a new version of the motive, "Workers Returning Home from Eureka". In this version the composition is more open, the workers spread over a much wider area than in the pictures from Moss, where they are advancing along a narrow street. Their movement is therefore not so exclusively directed forwards, but more towards the sides.

155. Workers Returning Home. 1913/15
Oil on canvas. 201 × 227 cm. Okk M 365

The same motive also exists in a somewhat smaller version in the State Art Museum, Copenhagen.

156. Workers Returning Home. 1910 – 13?
Charcoal. 692 × 490 mm. Okk T 1858

157. Workers Returning Home. c. 1913?
Black crayon. 482 × 640 mm. Okk T 1857

158. Workers Returning Home. c. 1913?
Brown crayon. 428 × 263 mm. Okk T 1849

159. Workers Returning Home. c. 1913?
Charcoal. 258 × 408 mm. Okk T 1850

160. Workers Returning Home from Eureka. After 1916
Watercolour, coloured crayon and charcoal. 570 × 779 mm. Okk T 1854

161. Workers Returning Home from Eureka. 1920
Oil on canvas. 80 × 139 cm. National Gallery, Oslo Signed: "E Munch 1920"

162. Workers Returning Home. c. 1920?
Ink. 129 × 207 mm. Okk T 202 – 1

163. Workers Returning Home. c. 1920?
Blue crayon. 129 × 207 mm. Okk T 202 – 4

164. Workers Returning Home. c. 1920?
Pencil and brown crayon. 129 × 207 mm. Okk T 202 – 5

165. Workers Returning Home. c. 1920?
Pencil and coloured crayon. 129 × 207 mm. Okk T 202 – 6

166. Workers on the Path. After 1916
Lithographic chalk on paper. 480 × 600 mm. Okk T 2428

This is the original drawing for the lithograph catalogued as Okk G/1 452

167. Workers Returning Home and Man in Top Hat. 1916
Lithograph. 202 × 260 mm (picture only). Okk G/1 507 – 6

Decoration of Dining Rooms at Freia Chocolate Factory. 1921
At the beginning of 1921, Freia Chocolate Factory opened negotiations with Munch for the decoration of the factory's dining rooms. Sketches for two rooms are preserved in the Munch Museum, but only those for the largest room were realized. The unrealized sketches are Munch's first attempt to execute a new frieze, a Worker Frieze, comprising six panels with motives taken from working-class life.

168. Workers Streaming out of Factory. 1921
Coloured crayon on paper. 140 × 448 mm. Okk T 2025

169. The Mechanic Meets his Daughter. 1921
Coloured crayon on paper. 150 × 250 mm. Okk T 2029

170. Trinity Church. 1921
Coloured crayon on cardboard. 130 × 270 mm (picture only). Okk T 2030

171. Trip to Grefsenåsen. 1921
Coloured crayon on paper. 151 × 269 mm. Okk T 2028

172. In Studenterlunden. 1921
Coloured crayon on cardboard. 138 × 270 mm (picture only). Okk T 2027

173. A Chat by the Paling Fence. 1921
Coloured crayon on paper. 148 × 300 mm. Okk T 2026

Town Motives, Work on Construction Sites and Streets. c. 1920

Although Munch in many ways lived like an eccentric recluse at Ekely, he took a lively interest in everything else going on around him in the town. The activity he saw in the streets and on building sites interested him particularly, and often he would do a quick sketch of what he had seen, perhaps eventually to work it up into a monumental composition.

174. Couple on Pier. c. 1921
Coloured crayon. 171 × 252 mm. Okk T 2018

Both motive and technique are so close to the sketches for the decoration of Freia Chocolate Factory that it is plausible to belive that this and the next drawing were also intended for the same purpose.

175. Workers and Horses in Street. c. 1921
Coloured crayon. 148 × 305 mm. Okk T 2041

176. Workers Outside Trinity Church. 1921
Coloured crayon. 320 × 146 mm. Okk T 2019

This drawing is very similar to Cat. No 170, done as a sketch for the decoration of Freia Chocolate Factory, and it was probably intended for the same purpose.

177. Galloping Horse in Street. 1913 or later
Coloured crayon. 207 × 267 mm. Okk T 1848

178. Children in Street. 1913 or later
Coloured crayon. 201 × 263 mm. Okk T 440

179. Horse and Cart in Street. c. 1920?
Watercolour. 491 × 612 mm. Okk T 1841

180. Milk Cart. c. 1920?
Black crayon. 200 × 265 mm. Okk T 439

181. Horses in Street.
Oil on canvas. 110 × 130 cm. Okk M 426

182. House Painters Walking. c. 1920?
Pencil and ink. 185 × 153 mm. Okk T 2170

183. **Horses and Drivers.**
Black crayon. 335 × 420 mm. Okk T 444

184. **Street Work.** c. 1920
Blue crayon. 251 × 328 mm. Okk T 1815

185. **Street Work.** c. 1920?
Willoch 197. Drypoint on copperplate. 154 × 173 mm (picture only). Okk G/r 182 – 3

186. **Street Workers.** c. 1920
Sch. 484. Lithograph. 435 × 565 mm (picture only). Okk G/1 418 – 30

The same motive is also found in a privately owned painting. With "Workers in Snow" and "Snow Clearers", this is the third motive Munch takes up again in the large composition he intended for the decoration of Oslo City Hall.

187. **Workers in Cellar.** 1918 or earlier
Oil on canvas. 90 × 120 cm. Okk M 155

188. **Standing Worker in Apron.**
Watercolour. 252 × 177 mm Okk T 1805

189. **Worker Rolling a Barrel.**
Watercolour over charcoal. 428 × 600 mm. Okk T 1838

190. **Worker.** 1920s
Black crayon. 113 × 145 mm. Okk T 1788

191. **Worker** 1920s
Black crayon. 113 × 145 mm. Okk T 1789

192. **Worker.** 1920s
Black crayon. 113 × 145 mm. Okk T 1790

193. **Worker.** 1920s
Black crayon. 113 × 145 mm. Okk T 2346

194. **Fire.** 1920/22
Oil on canvas. 130 × 161 cm. Okk M 824

195. **Team of Horses in Snow.** 1923
Oil on canvas. 123 × 175 cm. Okk M 821

Construction Workers from the 1920s. Construction of Winter Studio

After managing for so many years with his highly ingenious open-air studios, where paintings hung outdoors summer and winter, Munch decided towards the end of the 1920s to build a proper indoor studio at Ekely. Besides giving him sorely needed working and storage premises, this also offered Munch the opportunity of sketching and painting construction workers at close hand. He seems to have availed himself of it to the full. At the same time he was also working on plans for the decoration of the future Oslo City Hall, and since he intended the principal picture to show the erection of the hall, it is likely that he also had this project in mind as he painted the building of his winter studio.

196. **Masons.** 1920s?
Pencil. 253 × 353 mm. Okk T 1816

197. **Workes and Horse.** 1920s
Oil on canvas. 125 × 160 cm. Okk M 73

198. **Workers Hauling a Beam.** 1927
Ink. 122 × 180 mm. Okk T 205 – 13

199. **Construction Work.** 1920s
Watercolour and coloured crayon. 395 × 300 mm. Okk T 1835

200. **Construction Work.** 1920s
Watercolour and coloured crayon. 300 × 394 mm. Okk T 1830

201. **Construction Work.** 1920s
Watercolour and coloured crayon. 301 × 496 mm. Okk T 1833

202. **Construction Work.** 1920s
Watercolour and coloured crayon. 300 × 395 mm. Okk T 1829

Signed at lower right: "Edv Munch"

203. **Construction Work.** 1920s
Black crayon. 319 × 506 mm (picture: 247 × 257 mm). Okk T 1827

204. **Construction Work.** 1920s
Ink and coloured crayon. 177 × 127 mm. Okk T 1804

205. **Building under Construction.** 1929?
Brown crayon. 500 × 648 mm. Okk T 1845

206. **Construction Work.** 1929?
Charcoal and coloured crayon. 500 × 648 mm. Okk T 1847

207. **Building under Construction.** 1929?
Charcoal and coloured crayon. 648 × 500 mm. Okk T 1843

208. **Construction Work.** 1929?
Coloured crayon. 648 × 500 mm. Okk T 1846

209. **Construction Work.** 1929?
Coloured crayon. 648 × 500 mm. Okk T 2427

210. **Construction Work.** 1929?
Black crayon. 500 × 648 mm. Okk T 1844

211. **Construction Workers Under Roof.** 1920s
Oil on canvas. 120 × 100 cm. Okk M 161

212. **Construction Work.** 1929?
Oil on canvas. 129 × 105 cm. Okk M 872

213. **The Workers Leaving the Site.** c. 1920?
Oil on canvas. 127 × 102 cm. Okk M 408

214. **The Workers Leaving the Site.** c. 1920?
 Charcoal. 503 × 373 mm. Okk T 1791

215. **Construction Worker in Helmet.** 1929
 Oil on canvas. 168 × 79 cm. Okk M 855

216. **Construction Work.** 1929
 Black crayon. The paper is spread double. It then measures. 470 × 599 cm. Okk T 1840

217. **Construction Work.** 1929?
 Pencil and coloured crayon. 203 × 250 mm. Okk T 1813

218. **Carpenters.** c 1929?
 Oil on canvas. 82 × 109,5 cm. Okk M 157

219. **Masons on Construction Site.** 1920?
 Oil on canvas. 68 × 90 cm. Okk M 298

220. **Construction Work.** c 1920?
 Oil on canvas. 95,5 × 99,5 cm. Okk M 154

221. **Construction Work.** c. 1920?
 Oil on canvas. 100 × 95,5 cm. Okk M 156

222. **Construction Work.** c. 1929?
 Oil on canvas. 71 × 100 cm. Okk M 585

223. **Building the Winter Studio.** 1929
 Oil on canvas. 153 × 230 cm. Okk M 376

224. **Building the Winter Studio.** 1929
 Coloured crayon and ink. 220 × 290 mm. Okk T 1814

225. **Building the Winter Studio.** 1929
 Oil on canvas. 149 × 115 cm. Okk M 870

Sketches for Decoration of Oslo City Hall. c. 1927 – 33

The design competition for a new Oslo City Hall was won by Magnus Poulsson and Arnstein Arneberg in 1918. But many years were still to pass before construction of the building could begin, and in the mean time the architects kept producing ever new and improved designs.

Much effort went into ensuring that Oslo would get a building it could be proud of, and it is therefore not surprising that the idea was mooted of having Munch decorate it. The plan gained widespread support, but Munch does not seem to have been particularly enthusiastic about using the "Frieze of Life" in such a context. However, he could very well consider decorating the City Hall with a frieze on the subject of working life in Oslo. In an interview in 1928, Munch gives a good description of the way he conceived such a decoration:

"'I am greatly interested in the plans to make a frieze on the subject of working life in Oslo,' says Munch . . .

"'Is this an idea you have been working on for a long time, the idea of portraying the life of the city in pictures?'

"'They're not actually pictures of the city except in that I've been very much interested in painting workers at their work, masons working on a new building, men digging up the street, and so forth. When I was going to do the decorations out at Freia, I did various sketches of

workers on their way home from the factory and similar subjects. In a way, I have seen all these experiments as parts of a whole, but I'm still far from clear about how much I would include if I came to work them together. Perhaps I could also work in some of the things I have been into earlier – timber-felling, the black and the white horse drawing the load of timber, etcetera. Possibly it would be best just to keep to the city, and various streets and buildings, the harbour and other things would be included, of course, even if the figures were the essential element . . .

"'It might be an idea to paint the whole thing covered in snow, it would be a way of getting a sort of pervading unity. A picture of snow at an exhibition eclipses just about all the others, but if everything else was painted in white and yellow as a background to the strong colours of the figures . . .'"

As the principal picture of the decorations. Munch seems to have kept two alternatives in mind: 1) the City Hall under construction, with a throng of construction workers on the job; and 2) a big composition based on the "Workes in Snow" motive. He works ahead on both these ideas side by side, and it is very difficult to establish any tenable chronology for the individual sketches or ideas.

Later on, the plans expand in both content and scope – Munch brings in Oslo's history and tries at the same time to realize the "Worker Frieze" as he had intended it for the dining room at Freia in 1921.

But Munch was never to receive any final commission for the decoration, and when the foundation stone of the City Hall was laid at last in 1931, Munch was almost seventy years old and suffering from an eye complaint which made it impossible for him to paint.

226. **City Hall Under Construction.** 1929?
Coloured crayon. 408 × 255 mm. Okk T 1825

227. **Galloping Horse on Construction Site.** 1927 – 30
Black crayon. 262 × 410 mm. Okk T 1868

228. **City Hall Under Construction.** 1929 or earlier
Watercolour. 70 × 100 cm. Okk M 986

229. **City Hall Under Construction.** c. 1929
Ink. 108 × 180 mm. Okk T 228 – 2

230. **Standing Construction Workers.** c. 1929
Ink. 180 × 108 mm. Okk T 228 – 4

231. **Raising the Building.** 1929
Ink. 180 × 108 mm. Okk T 228 – 7

232. **Raising the Building.** 1929
Ink. 180 × 108 mm. Okk T 228 – 8

233. **Construction Work.** 1929
Ink. 108 × 180 mm. Okk T 228 – 10

234. **Workers Resting.** 1929
Ink. 108 × 180 mm. Okk T 228 – 14 R

235. **Horses on Construction Site.** c. 1929?
Brown crayon. 255 × 409 mm. Okk T 215 – 26 R

236. **City Hall Under Construction.** c. 1929
Blue crayon. 409 × 255 mm. Okk T 215 – 30

237. **Construction Worker.** c. 1929?
Black and brown crayon. 409 × 255 mm. Okk T 215 – 32

238. **Workers Resting.** c. 1929?
Blue and yellow crayon. 255 × 409 mm. Okk T 215 – 33

239. **Workers Resting Against Red Wall.** c. 1929?
Coloured crayon. 255 × 409 mm. Okk T 215 – 35

240. **Construction Work.** c. 1929?
Black crayon. 255 × 409 mm. Okk T 215 – 50

241. **Workers Round a Block of Stone.** 1927 – 30?
Coloured crayon. 209 × 170 mm. Okk T 195 – 33

242. **Three Workers.** 1927 – 30?
Coloured crayon. 209 × 170 mm. Okk T 195 – 34

243. **Workers on a Site.** 1927 – 30?
Coloured crayon. 209 × 170 mm. Okk T 195 – 35

244. **Standing Workers.** 1927 – 30?
Coloured crayon. 209 × 170 mm. Okk T 195 – 36

245. **Standing Workers.** 1927 – 30?
Coloured crayon. 170 × 209 mm. Okk T 195 – 37

246. **Workers and Blocks of Stone.** 1927 – 30?
Coloured crayon. 170 × 209 mm. Okk T 195 – 41

247. **Workers on a Site.** 1927 – 30?
Coloured crayon. 170 × 209 mm. Okk T 195 – 42

248. **City Hall Under Construction.** 1927 – 30?
Pencil. 170 × 209 mm. Okk T 195 – 44

249. **Workers Round a Block of Stone.** 1927 – 30?
Pencil. 170 × 209 mm. Okk T 195 – 45

250. **City Hall Under Construction.** 1927 – 30?
Pencil. 170 × 209 mm. Okk T 195 – 46

251. **Workers and Blocks of Stone.** 1927 – 30?
Ink. 209 × 170 mm. Okk T 195 – 93

252. **City Hall Under Construction.** 1927 – 30
Ink. 170 × 209 mm. Okk T 195 – 95

253. **City Hall Under Construction.** 1927 – 30
Ink. 170 × 209 mm. Okk T 195 – 97

254. **City Hall Under Construction.** 1927 – 30
Ink. 170 × 209 mm. Okk T 195 – 98

274. **Workers in Snow.** Sketch for Decoration of Oslo City Hall. c. 1930?
Oil on paper. 181 × 250 cm. Okk M 1041

275. **Workers in Snow.** Sketch for Decoration of Oslo City Hall. c. 1930 – 33?
Oil on canvas. 340 × 570 cm. Okk M 977

276. **Horse on Construction Site.** c. 1929
Charcoal and coloured crayon. 500 × 648 mm. Okk T 2426

Stående arbetare. Standing Workers. 1927/30? Kat. nr 245

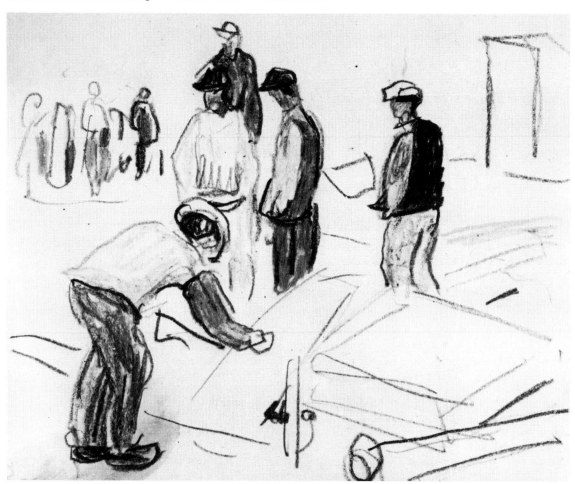

Biografi

1863

Edvard Munch föddes den 12 december på gården Engelhaugen i Løten, fylket Hedmark i Norge. Han var son till militärläkaren dr Christian Munch och hans hustru Laura Cathrine, född Bjølstad.

1864

Föräldrarna flyttar till Oslo (som då hette Christiania).

1868

Konstnärens mor avlider i tuberkulos. Hennes syster Karen Bjølstad övertar skötseln av hushållet.

1877

Hans syster Sophie dör vid 15 års ålder i tuberkulos.

1879

Börjar studera vid Tekniska Högskolan för att utbilda sig till ingenjör.

1880

I januari kopierar han Peter Aadnes' porträtt av hans farfars far. I maj börjar han på allvar ägna sig åt måleriet. De första skisserna från staden och dess omgivningar kommer till. I november lämnar han Tekniska Högskolan och bestämmer sig för att bli målare. Detta beslut understöds av tecknaren och fyrdirektören C. F. Diriks, som Munchs far frågat till råds. I december studerar han konsthistoria.

1881

Under våren målar han stilleben, vardagsrummet hos fröknarna Munch, döttrar till biskop Joh. Storm Munch, samt skisser från staden och dess omgivningar, några av dessa tillsammans med Gustav Lærum och Jørgen Sørensen. I augusti börjar han på tecknarskola, först på avdelningen för frihandsteckning och senare på bildhuggaren Julius Middelthuns modellavdelning. Säljer två tavlor på en auktion för sammanlagt 26 kronor och 50 öre.

1882

Hyr en ateljé vid Stortingsplassen tillsammans med sex andra konststuderande (Bertrand Hansen, Lorentz Nordberg, A. Singdahlsen, Halfdan Strøm, Jørgen Sørensen, Th. Torgersen). Christian Krohg leder deras arbete. Säljer två tavlor på en auktion för 21 kronor stycket. Sommaren tillbringar han i Hedmark och på hösten gör han en fotvandring till Ringerike.

1883

Deltar för första gången i utställningar. Debuterar på Höstsalongen i Oslo med en målning och två teckningar.

1884

I mars får han genom Frits Thaulow fri resa tur och retur till Antwerpen samt 300 kronor för studier på Parissalongen. Resan måste uppskjutas på grund av sjukdom. Ansöker stödd av rekommendationer av Chr. Krohg och Eilif Peterssen om det Schäfferska stipendiet. Tar kontakt med Bohèmegruppen, ett avantgarde bestående av samtida naturalistiska målare och skriftställare i Norge. I september erhåller han 500 kronor från den Schäfferska stiftelsen. Samma månad besöker han Thaulows "friluftsakademi" i Modum tillsammans med konstnärerna Jørgen Sørensen och Halfdan Strøm. I oktober får han en rekommendation av Werenskiold till det Finneska stipendiet.

1885

I maj reser han på stipendiet från Frits Thaulow tillsammans med Eyolf Soot via utställningen i Antwerpen till Paris, där han stannar i tre veckor. Han bor tillsammans med norska vänner på Rue de Lavalle 32 bis och gör studier på Salongen och Louvren. Mottar starka intryck, särskilt av Manets konst. Sommaren tillbringar han i Borre, hösten i Christiania. Påbörjar huvudverken **Det sjuka barnet, Dagen efter** och **Pubertet,** vilka alla fullbordas året därpå. I september erhåller han 500 kronor ur Schäfferstiftelsen.

1886

Under sommaren målar han i Hisøya i närheten av Arendal. I oktober ansöker han med rekommendation av Christian Krohg och Eilif Peterssen om ett bidrag ur den Finneska stiftelsen. Den anarkistiske skriftställaren Hans Jæger skriver från fängelset om sin Munchtavla **Hulda** (första versionen av **Madonna**) i första numret av sin tidskrift "Impressionisten". Munch deltar med fyra målningar i höstsalongen i Oslo, av vilka **Det sjuka barnet** på grund av det okonventionella sättet att måla uppväcker en storm av indignation i den konservativa pressen liksom bland konstnärskolleger inom den naturalistiska riktningen.

1887

Sommaren tillbringar han i Veierland, Vestfold. Deltar med sex målningar i höstsalongen i Oslo.

1888

I maj ansöker han med rekommendation av Werenskiold om ett statsstipendium. Under sommaren seglar han tillsammans med Nils Hansteen till Hankø samt vidare till Tønsberg och vistas i sällskap med Dørnbergers i Vrengen. På hösten besöker han Åsgårdstrand och är i december hos Dørnbergers i Tønsberg. Deltar med två målningar i Den Nordiske Industri-, Landbrugs- og Kunstudstilling i Köpenhamn.

1889

Efter ett besök hos Halfdan Strøm insjuknar han och uppehåller sig sedan i januari i Slagen i Karl Dørnbergers hem. I april har han sin första separatutställning med 110 verk och denna är överhuvudtaget den första separatutställningen av en norsk målare i hemlandet. Hans Heyerdahl, Christian Krohg, Amaldus Nielsen, Frederik Borgen, Theodor Kittelsen och Christian Skredsvig rekommenderar honom till ett statsstipendium. Under sommaren hyr han ett hus i Åsgårdstrand och tillbringar sin tid i sällskap med Heyerdahl, Chr. Krohg och dennes fru, Sigurd Bødtker, L. Dedichen, S. Høst m. fl. I juli beviljas han ett statsstipendium på 1500 kronor. Omkring den 1 oktober reser han till Paris, där han tillsammans med V. Kielland och Kalle Løchen bor på Hotel de Champagne, Rue la Condamine 62. Han börjar på Bonnats konstskola, som han besöker på för-

middagarna. I november flyttar han och V. Kielland till Neuilly, Rue de Chartres 37. I november dör hans far. Faderns död betyder för Munch en andlig omvälvning. I december beger han sig till Paris. Han lånar 400 kronor av fabriksidkaren och konstsamlaren Olaf Schou och vid årsskiftet flyttar han till Saint Cloud, Avenue des Ternes.

1890

I januari bor han i Saint Cloud tillsammans med den danske skalden Emanuel Goldstein och den norske officeren och politikern Georg Stang och besöker varje morgon Bonnats konstskola i Paris. Hans bekantskapskrets utgörs av Frits Thaulow, Thorolf Holmboe, Jørgen Sørensen och Jonas Lie. I maj reser han över Antwerpen till Norge. Sommaren tillbringar han i Åsgårdstrand och Christiania. I september erhåller han sitt andra statsstipendium på 1500 kronor och deltar i höstsalongen i Oslo med tio målningar. I november far han till Le Havre och ådrar sig reumatisk feber. I december förstörs genom eldsvåda fem av hans tavlor, vilka förvarades i Christiania Forgyldermagasin.

1891

I början av januari lämnar han Le Havre och reser över Paris till Nice, där han från omkring den 1 mars bor i Villa Cille-Boni, Rue de France 34. I slutet av april återvänder han till Paris, där han bor på Rue Lafayette 49. Den 29 maj reser han hem över Antwerpen. Beviljas ett tredje statsstipendium på 1000 kronor. Sommaren tillbringas i Norge. På hösten reser han över Köpenhamn, där han besöker Johan Rohde, till Paris och bor tillsammans med Jo Visdal och Ragnvald Hjerlow på Rue Condamine. Under december uppehåller han sig i Villa Boni i Nice och besöker ofta Skredvigs. Den 16 december protesterar Bjørnson i Dagbladet mot att ett statsstipendium återigen tilldelats Munch och härpå publicerar Frits Thaulow den 17 december ett svar. Munch får i uppdrag att göra en vinjett till diktsamlingen "Alruner" av Emanuel Goldstein. I dagboken skriver han ner sina tankar om konsten, vilka föregriper expressionismen. Påbörjar förarbetena till **Förtvivlan** och **Skriket.** Deltar i höstsalongen i Oslo med tio målningar, däribland **Den gula båten** (slutgiltig version av **Melankoli**), vilken Christian Krohg beskriver som den första postimpressionistiska, "musikaliska" målningen i Norge.

I maj vägrar han tillsammans med 28 andra norska målare att deltaga i jubileumsutställningen hos Verein Berliner Künstler och ställer i München, för första gången i Tyskland, ut sina verk **Natt i St Cloud, Inger vid stranden, Karen Bjølstad vid vägen** och **Dr Christian Munch.**

1892

I Nice. Den 4 januari svarar han i Dagbladet på Bjørnsons artikel. Återkomst till hemmet i slutet av mars. I juni gör han ett utkast till en titelvinjett till en bok av Vilhelm Krag. Juli i Christiania, sommaren i Åsgårdstrand. September i Christiania (utställning, försäljning av tre tavlor). Han sammanträffar med Willumsen, som vid denna tid ställer ut i Christiania. Den 4 oktober får han genom Adelsteen Normann en inbjudan att ställa ut hos Verein Berliner Künstler. Samtidigt underhandlar han om utställningar i Köpenhamn och München. Efter en vecka stängs utställningen i Verein Berliner Künstler. Beslutet om för tidig stängning av utställningen leder till grundandet av Berliner Sezession. Utställningen går vidare till Düsseldorf, Köln och Berlin och utökas med 12 teckningar, skisser och studier. Under december bor han i Berlin, Hedemannstrasse 8. Han målar av August Strindberg. I dagböckerna skriver han ner sina tankar om konstens sociala roll.
De främsta verken under detta år: **Kyssen, Pubertet, Förtvivlan, Döden i sjukrummet, Afton på Karl Johan.**

1893

Berlin. Umgås bl. a. med Richard Dehmel, August Strindberg, Holger Drachmann, Gunnar Heiberg, Adolf Paul och medarbetarna i tidskriften "Pan". Säljer en upplaga av **Flickan vid fönstret.** Bor i Berlin i två rum i Hotel Hippodrom på Hardenbergerstrasse i Charlottenburg. I april flyttar han till en ateljé på Mittelstrasse 11. Maj månad tillbringar han i Dresden (utställning av 52 målningar, säljer **Dansen**), juni i München (utställning), ytterligare utställningar i Köpenhamn (54 målningar) och i Breslau. Cykeln "Ett människoliv" samt 50 målningar, akvareller och teckningar visas i Berlin på Galerie Unter den Linden. Willy Pastor, Stanislaw Przybyszewski, Frank Servaes och Julius Meier-Gräfe redogör i den 1894 utgivna boken "Das Werk des Edvard Munch" (första Munchbiografin) för denna utställning.

I juli köper Rathenau **Regnväder i Christiania.** Under september vistas han i Nordstrand. I november reser han till Köpenhamn, säljer reproduktionsrätten till fyra tavlor, därefter far han tillbaka till Berlin och bor på pensionat Frau v.d. Werra, Albrechtstrasse 9. "Livsfrisen" börjar ta gestalt.
Främsta verk under detta år: **Skriket, Vampyr, Flickan och döden, Månsken, Stormen, Madonna, Rösten.**

1894

I januari bor han på Albrechtstrasse i Berlin och har sin ateljé på Kurfürstendamm 121. I februari våning i Charlottenburg, Englische Strasse 23. Han gör sina första etsningar. I april försäljning av en tavla på utställning i Frankfurt. Förutom cykeln "Kärleken" visar han 69 målningar och teckningar. Ytterligare utställningar i Hamburg (januari och april), Dresden, Frankfurt och Leipzig. I maj reser han med Przybyszewski till Christiania. I september befinner han sig i Stockholm för sin första utställning i Sverige. Han bor hos professor Helge Bäckström. Lär känna Ibsenöversättaren greve Prozor och teaterdirektören Lugné Poe. Oktober tillbringar han i Berlin och bor på Englische Strasse 121. Utför sina första litografier. Umgås med Jens Thiis, Obstfelder och Przybyszewskis.
Främsta verk under året: **Ångest, Aftonstjärnan, Aska, Kvinnan,** raderingarna **Det sjuka barnet, Harpya, Flickan och döden** samt litografin **Pubertet.**

1895

I januari bor han i Berlin, Englische Strasse, i februari flyttar han till Hotel Stadt Köln, Mittelstrasse. Till hans vänkrets hör Axel Gallén-Kallela, Harry Graf Kessler, Hermann Schlittgen och Gustav Vigeland, som gör en byst av Munch (förstörd efter osämja). Tar upp ett lån i Folkebanken i Christiania. Hos Ugo Barroccio ställer han ut 28 målningar, teckningar och grafiska blad — ytterligare utställningar i Oslo (oktober) och Bergen (november). I juni är han i Paris, tidskriften "Pan" säljer originaletsningar. Meier-Graefe ger ut en Munchportfölj med åtta etsningar. Den 26 juni reser han via Amsterdam till Kristiansand och beger sig till Skjeggedalsbergen. Juli i Nordstrand och därefter Åsgårdstrand. Meier-Graefe förbereder utställningar i Paris och Bryssel. I september uppehåller han sig i Paris och fr. o. m. oktober

i Christiania (utställning recenserad av Th. Natansson i
"Revue Blanche"). Han har en våning på Universitets-
gate 22 och delar ateljé med Alfred Hauge. Obstfelder
håller ett föredrag om Munch i Studentföreningen.
I december publicerar "Revue Blanche" en reproduktion
av litografin **Skriket**. Konstnärens bror Andreas avlider.
För första gången behandling av grafiska blad med
akvarellfärger.
Främsta verk under året: **Döden i sjukrummet, Svart-
sjuka**, raderingarna **Dagen efter, Madonna ,Kärlekspar
vid stranden** och litografierna **Självporträtt med skelett-
hand, Madonna, Vampyr** och **Skriket.**

1896
Den 26 februari reser han från Berlin till Paris och bor
där på Rue de la Santé 32. Till hans vänkrets hör Frede-
rick Delius, Vilhelm Krag, William Molard, Meier-
Graefe, Strindberg, Obstfelder, Mallarmé, Thadée
Natansson, Y. Rambosson, Otto Hettner och Julien
Leclerq. Hos Clot trycks färglitografier och de första
träsnitten. Till Vollards "Album des peintres graveurs"
bidrar han med litografin **Ångest**. Därefter kommer en
litografi för programmet till "Peer Gynt" på Théatre
de l'Oeuvre. Deltar med tio målningar på "Salon des
Indépendants" och är på "Salon de l'Art Nouveau"
representerad med tio målningar. Under maj månad ar-
betar han med illustrationer till Baudelaires "Les Fleurs
du Mal" för "Les Cent Bibliophiles". I juni utställning,
som recenseras av Strindberg i "Revue Blanche". I juli
målar han i Paris en dekoration för Axel Heiberg i
Lysaker. I augusti befinner han sig i Knocke-sur-mer,
där han sammanträffar med Hans Jæger och Alfred
Hauge. I oktober utställning i Oslo och underhandlingar
angående en utställning i Paris med Bing, Durand-Ruel
m. fl. I december flyttar han till Rue de Seine 60.
Första skisserna till "Alpha och Omega". Han gör en
andra version av målningen **Det sjuka barnet** liksom
färglitografin och etsningarna på samma tema, de gra-
fiska arbetena **Svartsjuka, Ångest, Attraktion, Separation,**
samt porträtt av Knut Hamsun, August Strindberg och
Stephan Mallarmé.

1897
Januari i Paris, mars i Bryssel (utställning). Han visar en
del verk hos L'Art Cosmopolite, Paris, Rue Tronchet 18

och deltar i "Salon des Indépendants". Utarbetar en
programskiss till "Johan Gabriel Borkman" för Théatre
de l'Oeuvre. I juli är han i Åsgårdstrand, där han köper
ett hus. I september bor han åter i Christiania på Uni-
versitetsgate 22 (utställning med 150 arbeten). Deltar i
den skandinaviska utställningen i St. Petersburg och visar
under hösten verk hos Keller och Reinen i Berlin.

1898
Våren tillbringar han i Norge (utställning) och samman-
träffar med Delius och Leclerq. I mars reser han över
Köpenhamn (utställning) till Berlin, där han tar in på
Hotel Jansen, Mittelstrasse. I maj reser han till Paris och
bor på Rue des Beaux Arts 13. I juni är han tillbaka i
Christiania, Universitetsgate 22. Han får illustrationsupp-
drag för tidskriften Quickborns Munch-Strindberghäfte.
Augusti och september tillbringar han i Åsgårdstrand
och hösten i Christiania. Under detta år inträffar för-
modligen det första mötet med Tulla Larsen.

1899
I mars företar han en resa över Berlin, Paris och Nice till
Florens, där han bor i Fiesole. I maj far han vidare till
Rom, där han med tanke på dekorativa projekt i hem-
landet speciellt ägnar sig åt att studera Rafael, varefter
färden går över Paris tillbaka till Åsgårdstrand. I juni
vistas han i Nordstrand och sedan i Åsgårdstrand. Under
hösten och vintern befinner han sig som konvalescent
på Kornhaugsanatoriet, Faaberg i Gudbrandsdalen.
Deltager i Biennalen i Venedig, utställning hos Arno
Wolfframm i Dresden med 41 målningar.
Främsta verk under detta år: målningarna **Den döda
modern och barnet, Arv, Flickorna på bron,** träsnitten
Möte i rymden, Hjärtat, De ensamma.

1900
I januari vistas han fortfarande på Kornhaugsanatoriet.
I mars är han i Berlin och bor på Hotel Jansen, Mittel-
strasse, och reser sedan vidare till Florens och Rom.
Därefter beger han sig till ett sanatorium i Schweiz. I juli
befinner han sig i Airolo och Como. Under hösten i
Christiania (utställning med 85 målningar, 95 grafiska
blad och handteckningar) och under vintern i Nord-
strand. Utställning med 55 målningar hos Arno Wolf-
framm i Dresden.

Främsta verk under året: **Livets dans, Melankoli, Golgata.**

1901

Hela vintern stannar han i Nordstrand. I januari förstörs tavlan **Vid stranden (De ensamma?)**, vilken tillhörde Olaf Schou och befann sig ombord på fartyget Alf av Hamburg och var på väg till en utställning i München. Under sommaren uppehåller han sig i Åsgårdstrand. Den första eller omkring den första november reser Munch till Berlin och tar in på Hotel Hippodrom i Charlottenburg, därefter på Hotel Jansen och sedan på Lützowstrasse 82.

1902

Under vintern och våren uppehåller han sig i Berlin och bor på Lützowstrasse 82 (utställning), visar 22 målningar ur "Livsfrisen" i foajén hos Berliner Sezession. För att ersätta den förstörda tavlan **De ensamma** köper Schou för 1600 kronor **Flickorna på bron.** Genom sin gode vän Albert Kollman lär han känna dr Max Linde i Lübeck, som köper tavlan **Fruktbarhet** och ger ut en bok om Munch. Hemresa sker den 1 juni. Fridtjof Nansen går i borgen för honom för ett lån i Folkebanken på 1100 kronor. Med dessa pengar löser han ut 25 tavlor, vilka han lämnat som säkerhet för ett lån hos konsthandlare Wang och som denne hotade sälja. Sommaren i Åsgårdstrand. Råkar i tvist med målaren v. Ditten. Brytning med Tulla Larsen i Åsgårdstrand. Tulla hotar ta sitt liv och vid ett försök att slå revolvern ur handen på henne går skottet av och Munch såras i ett finger på vänstra handen. Då gemensamma vänner tar parti för Tulla Larsen tror Munch sig vara förföljd av dem och under de närmaste åren söker han hålla sig borta från Norge och speciellt från Oslo. Denna upplevelse inspirerar honom till de första skisserna till **Marats död.** På senhösten vistas han hos dr Linde i Lübeck, som beställer 14 etsningar och 2 litografier av honom för en portfölj "Från dr Max Lindes hem". Bladen återger medlemmar av familjen samt motiv från dr Lindes hus och trädgård. I december reser han till Berlin, där han bor på Hotel Stadt Riga på Mittelstrasse och på Hotel Hippodrom am Knie i Charlottenburg. Han lär känna assessorn Gustav Schiefler, som förvärvar några av hans grafiska blad och påbörjar en katalogisering av Munchs grafiska verk.

Han ställer ut grafik i Lübeck, Dresden, Rom, Wien och Bern. "Livsfrisen" visas hos Blomquist i Oslo.

1903

Vintern i Berlin, Hotel Hippodrom. I mars reser han över Leipzig (utställning) till Paris. Först bor han på Hotel d'Alsace, Rue des Beaux Arts, och sedan hemma hos kompositören Frederick Delius, Grez sur Loing. Blir medlem av Société des Artistes Indépendants, har en utställning, där den ryske samlaren Morozow köper tavlan **Flickorna på bron.** Han hyr en ateljé på Boulevard Arago 65.
I april reser han tillbaka till Lübeck, där han avporträtterar dr Max Lindes fyra söner. På hösten är han i Berlin och tar först in på Hotel Stadt Riga och bor därefter på Lützowstrasse 82. Omkring nyår uppehåller han sig några dagar i Lübeck och gör bekantskap med violinisten Eva Mudocci.
I Hamburg (Gesellschaft Hamburgischer Kunstfreunde), i Berlin (Paul Cassirer och Berliner Sezession), i München och Rom visas Munchgrafik samt målningar i Leipzig, Hamburg, Oslo och Paris (Salon des Indépendants).
I Åsgårdstrand målar han **Kvinnorna på bron** (två versioner) och **Landsvägen.** Lindeportföljen kommer ut.

1904

Vintern i Berlin, Lützowstrasse 82, ateljé på Kurfürstendamm 121. Sluter avtal med Bruno Cassirer i Berlin om ensamrätten till försäljningen av hans grafik i Tyskland samt med Commeter i Hamburg om försäljning av tavlor. Denne kommer under de närmaste tre åren att ordna de flesta utställningarna. Munch blir ordinarie medlem av Berliner Sezession. I februari far han till Lübeck, i mars uppehåller han sig i Paris, Boulevard Arago 65, och därefter till april i Weimar, där en ateljé ställs till hans förfogande i Konstakademin. Han målar ett porträtt av Harry Graf Kessler. April till i maj i Lübeck. Återkomst till Norge i mitten av maj, där han uppehåller sig i Drammen. Sommaren i Åsgårdstrand. Han besöker ofta utgrävningarna i Oseberg. Får i uppdrag att utföra en fris för barnkammaren i dr Lindes hus. I augusti är han i Lübeck och besöker Travemünde. I slutet av augusti befinner han sig i Köpenhamn. Råkar i tvist med författaren Andreas Haukland. I september

reser han tillbaka till Åsgårdstrand. I oktober är han i Christiania, föredrag av Jens Thiis. I november resa till Berlin, där han tar in på Hotel Stadt Riga, Mittelstrasse. Den 22 november till Lübeck. Linde refuserar frisen, men gottgör konstnären genom köp av tavlor. Han besöker Hamburg för att måla ett porträtt (fröken Warburg).

1905
I januari är han i Berlin, Hotel Jansen, Mittelstrasse (utställning). I slutet av februari i Hamburg för att måla ett porträtt och återvänder sedan till Berlin. På våren i Åsgårdstrand. Vid ett häftigt gräl med Ludvig Karsten kommer det till handgripligheter. I juli reser han till Klampenborg i närheten av Köpenhamn och tar in på Taarbæk Hotel. I september uppehåller han sig i Chemnitz för att måla ett porträtt (familjen Esche). I oktober målar han i Weimar Nietzsche-porträttet, varefter han beger sig till Hamburg och omkring den 1 november till Bad Elgersburg i Thüringen. Hermann Esswein skriver en bok om Munch.
Februari och mars i Prag — konstnärsföreningen Manes arrangerar en stor retrospektiv Munchutställning, där "Livsfrisen" för sista gången visas i sin ursprungliga version. Den 30 november öppnas en utställning i Kunsthalle Bremen. Det är första gången Munchs verk ställs ut på ett museum. Grafikutställningar i Wien, Köpenhamn, Stockholm, Berlin, New York och München. Cassirer anordnar i Berlin en utställning av Munchs porträtt.
Han målar porträtt av Gustav Schiefler, fröken Warburg och Ludvig Karsten samt ett självporträtt med palett. Vidare en framställning av sig själv i en operationssal.

1906
Vintern, våren och sommaren uppehåller han sig i Bad Kösen och Bad Ilmenau i Thüringen samt i Weimar. Kortvarig resa till Berlin. Målar porträtt av Harry Graf Kessler och Elisabeth Förster-Nietzsche tillsammans med Friedrich Nietzsche. På önskan av bankir Ernest Thiel i Stockholm målar han ett porträtt av Nietzsche. Introduceras vid hovet i Weimar. Sammanträffar med Henry van de Velde. I Jena målar han ett porträtt.
Under sommaren arbetar han på ett utkast till Ibsens "Spöken" för Max Reinhardts kammarspel på Deutsches

Theater, som hade premiär den 8 november. Under november och december uppehåller han sig i Bad Kösen och företar därifrån några resor till Berlin. Påbörjar dekorationsutkast till "Hedda Gabler" för kammarspelen på Deutsches Theater.

1907
Vintern i Berlin, Habsburger Hof, Charlottenburg. Han arbetar på ett porträtt av Walter Rathenau, dekorationsutkasten till "Hedda Gabler" och på dekorationerna i en ny foajé på Max Reinhardts Kammerspiele. I april reser han till Stockholm, där han målar ett porträtt av Ernest Thiel. Denne köper ett flertal målningar. I april tillsammans med Ludvig Ravensberg till Lübeck. Sommaren och hösten i Warnemünde, Am Strom 53. Påbörjar triptyken **De tre livsåldrarna.** Besöker Berlin för att arbeta på frisen. I slutet av december slår han sig ner i Berlin-Charlottenburg och bor på Hotel Hippodrom am Knie.

1908
Vintern vistas han i Berlin och bor på Hotel Hippodrom am Knie. I februari ett kort uppehåll i Paris. I mars till Warnemünde, där han tillbringar våren och sommaren. Målar **Murare och mekaniker,** första tavlan i en svit med motiv från det moderna arbetslivet. Museichefen Jens Thiis gör trots häftiga protester stora inköp för Nasjonalgalleriet i Oslo. På hösten far Munch över Hamburg och Stockholm till Köpenhamn, där han får ett nervsammanbrott och den 1 oktober läggs in på dr Daniel Jacobsons klinik på Kochs vej 21. Utnämns till riddare av den kungliga norska S:t Olafsorden.

1909
Han kallas till hedersledamot i Konstföreningen Manes i Prag. Vintern och våren vistas han i Köpenhamn på dr Jacobsons klinik. Prosadikten "Alpha och Omega" med litografiska illustrationer kommer till. Han målar porträtt av sin läkare och av personliga vänner samt tecknar djurstudier i Zoo. I maj återvänder han till Norge, besöker Arendal och hyr egendomen Skrubben i Kragerø. I juni besöker han Kristiansand och Bergen (utställning, Rasmus Meyer gör ett flertal förvärv). Påbörjar arbetet med utkast till tävlingen om utsmyckningen av aulan i universitetet i Oslo. Arbetar vidare med serien av mans-

porträtt i naturlig storlek samt målar landskap. I augusti gör han en kortvarig resa till Lübeck och Berlin.

1910
Vintern och våren tillbringar han på Kragerø. Köper egendomen Ramme i Hvitsten vid Oslofjorden för att skaffa sig bättre och rymligare arbetsförhållanden. Arbetar vidare på universitetsutsmyckningen.

1911
Kortvarigt besök i Tyskland. Tillbringar största delen av året i Hvitsten. I augusti vinner han tävlingen om aulan och fortsätter arbetet med utsmyckningen. Hösten och vintern i Kragerø.

1912
Vintern på Kragerø. I maj reser han över Köpenhamn till Paris och därifrån till Köln, där 32 målningar ställs ut på Sonderbundsutställningen i ett särskilt hedersrum. Tillbaka till Hvitsten. I september ett veckolångt besök i Köln. Lär känna Curt Glaser. Fortsätter arbetet med aulautsmyckningen.

1913
Hyr godset Grimsrød, Jeløya, då han behöver större arbetsutrymme. I april reser han till Berlin och över Frankfurt till Köln, därifrån till Paris och London. I augusti till Stockholm (utställning) och därifrån till Hamburg, Lübeck och Köpenhamn. Hösten tillbringar han omväxlande på Kragerø, Hvitsten och Jeløya. I oktober far han till Berlin, där han på sin femtioårsdag den 12 december får motta talrika hedersbetygelser. Besök i Göteborg. Deltar under året bl. a. i Armory Show i New York.

1914
I januari reser Munch över Köpenhamn, Frankfurt och Berlin till Paris, Rue de Seine 66, senare tar han in på Hotel du Sénat. I februari är han åter i Berlin och reser sedan tillbaka till Kragerø, Hvitsten och Jeløya. Den 29 maj antager universitetet Munchs väggmålningar för aulan.

1915
Våren och sommaren i Hvitsten. Arbetar på aulaut-smyckningen. I augusti reser han över Elverum till Trondheim. Under september uppehåller han sig i Jeløya. I november far han till Köpenhamn (utställning). Understöder ekonomiskt unga tyska målare.

1916
I januari köper han egendomen Ekely i Skøyen, där han ända fram till sin död tillbringar största delen av sin tid. Omkring den 1 februari reser han till Västnorge och besöker Bergen efter branden (utställning). Väggmålningarna i universitetsaulan i Oslo avtäcks den 19 september.

1917
Bor på Ekely. Under sommaren besök i Bergen. Curt Glasers bok om Munch kommer ut. Besöker Göteborg. Utställningar i Stockholm, Göteborg och Köpenhamn.

1918
Bor på Ekely. Han fortsätter arbetet med aulatavlorna och "Livsfrisen". Publicerar broschyren "Livsfrisen" i samband med Blomqvistutställningen i Oslo.

1919
Arbetet med "Livsfrisen" går vidare. Insjuknar i influensa (spanska sjukan).

1920-21
Reser till Berlin (utställningar), Paris, Wiesbaden, Frankfurt am Main.

1922
Utför väggmålningar i Chokladfabriken Freias matsal i Oslo. Reser i april över Bad Nauheim och Wiesbaden till Berlin. I maj till Zürich (utställning). Hemfärd i juni. Köper 73 grafiska blad av tyska konstnärer för att hjälpa dem.

1923
Fortsätter att understödja tyska konstnärer. Han kallas till ledamot i Deutsche Akademie der Bildenden Künste. I maj reser han till Göteborg (utställer tillsammans med Willumsen som hedersgäst) och vidare över Berlin (utställning) till Zürich. Hemresa över Stuttgart.

1924

Donerar ett antal grafiska verk för försäljning till förmån för tyska konstnärer. Sommaren tillbringar han i Bergen.

1925

Utses till hedersledamot i Bayerische Akademie der Bildenden Künste. I augusti gör han en resa genom Gudbransdalen till Åndalsnes och Molde. Hemresa över Vågådalen.

1926

Hans syster Laura avlider. Resa till Lübeck, Berlin, Venedig, München (utställning), Dresden, Wiesbaden. Sommaren tillbringar han i Norge. I oktober över Köpenhamn (utställning), Berlin, Chemnitz, Leipzig, Halle, Heidelberg, Mannheim och Zürich till Paris, i december till Mannheim (utställning). Påbörjar den femte versionen av **Det sjuka barnet.**

1927

I februari är han i Berlin (utställning), i mars reser han över München till Rom och Florens, i april över Berlin och Dresden tillbaka hem. Sommaren tillbringar han i Norge och har en stor retrospektiv utställning på Nasjonalgalleriet i Oslo. I oktober en kort resa till Berlin, Köln och Paris.

1928

Försäljning av **Det sjuka barnet** (1916) till Gemälde-galerie i Dresden. Arbetar med utkast till väggmålningar för hallen i det planerade rådhuset i Oslo.

1929

Han låter bygga "Vinterateljén" på Ekely.

1930

Ådrager sig en ögonsjukdom.

1931

Hans moster Karen Bjølstad avlider. Ögonsjukdomen fortsätter. Besöker Kragerø i oktober.

1932

Utställer bl. a. i Zürich, 20 februari till 20 mars, Kunst-haus, "Edvard Munch och Paul Gaugin".

1933

Munch tillbringar vintern och sommaren i Åsgårdstrand, Hvitsten och Kragerø. Arbetar på nya utkast till **Alma Mater** i aulan. Får motta talrika hedersbetygelser på sin 70-årsdag. Utnämnes till riddare av S:t Olafsordens storkors. Jens Thiis och Pola Gauguin ger ut böcker om Munch. Utför bl. a. **Sommar på Karl Johan.**

1934

Donerar sitt **Porträtt av August Strindberg** till National-museum i Stockholm. På hösten besöker han Bergen.

1936

Arbetar på dekorationsutkasten för rådhussalen i Oslos rådhus men avbryter detta uppdrag. Utställningar i bl. a. Lund (Universitetet), Oslo och London.

1937

82 arbeten av Munch i olika offentliga samlingar i Tysk-land beslagtas såsom "entartete Kunst" av nazisterna. Understöder ekonomiskt den unge tyske målaren Ernst Wilhelm Nay för att denne skall få möjlighet att vistas i Norge. Avvisar Jens Thiis plan på ett Munchmuseum i Tullinløkka, Oslo. På hösten besöker han Göteborg. Utställningar i bl. a. Stockholm på Konstakademien och på Stedelijkmuseet i Amsterdam.

1938

Ögonsjukdomen kommer tillbaka.

1939

Avböjer erbjudande om en stor utställning i Paris. Oslo, 23 januari, Wang v. H. Holst Halvorsen: auktion på 14 målningar och 57 grafiska blad från tyska muséer (beslagtagna såsom "entartete Kunst").

1940

Ögonsjukdomen fortsätter. Avböjer all kontakt med de tyska invaderarna och de norska kollaboratörerna. Påbörjar självporträttet **Mellan klockan och sängen.**

1941

Odlar mycket potatis, grönsaker och frukt i Ekely och Hvitsten. Ställer ut på Konstakademien i Stockholm.

1943

Bor på Ekely och arbetar energiskt. Talrika heders-betygelser på hans 80-årsdag den 12 december. Blir vittne till den hemska explosionen på kajen i Filipstad den 19 december. Ådrager sig vid detta tillfälle en långvarig förkylning.

1944

Avlider lugnt och stilla i sitt hus i Ekely på eftermidda-gen den 23 januari. I testamentet lämnar han hela sin kvarlåtenskap till staden Oslo, innefattande ca 1000 olje-målningar, 15.400 grafiska blad, 4.500 akvareller och teckningar, 6 skulpturer samt brev och manuskript. (Förkortad utgåva av J. H. Langaards och R. Revolds biografi ur katalogen "Edvard Munch", Frankfurt am Main 1963, med kompletteringar av Pål Hougen för åren 1886 till 1905.)

Biographical Data

1863
Born the 12th of December at Engelhaugen Farm in Løten, Hedmark County, Norway, son of Army Medial Corps doctor Christian Munch and his wife Laura Cathrine, née Bjølstad.

1864
His parents move to Oslo (then called Christiania).

1868
The artist's mother dies of tuberculosis, and her sister, Miss Karen Bjølstad, takes over the running of the household.

1877
His sister Sophie dies of tuberculosis at the age of 15 years.

1879
Enters the Technical College with a view of training as an engineer.

1880
January, paints a copy of Peder Aadnes's portrait of his greatgrandfather. May, starts painting in earnest, and produces his first sketches of the town and in surroundings. November, leaves the Technical College and decides to become a painter. His decision is supported by the draughtsman and lighthouse director C. F. Diriks, whose advice his father seeks. December, studies the history of art.

1881
Paints still-life during the spring, the interior of the living-room of the Misses Munch, daughters of Bishop Joh. Storm Munch, as well as sketches from the town and surroundings, some of these in company with Gustav Lærum and Jørgen Sørensen. Enters the School of Design in August, attending first the freehand and later on the modelling class. Teacher, the sculptor Julius Middelthun. Sells two pictures at an auction for at total of 26½ crowns.

1882
Rents a studio in Stortings plass together with six fellow artists (Bertrand Hansen, Karl Nordberg, A. Singdahlsen, Halfdan Strøm, Jørgen Sørensen, Th. Torgersen). Their work is supervised by Chr. Krohg. Sells two paintings at an auction for 21 crowns each. Summer in Hedmark; in the autumn on a walking-tour to Ringerike.

1883
Participates for the first time in exhibitions. Début at the autumn exhibition in Oslo with one painting and two drawings.

1884
In March is offered by Frits Thaulow a free trip to Antwerp and back, plus 300 crowns for studies in the Paris Salon. Journey postponed owing to illness. Applies for Schäffer's legacy, with a recommendation from Chr. Krohg and Eilif Peterssen. Comes into contact with the Bohemian set, the avant-garde of contemporary naturalistic painters and authors in Norway. Receives in September 500 crowns from the Schäffer Bequest Fund. In September at Thaulow's "open-air academy" at Modum, together with artists such as Jørgen Sørensen and Halfdan Strøm. In October recommended by Werenskiold for Finne's Bequest.

1885
In May, on Frits Thaulow's scholarship, travels with Eyolf Soot via Antwerp (exhibition) to Paris, for a three week's stay. Lives with Norwegian friends in the Rue de Lavalle, 32 bis. Studies the Salon and the Louvre. Receives a wealth of impressions, especially from Manet. Summer spent at Borre, autumn in Christiania. Commences his chefs-d'œuvre **Sick Child, The Day After,** and **Puberty,** all completed during the subsequent year. In September receives 500 crowns from the Schäffer Bequest Fund.

1886
Painting at Hisøya, near Arendal, during the summer. In October, with recommendations from Chr. Krohg and

Eilif Peterssen, applies for a grant from the Finne Bequest. The anarchist author Hans Jæger, writing from prison, describes his Munch picture **Hulda** in the first number of his periodical **Impressionisten.** Participates with four paintings in the autumn exhibition in Oslo; **The Sick Child** rouses a storm of indignation in the conservative press and among artist colleagues within the naturalistic school.

1887
Summer spent at Veierland. Participates with six paintings in the autumn exhibition in Oslo.

1888
In May, with a recommendation from Werenskiold, applies for a State grant. Makes a sailing trip in the summer with Nils Hansteen to Hankø, and on to Tønsberg, staying with the Dørnberger's at Vrengen. Pays a visit to Åsgårdstrand during the autumn. In December to the Dørnberger's in Tønsberg.

1889
In January ill in bed at Karl Dørnberger's after a visit to Halfdan·Strøm at Slagen. In April first one-man show. Recommended for a State scholarship by several painters (Hans Hayerdahl, Chr. Krohg, Amaldus Nielsen, Frederik Borgen, Theodor Kittelsen, Chr. Skredsvik). Rents a house at Åsgårdstrand during the summer, and spends his time in the company of inter alia Heyerdahl, Chr. Krohg and his wife, S. Bødtker, L. Dedichen, S. Høst. In July granted a State scholarship of 1500 crowns. About October 1 to Paris, living at Hotel de Champagne, Rue la Condamine, 62, together with Valentin Kielland and Kalle Løchen. Enters Bonnat's art school, where he has lessons in the morning. In November moves to Rue de Chartres 37, Neuilly, together with V. Kielland. In November his father dies. On December 1 he leaves Neuilly for Paris. Borrows 400 crowns from the manufacturer and art-collector Olaf Schou. At the end of the year moves to Saint Cloud, Avenue des Ternes.

1890
January, living in Saint Cloud with the Danish poet Emanuel Goldstein and the Norwegian officer and politician Georg Stang, attending Bonnat's art school in Paris in the mornings. His circle of acquaintance includes Frits Thaulow, Thorolf Holmboe, Jørgen Sørensen, and Jonas Lie. In May returns home, travelling via Antwerp. Spends the summer in Åsgårdstrand and Christiania. In September he is granted a second State scholarship, of 1500 crowns. In November he travels by boat to Le Havre; contracts rheumatic fever and is admitted to hospital. In December five of his pictures, stored in Christiania Forgyldermagasin are destroyed by fire.

1891
At the beginning of January leaves Le Havre via Paris for Nice, resident from about 1st of March at the Ville Cille-Boni, Rue de France 34, Nice. Returns to Paris at the end of April, living at Rue Lafayette 49. Returns home via Antwerp on 29th of May. Granted State scholarships, for the third time, 1000 crowns. Summer spent in Norway. In the autumn travels via Copenhagen — visiting Johan Rohde — to Paris, where he resides in the Rue Condamine together with Jo Visdal and Ragnvald Hjerlow. In December at the Villa Boni, Nice. Frequents the Skredsvigs'. On 16th of December Bjørnson protests in **Dagbladet** at the re-ward of a State grant to Munch. Thaulow replies on 17th of December. Is commissioned to design a vignette for the collection of poems **Alruner** by Emanuel Goldstein.

1892
In Nice. On 4th of January replies in the **Dagbladet** to Bjørnson's article. Returns home at the end of March. June, designs title vignette for book by Vilhelm Krag. July in Christiania, summer at Åsgårdstrand. September in Christiania (exhibition, sells three pictures). Meets Willumsen, who currently has an exhibition in Christiania. On 4th of October receives through Adelsteen Normann an invitation to exhibit in the Verein Berliner Künstler. Negotiates for exhibitions in Copenhagen and Munich. The Verein Berliner Künstler exhibition is closed after one week after a debate and vote in the Association; the exhibition is sent to Düsseldorf, Cologne, and Berlin. In December resident at Hedemannstr. 8, Berlin. Paints a portrait of August Strindberg.

1893
Berlin. Frequents inter alia Richard Dehmel, August

Strindberg, Holger Drachmann, Gunnar Heiberg, Adolf Paul, and the circle of critics, etc., associated with the periodical **Pan.** Sells an edition of **The Girl at the Window.** Resident in Berlin, two rooms in the Hotel Hippodrom, Hardenbergstrasse, Charlottenburg. In April a studio at Mittelstrasse 11, Berlin. May in Dresden (exhibition, sells **Dance**), June in Munich (exhibition). In July Rathenau buys **Rainy Weather in Christiania.** September Nordstrand. In November to Copenhagen, sells reproduction rights for four pictures; continues to Berlin, Pension Frau v.d. Werra, Albrechtstrasse 9, Berlin. **The Life Frieze** begins to take shape.

1894
In January resident in the Albrechtstrasse, Berlin. Studio at Kurfürstendamm 121, Berlin. In February living in the Englische Strasse 23, Charlottenburg. Produces his first etchings. In April sells a picture at the Frankfurt Exhibition. July, the book **Das Werk des Edvard Munch** is published. September in Stockholm (first Swedish exhibition), living with Professor Helge Bäckström. Introduced to the Ibsen translator Count Prozor and the theatre director Lugné Poë. October Berlin, Englische Strasse 121. Produces his first lithographs. Frequent Thiis, Obstfelder, the Przybyszewski's.

1895
January in Berlin, Englische Strasse; in February moves to the Hotel Stadt Köln, Mittelstrasse. His circle of friends includes Axel Gallén-Kallela, Hermann Schlittgen, and Gustav Vigeland, who makes a bust of Munch (destroyed shortly afterwards after a slight quarrel). Raises a loan with Folkebanken, Christiania. June in Paris, the Bureau de Pan has original etchings for sale. Meier-Graefe publishes a Munch folio with eight etchings. On 26 June he travels via Amsterdam to Kristiansand. July at Nordstrand, subsequently Åsgårdstrand. Meier-Graefe prepares exhibitions in Paris and Brussels. September in Paris; from October in Christiania (exhibition, reviewed by Th. Natansson in **La Revue Blanche**). Lives at Universitetsgt. 22, sharing a studio with Alfred Hauge. Obstfelder lectures on Munch in the Students' Union. In December **La Revue Blanche** carries a reproduction of the lithograph **The Scream.** The artist's brother Andreas dies.

1896
On 26th of February on his way from Berlin to Paris. Lives at 32, Rue de la Santé, his circle of friends including Frederick Delius, Vilhelm Krag, William Molard, Meier-Graefe, Strindberg, Obstfelder, Mallarmé, Thadée Natansson, Y. Rambosson, Otto Hettner, and Julien Leclerq. Prints colour-lithographs and his first woodcuts at Clot's. Contributes the lithograph **Anxiety** to Vollard's **Album des peintres graveurs.** Next a lithograph for the programme for the **Peer Gynt** performance at the Théatre de l'Oeuvre. April to May, exhibition. In May works on illustrations for Baudelaire's **Les Fleurs du Mal** for **Les Cent Bibliophiles.** June exhibition, reviewed by Strindberg in **La Revue Blanche.** In July he paints a decorative panel for Axel Heiberg at Lysaker. August at Knocke-sur-mer in Belgium. Meets Hans Jæger, Alfred Hauge. October, negotiating about a Paris exhibition with Bing, Durand-Ruel, and others. In December moves to 60, Rue de Seine.

1897
January, Paris. March, Brussels (exhibition). Exhibits a few works in L'Art Cosmopolite, 18, Rue Tronchet, Paris. Takes part in the Salon des Indépendants. Produces a programme design for **John Gabriel Borkman** at the Théatre de l'Oeuvre. In July Åsgårdstrand, where he buys his own house. In September Christiania, Universitetsgaten 22 (exhibition).

1898
In the spring in Norway (exhibition). Meets Delius and Leclerq. In March makes his way via Copenhagen (exhibition) to Berlin, Hotel Jansen, Mittelstrasse. In May to Paris, 13, Rue des Beaux Arts. Takes part in the Salon des Indépendants. In June in Christiania, Universitetsgaten 22. Orders for illustrations to the Munch-Strindberg pamphlet by the periodical **Quickborn.** August, September Åsgårdstrand. In the autumn Christiania. It is probably during this year that he meets Tulla Larsen for the first time.

1899
In April via Berlin, Paris, and Nice to Florence, stays at Fiesole, makes his way in May to Rome, where ha makes a special study of Rafael, with a view to deco-

rative projects at home. Then back to Åsgårdstrand via Paris. June at Nordstrand, then Åsgårdstrand. In the autumn and winter convalescing at Kornhaug, Faaberg, Gudbrandsdalen.

1900

In January Kornhaug, Faaberg. In March in Berlin, Hotel Jansen, Mittelstrasse, and then on to Florence and Rome, and to a sanatorium in Switzerland. July, Como, Italy. In the autumn Christiania (exhibition), winter at Nordstrand.

1901

During the winter at Nordstrand. January, picture **By the Shore (The Lonely Ones?)**, belonging to Olaf Schou, is damaged on board the Hamburg boat Alf on the way to an exhibition in Munich. Summer at Åsgårdstrand. On or about 1st of November to Berlin, Hotel Hippodrom, Charlottenburg, subsequently Hotel Jansen, Mittelstrasse 53/54, and then in the Lützowstrasse 82.

1902

Winter and spring in Berlin, Lützowstrasse 82 (exhibition). To replace the picture destroyed Schou buys **The Girls on the Bridge** for 1600 crowns. His friend Albert Kollmann puts him in touch with Dr Max Linde, who buys the picture **Fertility** and writes a book on Munch. Travels home about 1st of June. Borrows 1100 crowns in Folkebanken, with Fridtjof Nansen as his guarantor, in order to redeem 25 paintings deposited as security for a loan with the art dealer Wang, which Wang himself is threatening to sell. Summer at Åsgårdstrand. Quarrels with the painter v. Ditten. In attempting to terminate the unfortunate liaison with Tulla Larsen he has one joint of a finger on his left hands shot off. Late autumn, short stay with Dr Linde at Lübeck, who commissions him to produce fourteen etchings and two lithographs for the **Linde Folio;** some of these portraits are members of the Linde family, some motifs from the Linde home at Lübeck. In December in Berlin, Hotel Stadt Riga, Mittelstrasse, then at the Hotel Hippodrom am Knie, Charlottenburg. Is introduced to Landesgerichtsrat Gustav Schiefler, who buys several of his prints and commences cataloguing all his prints.

1903

Winter Berlin, Hotel Hippodrom, Charlottenburg. In March via Leipzig (exhibition) to Paris, Hotel d'Alsace, Rue des Beaux Arts, and subsequently in the house of the composer Frederick Delius, at Grez sur Loing. Joins the Société des Artistes Indépendants (exhibition, sale of **The Girls on the Bridge** to the Russian collector Morozov). Rents studio in Paris. In April to Lübeck, where he commences his portrait of Linde. In the summer at Åsgårdstrand, September in Lübeck, paints Dr Linde's four sons, then home. In the autumn to Berlin, Hotel Stadt Riga, subsequently at Lützowstrasse 82. Visits Lübeck for a few days about New Year and gets acquainted with Eva Mudocci, then returns to Berlin.

1904

Winter in Berlin, Lützowstrasse 82. Studio Kurfürstendamm 121. Concludes a contract with Bruno Cassirer, Berlin, for sale rights to the sale of prints in Germany, a contract on the sole of paintings at Commeter's in Hamburg, who for the next three years makes most of the exhibitions arrangements. Becomes a regular member of the Berliner Sezession. In February makes a trip to Lübeck, March-April stays in Weimar, is offered a studio in the Academy of Art, paints Harry Graf Kessler. April-May in Lübeck. Returns to Norway in the middle of May, visit in Drammen. Summer at Åsgårdstrand. Makes frequent visit to the Oseberg excavations. Paints on commission a frieze for the nursery in Dr Linde's house. In August in Lübeck. Visits Travemünde. The end of August in Copenhagen (exhibition). Quarrels with the author Andreas Haukland. In September to Åsgårdstrand. October Christiania (exhibition), lecture by Jens Thiis. In November to Berlin, Hotel Stadt Riga, Mittelstrasse. 22nd of November to Lübeck. Linde refuses to accept the frieze, but compensates the artist by the purchase of painting. Visit to Hamburg to paint a portrait (Miss Warburg).

1905

January in Berlin, Hotel Jansen, Mittelstrasse (exhibition). At the end of February to Hamburg to paint a portrait. Then on to Berlin. In the spring to Åsgårdstrand; after a violent quarrel with Ludvig Karsten the two come to blows. In July to Klampenborg near Copen-

hagen, Taarbæk Hotell. In September to Chemnitz to paint a portrait (the Esche family). In October in Hamburg. Approximately 1st of November to Bad Elgersburg, Thüringen (near Weimar). Hermann Esswein writes a book on Munch.

1906
Winter, spring, and summer at Bad Kösen and Bad Ilmenau (Thüringen) and Weimar (exhibition). Short trips to Berlin. Paints Harry Graf Kessler, and Elisabeth Förster-Nietzsche, together with Friedrich Nietzsche, the latter at the request of the banker Ernest Thiel of Stockholm. Is introduced to the Court in Weimar. Meets Henry van de Velde. Paints a portrait in Jena. During the summer makes a draft design for **Ghosts** for Max Reinhardt's theatre Kammerspiele, Deutsches Theater. Premiere 8th of November. November and December, Bad Kösen, several trips to Berlin. Commences draft decor designs for **Hedda Gabler** for the Deutsches Theater.

1907
Winter in Berlin, Habsburger Hof, Charlottenburg. Works at a portrait of Walter Rathenau, decor design for Hedda Gabler and decorations for a new foyer in Max Reinhardt's Kammerspielhaus. In April to Stockholm, where a portrait of Thiel is painted. Thiel buys a great many paintings. In April to Lübeck with Ludvig Ravensberg. In the summer and the autumn in Warnemünde, am Strom 53. Commences the triptych **Three Ages.** Visits Berlin to work at the frieze. At the end of December settles in Berlin, Hotel Hippodrom am Knie, Carlottenburg.

1908
Winter in Berlin, Hotel Hippodrom am Knie, Charlottenburg. In February short visit to Paris (exhibition). In March to Warnemünde, where the spring and summer are spent. Paints **Mason and Mechanic,** the first of a series of pictures with motifs from modern work and industry. The museum director Jens Thiis, in the face of violent protests, makes large purchases for the National Gallery, Oslo. In the autumn via Hamburg and Stockholm to Copenhagen (exhibition), where Munch suffers a nervous breakdown and on approximately 1st of October is admitted to Dr Daniel Jacobson's clinic, Kochs vei 21. Is made a Knight of the Royal Norwegian Order of St Olav.

1909
Is made an honorary member of the Manes Art Association, Prague. Winter and spring in Copenhagen, at Dr Jacobson's clinic. Composes the prose poem **Alfa and Omega** with lithograph illustrations. Makes a portrait of his doctor and personal friends, and draws animal studies in the Zoo. Returns to Norway in May, visits Arendal, rents the Skrubben estate at Kragerø. In June visits Kristiansand and Bergen (exhibition, Rasmus Meyer makes large purchases). Starts work on the design to be submitted for the competition for the decoration of the Oslo University Assembly Hall (Aula). Continues the series of life-size male portraits and paints landscapes. In August short visit to Lübeck (Travemünde, Warnemünde) and Berlin.

1910
Winter and spring at Kragerø. Buys the Ramme estate at Hvitsten on the Oslo Fjord in order to ensure better and less cramped working conditions. Works at the University decorations.

1911
Short visit to Germany. Lives for most of the year at Hvitsten. In August wins the University Aula competition, and continues to work with the pictures. Starts modelling. Autumn and winter at Kragerø.

1912
Winter at Kragerø. In May travels via Copenhagen to Paris (exhibition) and thence to Cologne (exhibition). Then back to Hvitsten. In September an eight-day visit to Cologne. Makes contact with Curt Glaser. Continues working at the University Aula pictures.

1913
Rents Grimsrød Manor, Jeløya, as he needs more room to work. In April travels to Berlin and via Frankfurt to Cologne, thence to Paris and London. In August to Stockholm (exhibition), thence to Hamburg, Lübeck, and Copenhagen. In the autumn alternates between Kragerø,

Hvitsten, and Jeløya. In October to Berlin (exhibition). Many tributes paid to him on his fiftieth birthday, 12th of December. Visits Gothenburg. Participation in the Armory Show in New York.

1914
In January travels via Copenhagen, Frankfurt, and Berlin to Paris, 66 Rue de Seine, subsequently Hotel du Sénat. In February once more to Berlin, then home to Kragerø (exhibition), Hvitsten, Jeløya. On 29th of May the University accepts Munch's Aula murals.

1915
Spring and summer at Hvitsten. Working at the Aula murals. In August via Elverum to Trondheim. In September at Jeløya. In November to Copenhagen (exhibition). Gives financial aid to young German artists.

1916
January, buys the Ekely property at Skøyen, where he lives and spends most of his time up to the day of his death. Approximately 1st of February to West Norway, visits Bergen after the fire (exhibition). The Oslo University Aula murals are unveiled on 19th of September.

1917
Resident Ekely. Visits Bergen in the summer. Curt Glaser's book on Munch is published. Visits Gothenburg. Exhibitions in Stockholm, Gothenburg and Copenhagen.

1918
Resident Ekely. Continues working with the Aula and **Life Frieze** motifs. Publishes the brochure **The Life Frieze** in connection with the Blomqvist Exhibition in Oslo.

1919
Continues working with **The Life Frieze** motifs. Contracts the influenza.

1920-21
Visits to Berlin (exhibitions), Paris, Wiesbaden and Frankfurt.

1922
Paints murals for the workers' diningroom in the Freia Chocolate Factory. In April via Bad Nauheim and Wiesbaden to Berlin. In May to Zürich (exhibition). Home in June. Purchases seventy-three sheets of prints by German artists in order to help them.

1923
Continues to support German artists. Becomes a member of the German Academy. In May to Gothenburg (exhibition, where Munch is guest of honour together with Willumsen). Via Berlin (exhibition) to Zürich. Home via Stuttgart.

1924
Donates a number of prints to be sold to raise funds for German artists. Spends the summer in Bergen and in the mountains.

1925
Elected an honorary member of the Bavarian Akademie der bildenden Künste, Munich. In August makes a journey through Gudbrandsdal to Åndalsnes and Molde. Home via Vågådalen.

1926
The artist's sister Laura dies. In May to Lübeck, Berlin, Venice, Munich (exhibition), Wiesbaden. Summer in Norway. In October via Copenhagen (exhibition), Berlin, Chemnitz, Leipzig, Halle, Heidelberg, Mannheim to Paris, and back via Mannheim (exhibition). Starts painting the fifth version of **The Sick Child.**

1927
February in Berlin (exhibition), in March via Munich to Rome and Florence, in April via Berlin and Dresden home (exhibition). Summer in Norway. Big retrospective exhibition at the National Gallery in Oslo. In October short visit to Berlin, Cologne, Paris.

1928
Sells **The Sick Child** (1916) to the Gemäldegalerie, Dresden. Works at designs for murals for the Central Hall of the Oslo City Hall.

1929

Builds "winter studio" at Ekely.

1930

Suffers from a complaint of the eyes.

1931

Munch's aunt, Karen Bjølstad, dies. Continues to be afflicted with eye trouble. Visits Kragerø in October.

1932

Exhibition in Zürich, Kunsthaus, "Edvard Munch and Paul Gauguin".

1933

Winter spent in Åsgårdstrand. Summer in Åsgårdstrand, Hvitsten, and Kragerø. Works at new designs for the **Alma Mater** in the Aula. Receives numerous tributes on his seventieth birthday. Is made a Knight Grand Cross of the Order of St. Olav. Jens Thiis and Pola Gauguin publish books on Munch. Creates **Summer at Karl Johan Street.**

1934

Presents the Strindberg portrait (1892) to the National Museum, Stockholm. Visits Bergen in the autumn.

1936

Works with plans for decorating the Council Chamber in the Oslo Town Hall, but abandons this task. Exhibitions in Lund at the University, Oslo, London and other places.

1937

Eighty-two works by Munch in various German official collections are branded as "entartete Kunst" and confiscated by the Nazis. Gives economical support to the young German painter Ernst Wilhelm Nay to enable him to stay in Norway. Rejects Jens Thiis's proposal for a Munch Museum at Tullinløkka, Oslo. Visits Gothenburg in the autumn. Exhibitions in Stockholm at the Academy of Art, in Amsterdam at Stedelijk Museum.

1938

Recurrence of his eye complaint.

1939

Declines the offer of a large exhibition in Paris. Sale by auction in Oslo of 14 paintings and 57 prints from German museums (confiscated as "entartete Kunst").

1940

Still troubled by his old eye complaint. Refuses to have any contact with the German invaders and the Norwegian collaborators. Self-portrait **Between Bed and Clock** is started.

1941

Large-scale growing of potatoes, vegetables, and fruit at Ekely and Hvitsten. Exhibits at the Academy of Art in Stockholm.

1943

Resident at Ekely. Working energetically. Receives numerous tributes on his eightieth birthday, 12th of December. Witnesses the disastrous explosion on the Filipstad Quay on 19th of December, walks nerveously up and down in the garden, and catches a cold which he fails to shake off.

1944

Dies peacefully in his house at Ekely in the afternoon of 23rd of January. In his will he bequeaths to the Municipality of Oslo all the work he leaves behind, approximately 1,000 paintings, 15,400 prints, 4,500 watercolours and drawing, as well as six sculptures, letters and manuscripts.
(Abbreviated edition of J. H. Langaard's & R. Revold's "A Year by Record of Edvard Munch's Life", Oslo 1961.)

Bibliografi i urval Selected Bibliography

Benesch, Otto, **Edvard Munch,** London-Köln 1960 (sv. uppl. 1961).

Bock, Henning & Busch, Günter (utg.), **Edvard Munch. Probleme-Forschungen-Thesen,** München 1973.

Edvard Munch. Mennesket og kuntsneren, Oslo 1946.

Gauguin, Pola, **Edvard Munch,** Oslo 1933, ny uppl. 1946 (sv. uppl. Stockholm 1947).

Gauguin, Pola, **Grafikeren Edvard Munch,** I-II, Trondheim 1946.

Gierløff, Christian, **Edvard Munch selv,** Oslo 1953.

Glaser, Curt, **Edvard Munch,** Berlin 1917, ny uppl. 1922.

Gløersen, Inger Alver, **Den Munch jeg møtte,** Oslo 1956.

Heller, Reinhold, **Edvard Munch's "Life Frieze": Its Beginnings and Origins,** Indiana 1969.

Heller Reinhold, **Edvard Munch: The Scream,** London 1973.

Holmboe Bang, Erna (utg.), **Edvard Munch og Jappe Nilssen. Efterlatte brev og kritikker,** Oslo 1946.

Kokoschka, Oskar, **Der Expressionismus Edvard Munchs,** Wien-Linz-München 1953.

Langaard, Ingrid, **Edvard Munch. Modningsår. En studie i tidlig ekpresjonisme og symbolisme,** Oslo 1960.

Langaard, Johan H., **Edvard Munchs selvportretter,** Oslo 1947.

Langaard, Johan H. & Revold, Reidar, **Edvard Munch. Aula-dekorasjonene,** Oslo 1960 (engelsk uppl. **Edvard Munch. The University Murals,** Oslo 1960).

Langaard, Johan H. & Revold, Reidar, **Edvard Munch,** Oslo 1962.

Langaard, Johan H. & Revold, Reidar, **Edvard Munch. Mesterverker i Munch-Museet, Oslo,** Köpenhamn 1963 (tysk uppl. **Meisterwerke im Munch-Museum, Oslo,** Stuttgart 1963).

Linde, Max, **Edvard Munch und die Zukunft,** Berlin 1902, ny uppl. 1905.

Madsen, Stefan Tschudi, **An Introduction to Edvard Munch's Wall Paintings in the Oslo University Aula,** Oslo 1959.

Moen, Arve, **Edvard Munch. Samtid och miljö,** Oslo 1956 (tysk uppl. **Edvard Munch. Seine Zeit und sein Milieu,** München 1959).

Moen, Arve, **Edvard Munch. Kvinnen og Eros,** Oslo 1957 (tysk uppl. **Edvard Munch. Der Künstler und die Frauen,** München 1959).

Moen, Arve, **Edvard Munch. Landskap og dyr,** Oslo 1958 (tysk uppl. **Edvard Munch. Tier und Landschaft,** München 1959).

Nergaard, Trygve, **Reflexjon og visjon. Naturalismens dilemma i Edvard Munchs kunst 1889-94,** Oslo 1968.

Przybyszewski, S., Meier-Graefe, J., Pastor, W., Servaes, F., **Das Werk des Edvard Munch,** Berlin 1894.

Röthel, Hans Konrad, **Welt und Werk Edvard Munchs,** Wien-Linz-München 1954.

Sarvig, Ole, **Edvard Munchs grafik,** Köpenhamn 1948, ny uppl. 1964 (tysk uppl. **Edvard Munch. Graphik,** Zürich-Stuttgart 1965).

Schiefler, Gustav, **Verzeichnis des graphischen Werks Edvard Munchs bis 1906,** Berlin 1907 (faksimiluppl. Oslo 1974).

Schiefler, Gustav, **Edvard Munchs graphische Kunst,** Dresden 1923.

Schiefler, Gustav, **Edvard Munch. Das graphische Werk 1906-1926,** Berlin 1927 (faksimiluppl. Oslo 1974).

Selz, Jean, **Edvard Munch,** New York 1974.

Stang, Nic., **Edvard Munch,** Oslo 1971 (även engelsk, tysk och fransk uppl.).

Stenersen, Rolf E., **Edvard Munch. Närbild av ett geni,** Stockholm 1944, ny uppl. 1946 (tysk uppl. **Edvard Munch,** Zürich 1949; engelsk uppl. **Edvard Munch. Close-up of a Genius,** Oslo 1969).

Svenæus, Gösta, **Idé och innehåll i Edvard Munchs konst. En analys av aulamålningarna,** Oslo 1953.

Svenæus, Gösta, **Edvard Munch. Das Universum der Melancholie,** Lund 1968.

Thiis, Jens, **Edvard Munch og hans samtid,** Oslo 1933 (tysk uppl. **Edvard Munch,** Berlin 1934).

Timm, Werner, **Edvard Munchs Graphik,** Frankfurt a.M. 1966.

Timm, Werner, **Edvard Munch. Graphik,** Stuttgart-Berlin-Köln 1969 (engelsk uppl. **The Graphic Art of Edvard Munch,** London 1969).

Willoch, Sigurd, **Edvard Munchs raderinger,** Oslo 1950.

Øverland, Arnulf, **Edvard Munch,** Oslo 1920.
Hodin, Josef Paul, **Edvard Munch. Nordens genius,**
Stockholm 1948 (tysk uppl. **Edvard Munch. Der Genius
des Nordens,** Mainz 1963).
Hodin, Josef Paul, **Edvard Munch,** London 1972.
För detaljerade bibliografier hänvisas till:
Detailed bibliographies in:

Bock, H. & Busch, G. Se ovan. See above.
(Innehåller även förteckning över Munchs utställningar.
Includes a detailed list of Munch's exhibitions.)
Langaard, I. Se ovan. See above.
Muller, Hanna B., "Edvard Munch. A Bibliography", in
Oslo Kommunes Kunstsamlinger. Årbok 1946-1951,
Oslo 1951.
Supplement 1952-1959, Oslo 1960.

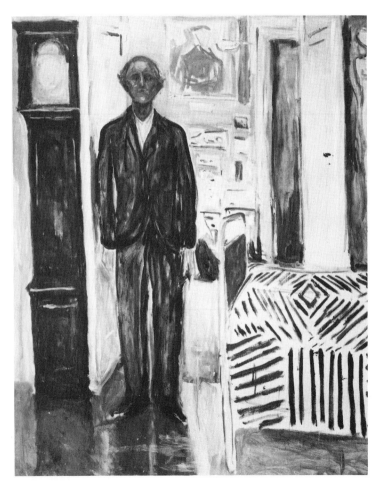

Självporträtt mellan klockan och sängen.
Self-portrait between Bed and Clock.
1940/42. Kat. nr 93

Innehåll

Contents

WITHDRAWN.